故宫经典 CLASSICS OF THE FORBIDDEN CITY

SPLENDORS FROM THE YONGLE AND XUANDE
REIGNS OF CHINA'S MING DYNASTY

明永乐宣德文物图典

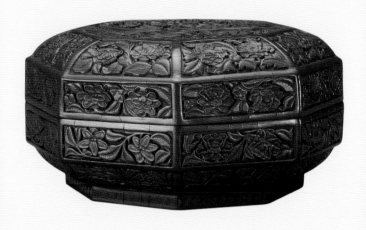

故宫博物院/编
COMPILED BY THE PALACE MUSEUM
故宫出版社
THE FORBIDDEN CITY PUBLISHING HOUSE

图书在版编目（CIP）数据

明永乐宣德文物图典 / 故宫博物院编 . ——北京：故宫
出版社，2012.1（2015.12 重印）
（故宫经典）
ISBN 978-7-5134-0237-8

Ⅰ.① 明… Ⅱ.① 故… Ⅲ.① 文物-中国-明代-图
录 Ⅳ.① K871.452

中国版本图书馆 CIP 数据核字（2011）第 278398 号

编辑出版委员会

主　任　郑欣淼
副主任　李　季　李文儒
委　员　纪天斌　王亚民　陈丽华　宋纪蓉　冯乃恩
　　　　　余　辉　胡　锤　张　荣　胡建中　闫宏斌　朱赛虹
　　　　　章宏伟　赵国英　傅红展　赵　杨　马海轩　娄　玮

故宫经典
明永乐宣德文物图典

故宫博物院 编
主　　编：张　荣
撰　　稿：吕成龙　徐　巍　张　丽　傅红展　曾　君　李天垠　聂　卉　袁　杰　华　宁
　　　　　李永兴　徐　琳　恽丽梅　王家鹏　李米佳　林　欢　张　荣
英文审校：姜斐德　张　彦　Ingrid Larsen
摄　　影：胡　锤　刘志岗　冯　辉　赵　山　李　凡　孙志远　刘明杰
图片资料：故宫博物院资料信息中心
责任编辑：方　妍　万　钧
装帧设计：李　猛　燕军君
出版发行：故宫出版社
　　　　　地址：北京东城区景山前街 4 号　邮编：100009
　　　　　电话：010-85007808　010-85007816　传真：010-65129479
　　　　　网址：www.culturefc.cn　邮箱：ggcb@culturefc.cn
制版印刷：北京雅昌艺术印刷有限公司
开　　本：889×1194 毫米　1/12
印　　张：23
图　　版：297 幅
版　　次：2012 年 1 月第 1 版第 1 次印刷
　　　　　2015 年 12 月第 2 次印刷
印　　数：3001～5000 册
书　　号：ISBN 978-7-5134-0237-8
定　　价：360.00 元

经典故宫与《故宫经典》 郑欣淼

故宫文化，从一定意义上说是经典文化。从故宫的地位、作用及其内涵看，故宫文化是以皇帝、皇宫、皇权为核心的帝王文化、皇家文化，或者说是宫廷文化。皇帝是历史的产物。在漫长的中国封建社会里，皇帝是国家的象征，是专制主义中央集权的核心。同样，以皇帝为核心的宫廷是国家的中心。故宫文化不是局部的，也不是地方性的，无疑属于大传统，是上层的、主流的，属于中国传统文化中最为堂皇的部分，但是它又和民间的文化传统有着千丝万缕的关系。

故宫文化具有独特性、丰富性、整体性以及象征性的特点。从物质层面看，故宫只是一座古建筑群，但它不是一般的古建筑，而是皇宫。中国历来讲究器以载道，故宫及其皇家收藏凝聚了传统的特别是辉煌时期的中国文化，是几千年中国的器用典章、国家制度、意识形态、科学技术以及学术、艺术等积累的结晶，既是中国传统文化精神的物质载体，也成为中国传统文化最有代表性的象征物，就像金字塔之于古埃及、雅典卫城神庙之于希腊一样。因此，从这个意义上说，故宫文化是经典文化。

经典具有权威性。故宫体现了中华文明的精华，它的地位和价值是不可替代的。经典具有不朽性。故宫属于历史遗产，它是中华五千年历史文化的沉淀，蕴含着中华民族生生不已的创造和精神，具有不竭的历史生命。经典具有传统性。传统的本质是主体活动的延承，故宫所代表的中国历史文化与当代中国是一脉相承的，中国传统文化与今天的文化建设是相连的。对于任何一个民族、一个国家来说，经典文化永远都是其生命的依托、精神的支撑和创新的源泉，都是其得以存续和赓延的筋络与血脉。

对于经典故宫的诠释与宣传，有着多种的形式。对故宫进行形象的数字化宣传，拍摄类似《故宫》纪录片等影像作品，这是大众传媒的努力；而以精美的图书展现故宫的内蕴，则是许多出版社的追求。

多年来，故宫出版社（原名紫禁城出版社）出版了不少好的图书。同时，国内外其他出版社也出版了许多故宫博物院编写的好书。这些图书经过十余年、甚至二十年的沉淀，在读者心目中树立了"故宫经典"的印象，成为品牌性图书。它们的影响并没有随着时间推移变得模糊起来，而是历久弥新，成为读者心中的经典图书。

于是，现在就有了故宫出版社（紫禁城出版社）的《故宫经典》丛书。《国宝》、《紫禁城宫殿》、《清代宫廷生活》、《紫禁城宫殿建筑装饰——内檐装修图典》、《清代宫廷包装艺术》等享誉已久的图书，又以新的面目展示给读者。而且，故宫博物院正在出版和将要出版一系列经典图书。随着这些图书的编辑出版，将更加有助于读者对故宫的了解和对中国传统文化的认识。

《故宫经典》丛书的策划，这无疑是个好的创意和思路。我希望这套丛书不断出下去，而且越出越好。经典故宫藉《故宫经典》使其丰厚蕴含得到不断发掘，《故宫经典》则赖经典故宫而声名更为广远。

明成祖朱棣像 现代 杨令莆 **Portrait of Zhu Di, Emperor Chengzu of Ming dynasty,** Yang Lingfu, modern time

目 录

明宣宗朱瞻基像 现代 杨令弗　**Portrait of Zhu Zhanji, Emperor Xuanzong of Ming dynasty,** Yang Lingfu, modern time

Contents

序

2010年，紫禁城正式落成590周年，同时迎来了故宫博物院建院85周年。逢此典庆之际，故宫博物院举办一系列专题展览、研讨会等纪念活动。9月26日在午门城楼拉开帷幕的"明永乐宣德文物特展"，即是其中重要展项之一。

明代永乐、洪熙、宣德三朝，历时33年（1403～1435年）。史学界一直认为，明朝政权统治在这一时期达到了鼎盛，特别是洪熙、宣德时期，吏治清明、经济发展、社会稳定，被史学界誉为"仁宣之治"。作为明代历史上三位颇有作为、多有建树的帝王，其施行的一系列大政国策，使当时的明朝成为遥领世界之先的东方强国，对后来中国历史的发展演进也有着深刻、广远的影响。我们今天熟知的诸多重要大事，如营造北京城、郑和下西洋、撰修《永乐大典》，更有包括故宫博物院的前身——紫禁城的肇建等，都是发生在这一时期。

任何时代的文化，总是与当时社会政治、经济等诸多因素密切联系并不断发展的。永乐、宣德时期，两位帝王不仅于治国理政中颇显韬略，同时也是雅好文墨、具有良好文化修养的"雅士"。史载，永乐皇帝好文喜书，书法甚为奇崛，常常将墨宝赐予亲眷和臣僚。宣德皇帝更是诗词文赋、书画丹青无所不能。故宫博物院现藏明代皇帝御笔绘画作品7幅，其中有5幅即为宣德皇帝所画。这些记载和遗存，足见永宣二帝的文化追求与品位。在帝王本人的直接倡导和参与下，明代前期宫廷文化艺术多姿多彩，取得了令后世瞩目的成就。明永乐、宣德文物的专题展出，正是以丰富多样的文物珍品，真实再现这一时期的辉煌艺术。

"明永乐宣德文物特展"从故宫博物院所藏明代早期（以永乐、洪熙、宣德三朝为主）大量文物中，共遴选出有代表性的文物精品150余件（套），分类展出。展品涵盖了书画、玉器、金器、瓷器、漆器、珐琅器、佛造像、宣德炉等，力求多角度、全方位地展现这一盛世时代的宫廷生活和社会风貌。由这些展品可以看出，当时的宫廷艺术可谓五花八门、蔚为大观。其中，花色繁多的瓷器，曾随着郑和下西洋的宝船远走西洋各国，享誉世界；色泽润美的雕漆，工艺之娴熟达到历史巅峰，后世亦无法企及；婉丽飘逸的台阁体书法、笔墨工谨的"院体"绘画，尽开一代书画之新风；尤其是数百年来一直为人们津津乐道、又一直未成定论的"宣德炉"，作为那个时代留给今人的文化之谜，激励着我们以科学的方法去探索去解答。其他如珐琅、玉器、金器、佛造像等，也都可谓满目琳琅，令人称奇。这些门类各异的艺术品，无不反映出当时社会的审美意识。此番集中展出，观众自可从中体味永宣艺术的非凡魅力，感受当时艺术水准的高超与精湛。

这次展览，由于条件关系，所陈文物种类、数量相对有限，而如此大规模集中展示明代永宣时期的文物珍品，在国内乃至世界博物馆中尚属首次。众所周知，由于朝代鼎革、频遭兵燹等种种历史原因，造成了明代档案的阙失和严重匮乏。至今，明代前期特别是明成祖迁都北京之后的一些史迹情形，学界大多无从稽考。每论及此，也往往由于档案、实物依据的欠缺，语焉不详。这些久藏禁闱深宫的皇家珍品首度亮相公众，以物证史，以物言世，一定程度上弥补了明代档案材料不足的缺憾，相信这对于学术界特别是明史学界的相关研究，亦是大有裨益之事。

回想2009年10月，台北故宫博物院举办雍正时期文物大展，故宫博物院所藏的雍正皇帝画像等数十件文物精品渡海赴台，合作办展。两岸故宫时隔60年后首度合作，引起各界广泛关注，反响热烈，大展取得了预想不到的空前成功。展览期间举办的题为"为君难——雍正其人、其事及其时代"学术研讨会，更是开启了两岸故宫专家、学者学术交流的大门。藉本次"明永乐宣德文物特展"开展之机，故宫博物院也将举办"永宣时代及其影响——两岸故宫第二届学术研讨会"，邀请多位台北故宫同仁出席会议。我们相信，两岸故宫专家、学者的再度聚首，一定会在已有基础上为促进两岸学术交流、弘扬中华文化做出应有贡献。

　　一项展览的成功举办，有赖于社会各界各方面的支持与配合。本次展览在筹备过程中，得到国内明史学界许多学者的热切关注。这些学者从各自专业角度提出了中肯的意见和建议，保证了展览在学术上的规整、严谨，也使展览内容更为丰富、完善。在展陈文物方面，西藏博物馆、青海省博物馆、湖北省博物馆、首都博物馆等各兄弟馆，都有馆藏文物精品不吝相借，使本展览大为增色。在此，谨代表故宫博物院，对这些单位和个人给予的大力支持表示衷心感谢。

故宫博物院院长　郑欣淼

2010年9月

Preface

In 2010, the Forbidden City celebrates its 590th anniversary of completion while the Palace Museum becomes 85 years old. A series of events including temporary exhibitions and symposiums are organized to commemorate such a joyful moment. The exhibition Splendors from the Yongle (1403-1424) and Xuande (1426-1435) Reigns of China's Ming Dynasty which opens on September 26th at the gallery above the Meridian Gate was one of these important events.

In the Ming dynasty (1368-1644), the reigns of Yongle, Hongxi and Xuande covered a span of thirty-three years from 1403 to 1435. Claimed by historians as the most glorious period of the Ming dynasty, it is recorded in history as The Rule of Ren and Xuan (Ren Xuan zhi zhi). The policies of these three emperors, especially those of Hongxi and Xuande made the Ming dynasty a world power of eastern nations leaving profound influence on the evolution of later Chinese history. Many important events well known today happened in this period including the building of Beijing, the maritime expedition of Zheng He to the "Western Ocean", the compilation of the Yongle Encyclopedia and the building of the Forbidden City on the site of which stands today's Palace Museum.

All cultures have close connections between the on-going developments of contemporary society, politics, and economics. The emperors in the Yongle and Xuande reigns were not only expert at dealing with state affairs but were also well cultivated literati. According to the archives, the Yongle Emperor loved literature and calligraphy, often bestowing his calligraphy on gentlemen of the court and family members. Emperor Xuande was even better versed and capable of writing poetry and essays; in painting and calligraphy there was nothing he could not do. In the Palace Museum's collection, of the seven imperial paintings by Ming dynasty emperors, five were done by the Xuande Emperor. These records and paintings suffice to show the artistic pursuits and taste of the Yongle and Xuande Emperors. Under the emperors' personal participation and promotion, court art and culture in the early Ming dynasty was multifaceted with astonishing achievements. This exhibition is a presentation of the splendid art of that period through rich and versatile artifacts.

Selected from the large number of objects in the Palace Museum, these 150 sets of artifacts are mainly from the early Ming dynasty reigns of Yongle, Hongxi and Xuande. In the hope of presenting court life and the social context of this remarkable time from various angles, they are grouped in eight categories: painting and calligraphy, jades, gold, lacquer, enamel, Buddhist sculpture and Xuande incense burners. Through these exhibits, we can see that court art of the time covered a wide variety. A variety of porcelains in different colors went along with Zheng He to the countries along the South China Sea (Nanyang) and won world fame. Lacquer technique reached its peak and was not to be surpassed in later periods. The graceful Court style in calligraphy and the fine Academic style in painting opened new trends in painting and calligraphy. The Xuande incense burner, which has been intensively yet inconclusively discussed, remains a puzzle waiting further exploration with scientific methods. Other objects such as enamels, jades, gold wares and Buddhist statues are all astonishing. They all reflect the artistic taste of that time. Through the exhibition, visitors can enjoy the extraordinary artistic charm and supremacy of the Yongle-Xuande era.

Due to limits in exhibition display, the varieties and numbers of the artifacts are circumscribed. Nonetheless, it is the first time in China, or even in the world, that a museum has organized such a large-scale exhibition showcasing treasures from the Yongle and Xuande reigns of the Ming dynasty. As is well known, the archives of the Ming dynasty are largely missing because of changes in dynasties and wars. Academic research today still suffers from the lack of archives and actual objects of the early Ming dynasty, especially for the years after the Yongle Emperor moved the capital to Beijing. In this exhibition, the imperial treasures

that were kept deep in forbidden palaces for such a long time are taking their public debut and speaking for themselves which to a degree makes up for the regrettable lack of archives and objects. We believe that this exhibition will be beneficial to research on Ming dynasty history.

Thinking back to October 2009, the Palace Museum in Taipei organized the exhibition Harmony and Integrity: the Yongzheng Emperor and His Times. Dozens of objects from the Palace Museum in Beijing, including the portrait of the Yongzheng Emperor, went across the strait to join the exhibition in Taipei. The first cooperation in sixty years between the Palace Museums on both sides of the strait aroused great attention from different segments of society and the exhibition won unprecedented success. During the exhibition period, an international symposium on Yongzheng opened the door for academic exchanges between scholars and experts on both sides of the strait. Taking the opportunity of this exhibition, the Palace Museum will also organize an international symposium of The Yongle (1403-1424) and Xuande (1426-

1435) Era and Its Impact and invite colleagues from Taipei Palace Museum to participate. We believe that this second gathering of the scholars of the two Palace Museums will continue to contribute to the promotion of academic exchanges and development of Chinese culture.

The success of an exhibition lies in the support and collaboration of various circles in society. Starting from its preparation, the exhibition received enthusiastic interest from scholars of Ming dynasty history. The valuable expert advice from scholars ensured the high academic level of the exhibition as well as the richness of content. The generous loans from the Tibet Museum, Qinghai Museum, Hubei Museum and the Capital Museum increased the exhibition's quality. On behalf of the Palace Museum, I extend my heartfelt gratitude to the above-mentioned organizations and people for their strong support.

Zheng Xinmiao
Director of the Palace Museum
September 2010

图版目录

书画

珐琅器

玉器

佛造像

宣铜器

List of Plates

Porcelain Wares

Lacquer Wares

Painting and Calliraphy

Enamel Wares

Jades

Buddhist Statues

Xuande Censers

图　版

PLATES

瓷器

Porcelain Wares

永宣名瓷誉满天下

吕成龙

从传世品和出土物看，永乐(1403～1424年)、宣德(1426～1435年)时期的御窑瓷器可谓品类丰富、花色繁多，显示出非凡的创造力。明清景德镇御窑厂所产瓷器品种中的绝大多数在永乐、宣德时期都已具备。

在艺术风格方面，如果说洪武(1368～1398年)时期的御窑瓷器尚过多留有元代瓷器体大厚重、装饰繁缛、工艺较为粗糙的遗风，永乐时期的御窑瓷器则基本摆脱了元代瓷器风格的影响，开创了以器物大小适中、胎体厚薄适度、装饰纹样疏朗、文人气息浓郁等为特点的御用瓷器新风貌。这一风格的形成，与擅长丹青、雅好艺术的永乐皇帝的审美趣味有密切关系。

从大量传世和出土永乐御窑瓷器看，永乐时期的景德镇御窑厂除了继续烧造青花、釉里红、鲜红釉、祭蓝釉、紫金釉、黑釉瓷等传统品种以外，还成功创烧出青花釉里红、青花加金彩、黄地绿彩、红地绿彩、白地绿彩、白地矾红彩、白地金彩、绿地酱彩瓷以及甜白釉、仿龙泉釉、翠青釉瓷等十多个新品种。部分永乐御窑瓷器上署篆体"永乐年制"四字年款的做法，首次将御用瓷器打上了类似皇家商标性质的"烙印"，开启了明、清两代御窑瓷器上署帝王年号款之先河。

宣德一朝虽历时仅有短暂的10年，但由于这期间没有大的天灾人祸，加之宣德皇帝治国有方、深谙艺术，致使这一时期各门类工艺美术都取得过堪称傲视古今的非凡成就。景德镇御窑厂在永乐时期已奠定的良好基础上，取得了更大的成就。从大量传世和出土的宣德御窑瓷器看，此时景德镇御窑厂除了继续烧造传统的青花、釉里红、青花釉里红、鲜红釉、甜白釉、祭蓝釉、祭蓝釉白花、黑釉、紫金釉、仿龙泉釉、孔雀绿釉、浇黄釉、孔雀绿釉青花、黄地绿彩、白地矾红彩瓷等至少15个品种以外，还成功创烧出洒蓝釉、瓜皮绿釉、淡茄皮紫釉、天青釉、铁红釉、仿汝釉、仿哥釉、仿钧釉、鲜红釉描金、青花五彩、青花加矾红

彩、青花加金彩、黄地青花、白地铁红彩、白地黄彩、白地涂点铁钴铜彩等至少16个新品种。可谓品类丰富、洋洋大观。

宣德御窑瓷器不但产量比永乐时大增，而且造型更加丰富、胎釉愈显精细、纹饰更趋精美。其最突出成就在于开创了在御窑瓷器上大量署帝王年号款之先河，特别是所署楷体"大明宣德年制"六字双行外围双线圈或"宣德年制"四字双行外围双线圈的款式，属于首创，而且成为后来御窑瓷器上沿用最广且久的款式。宣德御窑瓷器上所落年款位置虽不固定，但由其开创的大量在器物外底署款的做法，却首次将以往人们不太关注的瓷器底足变成了展示具有皇家商标性质的落款和款字书法美的重要位置，景德镇御窑瓷器也自此步入了造型、胎釉、纹饰、款识无一不精的"完美"阶段。

在永乐、宣德御窑瓷器中，以青花、甜白釉、鲜红釉瓷最受人们称道，被推为"三大名品"，其青花瓷器则被推为明代青花瓷器之冠。

下面仅就展览中涉及的主要品种略作介绍。

一 青花瓷器

永乐、宣德时期的典型御窑青花瓷器，造型新颖多样，胎体厚薄适度，纹饰丰富优美，画技精湛，青花色泽浓重，被视为明清两代青花瓷器的典范。其成就的取得，与永乐三年(1405年)至宣德八年(1433年)三宝太监郑和七下西洋带回描绘青花瓷所需青料——苏麻离青有密切关系。由于苏麻离青料中氧化铁(Fe_2O_3)含量高，氧化锰(MnO_2)含量低，因此，用其绘就的青花瓷器烧成后，色泽浓艳，图案产生如同国画中墨晕的洇散效果，而且线条纹理中常出现自然形成的深沉的氧化铁结晶斑，俗称"铁锈斑"，成为这一时期典型青花瓷器的最重要特征。永乐、宣德御窑青花瓷器也有使用呈色略显浅淡的国产青料绘画者，或

在一件器物上同时使用苏麻离青料和国产青料绘画者。

　　永乐、宣德御窑青花瓷器在制作风格上,改变了元代青花瓷器浑厚凝重的风格,而趋于胎体厚薄适度、造型隽秀优美。虽仍有尺寸较大的盘、碗、炉、壶等器,但大小适中及精致小巧的器物明显增多。

　　永乐、宣德御窑青花瓷器造型多样,除盘、碗、洗、罐、炉、高足碗、执壶、梅瓶、玉壶春瓶、贯耳瓶、渣斗等传统造型外,最受人注目的是那些受伊斯兰文化影响的创新器形,如盘座(无当尊)、天球瓶、绶带耳扁腹葫芦瓶、委角方瓶、鱼篓尊、八方烛台、花浇、蒜头口绶带耳扁壶、直口双耳背壶、折沿盆(洋帽洗)、军持、长颈方流执壶、双系活环背壶、笔盒等,皆仿叙利亚、伊朗、土耳其等国陶器、玉器或金属器的造型和纹饰。这与当时中西文化交流有密切关系,某些器物可能是按照伊斯兰国家要求而专门制作的,显示出永乐时期景德镇御窑厂擅于吸收优秀外来文化创造崭新陶瓷艺术品的能力。

　　在图案纹饰方面,永乐、宣德御窑青花瓷器改变了元代青花瓷器纹饰布局繁密的风格,以装饰疏朗见长。装饰题材以花卉、花果纹为主,其动物纹饰见有龙、凤、海兽、鱼、麒麟、鸟鹊等,也有少量装饰人物纹者。另见有藏文或梵文,当与两位皇帝崇佛及当时汉藏文化交流有密切关系。

　　由于永乐御窑青花瓷器目前仅见青花缠枝莲纹压手杯的内底署有青花篆体"永乐年制"四字双行款,其余皆不署款,而宣德御窑青花瓷器大都署款,少数不署款,在两朝青花瓷器风格大致相同的情况下,若将二者区别开来就比较困难,以往曾有"永、宣不分"和"无款皆永乐"的说法。但经综合排比研究分析可以发现,永乐御窑青花瓷器具有"胎体较薄轻,青花色泽较浓艳舒展,釉面洁白光润,造型秀巧典雅,花纹布局较疏朗"的特点。而宣德青花瓷器则具有"胎体略厚重,造型朴拙,釉面

白中泛青且橘皮纹较重,青花色泽凝重不舒,图案布局较繁密,产量大,器形更加丰富"的特点。

二　甜白釉瓷器

　　明代白釉瓷器的烧造在元代卵白釉瓷器的基础上,有了进一步发展。由于高质量的白瓷是生产高质量彩瓷的先决条件,因此明代各朝都很重视白瓷的烧造,并形成各朝独具的特点,如永乐、宣德白釉洁白甜净、成化白釉平净无杂、万历白釉透亮明快等。但在所有的明代白瓷中,以永乐、宣德时的甜白釉瓷器,特别是永乐甜白釉瓷器受到的评价最高。

　　永乐甜白釉瓷器的特点是釉面洁白无疵,有细小的鬃眼,外观效果与白砂糖的颜色非常接近,给人以"甜净"的视觉感受,故名"甜白"。也有人依据这种白瓷可经填彩绘画成为彩瓷,而称之为"填白"。

三　鲜红釉瓷器

　　鲜红釉属于以氧化铜(CuO)为着色剂的高温红釉的一种。明代高温铜红釉瓷器是对元代的继承和发展,从传世品及出土物看,自洪武朝至嘉靖朝,其烧造基本上未曾间断,但以永乐、宣德时期的御窑制品最为多见,受到的评价亦最高。由于其呈色鲜艳夺目,故明代文献称之为"鲜红"。另有"宝石红"、"醉红"、"祭红"、"霁红"等别称。由于氧化铜的呈色对窑内温度、气氛的要求极为严格,因此鲜红釉瓷器的烧成难度极大,20世纪80年代以来景德镇珠山永乐、宣德御窑厂遗址曾出土大量鲜红釉瓷器废品即是最好的证明。

四　祭蓝釉瓷器

　　祭蓝釉属于以氧化钴(CoO)为着色剂的高温蓝釉。景德镇

的高温钴蓝釉瓷器早在元代已烧造得很成功。明代的高温钴蓝釉又称"祭蓝"、"霁蓝"、"祭青"、"霁青"、"积蓝"等，名称繁多，实为一物。自洪武朝开始，历经宣德、成化、弘治、正德、嘉靖、万历各朝，均有烧造。但无论从产量还是质量看，都首推宣德祭蓝釉瓷器。

五 翠青釉瓷器

此系明代永乐年间景德镇御窑厂在仿龙泉釉基础上新创烧的一种青釉，并为永乐朝所独有。因其色泽光润、青嫩如翠竹而得名。翠青釉瓷器修胎规整，通体素面无纹饰。釉的玻璃质感较强，釉中隐含密集的小气泡，因在窑内烧成至高温状态下时，釉汁熔融垂流，致使器物的上部釉色略显淡雅，下部釉色则稍浓重。

六 仿汝釉瓷器

从传世品及出土物看，明代仿汝釉器始于宣德时期，且有明一代仅这一时期有此品种。釉色有天青与深天蓝之别，釉层肥腴，釉面匀净并开有细小片纹。

总而言之，永乐、宣德时期的景德镇御窑瓷器在中国陶瓷发展史上占有极其重要的地位。如今收藏在北京故宫博物院和台北故宫博物院的这两朝御窑瓷器数量很大，原本大都属于清宫旧藏。此次展览，由于场地的局限，只是从故宫博物院藏品中遴选很少一部分予以展示，相信观众已能从中领略到其非凡的艺术魅力。

World-renowned Porcelain of the Yongle (1403-1424) and Xuande (1426-1435) Reigns

Lu Chenglong

The porcelain wares made in the official kilns of the Yongle and Xuande eras had rich variety and a large range of patterns which created a new style of the imperial kilns featuring the proper size of the objects, the moderate thickness of the porcelain body, well- arranged decoration patterns and strong literati tastes.

In the Yongle era, the imperial kiln at Jingdezhen successfully created more than ten new varieties. In the reign of Xuande, the Imperial Kiln fired more than sixteen new varieties while continuing the firing of traditional objects. Some of the imperial kiln porcelain of Yongle era was inscribed with the four-character phrase *Yongle Nian Zhi* (made in Yongle era) in seal script. It was the first time that porcelain for imperial had marks much like an imperial logo. Most of the porcelain made in the Imperial Kiln of the Xuande reign had the six-character mark *Da Ming Xuande Nian Zhi* (Made in the Xuande era of Great Ming) in two lines in regular script bordered by two circles or the four-character mark *Xuande Nian Zhi* (Made in the Xuande era) in two lines surrounded by two circles. These seals established the precedent of signing the era mark of an emperor in large quantity on imperial kiln porcelain and formed the widely-used practice for the longest time.

The Blue and White porcelain, the Sweet White (*tian bai*) glazed porcelain and the Bright Red (*xian hong*) glazed porcelain of the Imperial Kiln porcelain of the Yongle and Xuande reigns were most popular and noted as the Three Distinguished Varieties. The Blue and White porcelains topped all other Blue and White porcelains of the Ming dynasty.

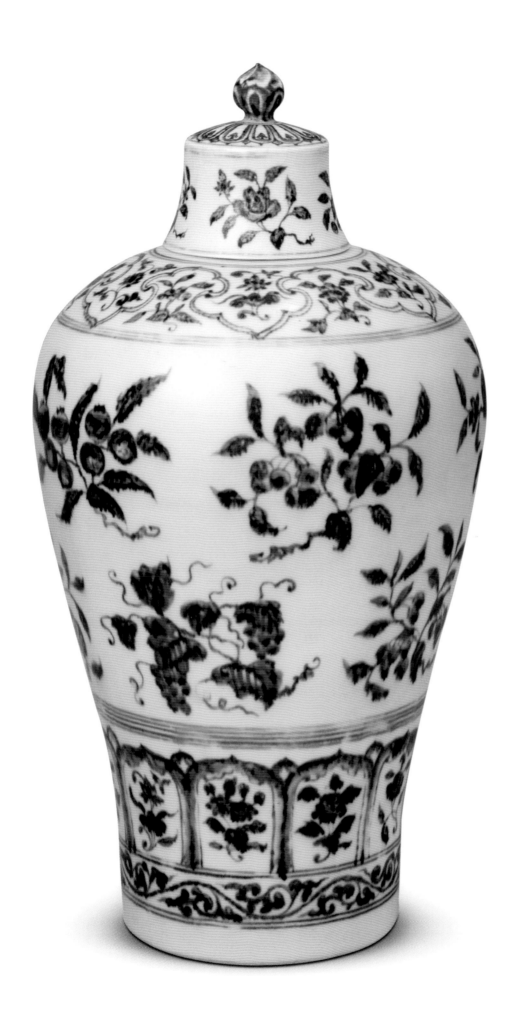

青花折枝瑞果纹梅瓶

明永乐

通高35.5厘米 口径6.5厘米 足径14厘米

Underglaze blue-and-white plum vase with branches and fruits

The Yongle reign (1403-1424), Ming dynasty
Overall height: 35.5 cm, mouth diameter: 6.5 cm, foot diameter: 14 cm

　　小口，卷唇，短颈，丰肩，敛腹。盖上置宝珠钮。通体青花纹饰，肩饰仰覆如意云头纹，其内饰折枝花纹，腹饰折枝果纹，近足处饰变形上仰莲瓣纹和忍冬纹。盖面饰下垂蕉叶纹，盖壁饰花叶纹。

　　梅瓶从宋代直到18世纪都很流行。许多较早时期的梅瓶都带有一个截头圆锥体形状的盖，这说明梅瓶原是作为装盛液体的容器。而此时这类器物的主要用途应是作为装饰和陈设，它的实用功能反而退居其次了。此器纹饰精细，布局疏朗，体现出永乐瓷器隽永的风格。

[徐巍]

2

青花云龙纹天球瓶
明永乐
高41.5厘米 口径9.3厘米 足径15.5厘米

Underglaze blue-and-white globular vase with cloud and dragon patterns

The Yongle reign (1403-1424), Ming dynasty
Height: 41.5 cm, mouth diameter: 9.3 cm, foot diameter: 15.5 cm

　　体大端正，圆口直颈，腹浑圆，俗称"天球瓶"。通体青花装饰，自上而下分为两层。外口饰忍冬纹，以植物的枝叶作骨架，向左右延伸形成波线式的连续画面作为边饰；颈饰六朵云纹。腹部绘云龙纹，龙体较大，张口，怒目圆睁，鬃发上冲，作回首状，四肢前伸，三爪矫健有力。龙身间隙处饰各种形状的云纹，衬托出巨龙行空之势。平砂底，无款。

　　天球瓶是明初江西景德镇窑的创新之器。此器造型饱满，青花龙为三爪，怒目回首，鬃鬣飞扬，刻画细腻，颇有气势。使用进口青料描绘纹饰，烧制过程中有自然形成的铁结晶斑，更显出龙的凶猛有力，栩栩如生，是永乐时期龙纹青花瓷器中的典型之作。[徐巍]

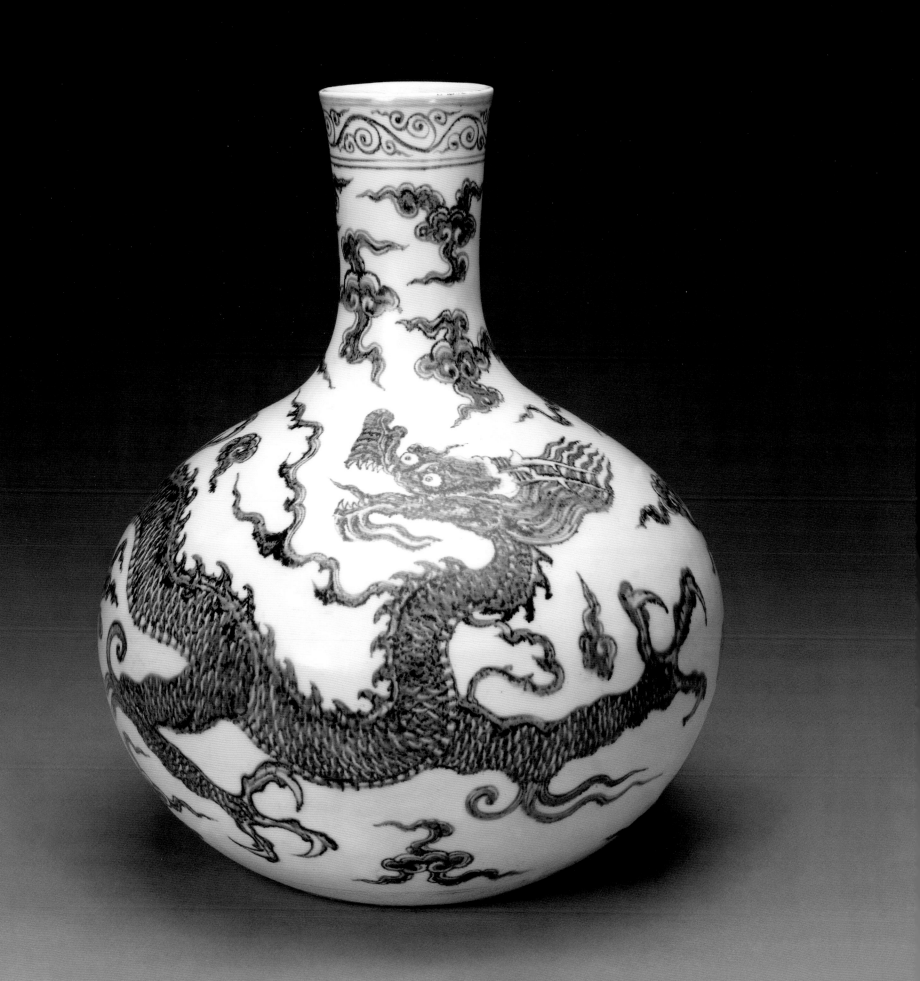

青花竹石芭蕉纹玉壶春瓶

明永乐

高32.8厘米 口径8.2厘米 足径10.8厘米

Underglaze blue-and-white vase with design of bamboo, rock and banana tree

The Yongle reign (1403-1424), Ming dynasty

Height: 32.8 cm, mouth diameter: 8.2 cm, foot diameter: 10.8 cm

撇口，细颈，垂腹，圈足。通体青花装饰。颈部饰上仰蕉叶纹、忍冬纹、下垂如意云头纹，瓶身绘竹石芭蕉及花草栏杆，近足处饰上仰变形莲瓣纹，足墙饰花瓣纹。

玉壶春瓶始见于宋代，元代时的特点为细颈、瘦腹，风格较为秀巧。明洪武时此类器物颈部略粗，腹部也浑圆饱满。至明永乐时，瓶颈部细长，腹部略敛，而颈腹间的变化也更为柔和、协调。这种变化反映出永乐器物造型善于综合前代器物的特点，取其长处，补其不足，以求取得更完美的效果。［徐巍］

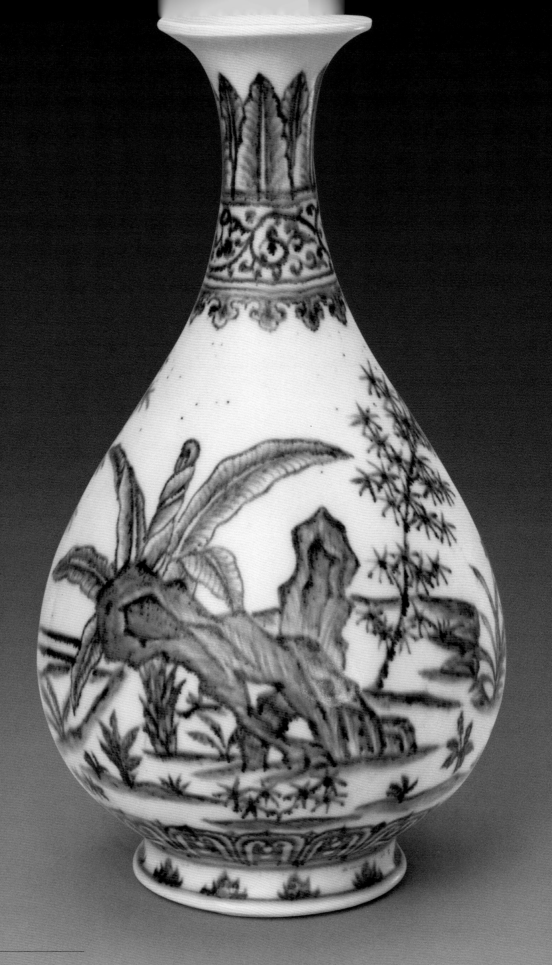

青花折枝花纹双耳扁瓶
明永乐
高25.7厘米 口径3厘米 足径10×7.3厘米

Underglaze blue-and-white vase with two handles and flower design
The Yongle reign (1403–1424), Ming dynasty
Height: 25.7 cm, mouth diameter: 3 cm, foot dimension: 10×7.3 cm

　　直口，细颈，腹扁圆形，平底。颈、肩之间置对称如意形耳。通体青花装饰。颈饰缠枝花纹，肩饰蕉叶纹，扁圆腹两面饰折枝茶花纹。

　　此器形制源自阿拉伯铜器，器形端庄而稳定。纹饰简洁，以茶花为主题纹饰。 ［徐巍］

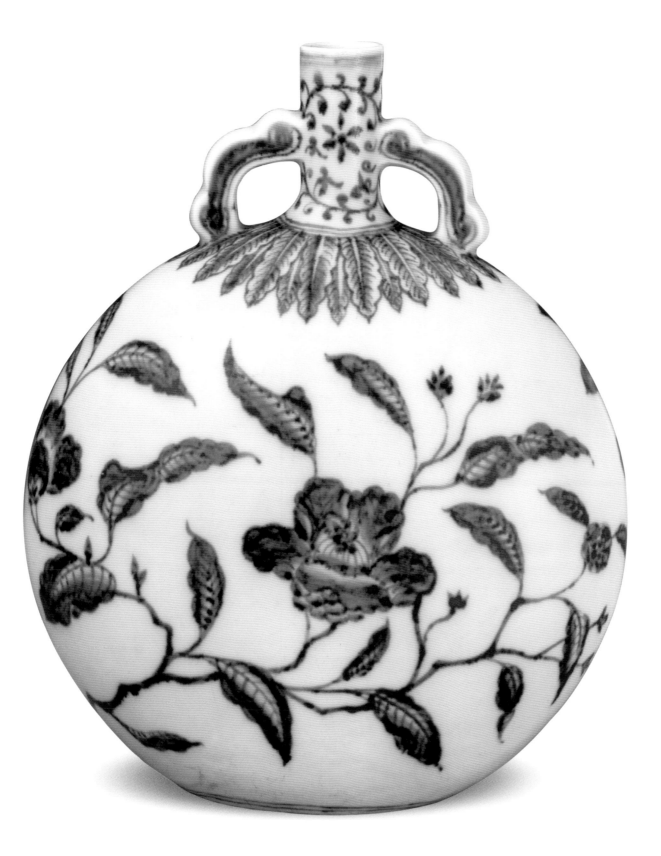

5

青花锦纹绶带耳蒜头口扁壶

明永乐
通高27.8厘米 口径3.7厘米 足径7.7厘米

Underglaze blue-and-white garlic-head pot

The Yongle reign (1403-1424), Ming dynasty
Overall height: 27.8 cm, mouth diameter: 3.7 cm, foot
diameter: 7.7 cm

瓶口部呈蒜头形，短颈，竖向扁圆腹，外撇小足，平底无釉，底中心有一凹进圆窝，窝内施青白色釉。口、肩之间对称置如意形耳。腹中部左右两侧均有一乳钉状凸起。

通体青花装饰。腹部前后两面描绘同样的锦纹图案，看似复杂，其实分解后很简单。整个图案由几何纹构成，中心是六角星，六角星外环绕八边形，八边形外环绕六边形，最外层是环绕的磬形六边形。反之从整体看，先看到的是一个顶尖均与圆接触的大六角星，大六角星内再作上述几何分割。大六角星的六边与圆弧之间的空间均用竖线一分为二。所有几何空间加起来共有37个，每个空间内均填绘花卉或海水纹。

口部绘仰覆如意头纹，如意头内绘朵花纹。颈部绘散点排列的朵花。绶带耳用青花线条描画轮廓。左右两侧腹部乳钉上绘菊花瓣纹，乳钉上下区域均绘折枝莲花。足上绘如意头及朵花。

这种绶带耳蒜头口扁壶的造型系模仿西亚伊斯兰国家工艺品，洪武时景德镇御窑厂已开始烧造，见有青花制品。永乐、宣德时产量增多，见有白釉和青花品种。清代康熙、雍正时均模仿过永乐、宣德时的这一青花品种，但与原作相比，尺寸略小，绘画笔触过于细腻，纹饰也基本无洇散现象。［吕成龙］

6

青花缠枝莲纹双系活环背壶

明永乐
高46厘米 口径7厘米 径35厘米

Underglaze blue-and-white pot with lotus design and two handles

The Yongle reign (1403-1424), Ming dynasty
Height: 46 cm, mouth diameter: 7 cm, diameter: 35 cm

　　直口，短颈，颈部有凸起弦纹和小系，一面扁平无釉，另一面隆起，形如龟背，中心有凸

脐，肩两侧各有一活环。通体青花装饰，凸脐饰海水江崖地八角锦纹，内绘缠枝花卉，中心四周饰缠枝花纹，外环饰海水江崖纹，颈部纹饰以居中弦纹分上下两层，上层饰缠枝花纹，下层饰海水江崖纹，器壁饰缠枝花纹。

　　此器造型别致，是仿自阿拉伯金属器皿而创烧的新器形，又称"卧壶"。因其一面无釉，又由于瓶口两侧的肩部有活环，因此应为挂置的器物。所绘图案亦具西亚风格，特别是缠枝莲的叶子，画成舒展的锯齿状，与我国传统的画法不同。这种器物永乐时较多。[徐巍]

7

青花折枝花卉纹方流执壶

明永乐

通高38.8厘米 口径7.4厘米 足径11.5厘米

Underglaze blue-and-white pitcher
with flower design

The Yongle reign (1403-1424), Ming dynasty

Overall height: 38.8 cm, mouth diameter: 7.4 cm, foot
diameter: 11.5 cm

　　方唇口，长颈，丰肩，肩以下渐收敛，折底，圈足。颈一侧置方形流，流口呈宝葫芦形，另一侧颈、肩之间置曲柄。通体青花装饰。颈部绘缠枝牡丹纹，肩部绘莲瓣纹，肩下有一缠枝花纹边饰，腹部八个开光内均绘花卉纹。圈足外墙绘卷草纹。柄上绘折枝花纹。圈足内施青白釉，无款识。附伞形盖，盖顶置圆珠钮，盖面绘莲瓣纹。

　　这种执壶造型新颖，据考证，系仿照西亚伊斯兰国家金属器皿烧造而成。永乐、宣德时均有烧造，品种有白釉、青花等，永乐制品不署年款，宣德制品署年款。 [吕成龙]

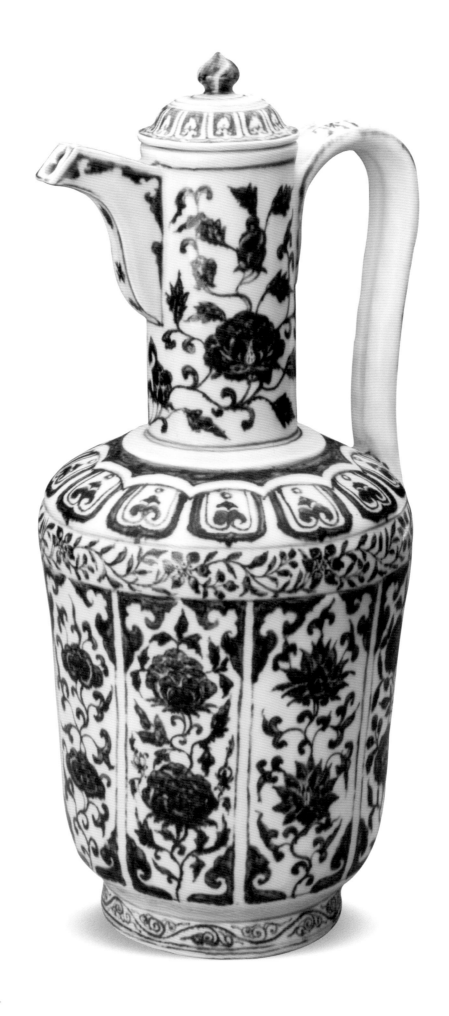

青花缠枝牡丹纹军持
明永乐
高20.5厘米 口径6.5厘米 足径10厘米

Underglaze blue-and-white *Junchi* pitcher with entwined peony design
The Yongle reign (1403-1424), Ming dynasty
Height: 20.5 cm, mouth diameter: 6.5 cm, foot diameter: 10 cm

撇口，圆唇，细颈，垂腹，腹下连以台座式托。上半部主体为玉壶春瓶式样。足内呈台阶状，有里外两圈涩圈，系在窑内烧成时使用垫圈垫烧部位。腹一侧置长流，无柄。通体青花装饰。主题纹饰为缠枝牡丹纹。

军持有多种式样，这种造型的军持创烧于永乐时期景德镇官窑，宣德时也有烧造，品种有青花、白釉等，永乐器不署年款，宣德器署年款。其用途当为伊斯兰教信徒做礼拜时饮水或净手用器。在故宫博物院所藏清代宫廷画家所画《乾隆皇帝鉴古图》上有此器，小童子手执此器给乾隆皇帝倒茶，说明乾隆皇帝将其用作茶壶。 [吕成龙]

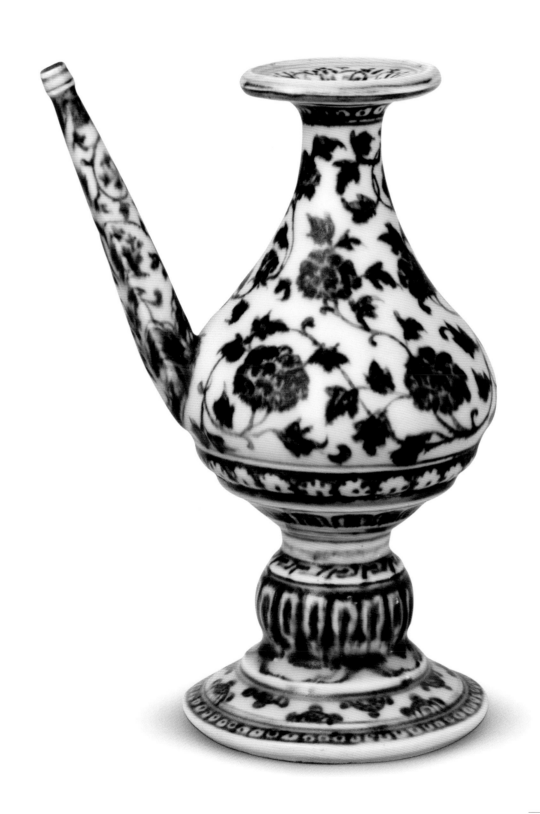

青花锦地花卉纹壮罐

明永乐
高22.7厘米 口径12.5厘米 足径10.8厘米

Underglaze blue-and-white jar with flower design

The Yongle reign (1403-1424), Ming dynasty
Height: 22.7 cm, mouth diameter:12.5 cm, foot diameter:
10.8 cm

　　唇口, 直颈, 窄肩, 直腹, 圈足。通体青花装饰。颈饰波浪纹, 肩、腹及近足处饰缠枝花纹, 腹饰锦纹, 足上饰几何纹。

　　此器因上下粗壮, 故称"壮罐", 是永乐瓷器中的佳作, 造型浑厚、纹饰密集, 显得壮实饱满。[徐巍]

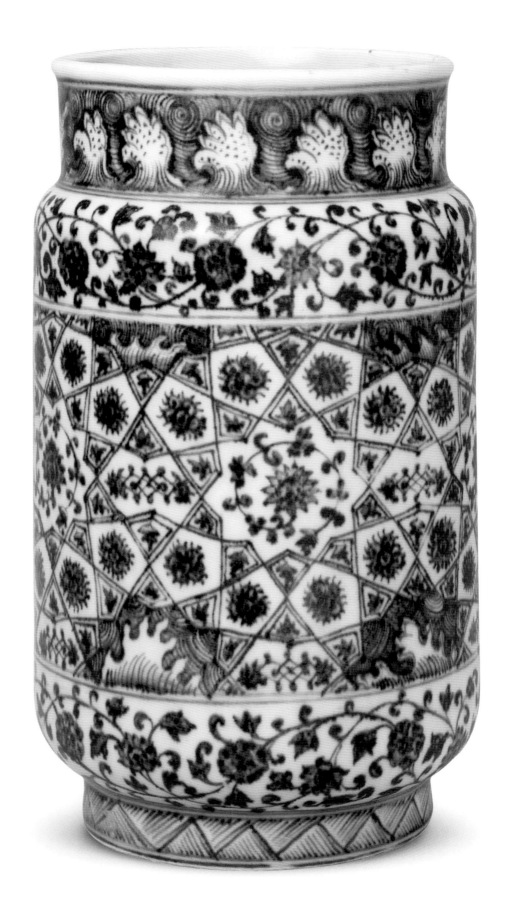

青花缠枝莲纹花浇

明永乐
高14.7厘米　口径8厘米　足径4厘米

Underglaze blue-and-white watering pot with entwined lotus design

The Yongle reign (1403-1424), Ming dynasty
Height: 14.7 cm, mouth diameter:8 cm, foot diameter: 4 cm

　　直口，短颈，鼓腹，卧足。右侧口、肩之间置龙形柄。通体青花装饰。颈部绘海水纹，腹部绘缠枝莲纹，近底处绘莲瓣纹。

　　此花浇属于明代永乐时期景德镇御窑厂创新品种，其造型仿自西亚伊斯兰国家玉质花浇。宣德时亦有烧造，永乐制品不署年款，宣德制品署年款。［吕成龙］

青花阿拉伯文无当尊

明永乐
高17.2厘米 口径17.2厘米 足径16.6厘米

Underglaze blue-and-white *Wudang Zun* vessel with Arabic inscription
The Yongle reign (1403-1424), Ming dynasty
Height: 17.2 cm, mouth diameter:17.2 cm, foot diameter: 16.6 cm

尊中部呈束腰圆筒状，中间有一周凸起。无底。上下两头均外折成宽沿。下头的宽沿里侧有一圈涩胎无釉，系在窑内烧成时垫圈垫烧处。通体青花装饰。口内沿及足外沿均绘菊瓣纹，口外沿绘朵花。筒身纹饰分三层，上、下均为在卷草纹地上书写阿拉伯文，中间为仰、覆菊瓣纹。

此尊造型奇特，系仿自西亚阿拉伯地区黄铜器皿，永乐、宣德时均有烧造，其用途可能是放置其他器物的座，也有学者认为是阿拉伯地区使用的蜡烛台。

清代乾隆皇帝曾于乾隆壬辰（三十七年，1772年）和甲午（三十九年）均作过一首御制诗，名曰《咏宣德窑无当尊》，乾隆丁酉（四十二年）还作过一首《咏龙泉窑无当尊》。至于为什么称之为"无当尊"，乾隆皇帝在乾隆三十七年为《咏宣德窑无当尊》一诗作的题记中作了说明："制与商父乙尊颇同，而两端皆坦似橐盘，略如《遵生八笺》所云座墩花橐者。其中孔无底，则又未尽合，因以韩非语名之，而系以诗。"

由此可知，乾隆皇帝是根据韩非的话将其命名为"无当尊"。

可见这里的"当"是"底"的意思。这也充分说明以往人们将这种器物的名称写成"无档尊"或"无挡尊"都是不确切的，因为"档"、"挡"都不作"底"解释。［吕成龙］

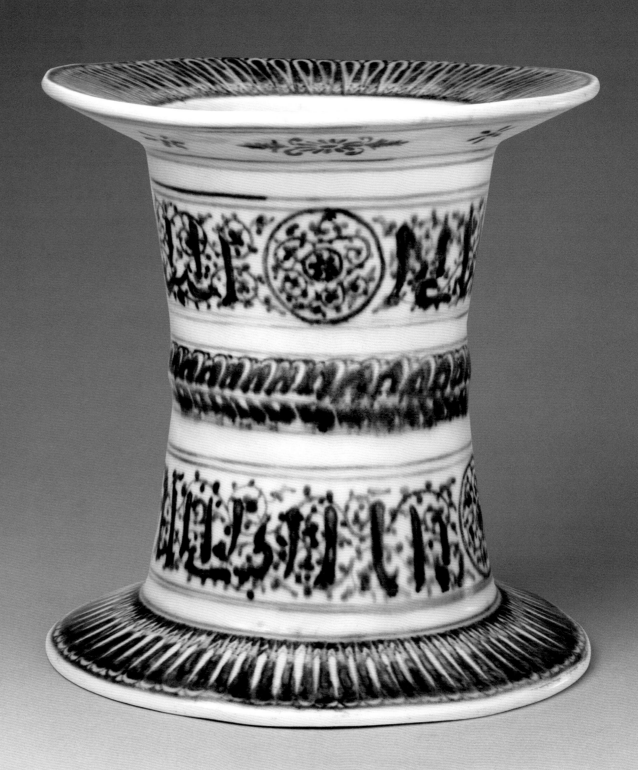

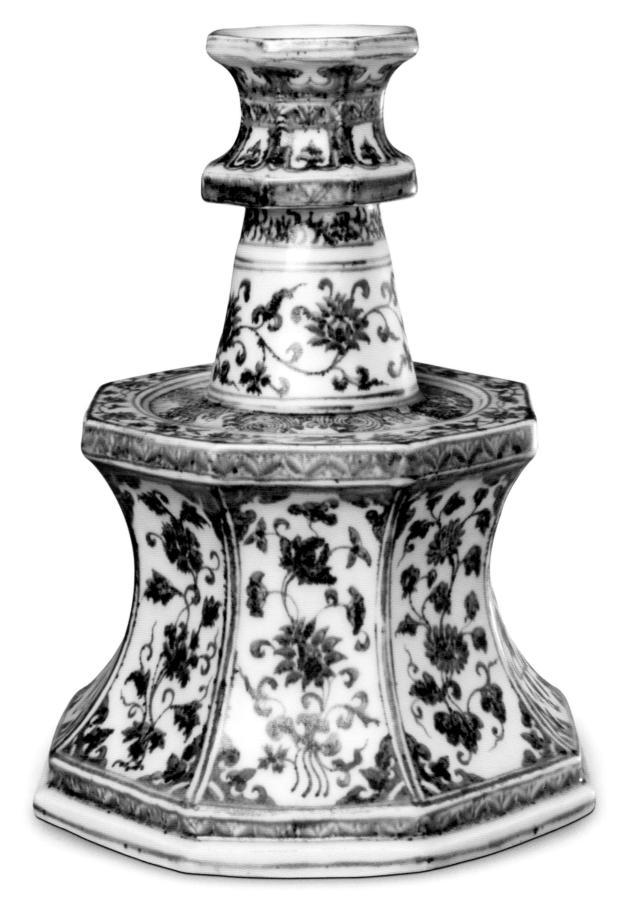

青花折枝花纹八方烛台
明永乐
高38.5厘米 口径9厘米 足径23.5厘米

Octagonal underglaze blue-and-white candlestick with flower design
The Yongle reign (1403-1424), Ming dynasty
Height: 38.5 cm, mouth diameter:9 cm, foot diameter: 23.5 cm

　　分为上下两层,均为束腰八方形,底内中空。上层台座由上到下分别描绘蕉叶纹、回纹、变形莲瓣纹。连接两层台座之间支柱饰有锦纹及缠枝花纹。下层台座座面为海水江崖纹,边沿饰莲瓣纹一周,外壁八面绘八组各式缠枝花卉。青花色泽浓艳,有晕散感,局部有铁锈斑。白釉肥厚莹澈,底无釉。

　　烛台出现的历史很早,远在三国两晋时期,随着制瓷工艺的发展,瓷烛台随之出现,如三国时的羊形烛台、两晋时的骑兽人烛台等。南北朝时盛行莲花状烛台,隋唐时的烛台,底座刻划精美的花纹。到了明代盛行八方烛台,烛台上有的置蜡烛形插柱,造型美观大方,具有很高的艺术观赏价值。此烛台造型是模仿西亚地区清真寺的铜烛台烧制。铜制烛台在古代埃及和叙利亚地区很流行。[徐巍]

青花缠枝花纹折沿盆
明永乐
高12.2厘米 口径26.6厘米 足径19厘米

Underglaze blue-and-white basin with folded rim and entwined flower design
The Yongle reign (1403-1424), Ming dynasty
Height: 12.2 cm, mouth diameter:26.6 cm, foot diameter: 19 cm

　　折沿，直壁，平底。通体青花装饰。里心饰团花纹，外围饰缠枝如意云头纹和海水纹，里外壁均饰缠枝四季花卉纹，里口饰海水纹，外口饰折枝花卉纹，里外各饰青花线六道。

　　此器仿自阿拉伯铜器，造型简洁饱满，纹饰清晰潇洒。[徐巍]

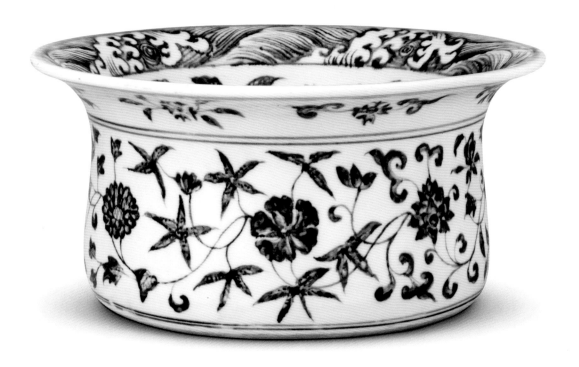

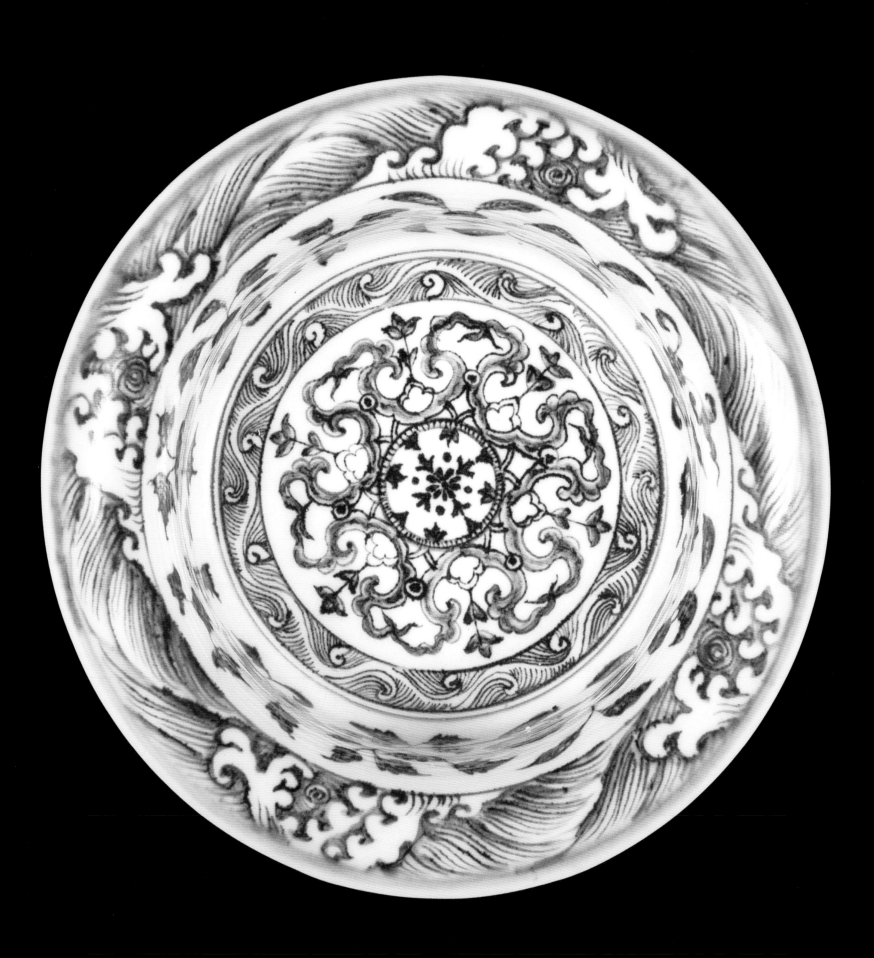

14

青花园景花卉纹盘
明永乐
高8.5厘米 口径63.5厘米 足径49.5厘米

Underglaze blue-and-white plate
with garden and flower design
The Yongle reign (1403-1424), Ming dynasty
Height: 8.5 cm, mouth diameter:63.5 cm, foot diameter: 49.5 cm

　　敞口, 浅弧壁, 圈足, 底坦平。内外青花装饰。内底青花三重线圈内绘松树、棕榈、怪石、坡地、花草等组成的园景图。内、外壁均绘折枝菊花、茶花、石榴、栀子花、牡丹及束莲纹。圈足内素胎无釉, 外底细腻光滑, 留有竖条形垫烧痕。

　　此盘虽形体硕大, 但形体规整, 构图雅致, 青花发色浓艳。在当时社会生产条件下, 如此大的盘子能成功烧造, 实属不易。[吕成龙]

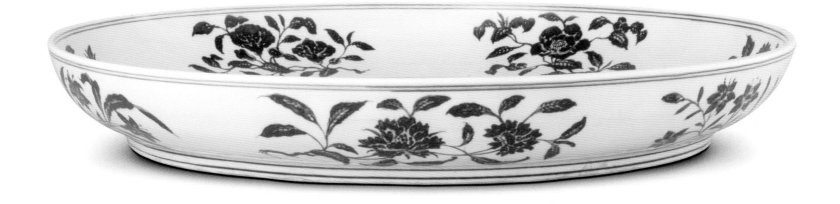

15

青花枇杷绶带鸟纹花口盘

明永乐

高9.2厘米 口径51.2厘米 足径34.5厘米

Underglaze blue-and-white plate with bird and *pipa* fruit design

The Yongle reign (1403-1424), Ming dynasty

Height: 9.2cm, mouth diameter:51.2cm, foot diameter: 34.5 cm

　　折沿，通体呈16瓣菱花式，圈足，细砂底，无款识。露胎处泛火石红色。内、外青花装饰，内底主题纹饰是一只栖于枇杷枝上的绶带鸟正回首啄食枇杷果。内壁绘石榴、桃实、荔枝、枇杷等折枝花果，沿面绘缠枝莲花，外口沿下绘海水江崖纹，外壁绘折枝菊花纹。

　　从传世和出土的实物资料来看，永乐青花瓷盘大都以花卉作装饰题材，以花鸟作装饰题材者较少见。从目前所掌握的资料来看，这种永乐青花枇杷绶带鸟纹大盘传世共有三件，除了故宫博物院收藏的这一件以外，天津博物馆和日本大阪市立东洋陶瓷美术馆还各收藏一件，其中以故宫博物院收藏的这件最为精美。

[吕成龙]

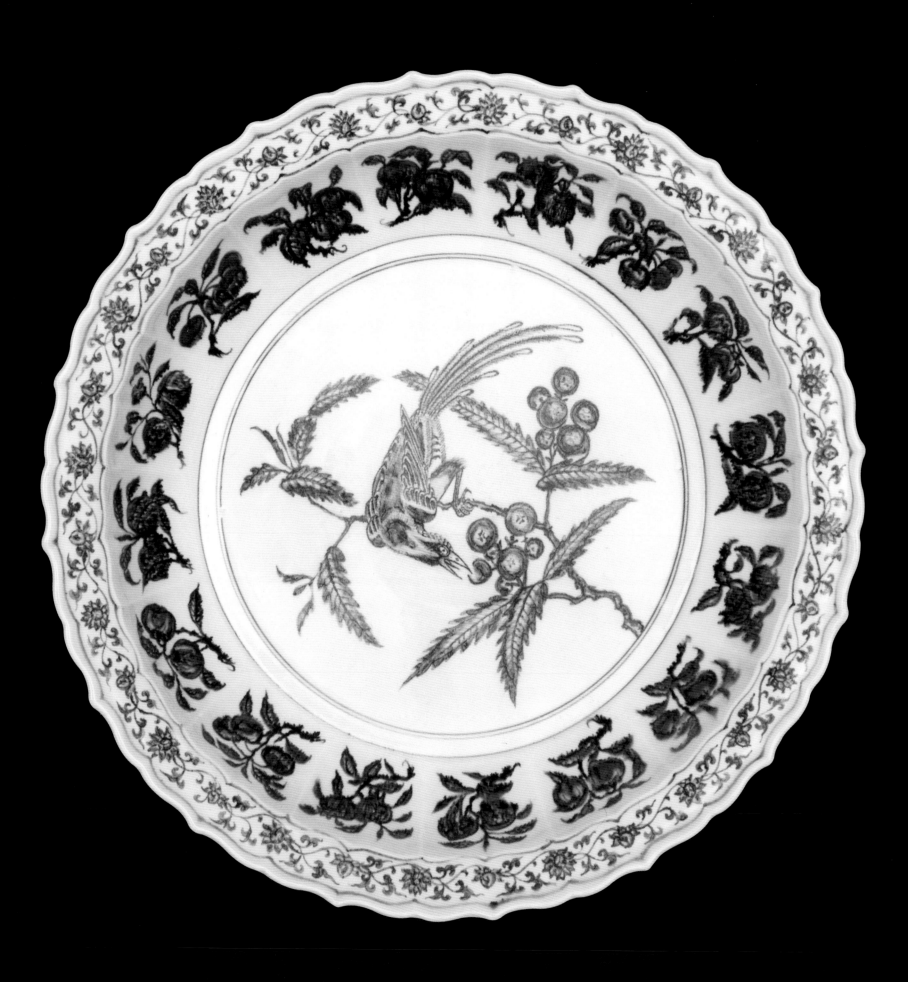

青花缠枝莲纹碗
明永乐
高13.7厘米 口径35.5厘米 足径20厘米

Underglaze blue-and-white bowl
with entwined lotus design
The Yongle reign (1403-1424), Ming dynasty
Height: 13.7cm, mouth diameter: 35.5cm, foot diameter: 20 cm

　　直口，弧壁，圈足。通体青花装饰，碗心饰折枝石榴，果实硕大，里壁饰折枝花果纹，里口饰折枝花纹，外口沿饰忍冬纹，外壁饰缠枝莲纹，足墙饰青花弦线三道。

　　此碗形制颇大，花果描绘形象生动。石榴寓意多子多福。［徐巍］

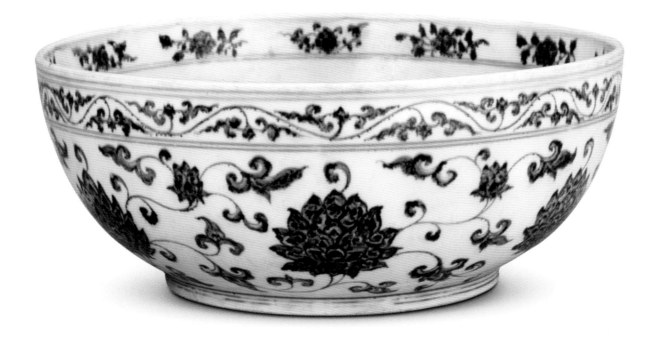

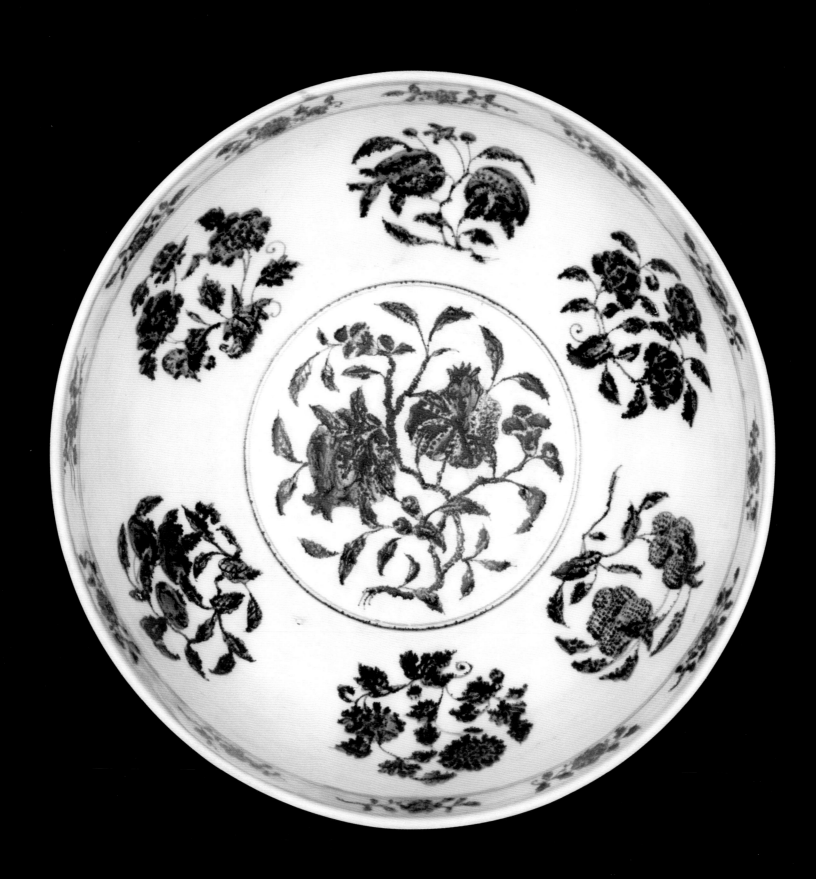

青花菊瓣纹碗

明永乐
高10.3厘米 口径21.2厘米 足径7.6厘米

Underglaze blue-and-white bowl with chrysanthemum petal design

The Yongle reign (1403-1424), Ming dynasty
Height: 10.3 cm, mouth diameter: 21.2cm, foot diameter: 7.6 cm

　　敞口，瘦底，底心呈鸡心状外凸，故名鸡心碗。通体青花纹饰，碗心双圈内饰折枝枇杷纹，内壁饰缠枝花纹，内口饰海水纹，外口饰回纹，外壁饰菊瓣纹，纹饰间隔以青花弦线。圈足内施白釉，无款识。

　　碗的外壁用花瓣进行装饰是永乐宣德时期纹饰最典型的特征，通常作为主体纹饰与其他花纹配合。此碗外壁以32个菊花瓣为饰，花瓣细长呈放射状排列。这些花瓣从底部直接伸展到外口沿下，布满整个腹壁，花瓣细长，排列有序，作为主体纹饰使用于主体部位。此器青花色调艳丽并有晕散，纹饰规矩而不失明快。［徐巍］

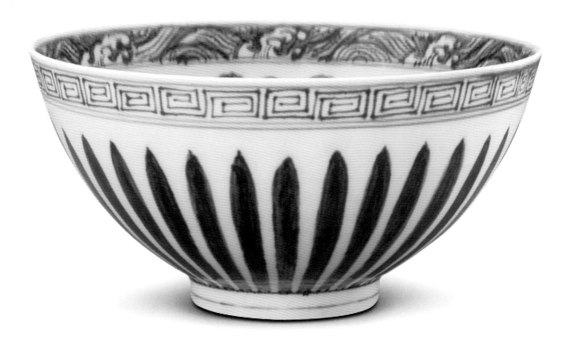

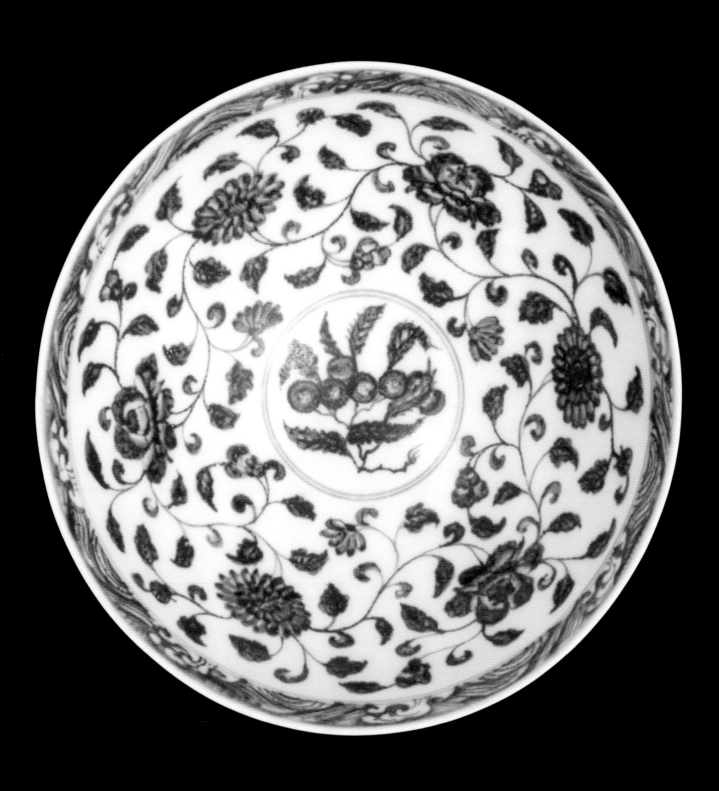

18

青花折枝山茶花纹碗
明永乐
高5.9厘米 口径11.1厘米 足径4.6厘米

Underglaze blue-and-white bowl with camellia design
The Yongle reign (1403-1424), Ming dynasty
Height: 5.9 cm, mouth diameter: 11.1cm, foot diameter: 4.6 cm

　　撇口，弧壁，圈足。通体青花装饰，内底双圈内饰折枝莲纹，里口饰忍冬纹，外壁饰折枝山茶花纹，纹饰简洁，清新明快。［徐巍］

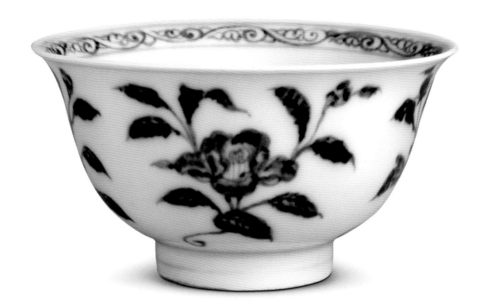

19

青花缠枝莲纹压手杯

明永乐
高5.4厘米 口径9.1厘米 足径3.9厘米

Underglaze blue-and-white *Yashou* cup with lotus design

The Yongle reign (1403-1424), Ming dynasty
Height: 5.4 cm, mouth diameter: 9.1cm, foot diameter: 3.9 cm

此杯属于明代文献记载的在内底花心内署款的永乐青花压手杯。

这种撇口深腹小碗之所以被称作"压手杯"，是因为其大小适中，且口沿处胎体较薄，顺口沿而下，胎骨渐厚。执之手中，微微外撇的口沿与舒张的虎口相吻合，使人感到沉甸甸的，故名压手杯。从实用性来看，胎体自上而下逐渐增厚，使杯的重心下移，宜于放置稳当。

谈及明代永乐时期的青花瓷器，最受人称道的可谓青花缠枝莲纹压手杯，它是迄今为止所见传世和出土永乐官窑青花瓷器中，唯一署有年款的器物，而且能与明代文献记载相互印证。明末谷泰撰《博物要览》曰："若我永乐年造压手杯，坦口折腰，砂足滑底，中心画有双狮滚球，球内篆书'大明永乐年制'六字或四字，细若粒米，此为上品。鸳鸯心者次之，花心者又其次也。杯外青花深翠，式样精妙，传世可久，价亦甚高。"［吕成龙］

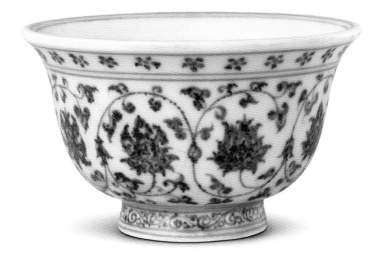

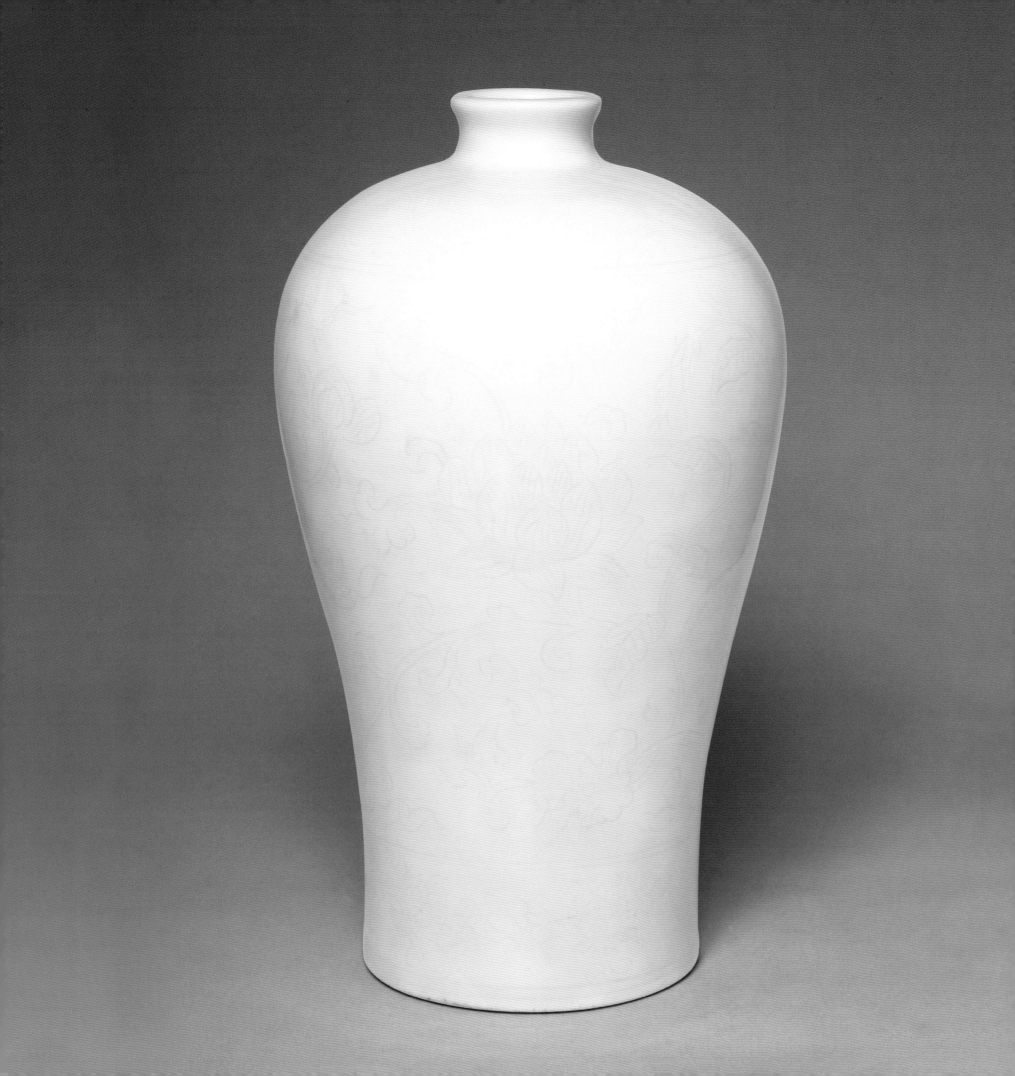

甜白釉暗花缠枝莲纹梅瓶
明永乐
高24.8厘米 口径4.5厘米 足径10厘米

Plum vase in sweet white glaze with incised design of entwined lotus
The Yongle reign (1403-1424), Ming dynasty
Height: 24.8 cm, mouth diameter: 4.5cm, foot diameter: 10 cm

　　小口，短颈，丰肩，肩下渐敛，胫处略外撇，圈足，砂底无釉。通体施甜白釉外壁自上而下暗划三组纹饰，依次为卷草纹、缠枝莲花纹、折枝花卉纹，以弦纹间隔。

　　此件梅瓶保持了宋代梅瓶器身修长挺拔的特点，适当压缩了瓶身的高度，放宽了肩部和足部，使各部位比例更趋协调。瓶体所施甜白釉纯正洁净，色泽柔润，纹饰刻划细腻，是永乐时期甜白釉瓷器中不可多得的珍品。永乐时期甜白釉器物是宫中主要用瓷，据1989年景德镇珠山明代御窑厂遗址发掘报告称，在永乐前期地层出土瓷器中甜白釉瓷器占98%以上，这或与永乐皇帝的喜好有密切关系。据《明太宗实录》永乐四年(1406年)十月丁未条记载："回回结牙思进玉碗，上不受，命礼部赐钞遣归。谓尚书郑赐曰：'朕朝夕所用中国瓷器，洁素莹然，甚适于心，不必此也！况此物今府库已有之，但朕自不用。'"这条记载很重要，它说明永乐皇帝朝夕喜用的是"洁素莹然"的素白瓷器，即甜白釉瓷器。［吕成龙］

影青暗花缠枝莲纹碗
明永乐
高6.1厘米 口径15.6厘米 足径5厘米

Pale blue bowl with incised design of entwined lotus
The Yongle reign (1403-1424), Ming dynasty
Height: 6.1 cm, mouth diameter: 15.6cm, foot diameter: 5 cm

　　撇口，弧腹，小圈足。通体施影青釉。外壁釉下刻划双勾缠枝莲纹，起伏延伸的莲茎上结六朵莲花；胎骨轻薄，刻线流畅，线条内积釉，显得格外清晰秀美。无款。

　　明永乐影青瓷的釉色仿自宋代青白釉，但由于胎中所含的玻璃成分较多，故透光性比宋代青白釉更强。另外，永乐影青瓷的釉层亦较宋青白釉肥润，釉内积聚的气泡较宋青白釉人且多。

　　明代景德镇的影青瓷不是主要品种，数量较少，故此很珍贵。此碗造型轻盈秀丽，胎薄如纸，釉质美如青玉，纹饰玲珑剔透，堪称明代影青瓷的代表作。清末寂园叟撰《陶雅》曰："永乐窑有一种素碗，严露胎骨，以质薄如纸，内有影青雕花者为上品。"指的就是这种碗。［徐巍］

翠青釉三系盖罐

明永乐
通高10.4厘米 口径9.9厘米 足径14.1厘米

Covered jar in emerald green glaze with three handles

The Yongle reign (1403-1424), Ming dynasty
Overall height: 10.4 cm, mouth diameter: 9.9 cm, foot diameter: 14.1 cm

　　直口，短颈，扁圆腹，圈足。肩部等距离塑贴三个海棠花形托，托上均有一个圆环形小系。罐附糖锣形盖，盖面隆起。无款。罐里及圈足内均施青白釉，外施翠青釉。

　　翠青釉系永乐官窑新创的一种以氧化铁为着色剂的著名高温颜色釉瓷器，因釉色恰似翠竹之皮色而得名。永乐翠青釉瓷器常见器形有扁罐和高足碗等，均胎体厚薄适度，器足处理规整，通体翠青釉素裹，不加任何装饰，时代特征鲜明。［吕成龙］

23

鲜红釉印花云龙纹高足碗
明永乐
高9.9厘米 口径15.8厘米 足径4.2厘米

Stem bowl with bright red glaze and embossed pattern of clouds and dragons

The Yongle reign (1403-1424), Ming dynasty
Height: 9.9 cm, mouth diameter: 15.8 cm, foot diameter: 4.2 cm

撇口, 弧腹, 高圈足微外撇。碗外壁施鲜艳的宝石红色釉, 碗内及足内施青白色釉, 碗内模印云龙纹, 内底心暗划"永乐年制"四字双行篆书款。

从现已掌握的资料来看, 有明一代, 是永乐朝开创了在御窑瓷器上署年号款之先河, 而且均为篆书款, 不见楷书款。因此, 故宫博物院古陶瓷鉴定家孙瀛洲先生(1893~1966年)曾有"永乐篆款确领先"的说法, 但并不是所有的永乐御窑瓷器上都署年款, 署款的只是少数。此件高足碗造型秀美, 鲜红釉纯净无瑕, 亮丽匀净, 而且署有年款, 故弥足珍贵。[吕成龙]

24

青花阿拉伯花纹绶带耳葫芦扁壶
明宣德
高29.9厘米 口径2.7厘米 足径7×5.2厘米

Underglaze blue-and-white pot with Arabian patterns
The Xuande reign (1426-1435), Ming dynasty
Height: 29.9 cm, mouth diameter: 2.7 cm, foot dimension: 7×5.2 cm

　　壶葫芦形，口、颈部截面为圆形，腹部为竖向扁圆形，下承以方圈足。颈、肩之间对称置绶带形耳。通体青花装饰。口部绘缠枝菊花纹，腹两面均绘阿拉伯花纹，耳上绘折枝花纹。口沿下自右向左署青花楷体"大明宣德年制"一排六字款。足内施青白釉。

　　此葫芦瓶为永乐时期景德镇御窑厂创新器形，宣德时继续烧造，品种有白釉、青花等，造型仿自西亚伊斯兰国家工艺品，纹饰亦源自伊斯兰图案。永乐制品不署年款，宣德制品一般署年款。〔吕成龙〕

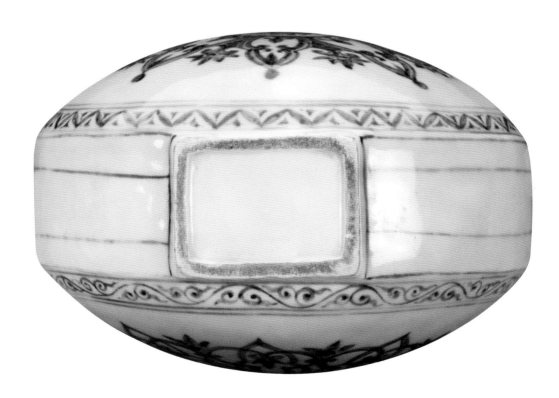

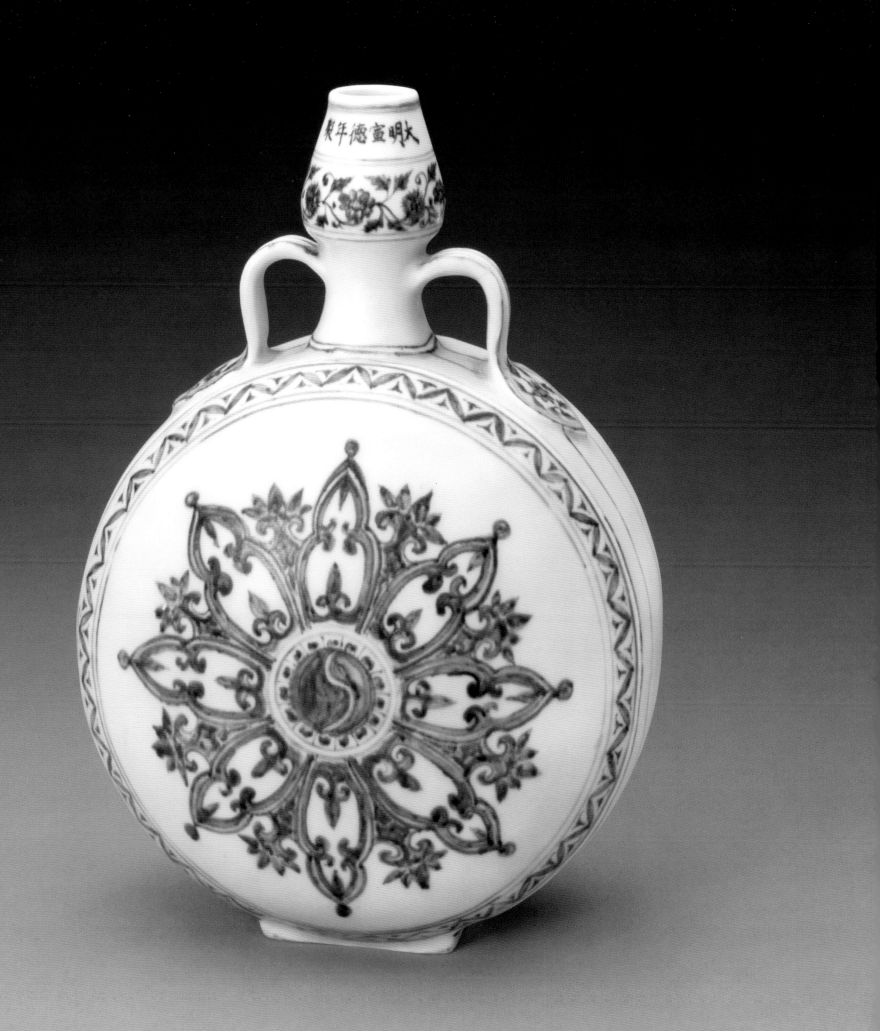

青花缠枝花纹盖罐

明宣德

通高22.7厘米 口径17厘米 足径15.7厘米

Underglaze blue-and-white covered jar with design of entwined lotus

The Xuande reign (1426-1435), Ming dynasty
Overall height: 22.7 cm, mouth diameter: 17 cm, foot diameter: 15.7 cm

　　唇口，短颈，溜肩，鼓腹，圈足。附伞形盖，盖顶置圆珠形钮。通体青花装饰。钮上及盖顶绘莲瓣纹，盖面绘缠枝花纹。颈部绘朵花。肩部及近底处分别绘覆、仰莲瓣纹，腹部绘缠枝莲纹。圈足内施青白色釉。外底署青花楷体"大明宣德年制"六字双行款，外围青花双圈。

　　此罐造型丰满，配以饱满的莲花朵，可谓相得益彰。图案线条流畅，青花发色浓艳，绘画笔触自然。反映出宣德御窑瓷器不仅追求实用，而且更注重观赏性的时代风格。[吕成龙]

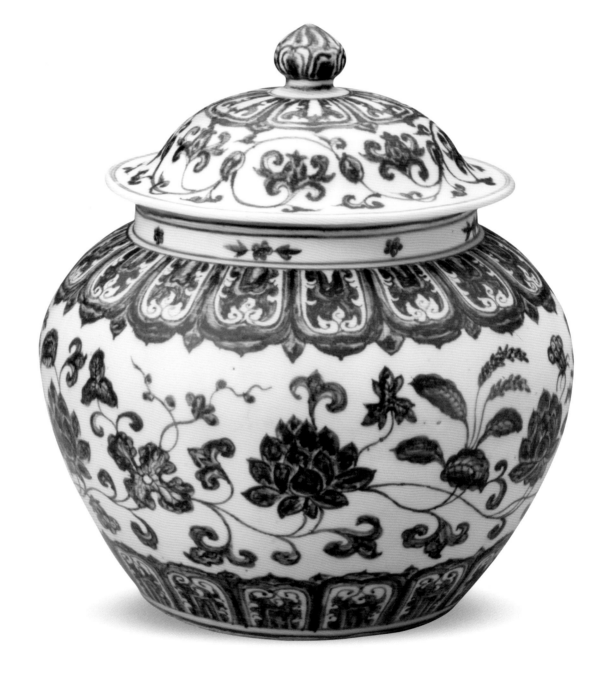

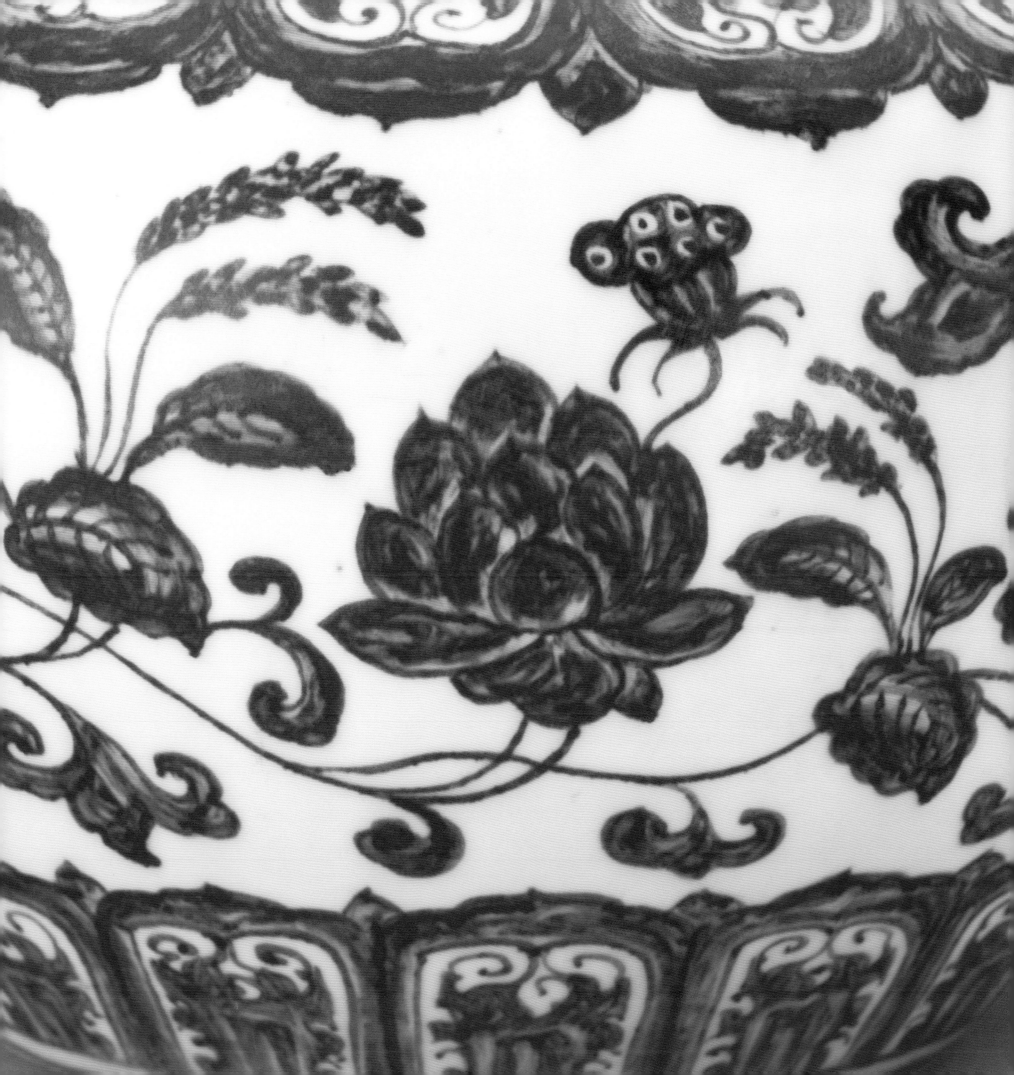

青花蓝查体梵文出戟法轮罐盖

明宣德

高6.5厘米 面径20.5厘米 口径21.5厘米

Underglaze blue jar cover with
protruding Dharma wheel and
Sanskrit inscriptions

The Xuande reign (1426-1435), Ming dynasty
Height: 6.5 cm, surface diameter: 20.5 cm, mouth diameter:
21.5 cm

　　盖面饰四朵云纹, 间以五个蓝查体梵文, 是佛教种子字, 盖之外壁饰海水纹; 盖内顶面莲瓣纹环围, 九个莲瓣内各书一蓝查体梵文, 中央双圈内从左至右青花篆书"大德吉祥场"五字。

　　此物为宣德青花出戟法轮罐之盖, 罐身已失, 应是景德镇专为宫廷烧制的佛事用具。

　　[徐巍]

27

青花折枝灵芝纹石榴式尊
明宣德
高19厘米 口径6.9厘米 足径9.7厘米

Underglaze blue-and-white *Zun* vessel with design of fungi
The Xuande reign (1426-1435), Ming dynasty
Height: 19 cm, mouth diameter: 6.9 cm, foot diameter: 9.7 cm

　　折沿，短颈，丰肩，鼓腹，外撇足，台阶式内底。通体呈六瓣瓜棱形。青花装饰。口沿饰莲瓣纹，颈饰圆圈纹，肩饰莲瓣纹，腹饰折枝灵芝纹，近足处饰仰覆莲瓣纹。圈足内施白釉。外底署青花楷体"大明宣德年制"六字双行款，外围青花双圈。
　　此器形制模仿石榴的形象，构思巧妙。

　　[徐巍]

28

青花菱形开光双凤穿莲花纹长方炉
明宣德
高18厘米 口径22.2×14厘米 足径22×14厘米

Rectangular underglaze blue-and-white censer with diamond-shaped panel and pattern of two phoenix through lotus
The Xuande reign (1426-1435), Ming dynasty
Height: 18 cm, mouth dimension: 22.2×14 cm, foot dimension: 22×14 cm

　　此炉形制奇特，方口出唇，扁腹，下承四如意折角足。通体青花装饰。口沿饰缠枝灵芝纹，颈饰小朵花纹，腹部菱形开光内绘双凤穿花纹，腹、足四角各饰如意云头纹。口沿下从右向左署青花楷体"大明宣德年制"六字一排款。

　　[徐巍]

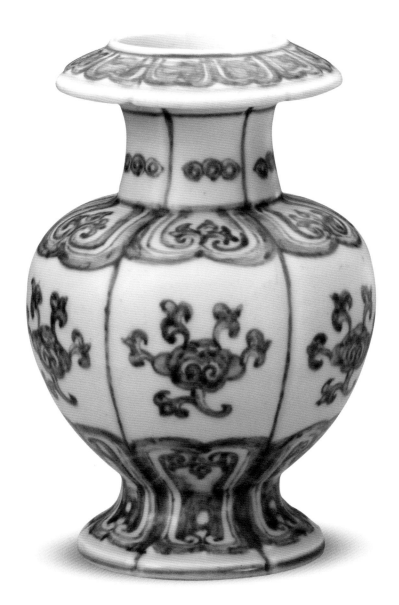

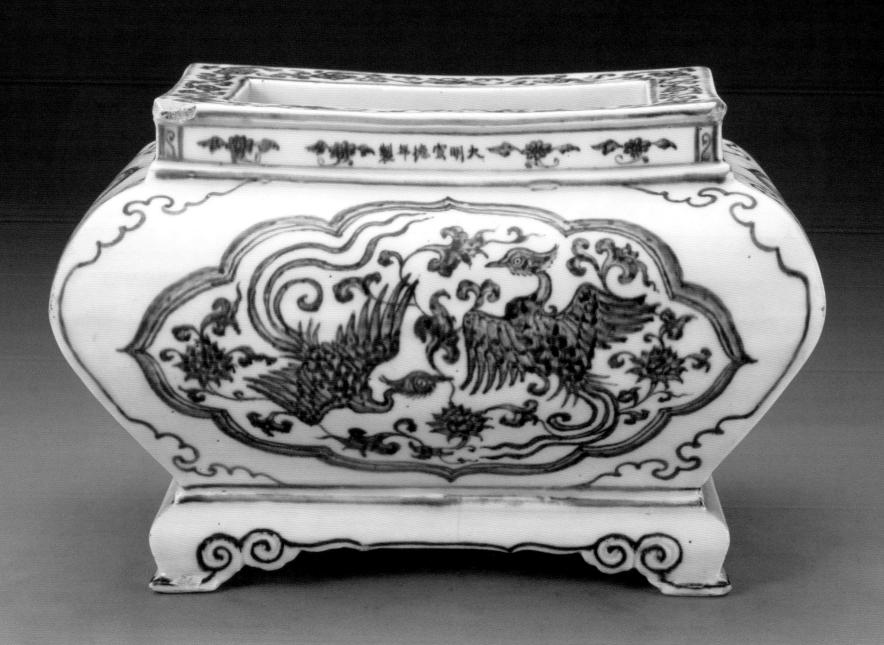

青花缠枝莲纹执壶

明宣德
通高15.3厘米 口径4.8厘米 足径7.7厘米

Underglaze blue-and-white pitcher with entwined lotus design

The Xuande reign (1426-1435), Ming dynasty
Overall height: 15.3 cm, mouth diameter: 4.8 cm, foot diameter: 7.7 cm

直口，圆腹，圈足外撇。弯流，流、颈间连以云形横板；弧形柄。盖折沿，盖顶置宝珠形钮。通体青花装饰。肩及足上饰仰覆莲瓣纹，腹饰缠枝莲纹，柄饰忍冬纹；盖面饰折枝花纹。流正面从上到下署青花楷体"大明宣德年制"六字单行款，外围青花双线框。

此壶为宣德时典型器物，风格朴实自然。

［徐巍］

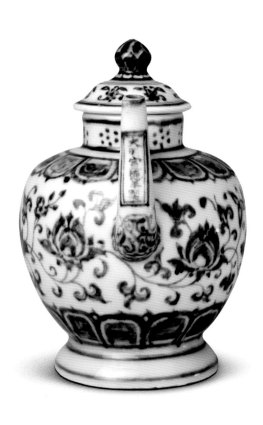

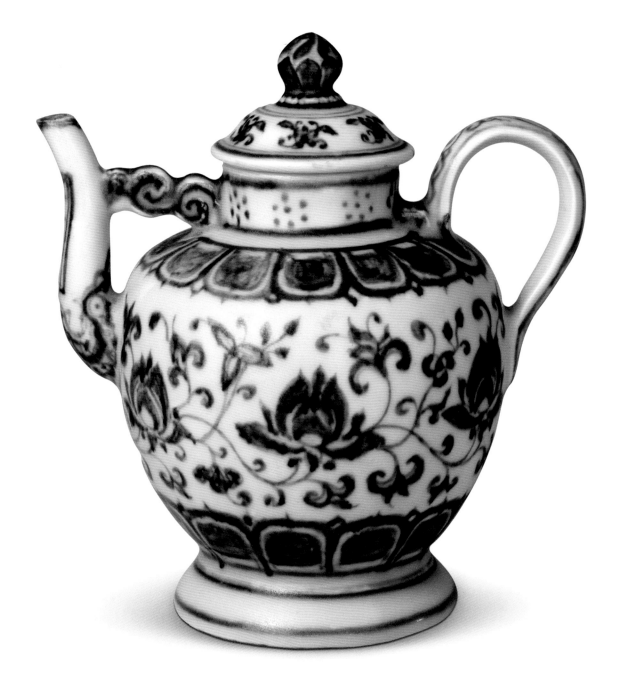

青花鸾凤纹葵瓣式洗
明宣德
高4.5厘米 口径17.5厘米 足径14.2厘米

Underglaze blue-and-white *Xi* in sunflower petal shape with male and female phoenix patterns
The Xuande reign (1426-1435), Ming dynasty
Height: 4.5 cm, mouth diameter: 17.5 cm, foot diameter: 14.2 cm

　　葵瓣式，里心微凹。通体青花装饰。内底及外壁饰团状鸾凤纹，里外有青花弦线八道。圈足内施白釉。外底署青花楷体"大明宣德年制"六字双行款，外围青花双圈。

　　此器纹饰描绘细腻，富于层次感，寓意鸾凤和鸣。 [徐巍]

青花庭院仕女图高足碗

明宣德

高10.3厘米 口径15.2厘米 足径4.4厘米

Underglaze blue-and-white stem bowl with design of lady in a courtyard

The Xuande reign (1426-1435), Ming dynasty

Height: 10.3 cm, mouth diameter: 15.2 cm, foot diameter: 4.4 cm

撇口，高足中空。外壁绘庭院仕女图三组，分别为对弈、赏画、游玩，周围衬以山水、花草、树木、围栏等，足柄绘山石树木。碗心署青花楷体"大明宣德年制"六字双行款，外围青花双圈。

宣德时期，由于青花原料的限制，人物图案为数不多，文人士大夫气息浓厚。此器纹饰绘仕女赏画对弈情景，表现了一种恬静悠闲的格调。画面中天上有祥云，下有庭园景致，为我们研究明代贵族妇女的生活提供了宝贵的资料，是典型的宫廷御用器。 [徐巍]

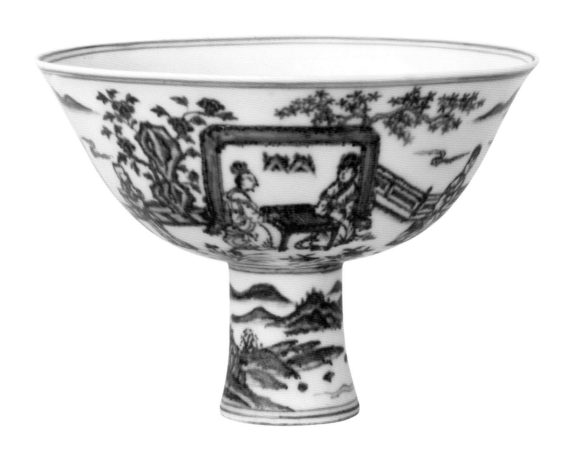

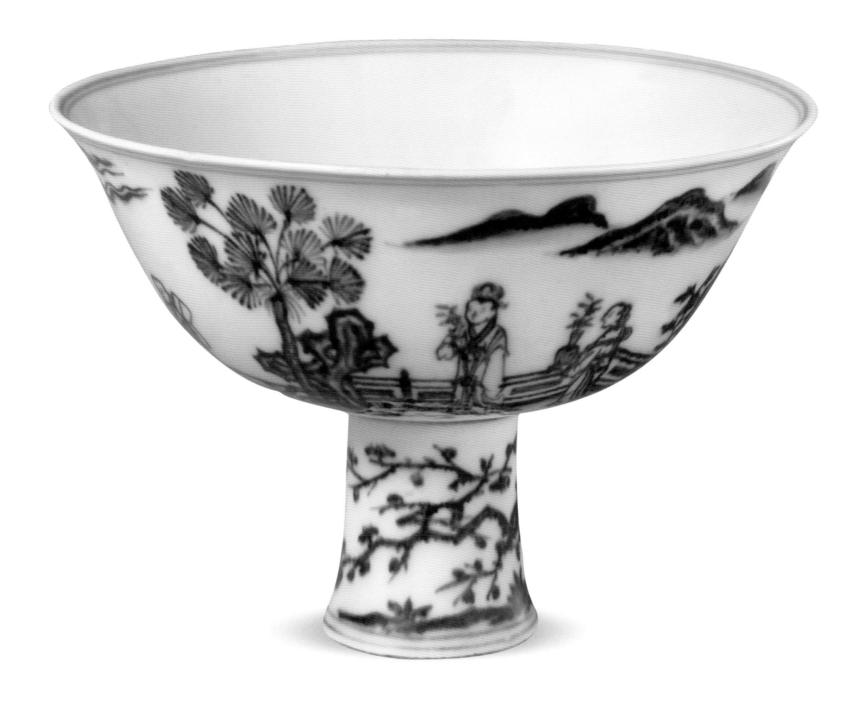

青花云龙纹碗

明宣德
高10.2厘米 口径27.8厘米 足径11.2厘米

Underglaze blue-and-white bowl with cloud and dragon patterns

The Xuande reign (1426-1435), Ming dynasty
Height: 10.2 cm, mouth diameter: 27.8 cm, foot diameter:
11.2 cm

敞口，浅腹，圈足。里白釉无纹饰。外青花装饰。口饰青花弦线两道，壁饰祥云双龙，近底处饰莲瓣纹，足墙饰如意云头纹。口沿下从右向左署青花楷体"大明宣德年制"六字一排款。

此器造型浅阔，纹饰描绘细腻。[徐巍]

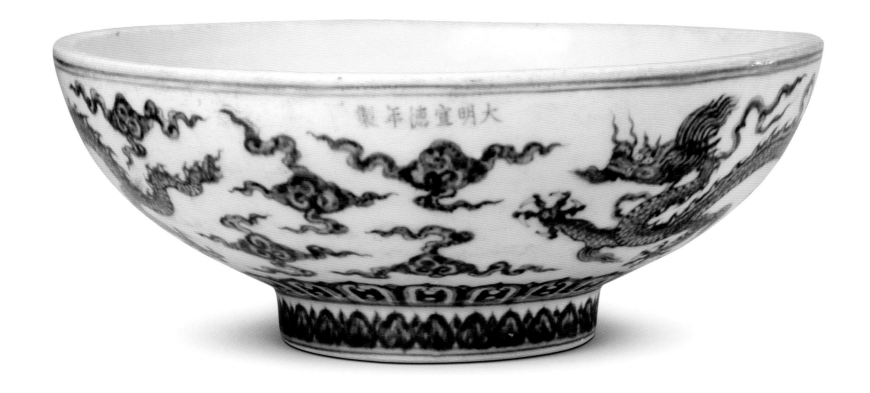

青花缠枝莲托八吉祥纹碗

明宣德

高10.2厘米 口径28.1厘米 足径11.1厘米

Underglaze blue-and-white bowl
with the design of Eight Buddhist
Treasures on lotus

The Xuande reign (1426-1435), Ming dynasty
Height: 10.2 cm, mouth diameter: 28.1 cm, foot diameter:
11.1 cm

　　敞口，弧壁，圈足。里白釉无纹饰。外青花
装饰。近口沿处饰青花弦线两道，壁饰缠枝莲
托八吉祥纹，近底处饰莲瓣纹，足墙饰朵梅纹。
口沿下从右向左署青花楷体"大明宣德年制"六
字一排款。

　　此碗纹饰绘工细腻，用线流畅。八吉祥是
我国的传统图案，又称"八宝"。元代瓷器图案
中以八吉祥为题材的，占了很大比重，但元代
的八吉祥有很多杂宝，并不像明代基本上都
是轮、螺、伞、盖、花、罐、鱼、肠。这八种器物
是藏传佛教庙宇中供在佛、菩萨神桌上的吉祥
物。后来，八吉祥成为瓷器图案中极为普遍的
题材，并不限于佛教供器上用。[徐巍]

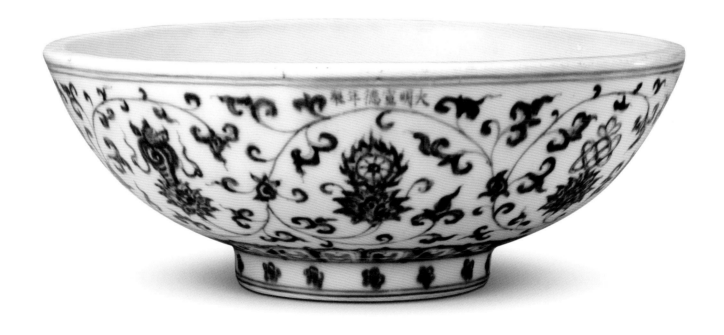

34

青花缠枝花纹卧足碗
明宣德
高3.8厘米 口径13.5厘米 足径4.2厘米

Underglaze blue-and-white bowl with entwined flower design
The Xuande reign (1426-1435), Ming dynasty
Height: 3.8 cm, mouth diameter: 13.5 cm, foot diameter: 4.2 cm

敞口,浅腹,卧足。通体青花装饰。里心及里壁饰变形桃纹,两者间饰缠枝花叶纹,口沿饰青花弦线,外壁上半部饰缠枝花纹,下半部饰变形如意云头纹。卧足内施白釉。外底署青花楷体"大明宣德年制"六字双行款,外围青花双圈。

此器造型线条柔和,纹饰严谨而细腻,有异域风格。 [徐巍]

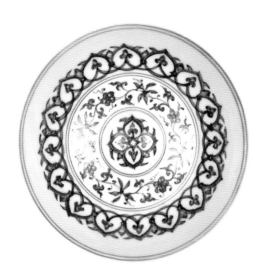

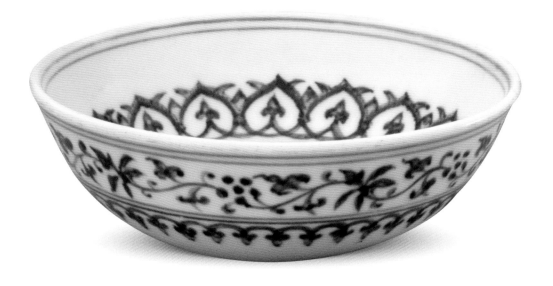

青花矾红彩海水云龙纹合碗

明宣德

高7.4厘米　口径17.4厘米　足径9.3厘米

Underglaze iron-red on blue-and-white bowl with pattern of ocean waves, clouds and dragon

The Xuande reign (1426-1435), Ming dynasty

Height: 7.4 cm, mouth diameter: 17.4 cm, foot diameter: 9.3 cm

　　撇口，折腹，圈足。外壁凸起弦纹两道，上部绘青花朵云纹及矾红彩行龙，下绘青花海水。碗心青花双圈内署楷体"大明宣德年制"六字双行款。

　　此碗色彩处理细腻，两条红龙仅以青花点睛，间绘小朵青花云，其下衬托大片海水，形成红蓝两个色彩层次，显得很典雅。［徐巍］

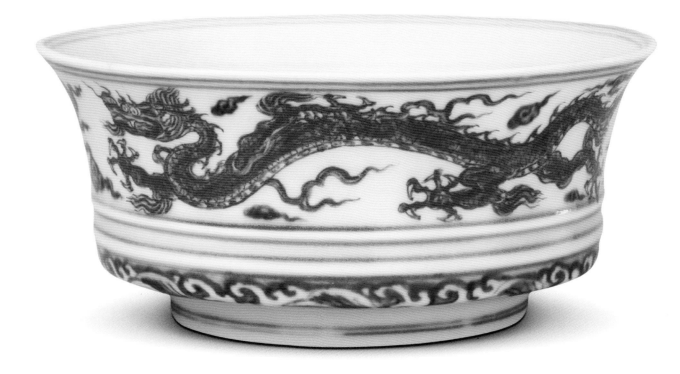

白地酱彩花果纹盘
明宣德
高5.5厘米 口径29.3厘米 足径20厘米

Plate with soy color on white ground with design of flower and fruit
The Xuande reign (1426-1435), Ming dynasty
Height: 5.5 cm, mouth diameter: 29.3 cm, foot diameter: 20 cm

　　撇口，弧壁，圈足。通体白地酱彩装饰。内底饰折枝花纹，内壁饰折枝花果纹，外壁饰缠枝花纹。所有图案均先暗刻线条。内底、口沿及足墙上均绘有酱彩弦线。圈足内施白釉。外壁署青花楷体"大明宣德年制"六字一排款，外围青花双线圈。

　　白地酱彩为宣德时期新创烧的品种。其白釉上刻填的酱彩呈现未经搅拌的芝麻酱色，晶莹光亮。常见器物有这类花果大盘，这种形制一直延续到正德时期。此盘在暗刻的花纹上施以酱彩，与洁白的釉色相互映衬，取得醒目的装饰效果。［徐巍］

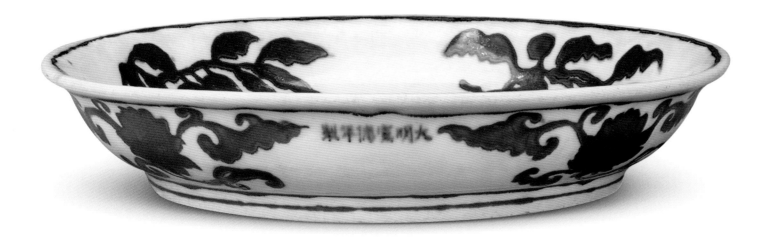

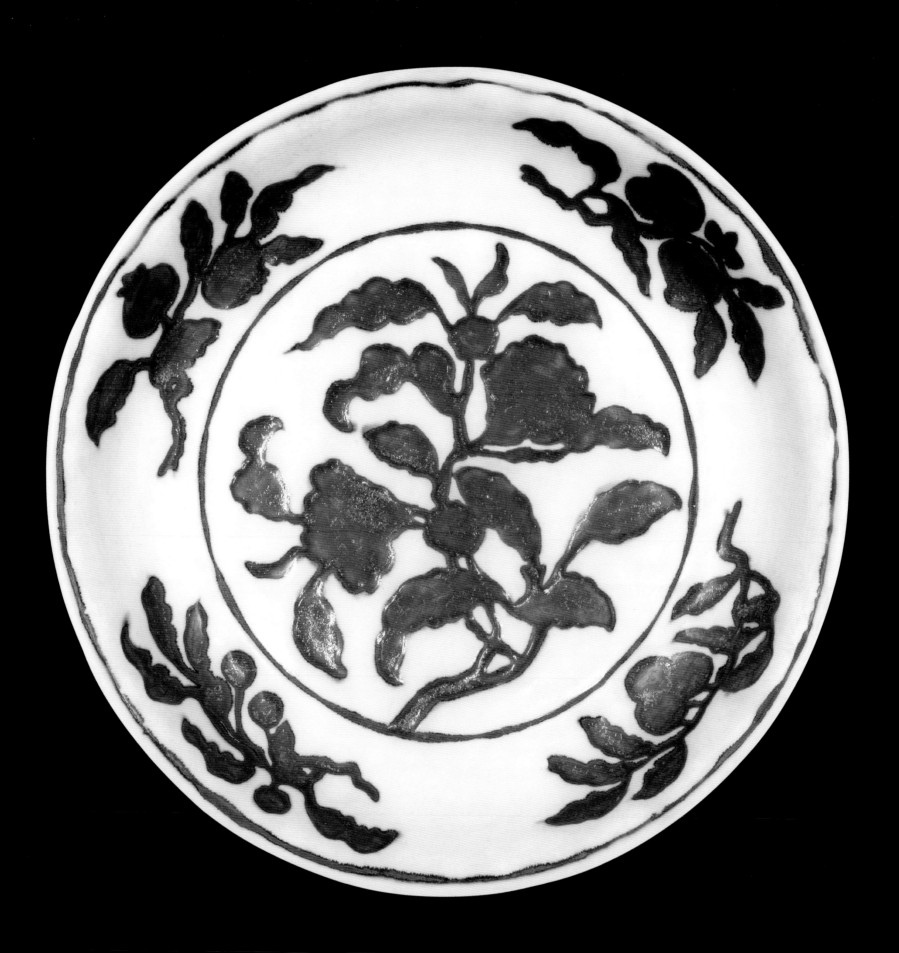

祭蓝釉白花鱼莲纹盘

明宣德
高4厘米 口径19.2厘米 足径12.7厘米

Sacrificial blue glazed plate with design of white flower, fish and lotus

The Xuande reign (1426-1435), Ming dynasty
Height: 4 cm, mouth diameter: 19.2 cm, foot diameter: 12.7 cm

　　敞口，弧壁，圈足。通体祭蓝釉白花装饰，盘心的白色圈线内是一幅莲池游鱼图：莲花盛开，莲蓬露子，两尾鱼儿潜游于漂浮的水藻间。盘外壁亦是莲池游鱼图，荷莲与游鱼规则地相间排列。圈足内施白釉，外底署青花楷体"大明宣德年制"六字双行款，外围青花双线圈。

　　蓝釉白花是元代景德镇窑的新装饰，其蓝白对比分明，具有较好的装饰效果。宣德时再加以发展，造型有盘、碗、尊等，所饰花纹有龙、鱼莲、萱草、折枝花果、缠枝花等，图案刻画更加细腻。此盘所施蓝釉浓艳晶莹，白色花纹生动自然，是宣德蓝釉白花器中的上乘之作。〔徐巍〕

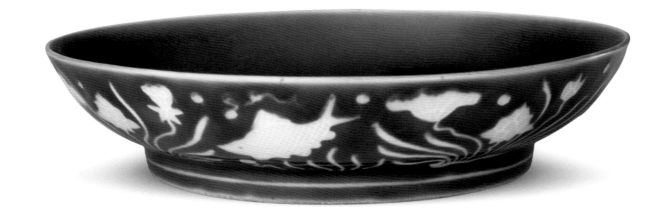

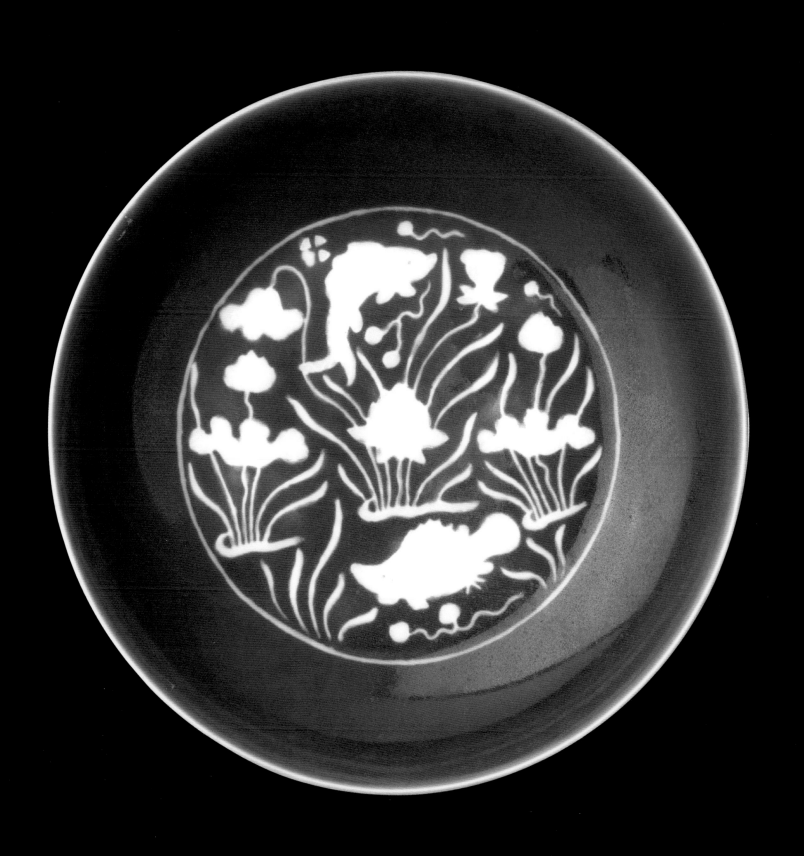

祭蓝釉暗花云龙纹盘

明宣德

高4.6厘米 口径20.1厘米 足径12.7厘米

Sacrificial blue glazed plate with incised dragon and cloud design

The Xuande reign (1426-1435), Ming dynasty
Height: 4.6 cm, mouth diameter: 20.1 cm, foot diameter: 12.7 cm

撇口,浅弧壁,圈足。内外施祭蓝釉,圈足内施青白色釉。内壁模印云龙纹,因有蓝釉掩盖,纹饰不太清晰。外底署青花楷体"大明宣德年制"六字双行款,外围青花双圈。

宣德祭蓝釉盘有内外施蓝釉者,也有内施白釉外施蓝釉者,口沿均自然形成一道圆润的白边,俗称"灯草口"。有的在内壁装饰模印云龙纹,有的则无。带暗花云龙纹装饰者,有的还在内底锥拱三朵呈"品"字形排列的祥云。盘外底所署楷体六字双行外围双圈款,既有青花款,也有锥拱款。[吕成龙]

甜白釉暗花缠枝莲托八吉祥纹碗

明宣德

高8.4厘米 口径15.5厘米 足径5.7厘米

Sweet white glazed bowl with the incised design of Eight Buddhist Treasures on lotus

The Xuande reign (1426-1435), Ming dynasty
Height: 8.4 cm, mouth diameter: 15.5 cm, foot diameter: 5.7 cm

敞口微撇, 弧壁, 瘦底, 圈足较高。通体及足内均施白釉, 釉色白中略泛青。内口沿处暗划弦纹两道。碗心青花双圈内有一竖向长方形双线框, 框内署青花楷体"大明宣德年制"六字一行款。外壁暗划花纹装饰, 近口沿处有弦纹两道, 腹部为缠枝莲托八吉祥纹。近足处为一周莲瓣纹, 足外墙为卷枝纹。

甜白瓷是在元代卵白釉的基础上发展而来。永乐白瓷色调恬静柔润, 在视觉上给人以"甜"的感觉, 故称"甜白瓷"。明代黄一正所撰《事物绀珠》中载有"永乐、宣德二窑内府烧造, 以鬃眼甜白为常"之句, 此后"甜白"称谓沿用至今。甜白瓷在我国陶瓷史上享有盛誉, 文献称其"白如凝脂、素犹积雪"。此碗恰如其分地表现出这种特征。[徐巍]

鲜红釉描金云龙纹盘

明宣德
高4.5厘米 口径19.7厘米 足径12.3厘米

Bright red glazed plate with gold dragon and cloud design

The Xuande reign (1426-1435), Ming dynasty
Height: 4.5 cm, mouth diameter: 19.7 cm, foot diameter: 12.3 cm

　　撇口，弧壁，圈足。通体施红釉。外壁及盘
心以金彩绘云龙纹，金彩虽已剥落，纹饰却仍依
稀可辨。口沿为灯草边。圈足内施青白釉，无款。

　　以毛笔蘸上已调和好的金粉在瓷器上描
绘纹饰的装饰技法称为"描金"，是北宋时定窑
首创，产品有白釉描金、黑釉描金、酱釉描金三
种。元代景德镇窑继承这种技法，生产出蓝釉
描金器。红釉描金器则始于明宣德朝。宣德红
釉描金器除盘外，还有撇口碗等，均描绘云龙
纹。 [徐巍]

鲜红釉盘
明宣德
高4.2厘米 口径20厘米 足径12.5厘米

Bright red glazed plate
The Xuande reign (1426-1435), Ming dynasty
Height: 4.2 cm, mouth diameter: 20 cm, foot diameter: 12.5 cm

　　撇口，弧壁，圈足。通体施鲜红釉。圈足内施青白釉。外底署青花楷体"大明宣德年制"六字双行款，外围青花双圈。

　　此盘造型规整，胎薄体轻，釉色纯正，是宣德鲜红釉瓷的代表作。［徐巍］

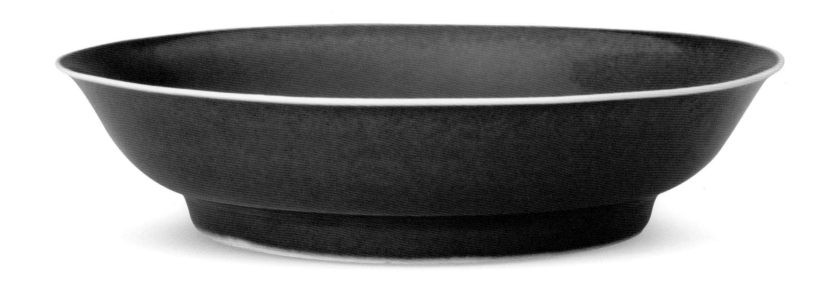

42

鲜红釉碗
明宣德
高8厘米 口径18.9厘米 足径8厘米

Bright red glazed bowl
The Xuande reign (1426-1435), Ming dynasty
Height: 8 cm, mouth diameter: 18.9 cm, foot diameter: 8 cm

撇口，深腹，圈足。通体施鲜红釉。圈足内施青白釉，外底署青花楷体"大明宣德年制"六字双行款，外围青花双圈。

宣德朝是明代红釉器制作最辉煌的时期，其红釉制品不仅在数量上有明显增加，而且较之永乐鲜红更胜一筹，出现了宝石红、祭红、积红、霁红、鸡血红、牛血红等名目繁多的新品种。宣德红釉呈色浓艳，又往往在器物转折变化的棱角处隐现胎骨而呈现白色筋脉，增添了视觉的变化，耐人寻味。这时的红釉器造型更加丰富，除碗、盘、高足碗外，洗、炉、梅瓶、僧帽壶、卤壶、梨式壶等亦有所见。辅助装饰除暗花外尚有描金彩的。此碗在口沿部位形成的一线白釉，俗称"灯草口"，红釉的积釉处显现青灰色，最厚处气泡密集，这是宣德红釉的典型时代特征。其色调深沉、不流釉、不脱釉，被称为"宣红"。宣德后，鲜红釉一度衰落，直到清康熙时才恢复。［徐巍］

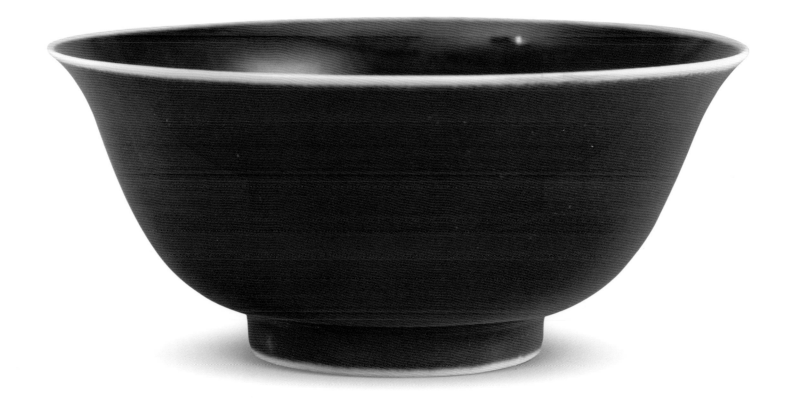

43

仿汝釉盘
明宣德
高4.2厘米 口径17.6厘米 足径11厘米

Plate in imitation of *Ru* glaze
The Xuande reign (1426-1435), Ming dynasty
Height: 4.2 cm, mouth diameter: 17.6 cm, foot diameter: 11 cm

撇口，弧腹，圈足。通体及足内均施仿汝釉，釉色灰青闪蓝，满布细碎纹片，对光斜视，可见釉面泛起橘皮纹。外底署青花楷体"大明宣德年制"六字双行款，外围青花双圈。

明代仿宋汝窑器一般只注重仿其釉色而不太注重仿其造型，故少有乱真之作。例如此盘便除釉色貌似宋汝窑器外，其造型和款识都显示出宣德官窑瓷器的风格。明代仿汝釉瓷仅见于宣德官窑。景德镇珠山宣德官窑遗址曾出土与此盘相同的标本。[徐巍]

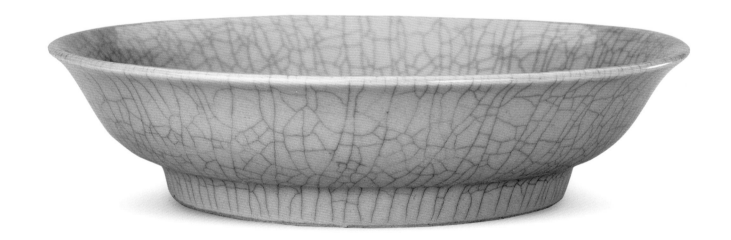

仿钧玫瑰紫釉盘
明宣德
高4.1厘米 口径15.5厘米 足径9.2厘米

Plate in imitation of *Jun* glaze with rose purple color
The Xuande reign (1426-1435), Ming dynasty
Height: 4.1 cm, mouth diameter: 15.5 cm, foot diameter: 9.2 cm

　　口微撇，弧腹，圈足。足底切削整齐。通体施玫瑰紫釉，釉面鬃眼密集。口沿处因高温熔融状态下釉层垂流而呈酱黄色。足内无釉，有糊米色斑。无款。

　　明代景德镇御窑仿钧釉瓷器始见于宣德朝，御窑厂烧造了一定数量的仿钧窑瓷器，传世品多为盘、碗类，与同时期的白釉器造型相同。明代景德镇窑仿钧釉器不见文献记载，但从这类盘的造型特征看，应是宣德朝所仿。相似的宣德仿钧釉盘，在故宫博物院还有一件，台北清玩雅集收藏协会亦收藏同样的一件。

[徐巍]

仿哥釉碗

明宣德
高10.6厘米 口径20.7厘米 足径7.6厘米

Bowl in imitation of *Ge* glaze

The Xuande reign (1426-1435), Ming dynasty
Height: 10.6 cm, mouth diameter: 20.7 cm, foot diameter: 7.6 cm

　　敞口, 深弧壁, 圈足。内外及圈足内均施青灰色仿哥釉, 釉层肥厚, 釉面布满开片纹。外底署青花楷体"大明宣德年制"六字双行款, 外围青花双圈。

　　迄今所见明代仿哥釉瓷器最早为宣德时景德镇御窑制品, 造型有菊瓣碗、鸡心碗、菊瓣盘、折沿盘、撇口盘等, 多署本朝年款。宣德时期的仿哥釉瓷器主要模仿宋代哥窑瓷器釉质, 造型则具有本朝御窑瓷器特点。此件仿哥釉碗形体较大, 釉面光泽度较低且略带油腻感, 与宋代哥窑器的釉面相似, 显示出较高仿制水平。[吕成龙]

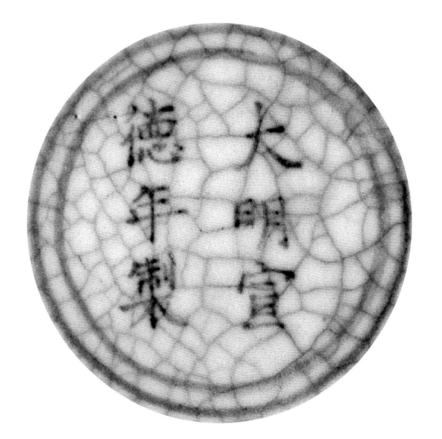

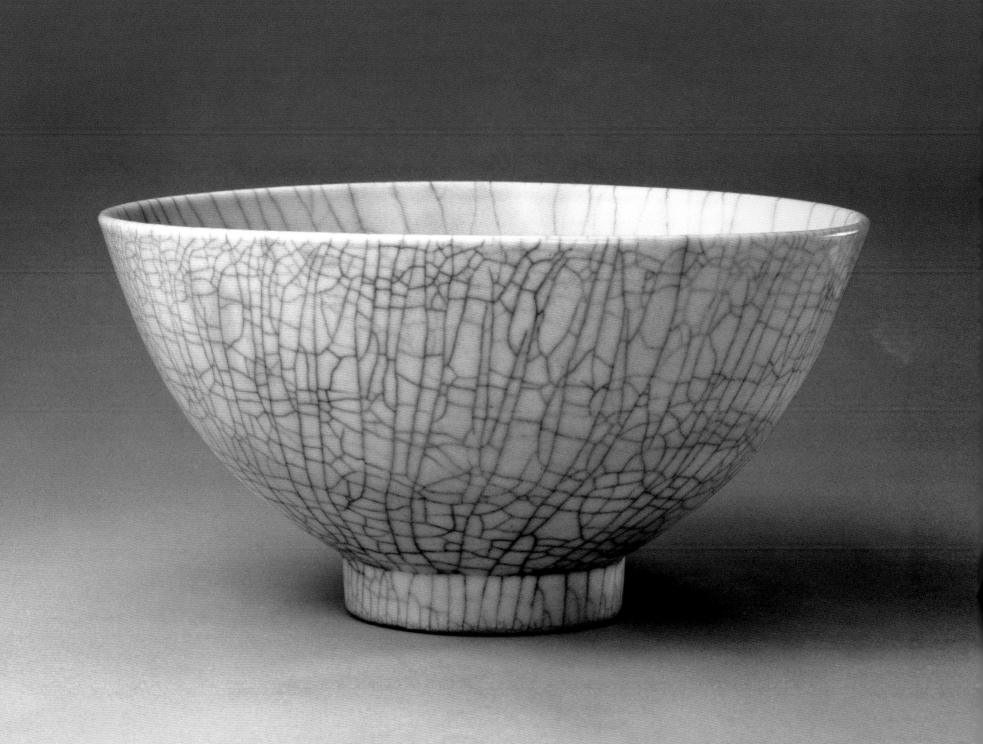

漆器

Lacquer Wares

永宣官造漆器概说

张丽

髹漆工艺是我国优秀的传统工艺品种之一,有着6000多年的历史。在长期发展过程中,这一工艺不断革新,技术日益精进,创造出丰富且独特的漆器文化,是中国人智慧与才艺的结晶。

代元而起的明朝,经过初期几十年的休养生息,社会经济、文化均有很大发展,手工业也出现了繁荣的局面,为工艺美术的发展奠定了基础。同时,明代宫廷为了满足自身的多种物质与精神需求,在御用监下设立了多个作坊为其服务,这其中就有漆作。从文献和实物分析,洪武朝已有漆器制造,但并不十分兴盛,所造漆器较少,器物上也不作铭文。真正大量制造漆器,是在明代永乐、宣德二朝。之后又衰落了数十年,到嘉靖朝才又兴盛起来。

髹漆工艺在历史长河中呈波浪式的发展,每个朝代的兴衰和更替,都对漆艺产生过影响,并打上历史的烙印。历史上,官办作坊是工艺美术品发展的温床,这是由皇家掌握的物力和人力所决定的。永、宣二朝的官家漆作,同样也给漆器发展提供了有利条件。永、宣二朝历时仅32年,其官造漆器的实情,目前还无直接文献可考,但从传世实物以及间接文献,仍可窥见当时制造之盛。

就数量而言,永、宣二朝的传世漆器,约略估计总量当在200～300件。其中,故宫博物院收藏最多,约百余件。其次是台北故宫博物院。国内各博物馆、私家也有一些收藏。国外则流散于亚洲及欧美各国,近邻日本为最多。在短短32年时间内,遗留这么多漆器实物,在各类工艺品种中可能仅次于瓷器而占据第二位。而且,漆器制造工序繁多复杂,周期漫长。其中一件戗金漆、彩漆之类,需一两个月的时间才能完成。一件雕漆则需半年至一年,甚至更长。根据文献记载,永乐当朝五年内,共赏赐日本室町雕漆器三次,计203件。以此可推知,当时宫家漆作的规模庞大、制作量多,漆器制造业非常兴盛。

文献与实物证明,永、宣二朝官造漆器,工艺种类并不多。目前来看,永乐朝只有雕漆和戗金漆,宣德朝又增加了雕彩漆、戗金彩漆,并且始终是以雕漆为主,成就也最高。永、宣二朝漆器取得了多方面的成就,这里只讲主要方面。

首先,永宣漆器的器物种类大大超过了前代。除了盘、盒最多之外,还有瓶、尊、盖碗、盏托、香几、小柜、桌子、椅子、经版等十多种。其中多数器物又有多种造型,如盒子,有蔗段式、蒸饼式、圆形、八角形等。又如盘,有圆形、椭圆形、方形、菱花形、葵瓣形等。此外还有盛装册页专用并作有标签的长方匣,如"大明谱系"、"皇明祖训"等。总体上看,多数作品的体量较元代而言向大型化发展,这一方面是宫殿环境所需,另一方面还要体现出皇家贵族的气派。如其中的盒与盘,大者口径超过44厘米,其硕大的体量、华丽的风格,令人惊奇和震撼。而且这些作品,造型无论大小,形制无论何种变化,都比例适度,几乎接近或者就是黄金分割的比例,典雅庄重,给人以视觉上的美感。

其次,纹饰方面,此时漆器上的装饰纹图,内容之丰富、图案之多变,大大超越前代,在同期各类工艺品中,也更显突出。这些纹图大致可分为四类,按每类出现或使用的多少排序,分别是花卉、花鸟、山水人物、吉祥图案。

花卉常用的有牡丹、菊花、茶花、石榴、芙蓉、秋葵、栀子、蔷薇、月季、荷花、梅花、兰草、葡萄、百合、荔枝等十几种。每种花既可作主纹,也可作边饰。作主纹,则用一种花卉,饰于盒盖顶面或盘面,一般多用三、五、七朵花布局,大花大叶,富有夸张感,美不胜收;作边饰,则饰于盒壁、盘壁,多用组合方法,选四种或六种花不定。有俯仰相间的,有两两一组的,也有单个排列的,总之排列方法不一,任意性、规律性并存。一件器物虽然全部用花卉做装饰,却有主有从,成为和谐的乐章,彰显出艺术魅力。

花鸟图案,一般是作主纹安排在器物的主要部位。习用的

鸟有绶带、雉鸡、凤鸟、孔雀等，它们多使用一种花卉衬托，极少数用多种花卉衬托，再做二鸟旋飞其间，如孔雀牡丹图、芙蓉双雉等。这种图案抽象、具象兼而有之，对称而不僵硬，有着迷人的灵动感。花鸟图案沿袭了元代风格，只是在用漆和细部的处理上有所不同。此外也有用花鸟图案表现某种含义的，如永乐朝的五伦图。还有写实花鸟的，如宣德朝的林檎双鹂图，不过它们均是个例。

山水人物图案，在器物上均以主纹出现，这样的纹图文化内涵比较丰富，立意也很鲜明。其中多数是用虚拟的空间表现文人的林泉之志和淡泊情怀的，如观瀑图、携琴访友图、对弈图、迎仙图等；也有表现历史人物的，如五老图、梅妻鹤子、周敦颐爱莲、听琴图、孟浩然踏雪寻梅；也有表现诗意的，如脍炙人口的杜甫的七言诗"两个黄鹂鸣翠柳，一行白鹭上青天"，诗情画意，富有浪漫色彩。这些图案多用于雕漆器上，用工笔手法雕出云气远山、松柏梧桐、殿阁楼台、庭院曲栏，再以人物的活动情节表现内容。它们既有较强烈的绘画效果，又有工艺之美。

吉祥图案，在永、宣二朝的漆器上使用相对较少，种类计有云龙、穿花龙、海水双螭、莲托八宝、梵文经咒等。龙纹及螭纹历来都是皇家专用纹图，民间禁用。在永宣雕漆上龙的身躯矫健威猛，螭的姿态灵动活泼，表现了一种时代的、健康向上的精神。

总观永宣时期的漆器，显示出技艺的成熟，技术与艺术得到了完美的结合。如戗金漆器，一般都用稳重的红漆为地，用细钩戗金显示纹图，线条流畅飞动，刚柔相济，既清晰地表现了物象，又显示了富丽堂皇的工艺美，其技艺明显地超越了元代。又

如戗金彩漆工艺，目前所知它始于宣德朝，它是将戗金与彩绘两种工艺相结合的技法，即以金线勾勒出物象的轮廓，再以随类敷彩的方法绘出物象，较戗金漆而言既能更形象地表现主题和物象，又有流光溢彩的工艺效果。这类实物的传世品虽凤毛麟角，但可以看出它在技艺上的成熟和完善，也可以肯定地说它引领了戗金彩漆工艺的发展。

当然，功力最大、制作周期最长、表现力最强的，非雕漆莫属。在永宣两朝传世的各类漆器中，雕漆约占90%以上，可见它是当时的主流。从实物可以看出，它们用漆精良、髹漆肥厚、色泽润美、雕刻圆熟、磨制光滑，具有丰满华贵的艺术特点，空前绝后。其中雕刻花卉，或写实、或抽象，总能艺术地表现出各种花的特征，使人观后产生愉悦之感。雕山水人物图案，则以工笔画的方法，表现不同的故事内容，使情景交融，将故事美与工艺美双双呈现给人们，真可谓达到了"漆赖画而显，画赖漆而存"的完美结合。

永宣两朝的官造漆器，不但呈现出皇家的气派，还留下了它的标记。从永乐开始，就将"大明永乐年制"官款用针划的方法写于器物底部，成为皇家专造专用的标识，开官造漆器制款之先河。至宣德朝，更将款识改为刀刻大字，再用浓金填之，富丽堂皇，以示尊贵，呈现出与此前不同的风格，为后来皇家漆器工艺所继承，直至清代。

总之，永、宣时期的官造漆器庄重大方、华贵丰满，具有鲜明的时代特点和典型的宫廷风格。它的工艺成就，可谓空前绝后。这是历史上髹漆工艺发展的结果，是当时漆工艺人高超技艺的体现，是智慧中国人的神奇创造。

Introduction to the Lacquer Wares Made in the Offcial Workshops of the Yongle (1403-1424) and Xuande (1426-1435) Reigns

Zhang Li

Lacquering is a traditional Chinese craft with over 6000 years of history. During its long process of development, the techniques kept evolving and advancing. The rich and unique lacquer culture showcases the talent and wisdom of people in China.

In the early Ming dynasty, the establishment of the Imperial Workshop laid the foundation for the development of lacquer techniques. The lacquer wares made in the Official Workshop during the Yongle era mainly featured carved lacquer and some lacquer with gold relief. The carved lacquer wares featured thick layers of lacquer, beautiful and soft color, smooth and fluent lines and intricate patterns which were elegant and poised. At this time, the lacquering techniques reached a high point that remains unsurpassed. In the Xuande era, new types of lacquer appeared including the carved lacquer in color and colored lacquer with gold relief.

The color of some lacquer wares was even brighter than those of the Yongle era. The layers of lacquer were getting thinner and when carving, it was not required to hide the final cut of the knife.

The lacquer wares made in the official workshop of the Yongle and Xuande reigns not only presented the contemporary imperial style but also left seals for the later times. Starting from the Yongle era, the official mark Made in the Yongle Era of Great Ming(*Da Ming Yongle Nian Zhi*) was engraved with needles on the bottom of the vessel, becoming a special mark that showed that it was made and used only by the imperial family, which set the precedent of making marks on the lacquer wares of the imperial workshop. In the Xuande era, this inscription was changed to big characters incised with knives then filled with gold. This Xuande style was inherited by later imperial lacquer craftsmanship.

剔红观瀑图圆盒
明永乐
高7厘米 口径22.5厘米

Round carved red lacquer box with
the design of watching a waterfall
The Yongle reign (1403-1424), Ming dynasty
Height: 7 cm, mouth diameter: 22.5 cm

　　蔗段式, 子母口。面雕山水楼阁图。一长者
端坐庭院之中, 观赏山间飞流的瀑布, 神态怡
然。后有童子端茶侍奉, 是为观瀑图意。直壁环
雕俯仰花卉纹。外底髹赭色漆, 左侧边沿针划
"大明永乐年制"楷书款。

　　永乐雕漆中的山水人物题材, 多为观瀑、
携琴访友、游春、宴饮等内容, 以表现文人的志
趣和情怀, 这应与明初禁止官民在器用服饰上
使用"古先帝王、后妃、圣贤人物故事"的禁令
有直接关系。[张丽]

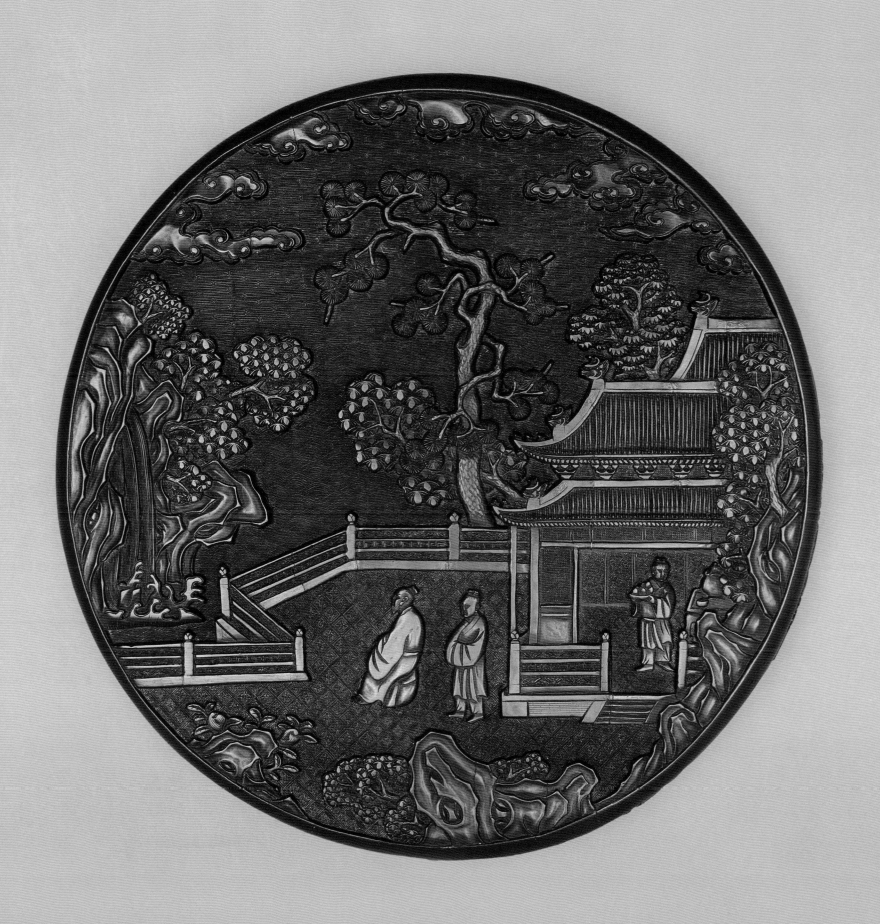

剔红杜甫诗意图圆盒

明永乐

高7.5厘米 口径22厘米

Round carved red lacquer box with
an illustration of a poem by Du Fu

The Yongle reign (1403-1424), Ming dynasty
Height: 7.5 cm, mouth diameter: 22 cm

 蔗段式。通体雕红漆花纹。盖面在天、地、水锦纹之上雕杜甫诗意图。左侧楼阁矗立，一长者凭窗而望，岸边垂柳之上两只黄鹂站立枝头，天空中一行白鹭高飞。远处岷山似有不化的积雪，水中摇曳着远行而来的舟船。庭院中另一长者前来，后有侍童携琴相随。画面刻画的是杜甫七言绝句中描写的景象。壁雕牡丹、茶花、石榴、菊花、蔷薇等花卉。外底后髹黑漆，左侧边沿刀刻填金楷体"大明永乐年制"后刻款。

 杜甫，唐代著名诗人，被后世尊为"诗圣"，他的绝句"两个黄鹂鸣翠柳，一行白鹭上青天。窗含西岭千堆雪，门泊东吴万里船"全诗一句一景，意境开阔。此盒画面将四景融合，诗情画意，浪漫无限。［张丽］

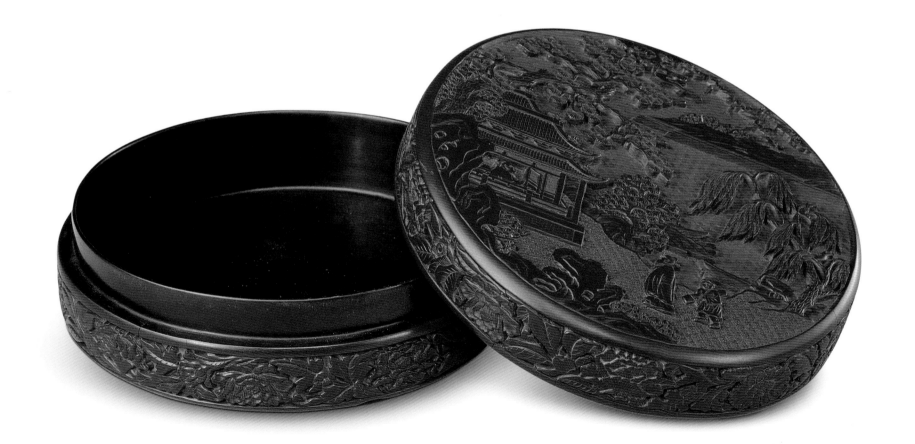

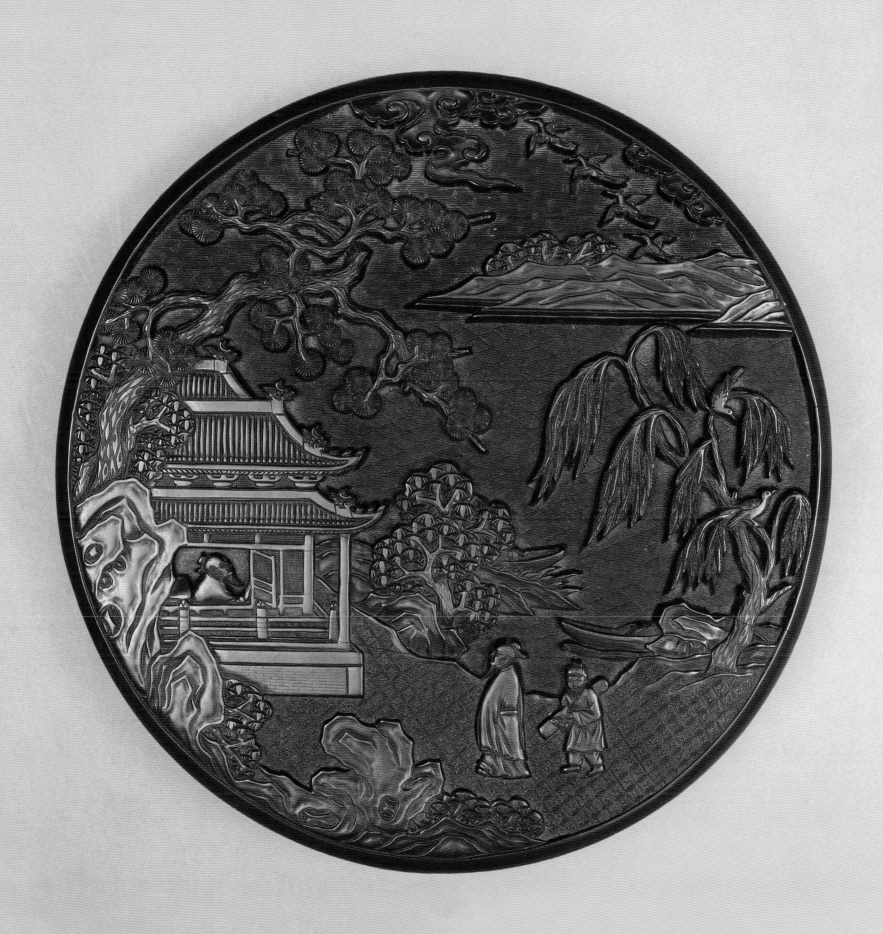

剔红携琴访友图圆盒

明永乐
高8厘米 口径25.5厘米

Round carved red lacquer box with
the design of visiting a friend with
Qin Zither

The Yongle reign (1403-1424), Ming dynasty
Height: 8 cm, mouth diameter: 25.5 cm

 蔗段式，子母口。通体雕红漆花纹。盖面雕远山流云、楼阁松树、曲栏庭院，人物活动其间，是为携琴访友图意。壁雕俯仰的各种花卉纹，有菊花、茶花、栀子花等。

 永乐朝以山水人物为主题的作品，一般以代表天、地、水三种不同空间的锦纹为底衬，再雕刻各种人物故事。这种做法沿袭元代，只是它们在水纹的处理上有所不同。元代雕漆中的水纹，以弯曲流畅的线条表现，似波浪涌动，流动感强。永乐水纹则以波折线条表现，没有流动的感觉，是完全图案化的纹饰。［张丽］

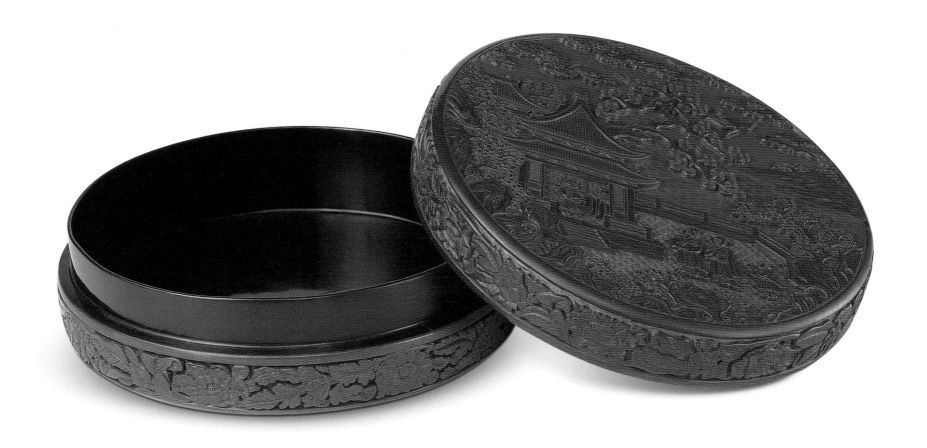

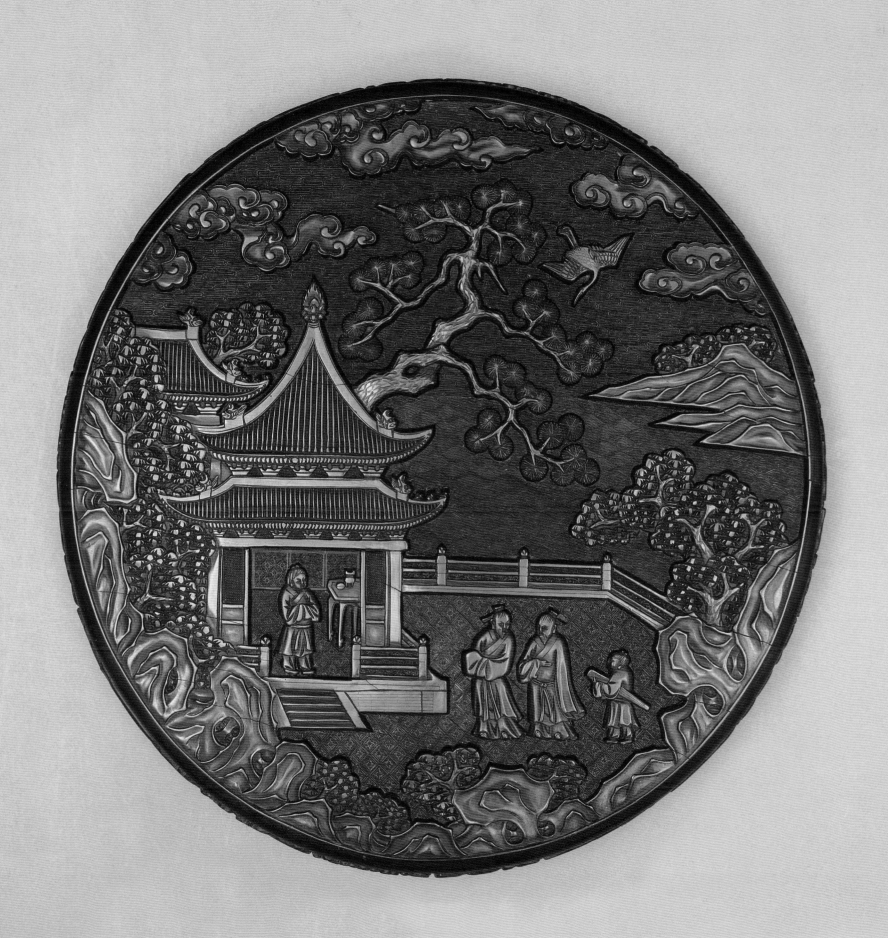

49

剔红梅妻鹤子图圆盒
明永乐
高8.1厘米　口径26.5厘米

Round carved red lacquer box with
the design of living with plum and
crane

The Yongle reign (1403-1424), Ming dynasty
Height: 8.1 cm, mouth diameter: 26.5 cm

蔗段式，子母口。通体雕红漆纹饰。盖面雕楼阁人物图景，左右两侧分别是亭阁和殿堂，之间以曲栏相连接。亭阁内一长者，头披长巾，端坐其中，庭院内侍童两个，一人手捧一瓶梅花，一人侧手携琴，一只仙鹤低首觅食，庭院内外还有梅花数株，是为"梅妻鹤子"图意。盒壁在黄漆素地上雕菊花、茶花、牡丹、莲花、蔷薇等花卉纹。盖内有乾隆御题诗一首，下钤"乾隆宸翰"方章。盒底右侧有针划"大明永乐年制"行书款。

"梅妻鹤子"典故指的是宋代名士林逋（968～1028年，宋仁宗赐谥"和靖先生"），其隐居杭州西湖孤山20年，无妻无子，以种梅养鹤自娱，人称其"梅妻鹤子"。乾隆题诗，也与此内容相合。［张丽］

松下曲栏遮孤亭
静且嘉春竹
叶春信遍梅花鹤
岂烹茶避琴非挂
壁斜有僮三两侍
不认是林家
乾隆壬寅御题

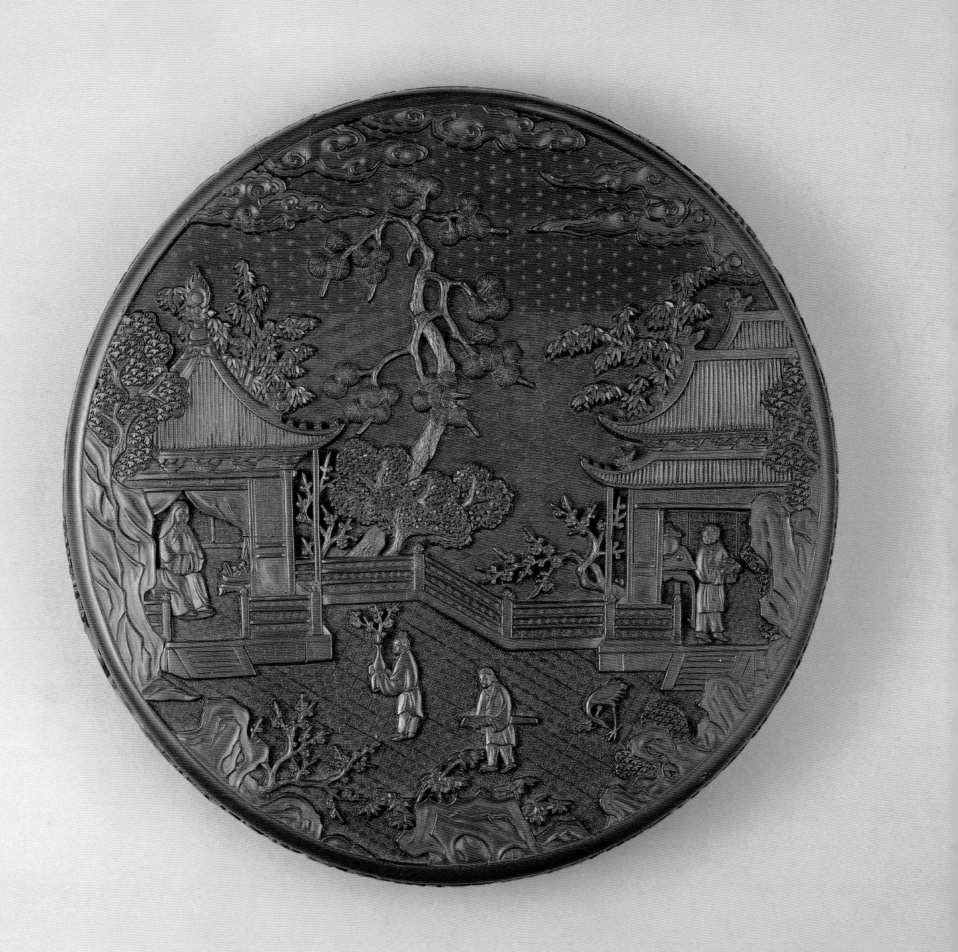

剔红龙穿花纹圆盒
明永乐
高9.4厘米 口径44.2厘米

Round carved red lacquer box with dragon and flower design
The Yongle reign (1403-1424), Ming dynasty
Height: 9.4 cm, mouth diameter: 44.2 cm

　　盒做圆形,天盖地式。通体雕红漆,盖面以锦纹为地,上雕双龙戏珠纹,龙身矫健,须发飘舞,腾跃翻转,上下呼应,穿行于花卉丛中。花卉有牡丹、菊花、茶花、蔷薇等。盖壁在黄漆素地上雕红漆游龙四条,亦以各种花卉相衬托。

　　永乐雕漆,花卉题材的作品多为黄漆素地,而这件龙穿花卉题材的却以锦纹为地,这种例外并不是孤例。由此表明,永乐漆器在地子的处理上不是一成不变的。该盒为永乐时期杰出作品。 [张丽]

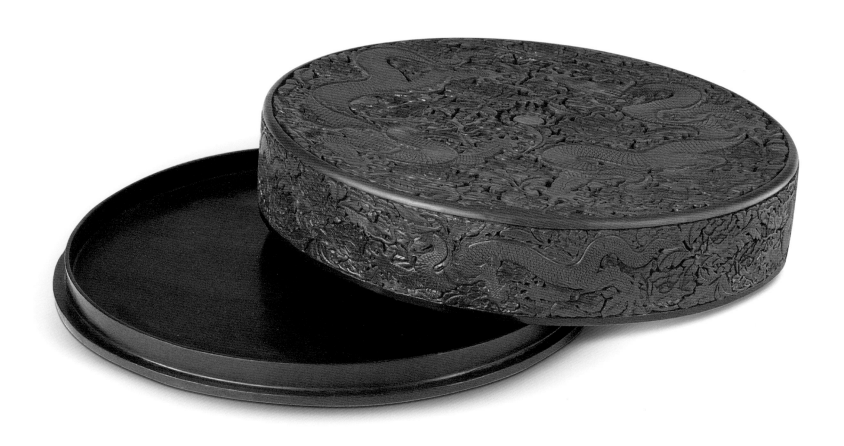

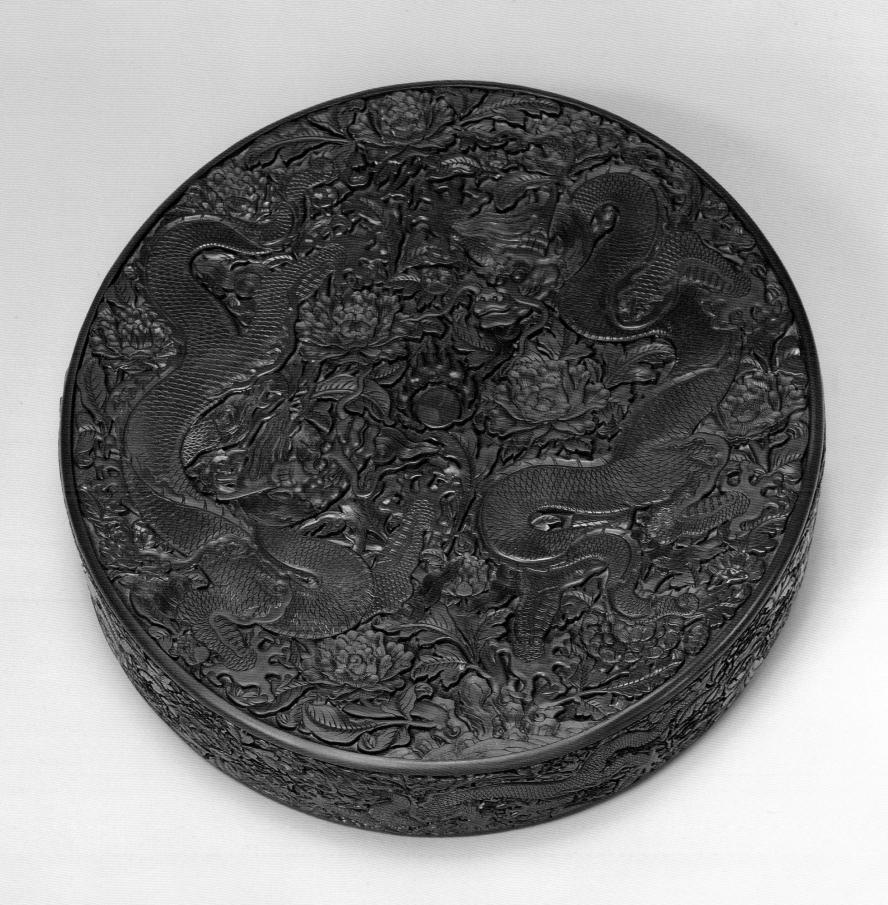

剔红莲托八吉祥纹圆盒

明永乐

高9.4厘米 口径32厘米

Round carved red lacquer box with the design of Eight Buddhist Treasures on lotus

The Yongle reign (1403-1424), Ming dynasty
Height: 9.4 cm, mouth diameter: 32 cm

　　蔗段式，平顶，直壁，平底，圈足。盖面中心雕盛开的莲花一朵，周围雕佛教宝物，依次为轮、螺、伞、盖、花、罐、鱼、肠，每件宝物下面以莲花承托，习称"莲托八吉祥"，亦称"八宝"，寓意八宝生辉。上下壁雕缠枝莲花共24朵。外底髹赭色漆，左侧边沿针划"大明永乐年制"楷书款。

　　莲花、八吉祥纹是传统的吉祥纹饰，与佛教的传入和流行有直接关系，并被广泛地运用到各种工艺品的装饰上，而莲花与八吉祥组合的莲托八吉祥纹在元明清使用较多，但传世永乐雕漆中，目前所见，仅此一例。 [张丽]

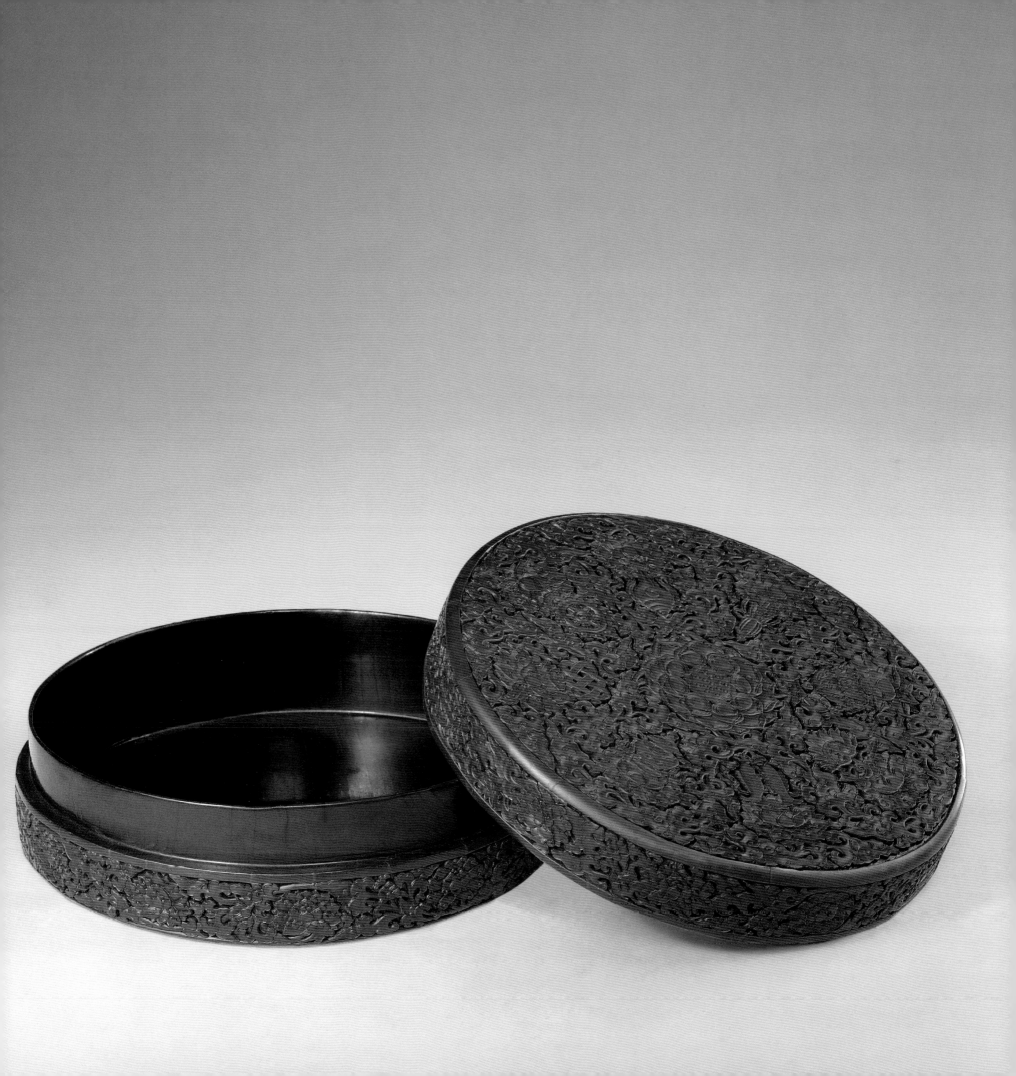

剔红紫萼花纹圆盒

明永乐
高7.8厘米 口径23.5厘米

Round carved red lacquer box with blue plantain lily design
The Yongle reign (1403-1424), Ming dynasty
Height: 7.8 cm, mouth diameter: 23.5 cm

　　蔗段式，子母口。通体在黄漆素地上雕红色花纹。盖面雕紫萼花三朵，壁雕茶花、石榴、牡丹、菊花等。外底髹赭色漆。

　　紫萼，别名玉簪，百合科，是一种多年生长的草本植物，属观赏性花卉。永乐雕漆上的花卉题材以牡丹、茶花、石榴、菊花等居多，紫萼花则很少见。［张丽］

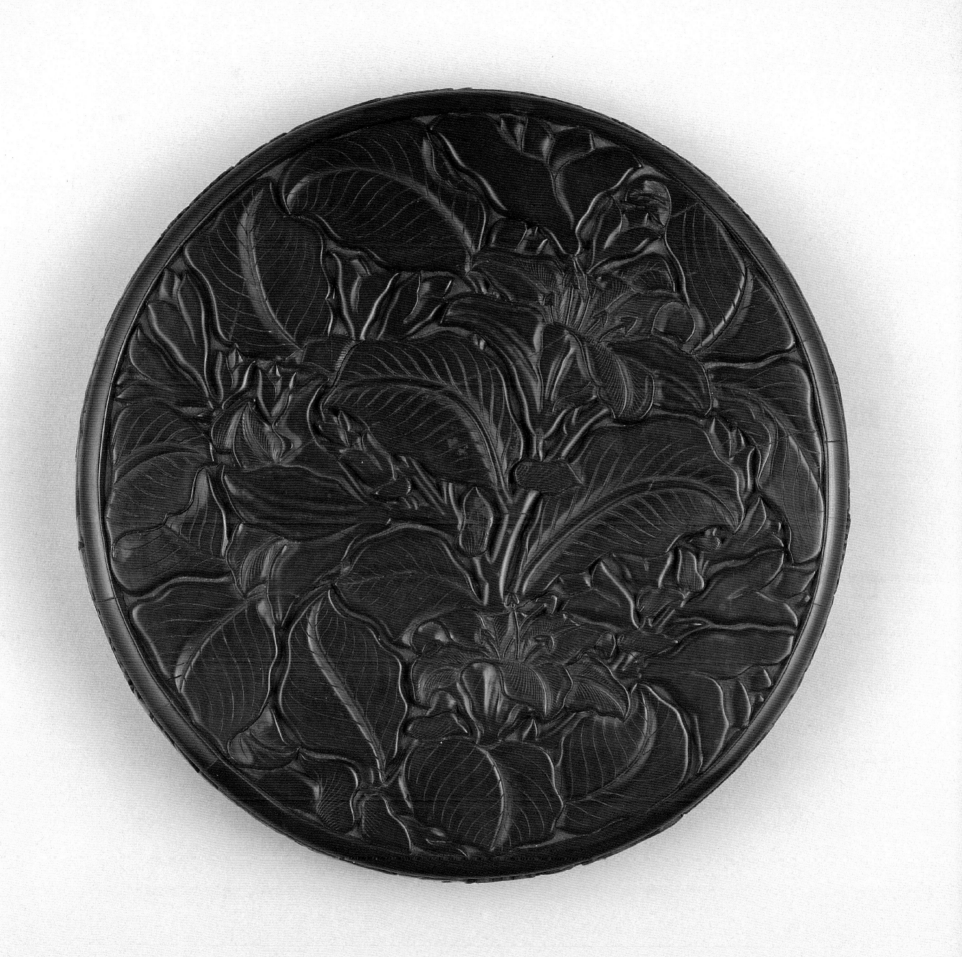

53

剔红芙蓉花纹圆盒

明永乐

高7.3厘米　口径21厘米

Round carved red lacquer box with
hibiscus design

The Yongle reign (1403-1424), Ming dynasty
Height: 7.3 cm, mouth diameter: 21 cm

蔗段式，平顶，直壁，平底，圈足。盒面满雕盛开的芙蓉花，为五朵花构图，边壁环雕牡丹、菊花、茶花、芙蓉、石榴等花卉。外底为后髹黑漆，左侧边沿刀刻填金"大明宣德年制"楷书款，款下有长条涂抹痕迹，推测应为"大明永乐年制"款。

永乐时期漆器上花卉纹装饰有一个基本的构图方式，即无论什么花卉，其花朵一般都是奇数布局，有三朵、五朵、七朵之分。三朵者均匀分布，等距间隔。五朵或七朵的，中央为一大朵，其他略小，均匀地分布于四周，其间以翻转的花叶衬托，还间有含苞待放的花蕾数朵。这种构图有视觉上平衡感和整体感，是永乐花卉纹雕漆带给人视觉享受的重要原因之一。

芙蓉又名木芙蓉、拒霜花、木莲，是深秋主要观赏花卉品种之一。故白居易诗曰："莫怕秋无伴愁物，水莲花尽木莲开。"［张丽］

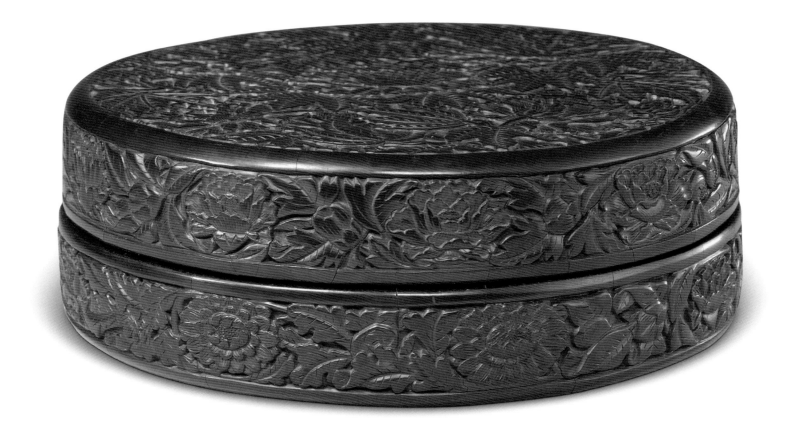

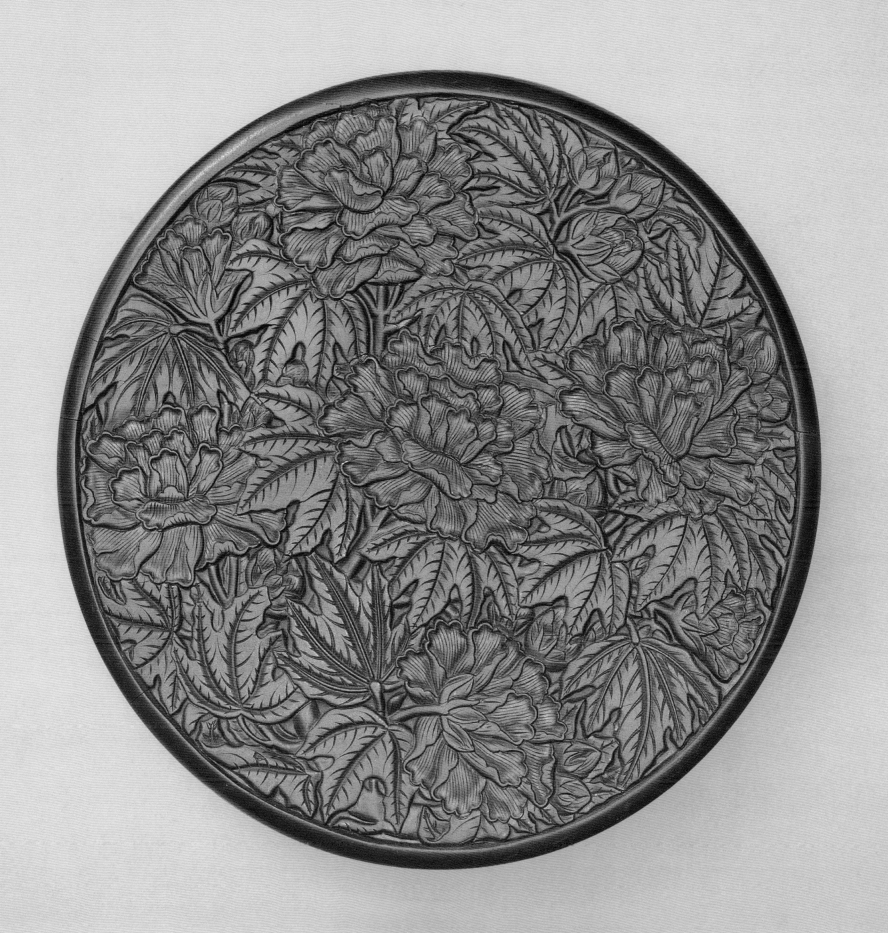

剔红梅兰纹圆盒

明永乐

高4.5厘米　口径12.9厘米　足径8.3厘米

Round carved red lacquer box with plum and orchid design

The Yongle reign (1403-1424), Ming dynasty
Height: 4.5 cm, mouth diameter: 12.9 cm, foot diameter: 8.3 cm

　　蒸饼式，子母口，足底内凹。通体在黄漆素地上雕红漆花纹。盖面雕梅花与兰花，梅兰交错自然，清新雅致。盒外壁雕花卉纹一周。外底黑漆，左侧刀刻填金楷体"大明宣德年制"后刻款。此器盖与盒的图案装饰不一致，虽均为同时期作品，但不是原配。

　　梅、兰、竹、菊被喻为花中四君子，文人常以此来表现高洁的品质和情怀，因而梅兰竹菊成为工艺品中常用的装饰题材。这四种花草可根据需要任意组合拆分，其含义可根据自身的理解去揣摩。[张丽]

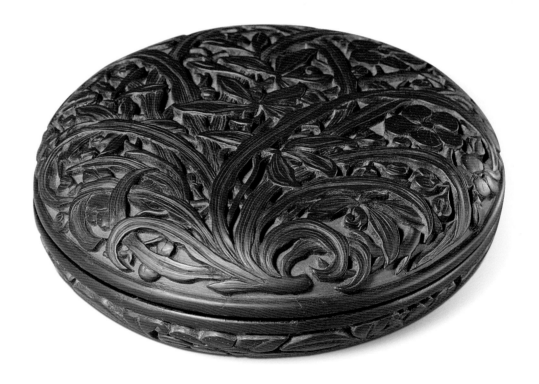

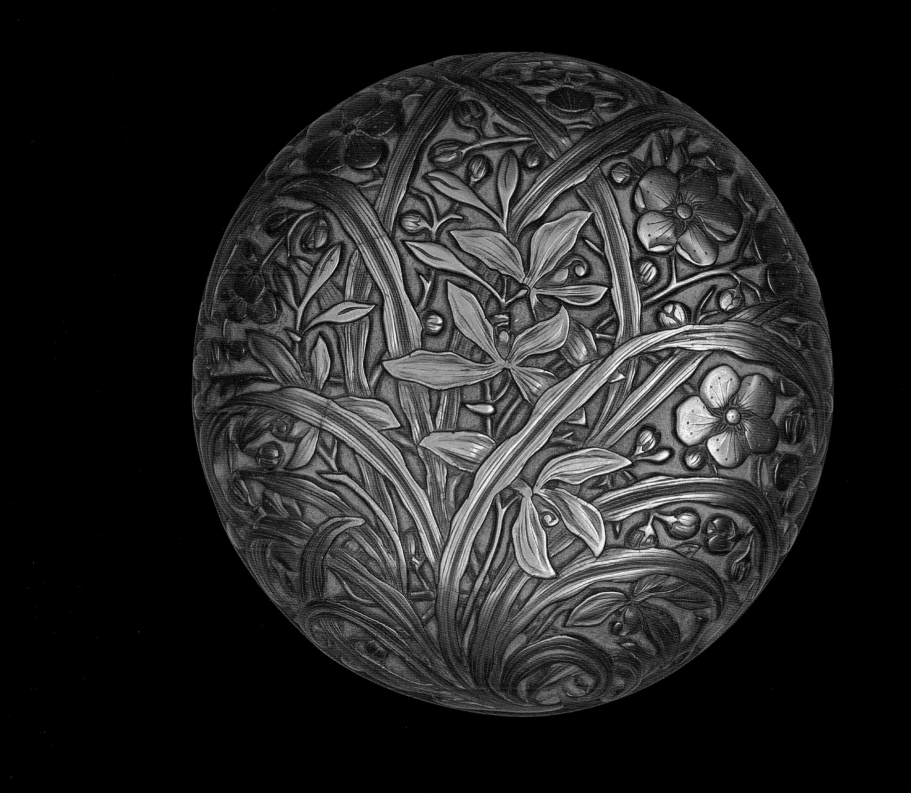

55

剔红茶花纹圆盒
明永乐
高4.4厘米 口径13厘米 足径9厘米

Round carved red lacquer box with camellia design

The Yongle reign (1403-1424), Ming dynasty
Height: 4.4 cm, mouth diameter: 13 cm, foot diameter: 9 cm

　　蒸饼式，子母口，足底内凹。通体雕折枝的茶花，间有梅花数朵。外底�髹赭色漆，左侧刀刻填金楷体"大明宣德年制"后刻款，款下有涂抹痕迹，应为永乐款识。

　　永乐时期的官造雕漆器，多数体量较大。此盒虽做得较小，但颇显精致。［张丽］

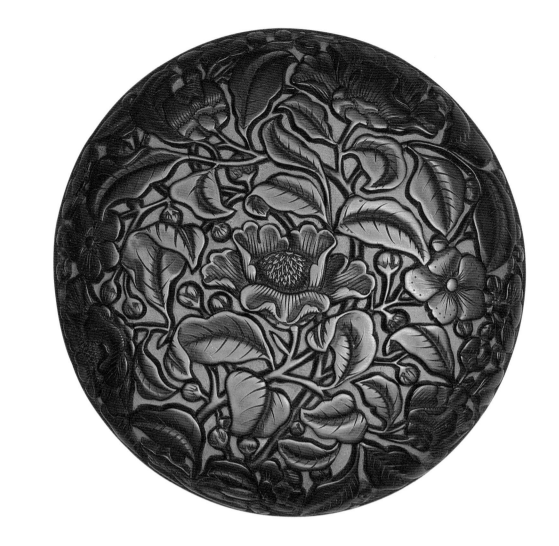

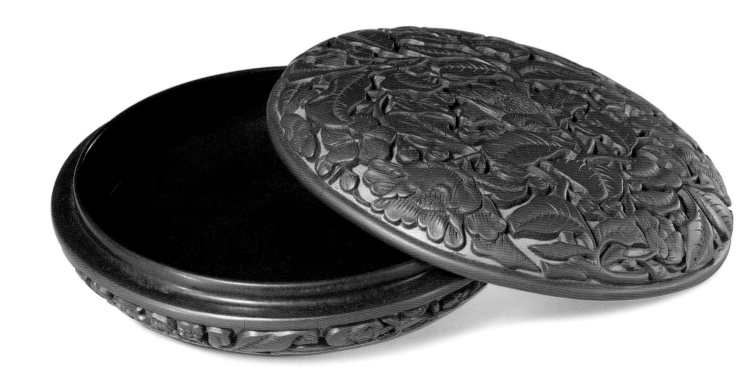

剔红荷花茨菰纹圆盒

明永乐

高3.5厘米 口径7.4厘米 足径4.5厘米

Round carved red lacquer box with lotus and arrowhead design

The Yongle reign (1403-1424), Ming dynasty
Height: 3.5 cm, mouth diameter: 7.4 cm, foot diameter: 4.5 cm

蒸饼式。通体雕荷花茨菰等水生植物。外底髹赭色漆，左侧边沿针划"大明永乐年制"楷书款。

荷花是我国传统名花，花叶清秀，花香四溢，沁人肺腑，有迎骄阳而不惧、出淤泥而不染的气质，也是佛教世界中神圣净洁的名物和象征，所以荷花在人们心目中是真善美的化身，吉祥丰兴的预兆。

茨菰，又名"燕尾草"，是一种可食用的、具有补中益气功能的水生草本植物。它在自然界往往与荷花共生，入荷花图中，更显自然生动。

[张丽]

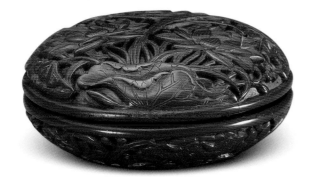

剔红缠枝莲纹圆盒

明永乐

高3.8厘米 口径10.5厘米 足径7.2厘米

Round carved red lacquer box with
entwined lotus design

The Yongle reign (1403-1424), Ming dynasty

Height: 3.8 cm, mouth diameter: 10.5 cm, foot diameter: 7.2 cm

　　蒸饼式。盖面雕缠枝连花五朵, 壁雕秋葵纹。外底髹赭色漆, 左侧边沿针划"大明永乐年制"楷书款。这是一件永乐时期, 但上、下非原配的盒子。

　　该盒在雕刻手法上不雕叶脉纹理, 只勾勒轮廓。由此可见当时缠枝莲纹的雕刻, 突出表现的是装饰性和图案性, 其他花卉虽有夸张, 但更多的是具有写实性, 这些不同的雕刻手法带给人们的视觉感受也有所不同。 [张丽]

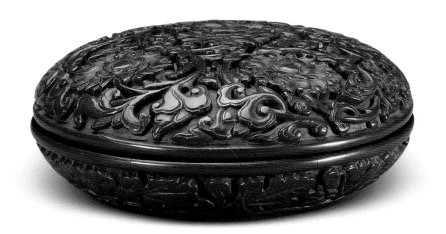

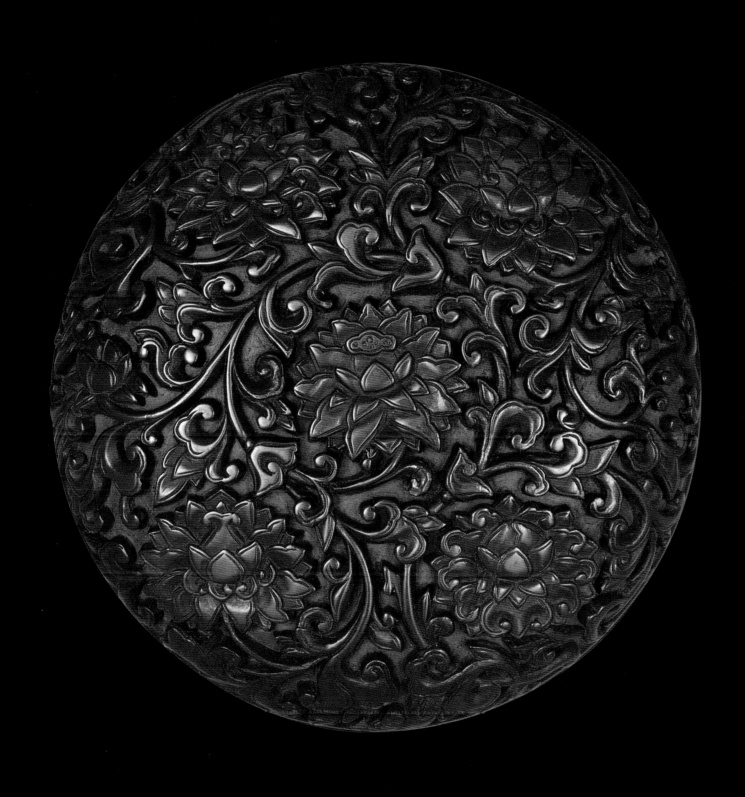

剔红荔枝纹圆盒

明永乐
高4厘米　口径9.6厘米　足径6.2厘米

Round carved red lacquer box with lychee design

The Yongle reign (1403-1424), Ming dynasty
Height: 4 cm, mouth diameter: 9.6 cm, foot diameter: 6.2 cm

　　蒸饼式。通体雕荔枝纹，荔枝果实饱满，与翻转的枝叶互相掩映。盒壁雕百合花纹。外底髹赭色漆，左侧边沿刀刻填金"大明宣德年制"楷书款，其下隐约可见"大明永乐年制"款识。

　　荔枝果实共九颗，分别以不同的锦纹表现，富有诱人的意趣。永乐之后多有仿者，但漆质、色泽、雕工都无法与之相比。〔张丽〕

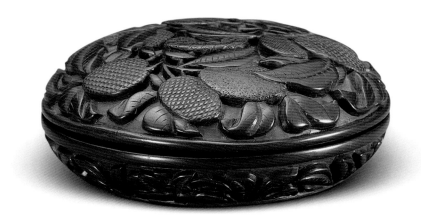

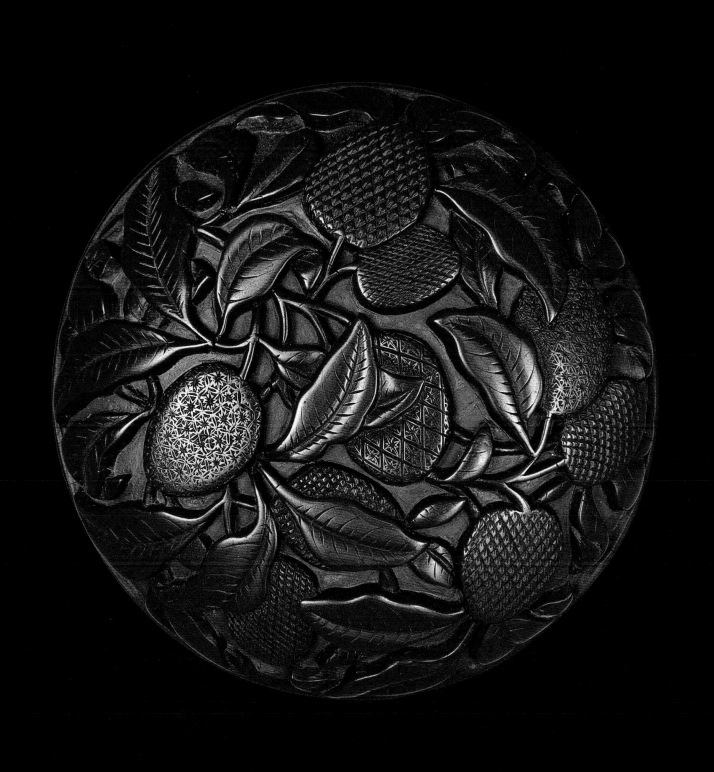

剔红抚琴图八方盒
明永乐
高13.5厘米 口径25.2厘米 足径18.8厘米

Octagonal carved red lacquer box
with the design of playing *Qin* zither
The Yongle reign (1403-1424), Ming dynasty
Height: 13.5 cm, mouth diameter: 25.2 cm, foot diameter:
18.8 cm

　　八方形，上收成平顶，下收成平底，随形
圈足。盖面雕松树流云、殿阁曲栏场景，一长者
在院中抚琴，另一长者聆听，三名侍童端茶侍
奉在侧，图意隐含伯牙和钟子期高山流水的故
事。斜壁与直壁均是在黄漆素地上雕俯仰的花
卉纹。圈足环雕回纹一周。外底髹赭色漆，左侧
边沿刀刻填金"大明宣德年制"楷书款，其下隐
约可见"大明永乐年制"针划款。

　　永乐时期雕漆盒造型以蔗段式、蒸饼式为
主，八方形的罕见。该盒规整端庄、漆质温润、
雕刻圆熟，为传世佳作。［张丽］

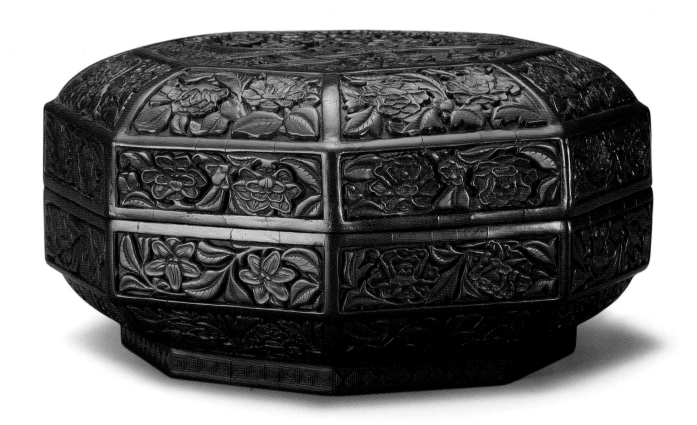

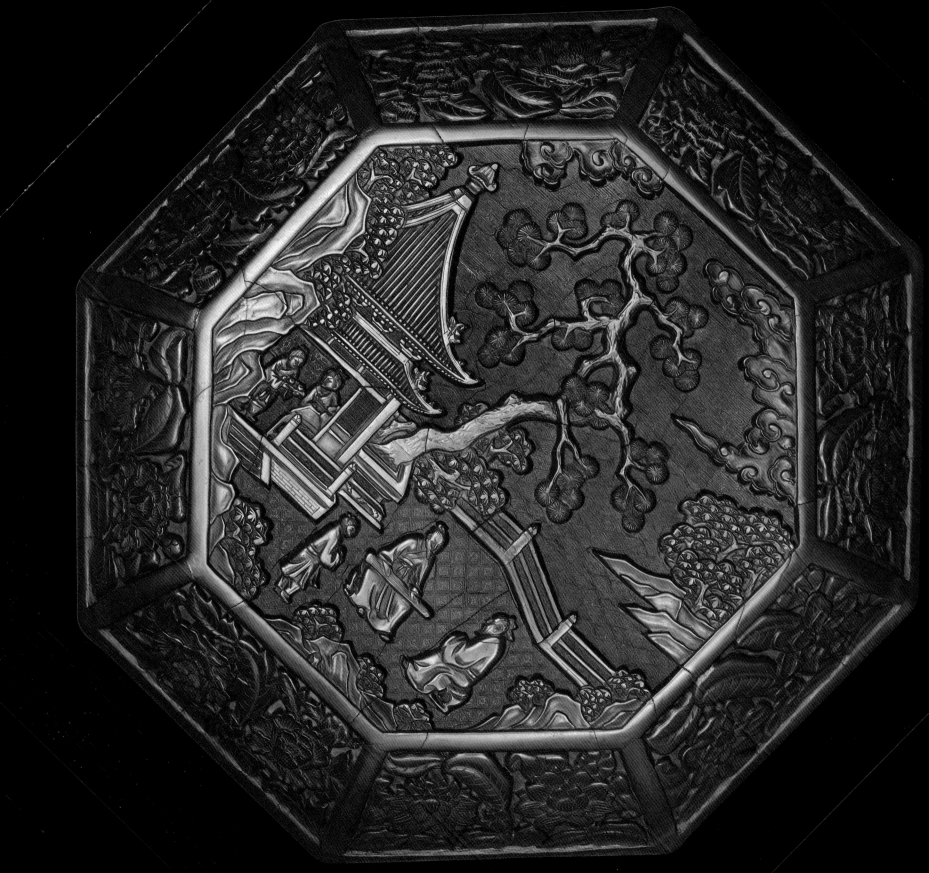

剔红孔雀牡丹纹圆盘

明永乐
高5.8厘米 口径44.5厘米 足径35.3厘米

Round carved red lacquer plate with peacock and peony design

The Yongle reign (1403-1424), Ming dynasty
Height: 5.8 cm, mouth diameter: 44.5 cm, foot diameter: 35.3 cm

　　圆形，弧壁，圈足。通体在黄漆素地上雕红漆花纹。盘内满布枝叶茂盛的牡丹花，其间两只孔雀拖着长长的尾羽相向旋飞，构成美丽而生动的画面。盘外壁环雕花叶相间的牡丹纹一周。外底髹赭色漆，左侧近足处针划"大明永乐年制"楷书款。

　　该盘美丽大气，无与伦比。其装饰的花鸟图案沿袭了元代的装饰风格，但漆色、雕工、图案的细部处理已然全部是明永乐风格。此盘漆色鲜艳温润、图纹饱满、磨工圆熟，为永乐时期至精至美的杰作。［张丽］

剔红牡丹纹圆盘

明永乐

高3.3厘米 口径21.2厘米 足径15厘米

Round carved red lacquer plate with peony design

The Yongle reign (1403-1424), Ming dynasty
Height: 3.3 cm, mouth diameter: 21.2 cm, foot diameter: 15 cm

　　圆形, 弧壁, 圈足。盘内雕牡丹花, 花朵饱满, 枝叶舒展, 弥漫着富贵之气。这又是一例五朵花的布局, 其间有含苞待放的花朵数个。外壁雕牡丹花六组。底髹褐色漆, 左侧刀刻填金"大明宣德年制"楷书款, 其下隐约可见"大明永乐年制"针划款。

　　牡丹花素有国色天香之美誉, 有丰艳富贵之气象, 一直被国人爱重, 因此牡丹花一直就是喜闻乐见、雅俗共赏的纹样, 被用来装饰各种工艺品。从传世作品看, 五朵花布局的纹图较三朵、七朵更多一些。［张丽］

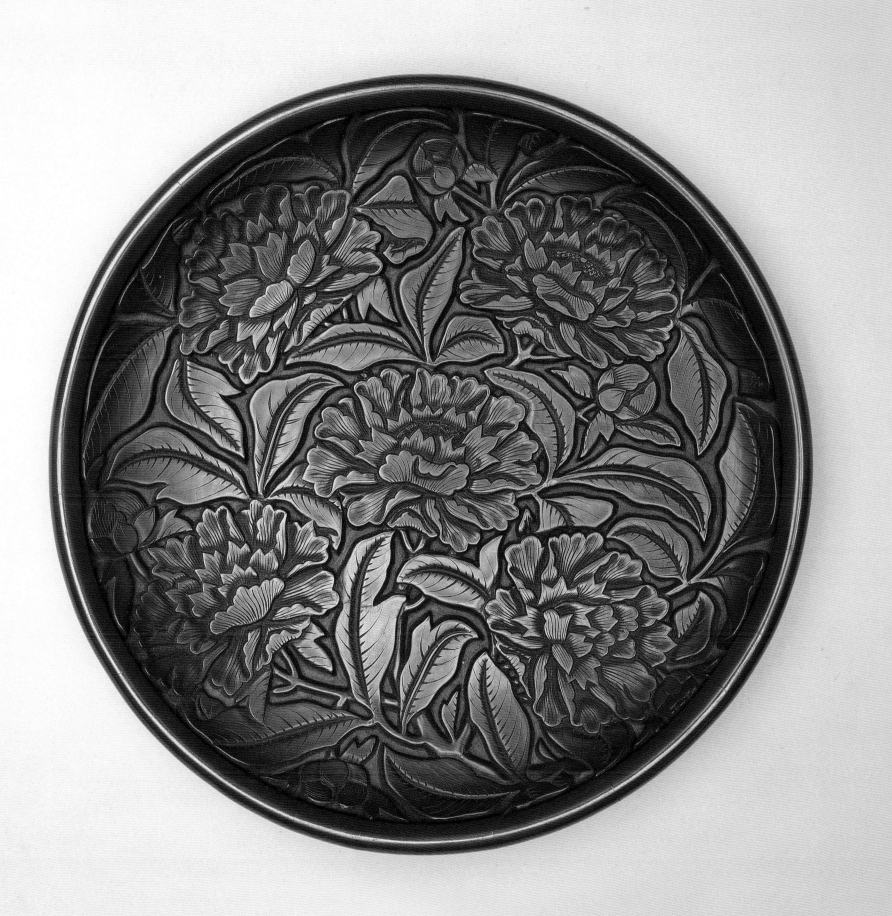

62

剔红双层牡丹纹圆盘
明永乐
高4.6厘米 口径32.5厘米 足径25.5厘米

Round carved red lacquer plate with double-layer peony design
The Yongle reign (1403-1424), Ming dynasty
Height: 4.6 cm, mouth diameter: 32.5 cm, foot diameter: 25.5 cm

　　圆形，浅弧壁，圈足。满盘雕双层牡丹花纹，花朵饱满，枝叶茂盛，一派雍容华贵之气象。外壁亦环雕双层牡丹花纹。外底后涂黑漆，中央刀刻填金"大清乾隆仿古"六字三行楷书后刻款。左侧边缘隐约可见针划"大明永乐年制"款。

　　该盘虽明确刻有"大清乾隆仿古"款识，但漆色、花纹装饰、雕工，都与乾隆风格迥异，也是乾隆时期仿效不来的，毋庸置疑是永乐时期作品。据档案记载，乾隆皇帝曾多次下令，将前朝作品刻乾隆款。相信该盘美艳无比，博得了乾隆皇帝的喜爱，使他产生了据为己朝的念头。[张丽]

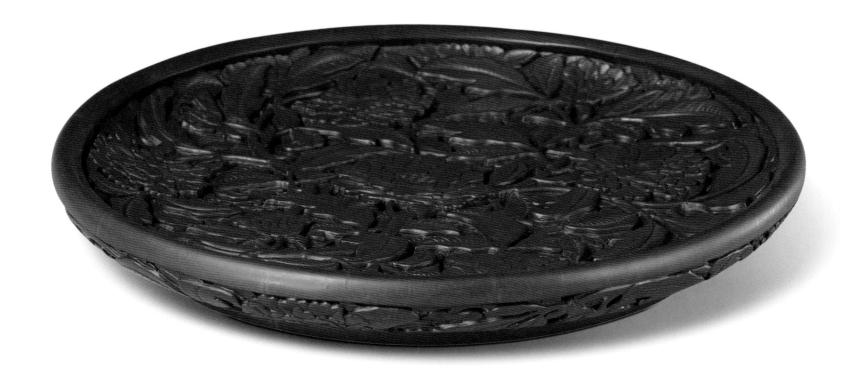

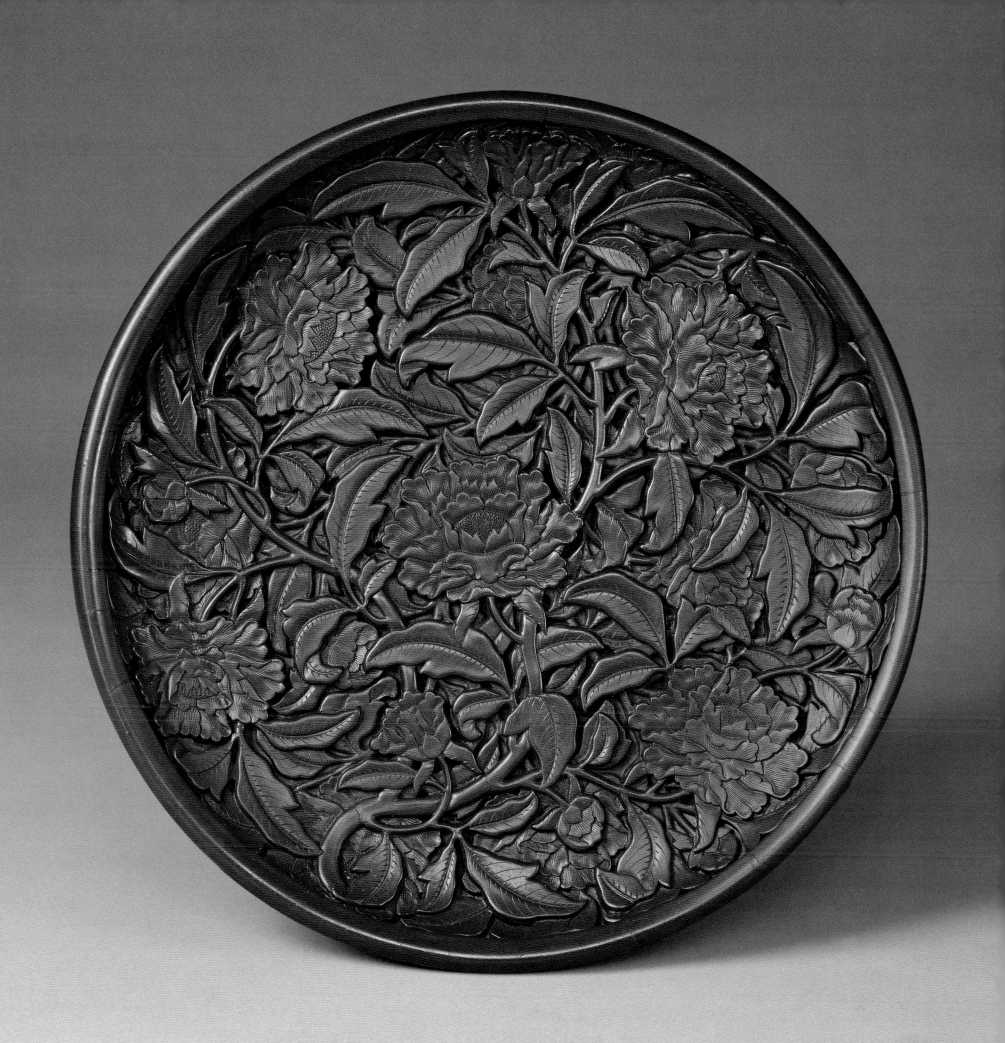

剔红双层茶花纹圆盘

明永乐
高4.1厘米 口径32.5厘米 足径25厘米

Round carved red lacquer plate with double-layer camellia design

The Yongle reign (1403-1424), Ming dynasty
Height: 4.1 cm, mouth diameter: 32.5 cm, foot diameter: 25 cm

　　圆形，浅弧壁，圈足。通体在黄漆素地上雕红漆花纹。盘内雕双层茶花纹，茶花盛开，枝叶繁茂，有舞动之感，上下两层穿枝过梗，自成体系，纷繁而不凌乱。外壁亦雕双层茶花纹。外底髹赭色漆，左侧近足处针划"大明永乐年制"楷书款。

　　该盘工艺上的特色主要体现在双层图案的设计上，呈现意想不到的美感，令人惊异。在传世作品中可以看到，双层花卉纹元代既已有之，永乐时期的作品有所增多，且漆质精良，纹图饱满。所见花卉有茶花、牡丹、蔷薇、葡萄等，可见这种装饰在当时的宫廷较为流行。遗憾的是这种技艺没能传承下来，被定格在漆艺成就卓越的元代和明早期。[张丽]

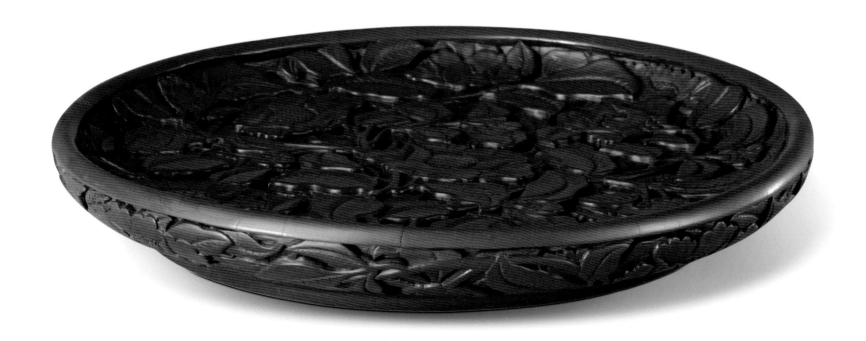

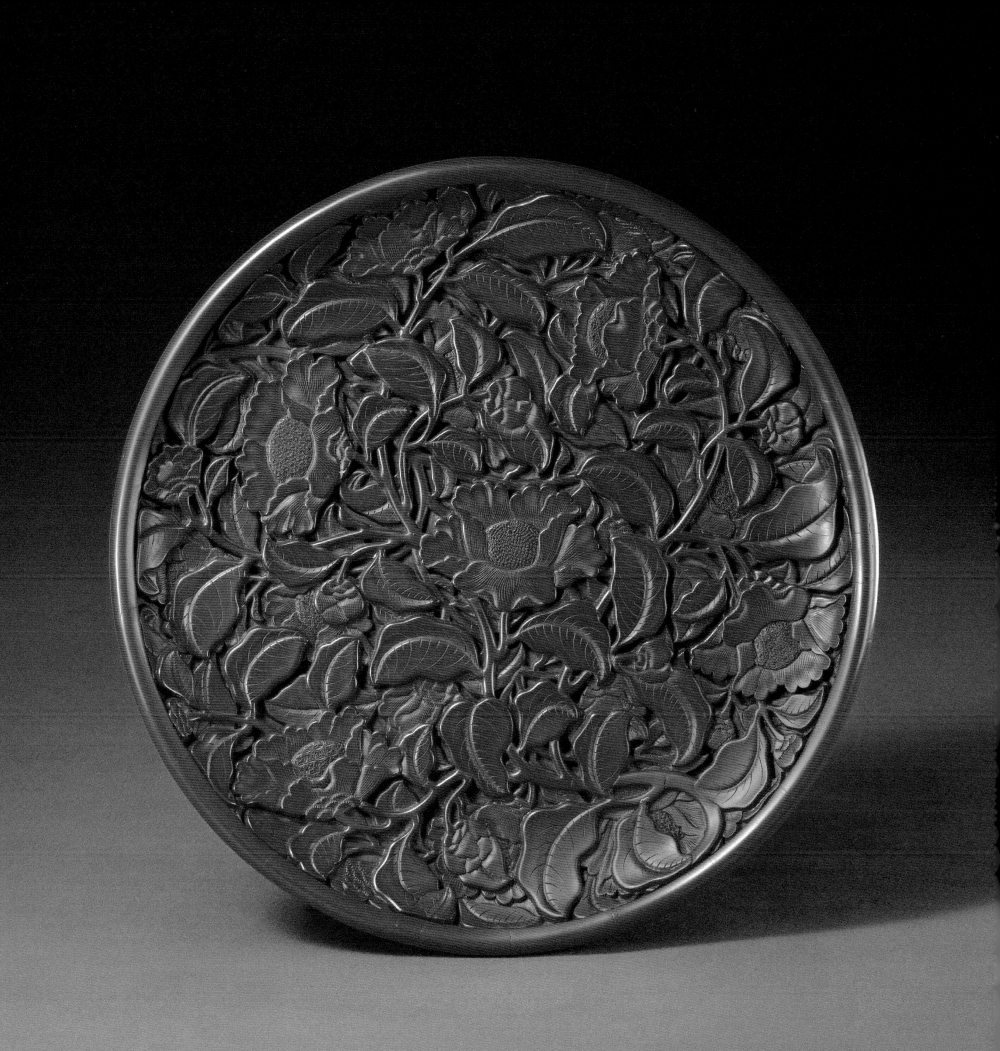

剔红缠枝莲纹圆盘
明永乐
高4.3厘米 口径32.3厘米 足径25厘米

Round carved red lacquer plate with entwined lotus design
The Yongle reign (1403-1424), Ming dynasty
Height: 4.3 cm, mouth diameter: 32.3 cm, foot diameter: 25 cm

　　圆形，浅弧壁，圈足。盘内雕缠枝莲花七朵，莲花盛开，枝叶漫卷，中央一朵，四周散布六朵，宛若花撒满盘。盘外壁环雕缠枝莲花十朵。外底左侧近足处刀刻填金"大明宣德年制"楷书款，款下隐约可见针划"大明永乐年制"楷书款。

　　该盘雕刻在细部处理上与同时期其他花卉作品有所区别，不细刻叶脉纹理，只勾勒轮廓线条，使缠枝莲花纹更具抽象性和装饰色彩。［张丽］

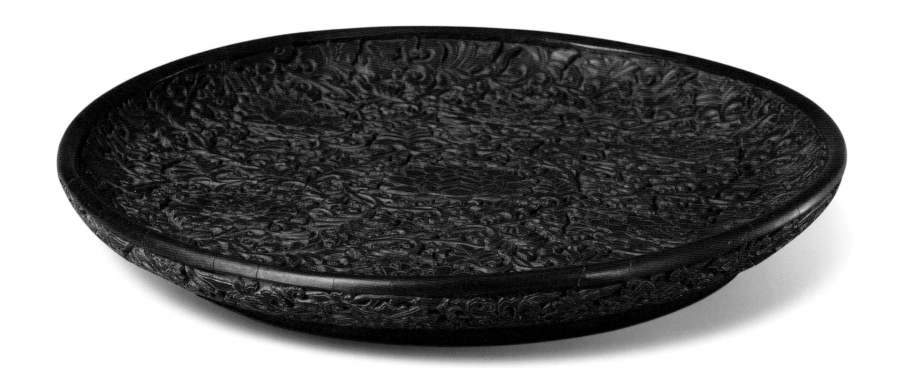

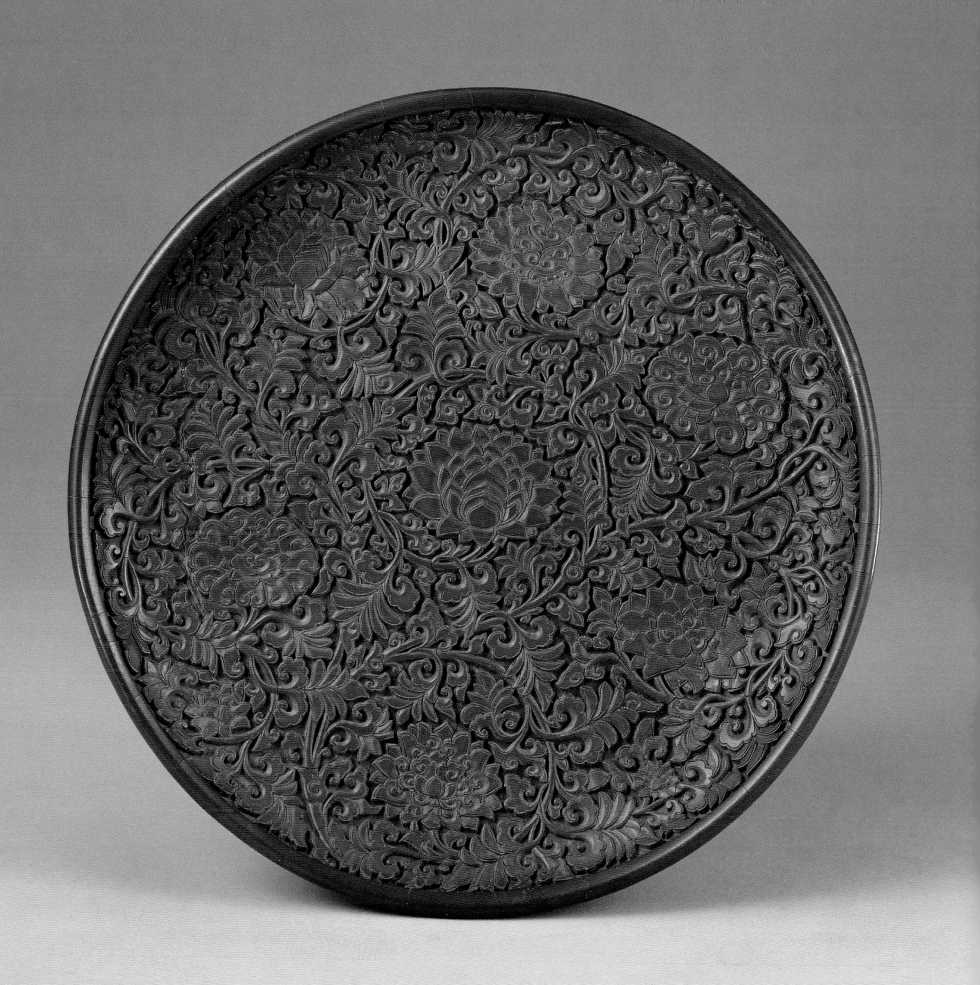

剔红石榴花纹圆盘
明永乐
高4.5厘米 口径32.5厘米 足径25厘米

Round carved red lacquer plate with pomegranate design
The Yongle reign (1403-1424), Ming dynasty
Height: 4.5 cm, mouth diameter: 32.5 cm, foot diameter: 25 cm

　　圆形，浅弧壁，圈足。盘内满雕石榴花。这是五朵花的构图，中央一朵，周围均匀散布四朵。外壁环雕石榴花八朵。足底光素黑漆，为后髹底。在足内左侧隐约可见"大明永乐年制"针划款。

　　从马王堆汉墓出土的医典中可知，早在西汉以前我国就有石榴了，就观赏而言，石榴花开如火如霞，遍染群林。作为吉祥物，石榴自六朝时代就是多子的象征。将石榴及石榴花作为祝颂多子的吉祥图案，在工艺品上广泛运用，深受国人喜爱。[张丽]

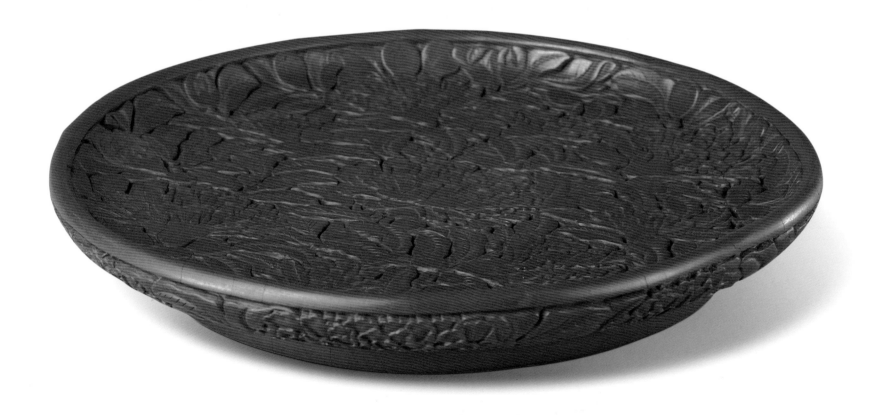

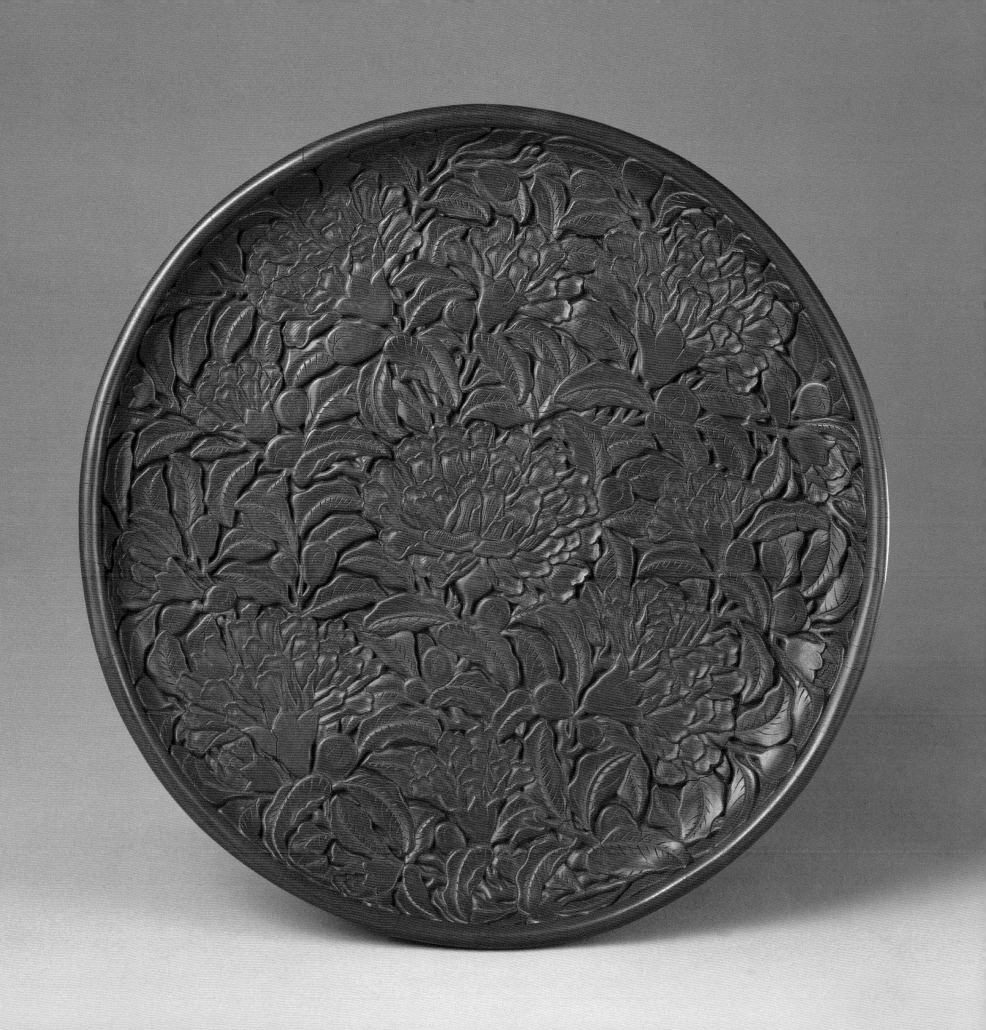

剔红菊花纹圆盘

明永乐

高4.2厘米 口径29厘米 足径22厘米

Round carved red lacquer plate with chrysanthemum design

The Yongle reign (1403-1424), Ming dynasty
Height: 4.2 cm, mouth diameter: 29 cm, foot diameter: 22 cm

　　圆形，浅弧壁，圈足。盘内满雕菊花。这又是一例五朵花的构图。盘心中央为一朵盛开的菊花，周围辅以同样盛开的菊花四朵，其间满铺花叶以衬托，还有花蕾数朵。外壁亦环雕菊花纹。外底髹赭色漆，左侧近足处针划"大明永乐年制"款。[张丽]

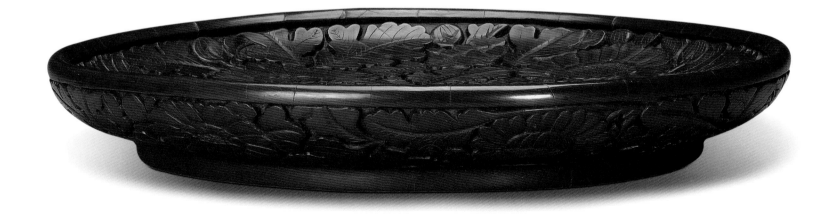

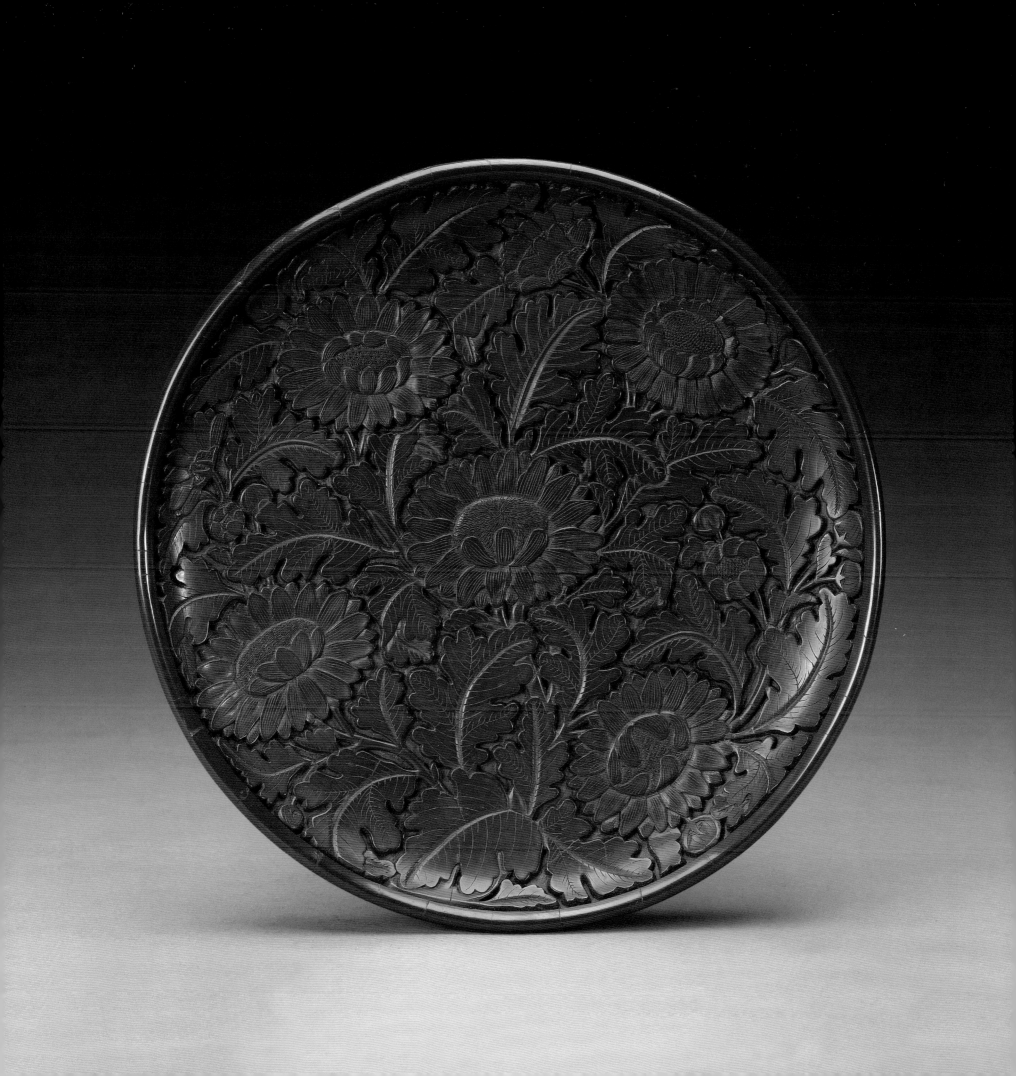

剔红葡萄纹椭圆盘

明永乐

高3.1厘米 口径27×18.5厘米 足径21.9×13.9厘米

Oval carved red lacquer plate with grape design

The Yongle reign (1403-1424), Ming dynasty

Height: 3.1 cm, mouth dimension: 27 × 18.5 cm, foot dimension: 21.9 × 13.9 cm

椭圆形，浅弧壁，随形圈足。口沿凸起五道棱线，习称瓦楞边。盘内雕双层葡萄纹，葡萄颗粒饱满浑圆，串串错落摆放，上层三串更是高高凸起，似高浮雕而有立体感，自然逼真。外壁雕卷草纹。外底髹赭色漆。左侧近足处刀刻填金"大明宣德年制"楷书款，款下隐约可见针划"大明永乐年制"款。

永乐时期花卉装饰的雕漆作品很丰富，但装饰葡萄纹的并不多，这与同时期青花瓷器的装饰图案有几许相似。目前所见这种高浮雕葡萄纹作品只有四件，除此件外，其他三件收藏在台北故宫博物院及日本私人手中，其中两件为明晚期作品，以故宫博物院收藏的这一件最为精美。从口沿和外壁的装饰看，该盘还保留有元代遗风。〔张丽〕

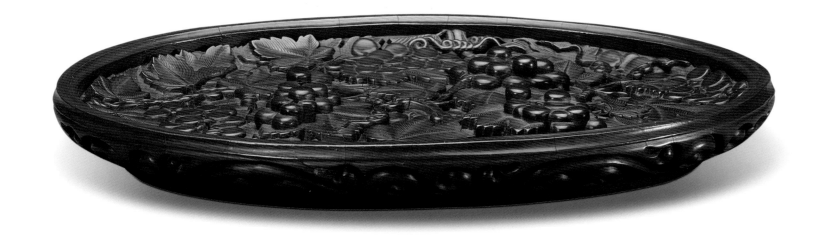

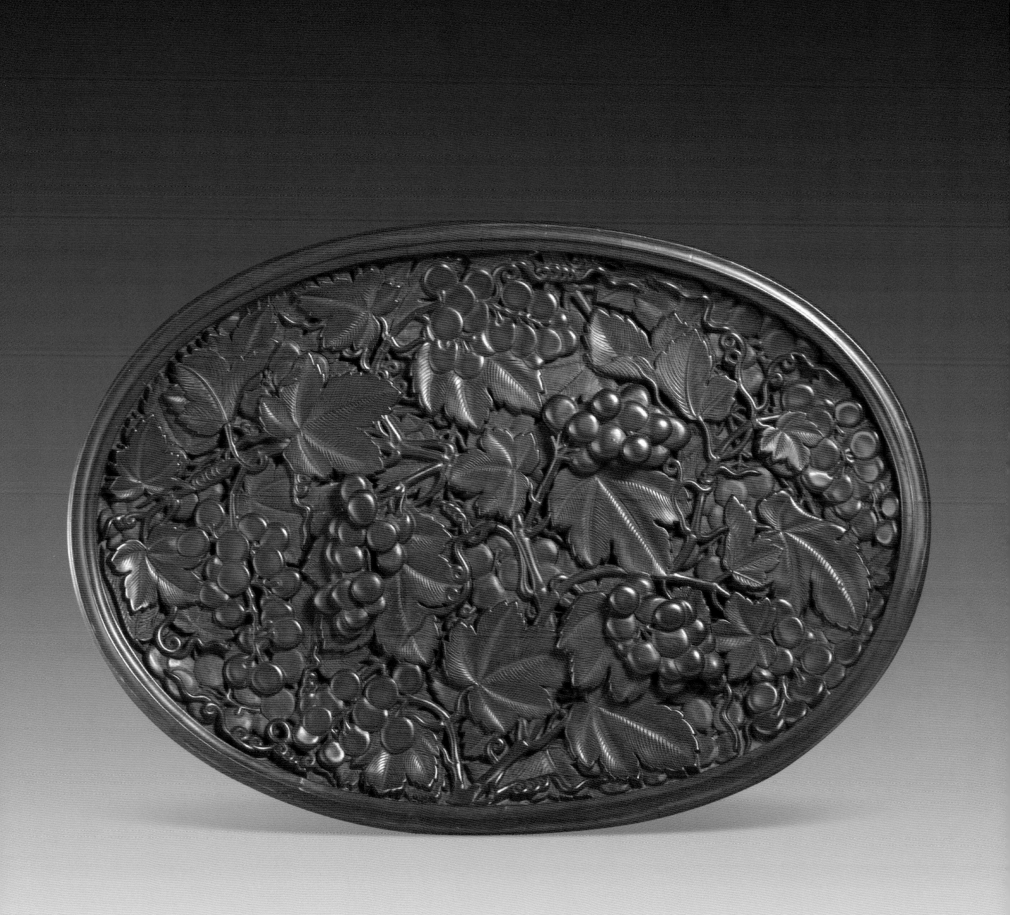

剔红仙山洞府纹葵瓣式盘

明永乐
高4.3厘米 口径34.5厘米 足径26.5厘米

Carved red lacquer plate with design
of celestial mountain and house in
sunflower-petal shape

The Yongle reign (1403-1424), Ming dynasty
Height: 4.3 cm, mouth diameter: 34.5 cm, foot diameter: 26.5 cm

　　葵瓣形，随形圈足。盘心雕仙山洞府景致。
中间位置石门洞开，洞内仙山起伏，云雾缭绕，
楼阁耸立其间。洞外古松茂盛，小桥流水，双
鹿悠闲玩耍，俨然一幅人间仙境画面。边壁葵
瓣十个，内分别雕仙人十个，有"十仙"之意，其
中包括了传说中的八仙形象。外壁雕各种花卉
纹。圈足上雕连续回纹。底髹黑漆。

　　永乐漆盘边壁，多以花卉纹做装饰，以神
仙人物做装饰的，目前仅此一例，弥足珍贵。

　[张丽]

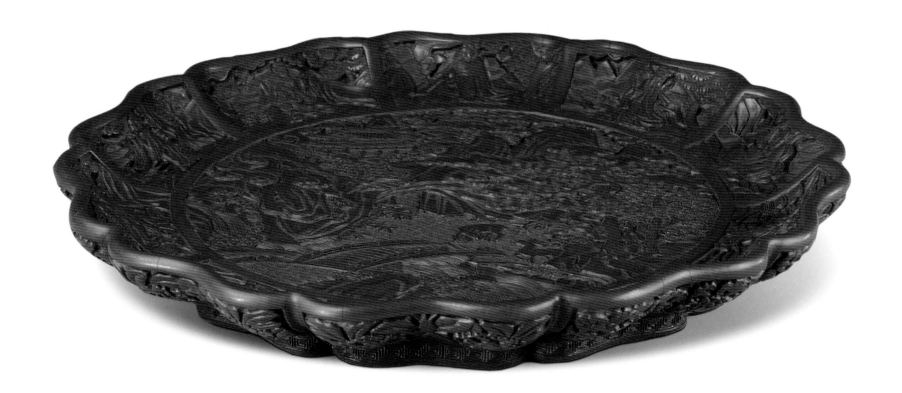

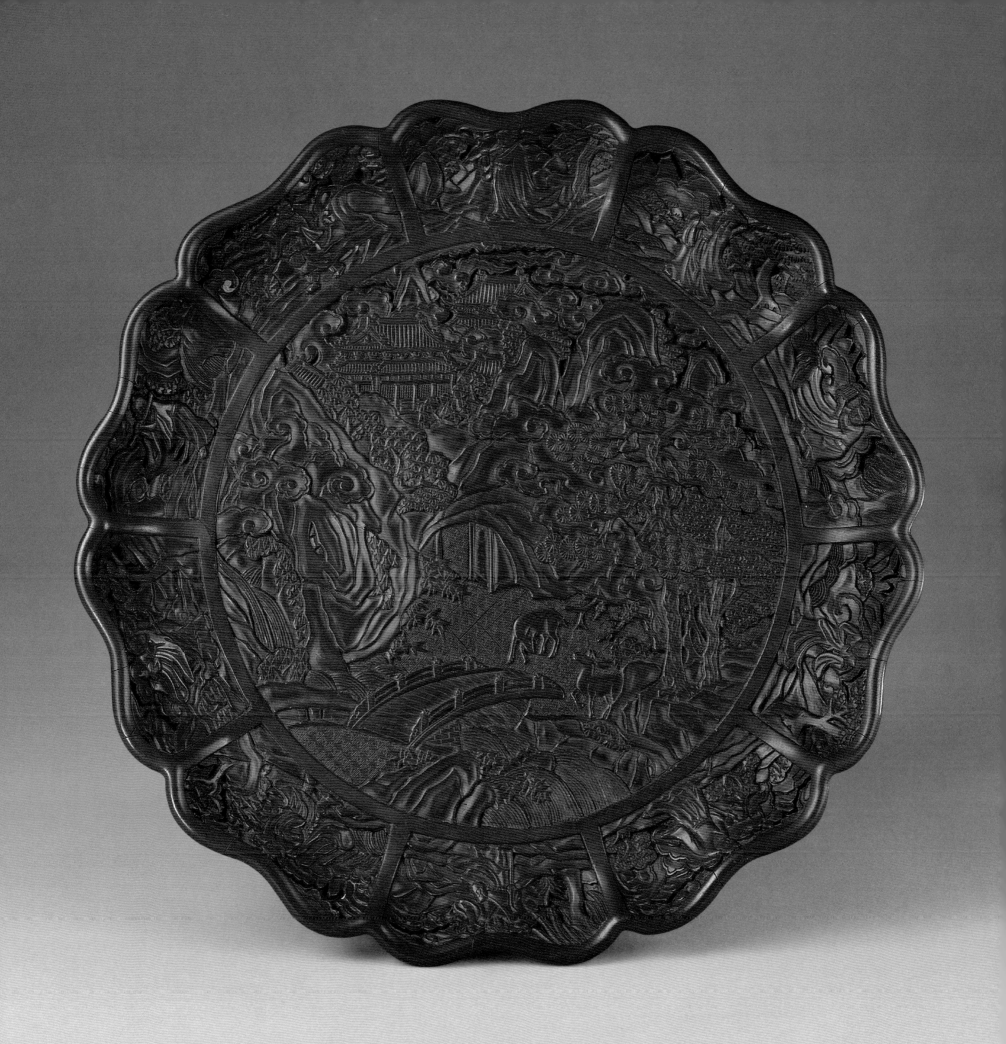

剔红宴饮图菱花式盘
明永乐
高4厘米 口径34.8厘米 足径26.6厘米

Carved red lacquer plate in water-chestnut-flower shape with a feast scene

The Yongle reign (1403-1424), Ming dynasty
Height: 4 cm, mouth diameter: 34.8 cm, foot diameter: 26.6 cm

　　八瓣菱花式，随形圈足。通体雕红漆。盘心随形开光，内雕亭台内外人物宴饮欢聚的情景。内壁菱花形瓣内雕俯仰石榴、茶花、牡丹、荷花、菊花等花卉纹。外壁图案与内壁几近相同。外底为后髹黑漆。

　　该盘装饰图案中人物较多，有坐于楼阁内交谈的，也有坐于庭院中对饮的，气氛颇显热闹欢愉。［张丽］

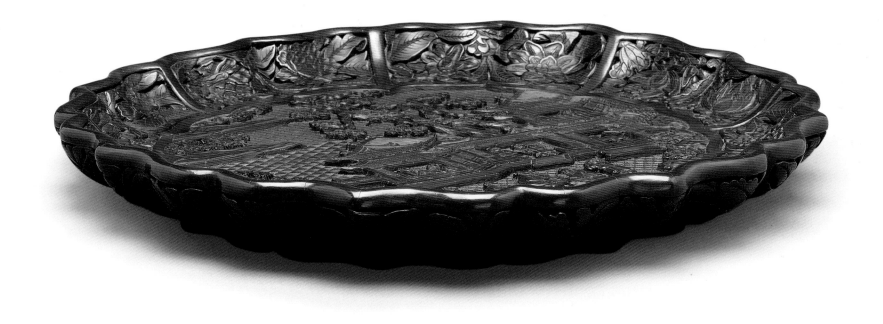

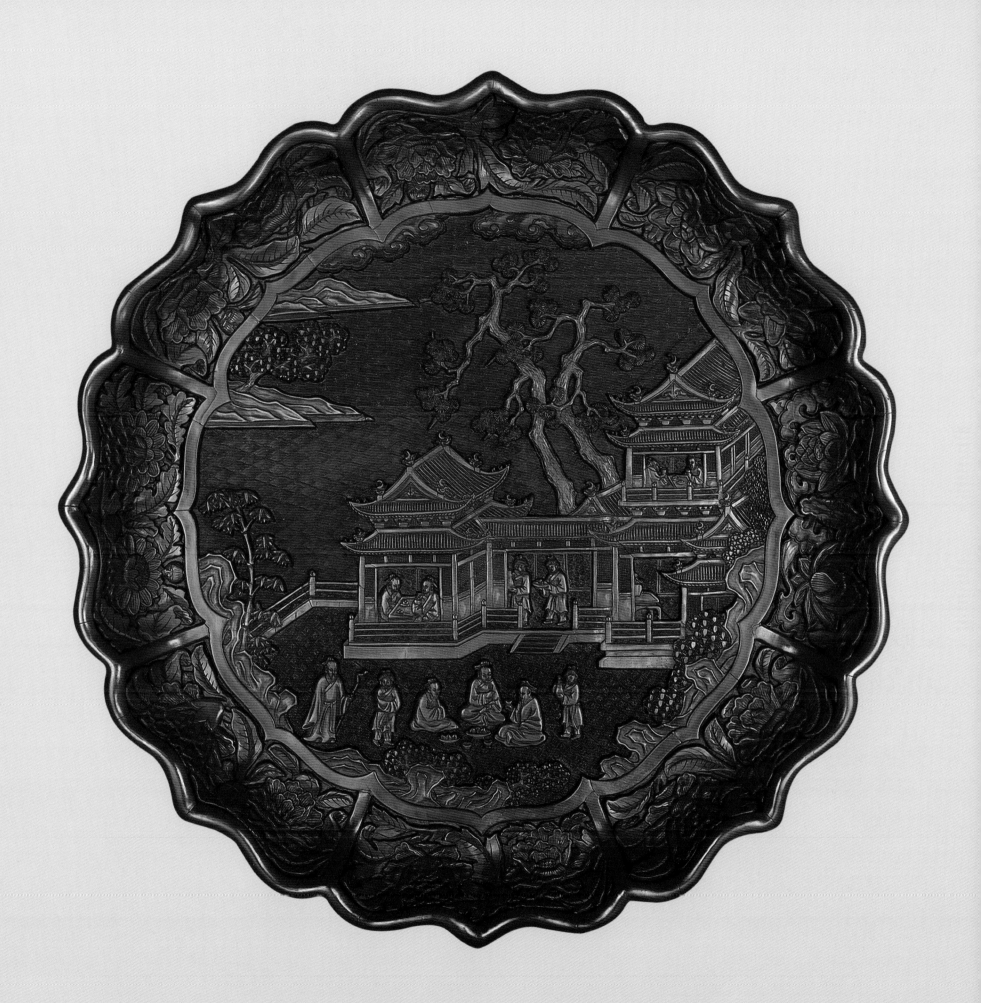

剔红韩湘子度韩愈图菱花式盘

明永乐

高3.1厘米 口径16.9厘米 足径11.4厘米

Carved red lacquer plate in the water-chestnut-flower shape with story of Han Xiangzi and Han Yu

The Yongle reign (1403-1424), Ming dynasty

Height: 3.1 cm, mouth diameter: 16.9 cm, foot diameter: 11.4 cm

菱花形,随形圈足。盘心雕亭阁、古松、远山、流云。亭内一老翁端坐向外观看,院中一童子头梳双髻,手持花卉,脚前地上左为花篮、右为酒瓶。身后二位老翁围观。画面中端坐的老翁为韩愈,童子为韩湘子,具体表现的是韩湘子在韩愈面前展示能使花朵顷刻间开放的本事,以点化韩愈。内外壁皆在黄漆素地上雕俯仰相间的花卉纹,有牡丹、栀子、茶花、菊花、石榴等。外底髹赭色漆,左侧下方近足处针划"大明永乐年制"楷书款。

明初,太祖三令五申,禁止官民在器用服饰上使用"古先帝王、后妃、圣贤人物故事"的题材,而韩湘子度脱韩愈成仙的典故,则属于禁令以外的、官方认可的、官民器服可用的神仙道扮的教化题材。 [张丽]

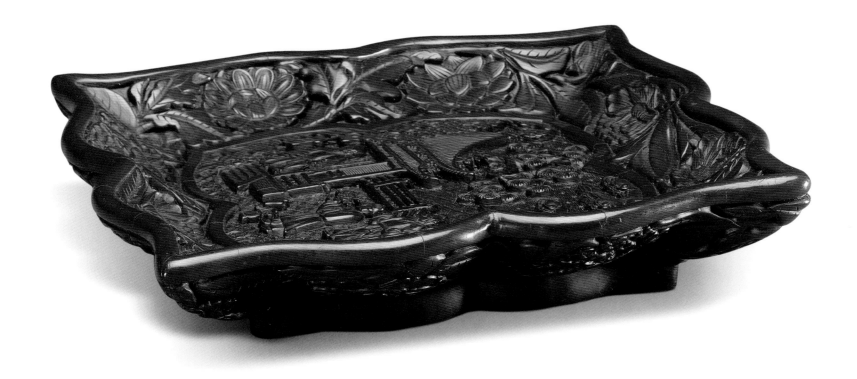

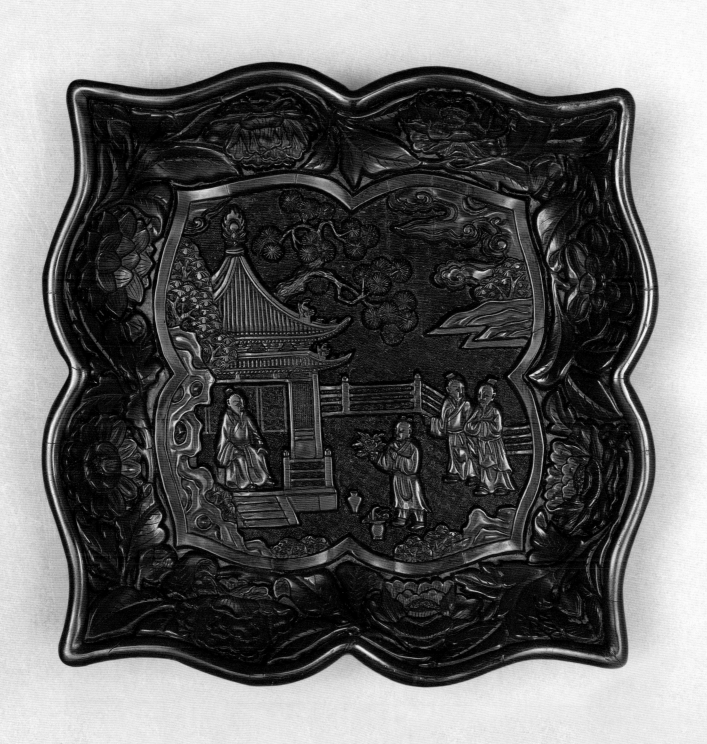

剔红五伦图菱花式盘

明永乐

高3.1厘米 口径22.5厘米 足径11.6厘米

Carved red lacquer plate in water-chestnut-flower shape with design of five birds representing five cardinal relationships

The Yongle reign (1403-1424), Ming dynasty

Height: 3.1 cm, mouth diameter: 22.5 cm, foot diameter: 11.6 cm

　　菱花形，随形圈足。盘心雕五伦图，画面中奇异的寿石和缓慢的山坡上生长着茂盛的牡丹、竹子等多种花草。其间五只禽鸟姿态各异，有孔雀、白鹭、仙鹤、白鹇、鹦鹉，构成了具有代表意义的"五伦图"。内外壁皆在黄漆素地上雕俯仰相间的花卉纹。外底涂光素黑漆。

　　五伦又称"人伦"，在封建社会是指人与人之间的关系和应当遵守的行为准则。《孟子·滕文公上》："使契为司徒，教以人伦：父子有亲，君臣有义、夫妇有别、长幼有叙、朋友有信。"后人画花鸟，常以五种不同的飞禽对应上述五种含义，又称"五伦图"。从传世工艺品看，五种禽鸟的内容并不是固定不变的。［张丽］

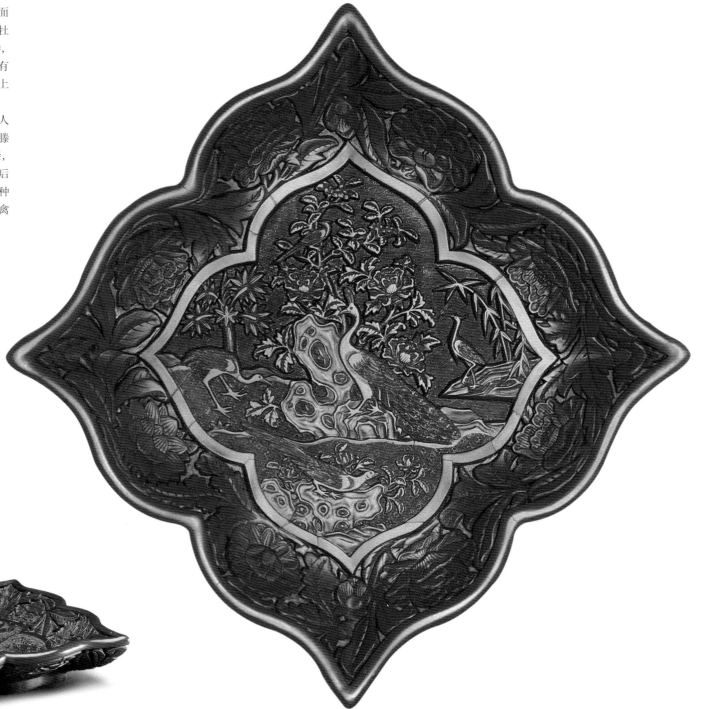

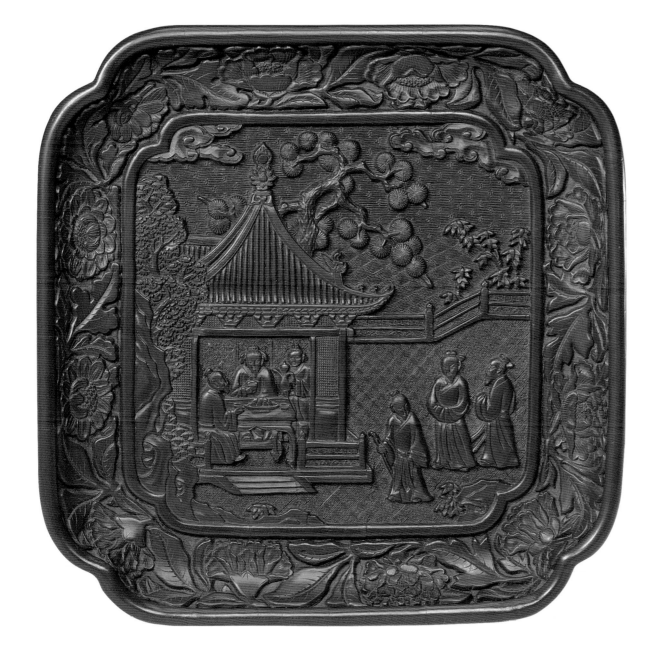

剔红五老图委角方盘
明永乐
高2.7厘米 口径17.7厘米 足径13.3厘米

**Square carved red lacquer plate with
indented corner and design of five
old men**
The Yongle reign (1403-1424), Ming dynasty
Height: 2.7 cm, mouth diameter: 17.7 cm, foot diameter: 13.3 cm

　　正方委角形，随形圈足。盘心雕庭阁人物图。二老于庭阁内对饮攀谈，三老缓步而来，是为五老图意。盘内外壁雕俯仰花卉纹。外底髹赭色漆，左侧近足处针划"大明永乐年制"楷书款。

　　五老图表现的是北宋庆历年间（1041～1048年）德才兼备的五位重臣杜衍、王涣、毕世长、朱贯、冯平告老辞官，退居南京（今河南商丘）举行诗酒之会的典故。几百年来，五老图一直是国人心目中多寿多福的象征，因此得到历代官方和民间的传承。[张丽]

73

剔红花卉纹盖碗
明永乐
高16厘米 口径20.2厘米 足径8.6厘米

Carved red lacquer covered cup with
flower design

The Yongle reign (1403-1424), Ming dynasty
Height: 16 cm, mouth diameter: 20.2 cm, foot diameter: 8.6 cm

圆形，腹部下敛，圈足，附带钮盖。通体
在黄漆素地上雕红漆花卉纹。盖面、腹部分别
雕石榴、牡丹、菊花、茶花等花卉。盖钮雕灵芝
纹。口沿、足边环雕回纹。足底髹赭色漆，左侧
近足处针划"大明永乐年制"楷书款。

永乐时期的雕漆以盘、盒较为多见，盖碗
罕见。该碗装饰花纹为同时期最常用的花卉，
但在体现永乐时期雕漆髹漆肥厚、雕刻圆熟、
磨制光滑等特点方面，尤为突出。[张丽]

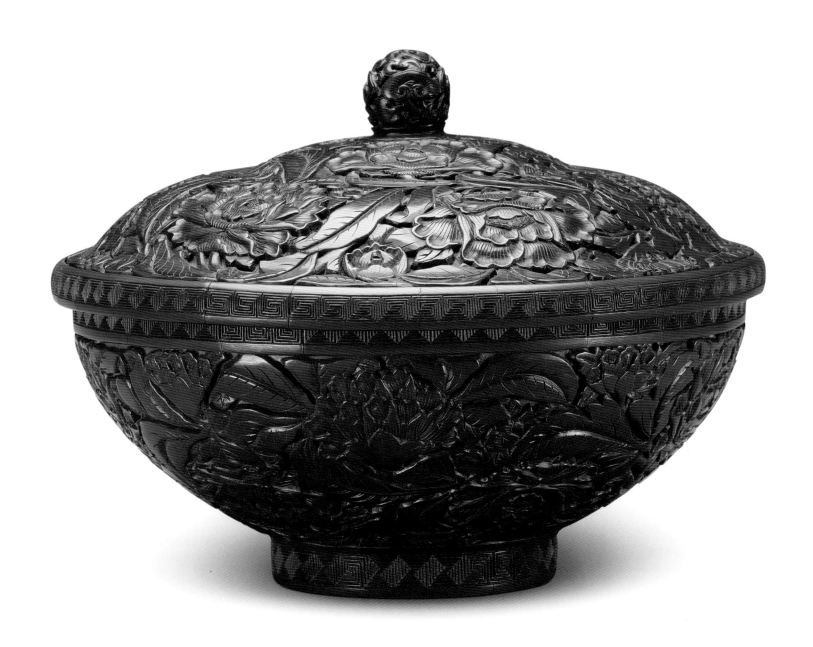

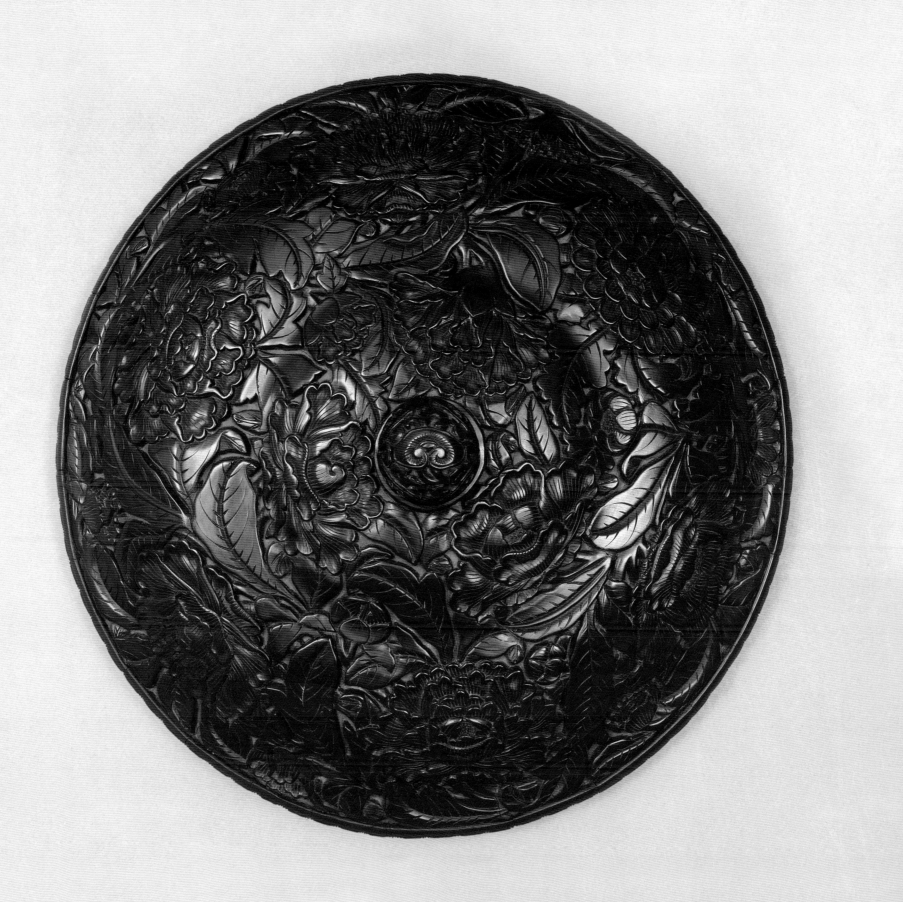

剔红云凤纹盏托

明永乐

高9厘米 口径9.7厘米 盘径16.9厘米 足径8.4厘米

Carved red lacquer saucer with design of clouds and phoenix

The Yongle reign (1403-1424), Ming dynasty

Height: 9 cm, mouth diameter: 9.7 cm, saucer diameter: 16.9 cm, foot diameter: 8.4 cm

　　圆口，葵瓣形承盘下接外撇圈足。通体在黄漆素地上雕红漆花纹。口外壁及盘上雕展翅飞翔的凤凰，穿飞于云朵之中。盘外壁及圈足雕云朵纹。托内至足为空心，壁髹赭色漆，足内右侧针划"大明永乐年制"楷书款。

　　漆盏托在宋代已出现，均为光素漆，而雕漆盏托元代已有，但仅为剔犀作品。永乐盏托饰花卉的较多，凤鸟纹盏托目前所见传世品只有两例，都精美至极，此为其一。盏托的款识刻在足内壁右侧，与盘、盒款识刻在足底左侧相反。笔者分析认为，盏托足内是立壁，右侧刻款可能更便于操作。〔张丽〕

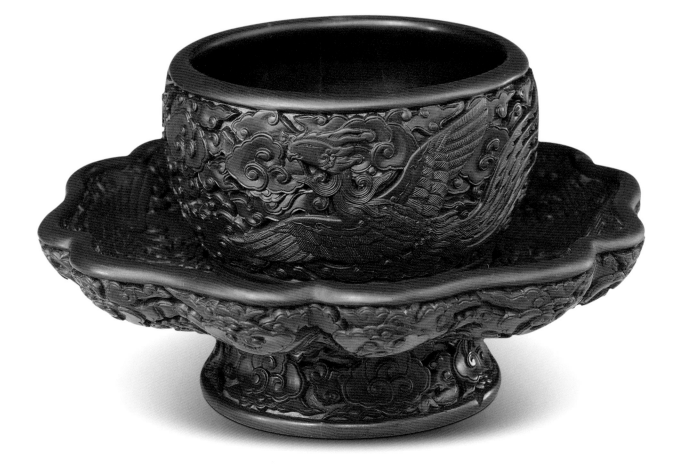

剔红花卉纹盏托
明永乐
高10厘米　口径12厘米　盘径21厘米　足径11.4厘米

Carved red lacquer saucer with
flower design
The Yongle reign (1403-1424), Ming dynasty
Height: 10 cm, mouth diameter: 12 cm, saucer diameter: 21
cm, foot diameter: 11.4 cm

　　由圆形口，葵瓣形承盘和外撇圈足三部
分组成，承继宋代盏托造型而在比例上略有变
化。通体在黄漆素地上雕红漆花纹。口、盘、足
均环雕俯仰相间的花卉六朵，有牡丹、菊花、
石榴、栀子、茶花。托内至足为空心，壁髹赭色
漆，足内右侧针划"大明永乐年制"楷书款。

　　盏托由上至下可分三部分，四个装饰面，
仔细观察每个面花卉的排列方法都不一样，而
这种排列正是永乐雕漆的特点，它留给我们的
印象是不僵硬，给人以自然洒脱之美感。［张
丽］

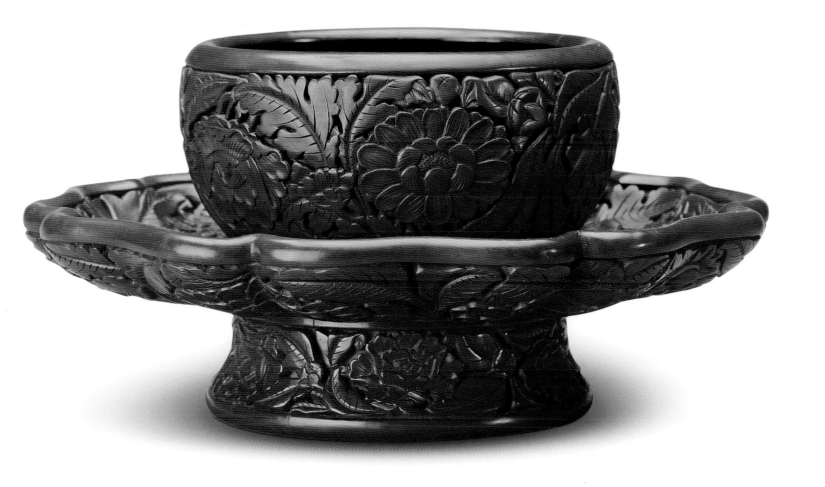

剔红牡丹纹渣斗

明永乐
高11.5厘米 口径16.3厘米 足径11厘米

Carved red lacquer waste pot with peony design

The Yongle reign (1403-1424), Ming dynasty
Height: 11.5 cm, mouth diameter: 16.3 cm, foot diameter: 11 cm

　　圆形，撇口，短颈，鼓腹，圈足。通体髹朱漆，在菱形格锦地上雕花卉纹。腹部、颈的内外壁均雕俯仰相间的牡丹花六朵，这些花朵在形状上大小有别，在排列上互为交错。足底髹赭色漆，左侧近足处针划"大明永乐年制"楷书款。旁刻乾隆壬寅新正御题诗句，并钤"比得"、"朗润"二方章。

　　此器在锦地上雕花卉纹，其做法有别于当时以黄漆素地雕花卉的主流做法，堪称特例。

　　[张丽]

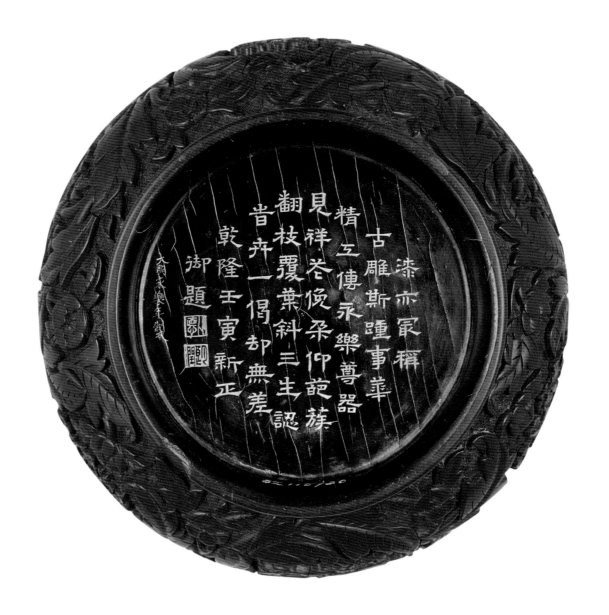

剔红牡丹纹脚踏

明永乐
高15厘米 长51厘米 宽19.8厘米

Carved red lacquer foot rest with peony design

The Yongle reign (1403-1424), Ming dynasty
Height: 15 cm, length: 51 cm, width: 19.8 cm

　　长方形，束腰，花牙边，外翻马蹄足，下承托泥。通体在黄漆素地上雕红漆花纹。踏面雕盛开的牡丹花，大小花头七朵，枝叶极为繁茂。束腰处雕回纹锦地一周，其他各处雕茶花、菊花、石榴、栀子、灵芝等。

　　脚踏造型中规中矩，敦实厚重，是明早期作品中少有的器形之一，应是大殿中宝座前使用的脚踏器。它虽无款识，但漆色纯正、大花大叶、丰盈饱满、雕刻圆熟，一派永乐朝雕漆风格，堪称精品。永乐官作雕漆的这些特点可以说前无古人，后无来者，堪称绝响。[张丽]

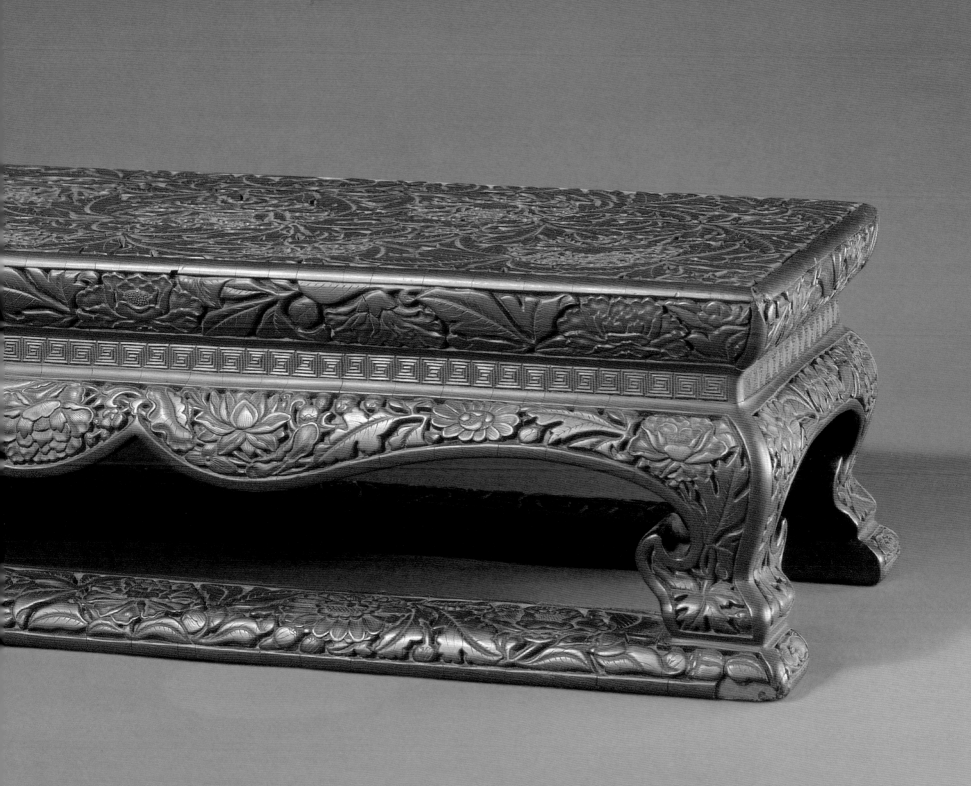

剔红孔雀牡丹纹几

明永乐

高84厘米 面径43×43厘米 足径57×57厘米

Carved red lacquer stand with
peacock and peony design

The Yongle reign (1403-1424), Ming dynasty
Height: 84 cm, surface dimension: 43 × 43 cm,
foot dimension: 57 × 57 cm

　　几面做正方束腰形，委角。几身束颈拱肩，沿板四面开壶门。鹤腿蹼足，下踩托泥。几面雕牡丹孔雀纹。其他部位雕各种花卉纹，有牡丹、茶花、菊花、梅花等。几面底部黑漆，中央横行刀刻戗金"大明宣德年制"，为后刻款。

　　永宣雕漆以各式盘、盒为主，家具类凤毛麟角，这种高几的造型目前来看独一无二。几面装饰与永乐孔雀牡丹纹圆盘几近相同，为典型的永乐风格，是传世品中的重器。[张丽]

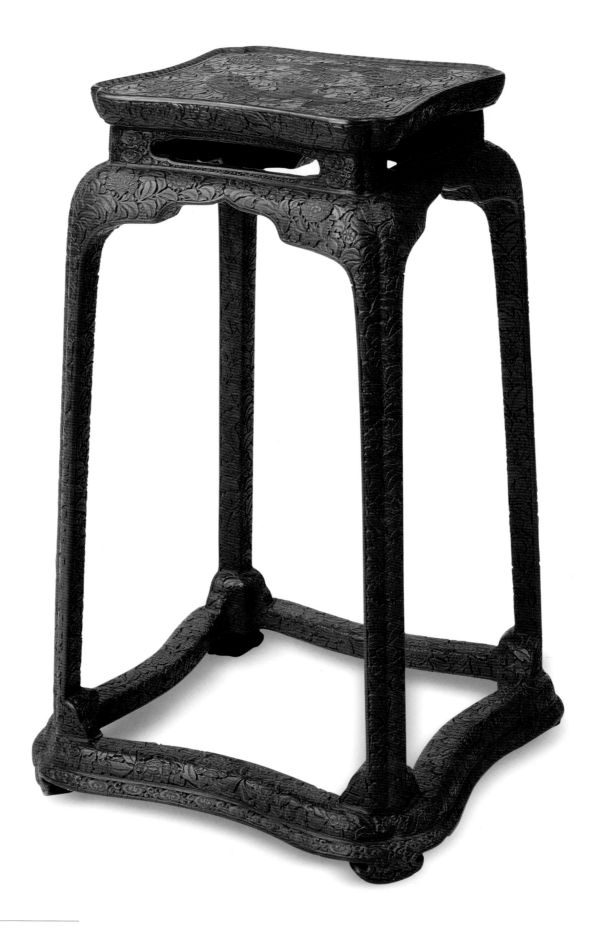

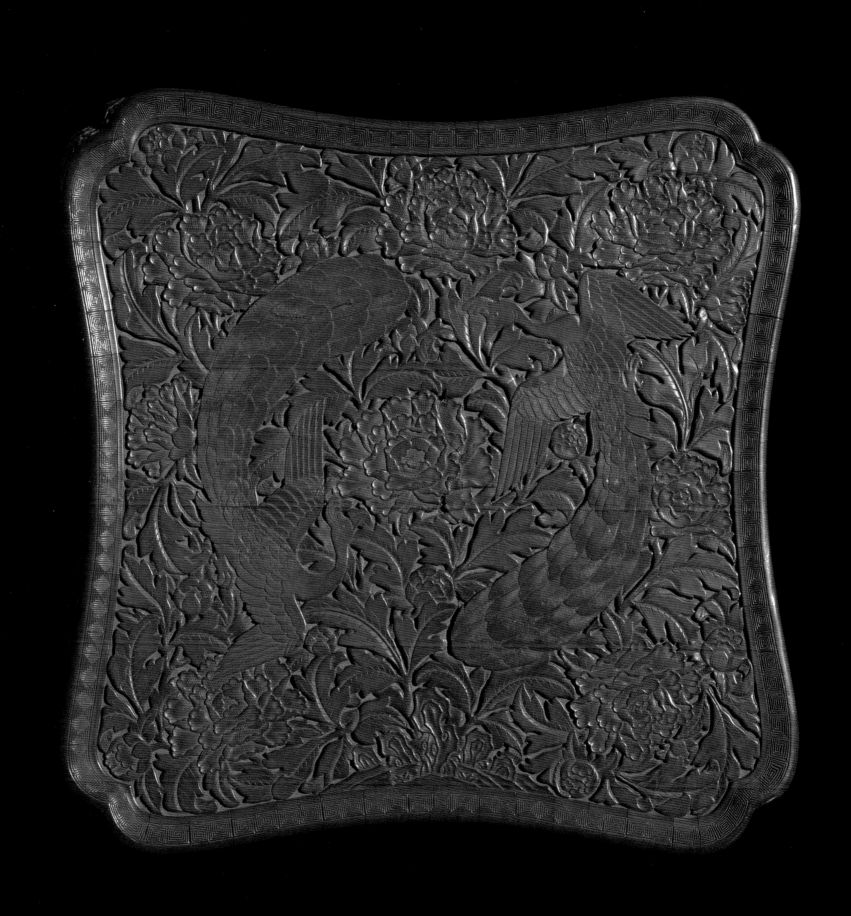

红漆戗金八吉祥纹经文夹板

明永乐

长73厘米 宽26.7厘米 厚3.3厘米

Red lacquer Buddhist scripture
folder with gold relief in the pattern
of Eight Buddhist Treasures

The Yongle reign (1403-1424), Ming dynasty
Lenghth: 73 cm, width: 26.7 cm, thickness: 3.3 cm

此为永乐版藏文大藏经每函的上下护经板。长方形，通体在红漆地上饰戗金花纹，外表面略隆起，形成一定的弧度，线条柔和。上护经板外表面有两个相套的条棱组成的长方形开光，开光内绘五组图案，正中为宝瓶托三个火焰摩尼珠，象征佛、法、僧三宝。两旁缠枝西番莲中有八吉祥中的轮、盖、鱼、罐。开光四周环饰莲瓣，边沿饰缠枝莲花和卷草纹。下护经板与之对应，开光内绘缠枝西番莲托伞、螺、花、肠另外四种吉祥物。上护经板内面平坦，正中有龛形开光，内阴刻汉、藏二体文字的经名，左侧汉文为"第二大般若经第四卷圣慧到彼岸一万颂"。

永乐版藏文大藏经是历史上第一部刻本的藏文大藏经。永乐八年(1410年)明成祖朱棣为他去世的妃子追荐冥福，邀请藏传佛教噶玛噶举派第五世噶玛巴活佛德银协巴任刊本总纂，敕令在南京灵谷寺刊刻，并于永乐十二年分别颁赐给藏传佛教萨迦巴、噶玛巴、宗喀巴宗教领袖。现仅西藏色拉寺和布达拉宫仍保存有完整的大藏经，其他均遭到破坏。此二护经板即是散佚的部分。[张丽]

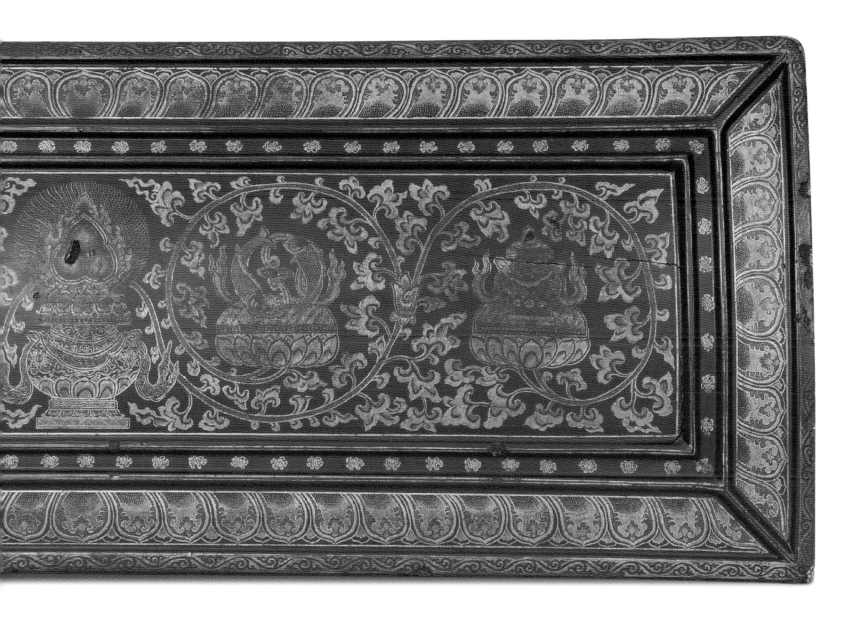

剔红庭院高士图圆盒

明宣德
高9.5厘米　口径32厘米

Round carved red lacquer box with the design of hermit in the courtyard

The Xuande reign (1426-1435), Ming dynasty
Height: 9.5 cm, mouth diameter: 32 cm

　　蕉段式，子母口。通体雕红漆花纹。盖面依然是以表现天、地、水的三种锦纹做底衬，上雕楼阁松树、奇石花草，人物活动其间，是为庭院高士图意。盒壁雕茶花、菊花、石榴、牡丹、芙蓉等花卉。外底左侧有刀刻填金楷体"大明宣德年制"后刻款，同侧边沿与之相距两厘米的地方隐约可见"大明宣德年制"原款。盖内刻乾隆己亥御题诗一首，下钤"乾隆宸翰"方章。

　　永乐、宣德雕漆以山水人物为题材的作品，无论盘、盒，在布局上有一个基本的构图方式，多为一侧是楼阁殿宇，曲栏通向山石，围出相应的空间以分出内外，人物活动其间。四周布以寿石和花草。殿宇背后一般都有古松梧桐，远处山脉平缓，高空云气缭绕，时代特征非常鲜明。〔张丽〕

乾隆　寫舊　籍氏　對二
隆　出規　填總　劇子
巳　子如　前是　棋尋
貢　淵聞　歸勍　不幽
御　詞相　居朕　須証
题　　講　菫省　問兩
　　　德　那邢　蛙賢

大明宣德年制

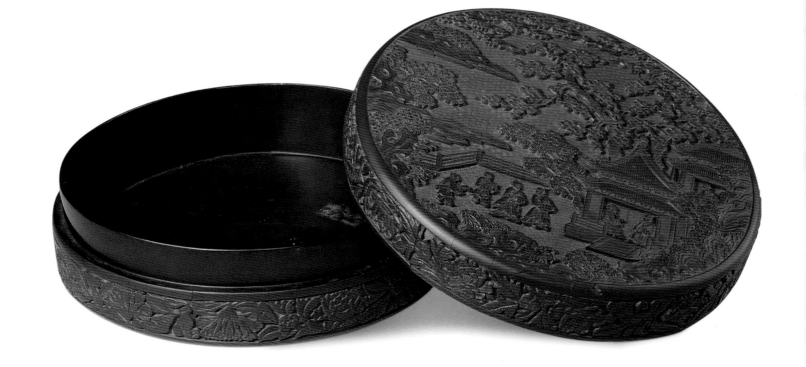

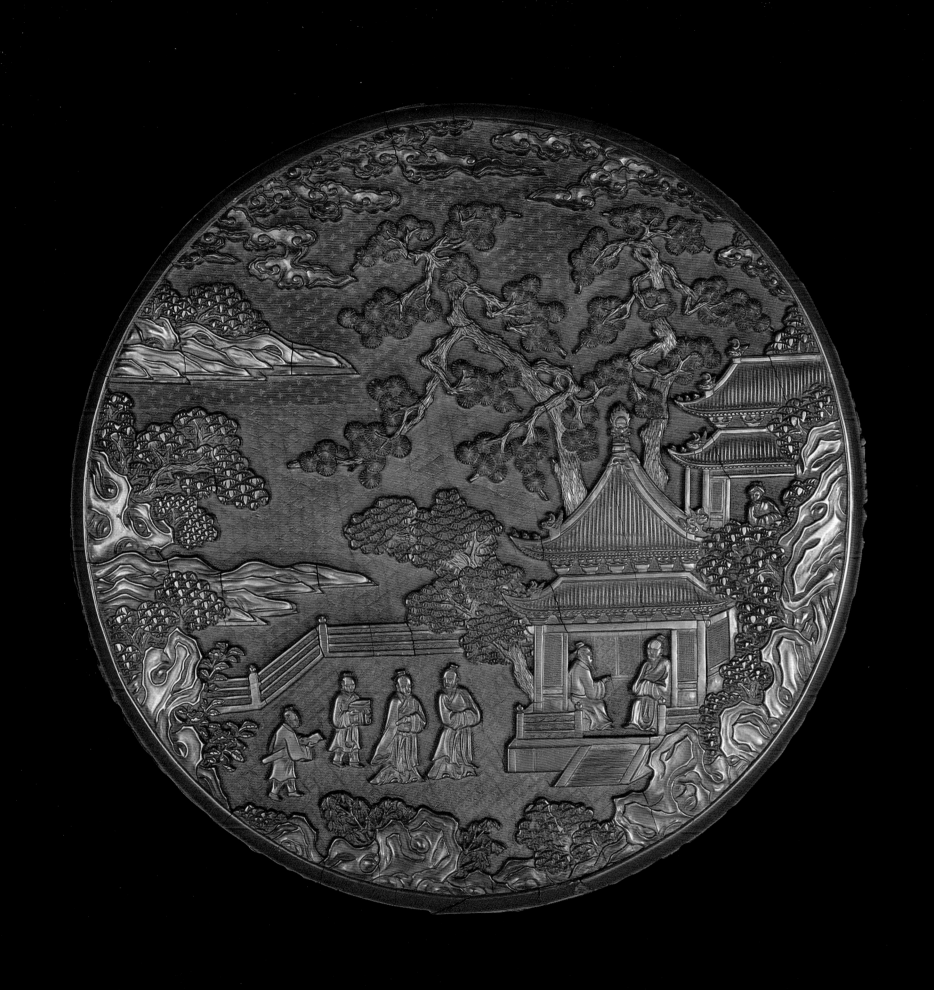

剔红九龙纹圆盒
明宣德
高12.2厘米 口径38.9厘米

**Round carved red lacquer box with
the design of nine dragons**
The Xuande reign (1426-1435), Ming dynasty
Height: 12.2 cm, mouth diameter: 38.9 cm

蔗段式，平顶，直壁，平底。盖面菱花形开光，开光内在锦纹地上雕云龙戏珠纹。开光外环雕缠枝莲花12朵。壁上下开光共八个，开光内分别雕饰相同的游龙一条，与盖面龙纹相合为九龙。盒内及外底均为后涂黑漆。盖内阴刻戗金乾隆戊戌御题诗一首，末钤"乾"、"隆"二方印。盒外底正中有清代仿刻的"大明宣德年制"楷书款，其斜上方还有原始"大明宣德年制"款识，被后漆盖住，但仍隐约可见。

九为中国最大吉数，有着至高无上的含义，而龙又是皇权的象征，因此九龙体现的是至高无上的皇权，是帝王独享的。此九龙纹盒大气浑然，皇家气派。与此相同的盒目前所见共有三件，另外两件分别收藏在台北故宫博物院和日本藏家手中，然而它们的款识却各不相同，一件为宣德原款，另一件被改刻成乾隆款。

此件九龙大盒构图与永乐相似，但漆色较艳丽，雕刻不求藏锋，棱角显露，是宣德雕漆在继承永乐的基础上有所发展和变化的一例。虽然这种变化比较显而易见，但总体而言永乐、宣德雕漆仍存在诸多共同特点，即色泽润美、华贵大方、品质高雅，使人叹为观止，因此，永、宣在雕漆工艺上取得的卓越成就历来被划归为同一个时期，不曾被割裂开来。[张丽]

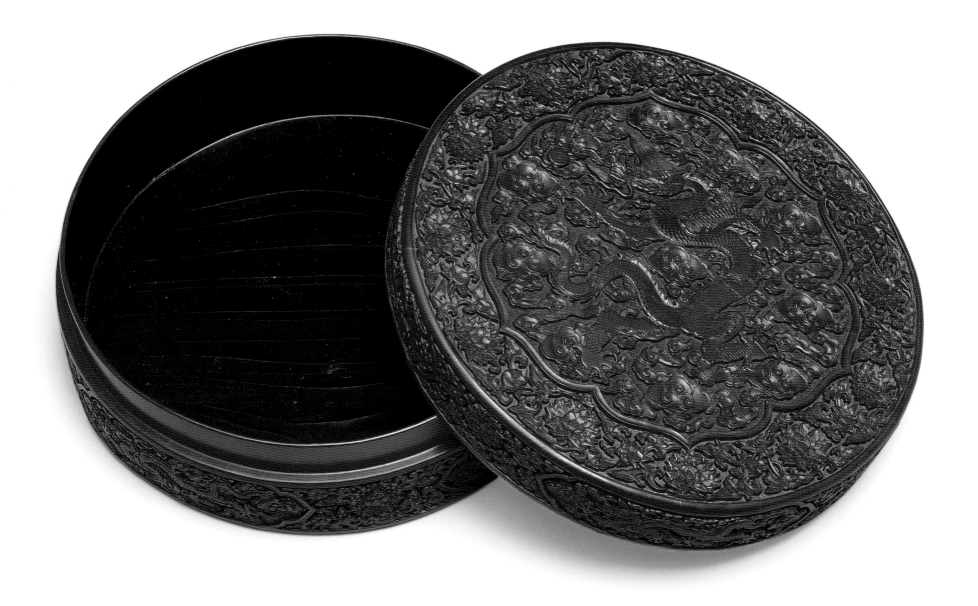

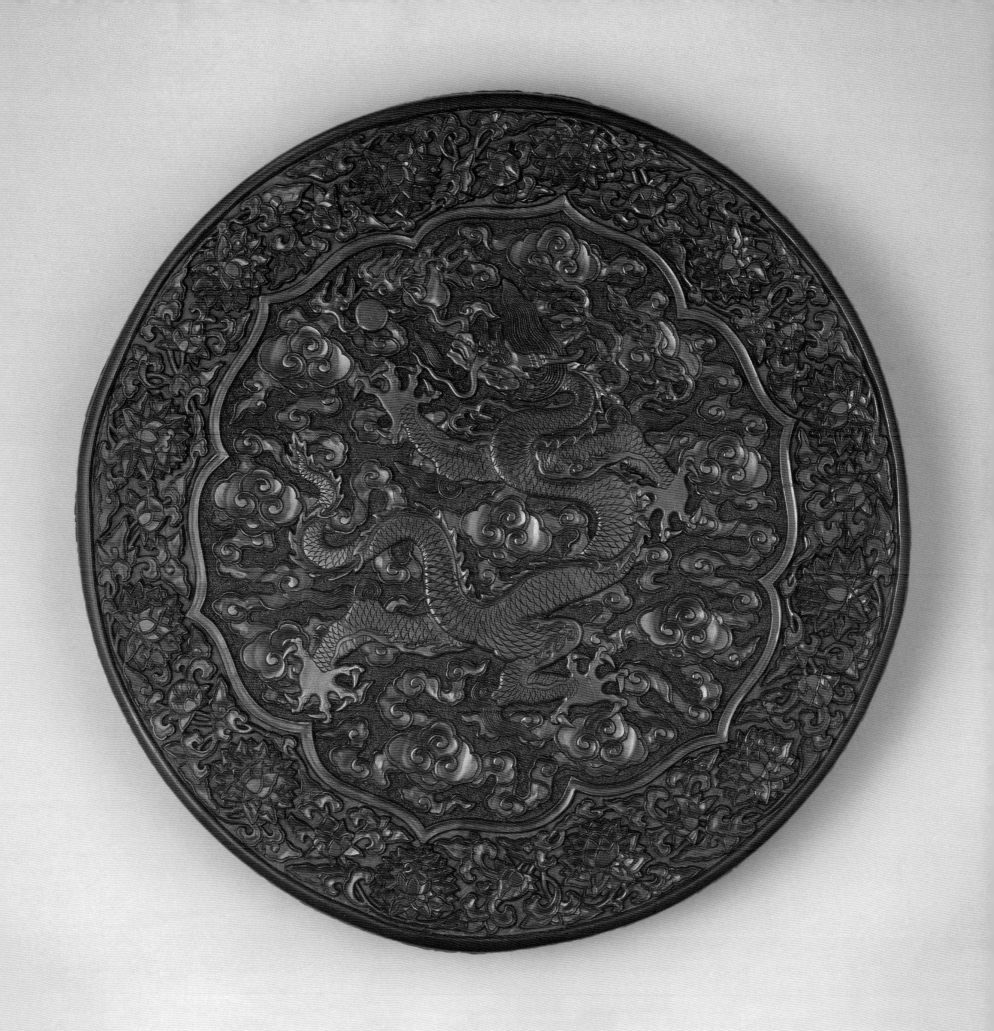

82

剔红云龙纹圆盒
明宣德
高8.2厘米　口径19.8厘米

Round carved red lacquer box with the design of dargon and clouds
The Xuande reign(1426-1435), Ming dynasty
Height: 8.2 cm, mouth diameter: 19.8 cm

蔗段式，平顶，直壁，平底，圈足。通体雕朱漆的花纹。盖面雕立龙一条，追逐火珠，四周祥云满布。上下壁环雕云朵，与盖面祥云相仿佛。外底髹黑漆，左侧边缘刀刻戗金"大明宣德年制"楷书款。

龙纹历来是官造器物断代的重要依据之一，该盒龙纹毛发前冲，眉毛聚拢上扬，宽喙微闭，爪似风轮，有威猛雄奇之感，是永宣时期标准的龙纹。外底断纹自然，款识字体与明代宫廷常用的台阁体基本一致，没有修改后刻痕迹，可以肯定是原作原款。长期以来，人们对宣德漆器的认识有所不同，但这一件，从漆色到雕工，特别是从龙纹到款识，可以说是无可争议的，堪称宣德标准器。[张丽]

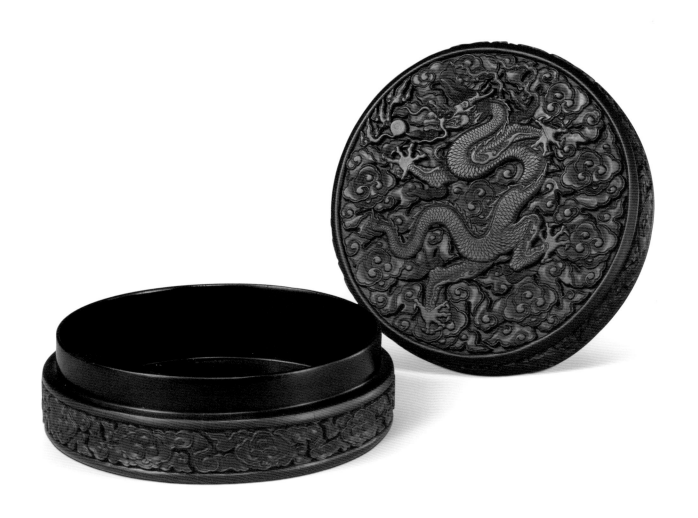

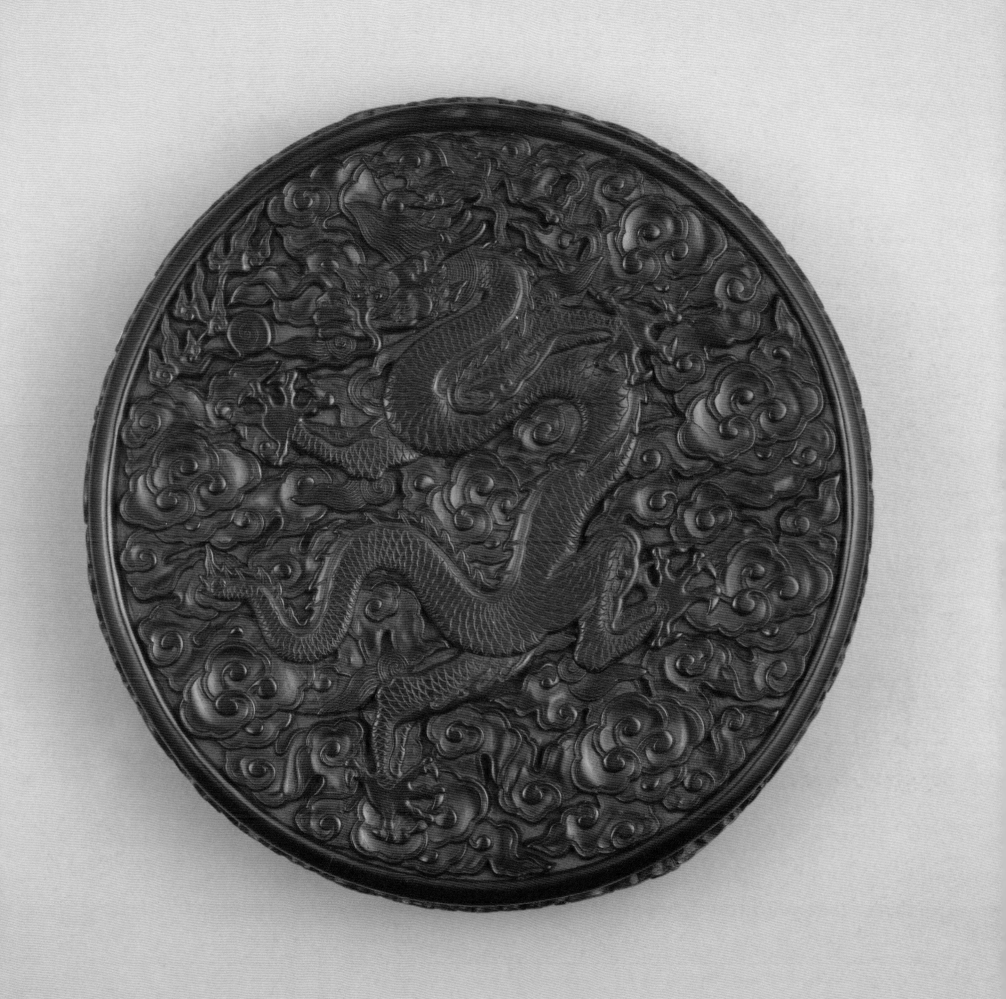

83

剔红梵文荷叶式盘
明宣德
高2.6厘米 口径24×15.4厘米 足径16.5×8.8厘米

Carved red lacquer plate with Sanskrit in lotus-leaf shape
The Xuande reign (1426-1435), Ming dynasty
Height: 2.6 cm, mouth dimension: 24 × 15.4 cm, foot dimension: 16.5 × 8.8 cm

椭圆形，荷叶式，圈足。盘心雕六瓣莲花，花蕊处雕一梵文种子字，花瓣内各雕一梵文咒字，呈心轮莲台状。在心轮两侧各雕一个大莲台，相互对应，将经咒和阿弥陀佛种子字供奉其上。内壁在锦纹地上雕莲托八吉祥纹，外壁花纹与之相若。足底髹黑漆，左侧刀刻填金"大明宣德年制"楷书款。

永乐时期漆器上的官家款识为针划楷书小字，宣德时期则改为刀刻填金楷书大字，呈现出与此前不同的风格，并为后来皇家髹漆工艺所继承。 ［张丽］

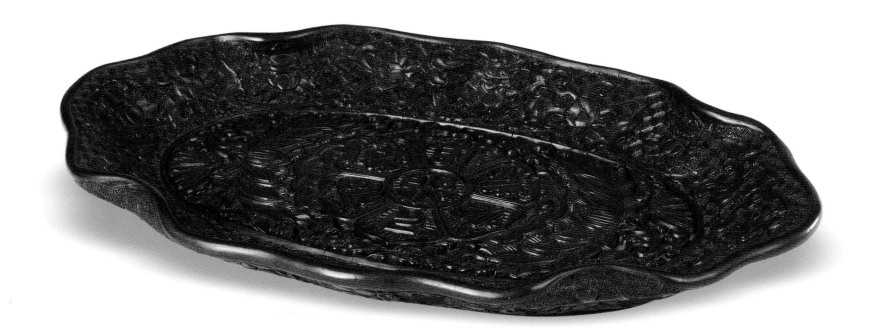

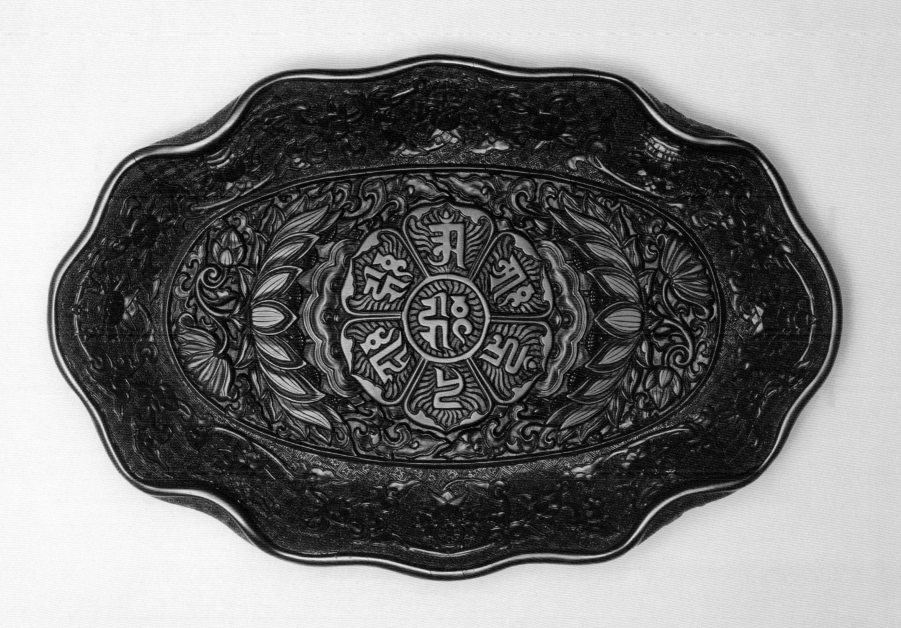

剔红双螭纹荷叶式盘

明宣德
高2.8厘米 口径24.2×15.7厘米 足径17×8.7厘米

Carved red lacquer plate in lotus-leaf shape with double *chi* dragon design

The Xuande reign (1426-1435), Ming dynasty
Height: 2.8 cm, mouth dimension: 24.2 × 15.7 cm, foot dimension: 17 × 8.7 cm

　　椭圆形，荷叶式，圈足。盘心雕翻卷的海水纹，劲健的双螭涌动于波涛之中，一螭口衔灵芝，寓意"灵仙祝寿"。内壁在锦纹地上雕如意云纹，外壁雕莲托八吉祥纹。足底髹黑漆，左侧刀刻填金"大明宣德年制"楷书款。

　　该盘与梵文荷叶式盘风格特点完全一致，所不同的只是装饰纹图，堪称姊妹篇。它们与永乐雕漆相比，红色偏紫，漆层变薄，雕刻不求藏锋，这便是宣德朝在继承永乐朝雕漆风格的同时又力求变化的体现。［张丽］

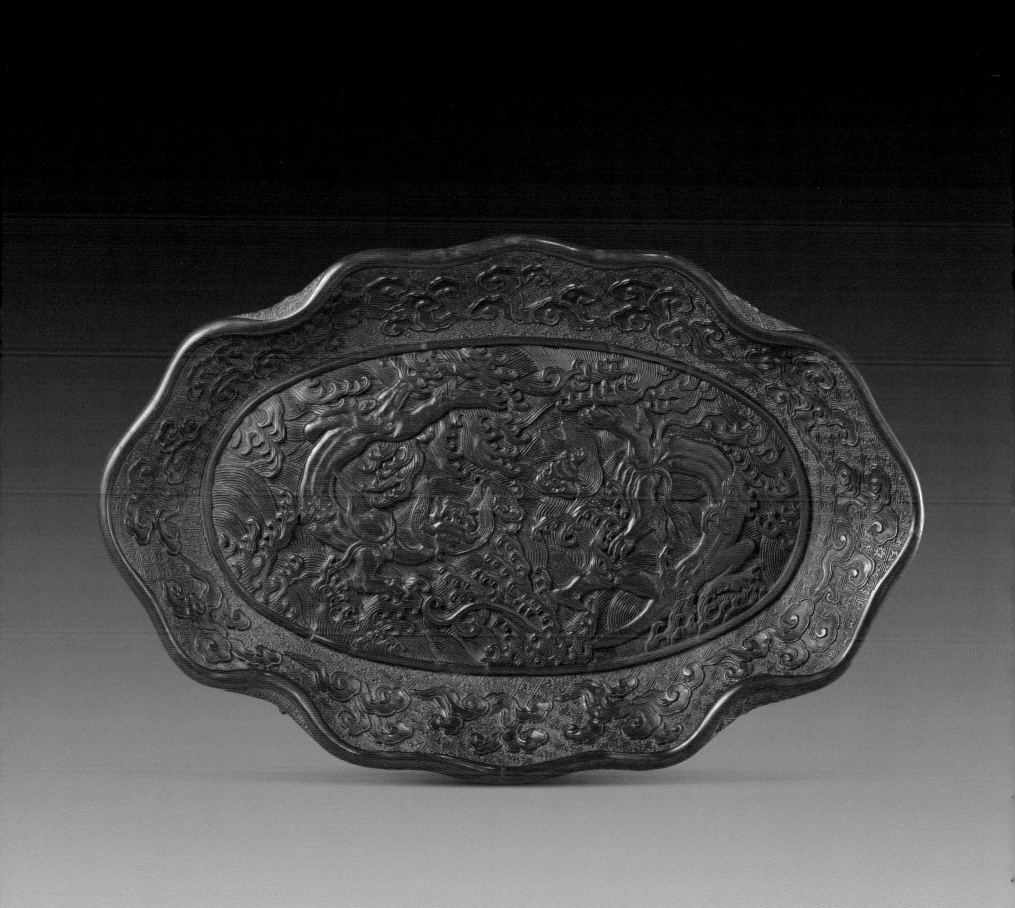

剔红五老图委角方盘

明宣德

高5.6厘米 径39.6×39.6厘米 足径33.4×33.4厘米

Square carved red lacquer plate with
indented corner and design of five
old men

The Xuande reign (1426-1435), Ming dynasty
Height: 5.6 cm, diameter: 39.6 × 39.6 cm,
foot diameter: 33.4 × 33.4 cm

委角方形，随形圈足。盘心雕天、水、地三
种锦纹，上雕五老图。左边二层楼阁高耸，两旁
古松掩映，上层开门敞窗，两位长者坐于其中，
相对攀谈。庭院内三位长者款步而来，身后有
携琴侍从相随，意为五老相聚。盘的内外壁每
边雕一种花卉，分别是茶花、牡丹、菊花和石榴
花。底髹黑漆，中央刀刻填金"大明宣德年制"
楷书款。右侧有乾隆癸卯御题诗句，下钤"会心
不远"、"德充符"二方章。

盘的画面构图、雕工磨制与永乐朝几近相
同，是永乐朝的延续。它是目前所见明早期方
盘中体量最大者，弥足珍贵。〔张丽〕

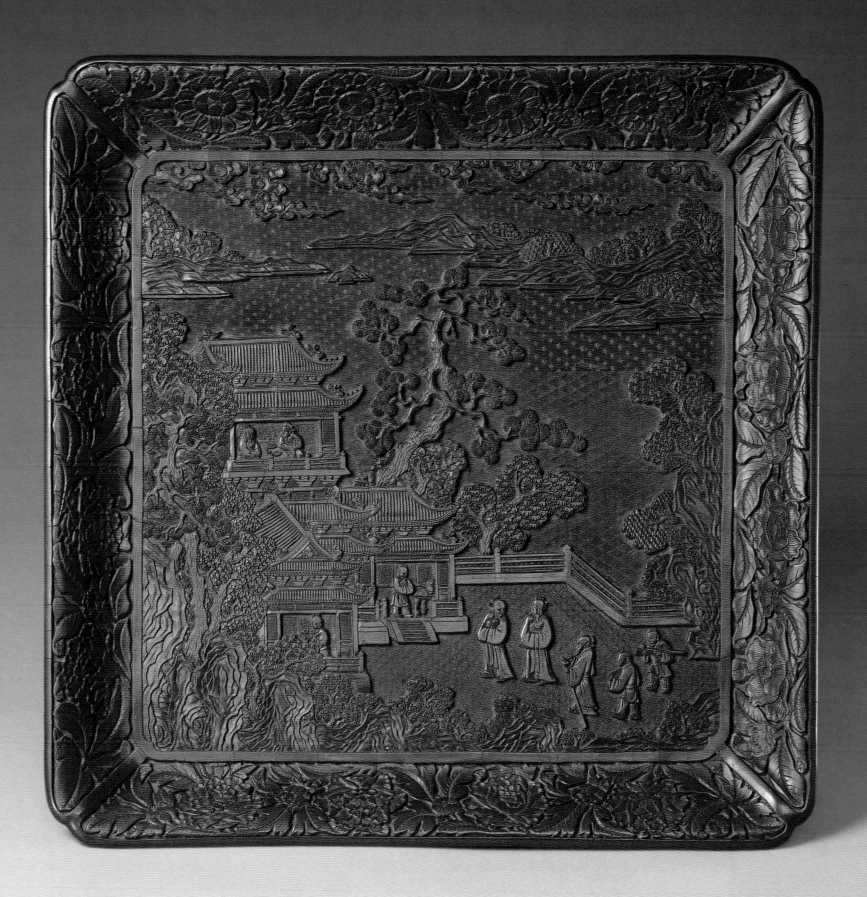

剔彩林檎双鹂纹圆盒

明宣德

高19.8厘米 口径44厘米 足径33.3厘米

Round carved colored lacquer box with fruits and orioles design

The Xuande reign (1426-1435), Ming dynasty
Height: 19.8 cm, mouth diameter: 44 cm, foot diameter: 33.3 cm

圆形，盖上收成平顶，器下收成平底，沿平底边沿做成圈足。通体雕彩漆纹饰，盖面在红漆锦地上雕林檎树一株，树上果实累累，两只黄鹂立在枝头，一只回首顾盼，一只展翅欲飞，另有蝴蝶和蜻蜓翩飞。上下斜壁雕折枝花果纹，有石榴、葡萄、樱桃等。直壁雕缠枝花卉纹，有牡丹、茶花、栀子、菊花等。盖面正上方，做一长方形框凸起，内刀刻填金"大明宣德年制"楷书款。

该盒是目前所见宣德朝唯一的一件剔彩器，也是最早的剔彩实物。其漆层自下而上的颜色依次为红、黄、绿、红、黑、黄、绿、黑、黄、红、黄、绿、红，达13层，颜色如此丰富，在雕刻与磨显取色后，异常绚丽斑斓。正如《髹饰录》所说："剔彩，一名雕彩漆。有重色雕漆，有堆色雕漆，如红花、绿叶、紫枝、彩云、黑石、轻重雷文之类。绚艳悦目。"此盒纹图新颖，磨制精美，在整个髹漆工艺中，别具一格。 [张丽]

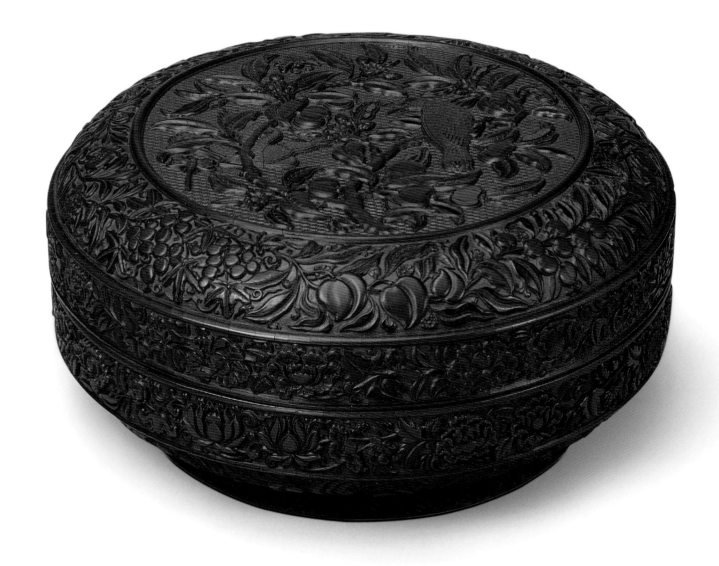

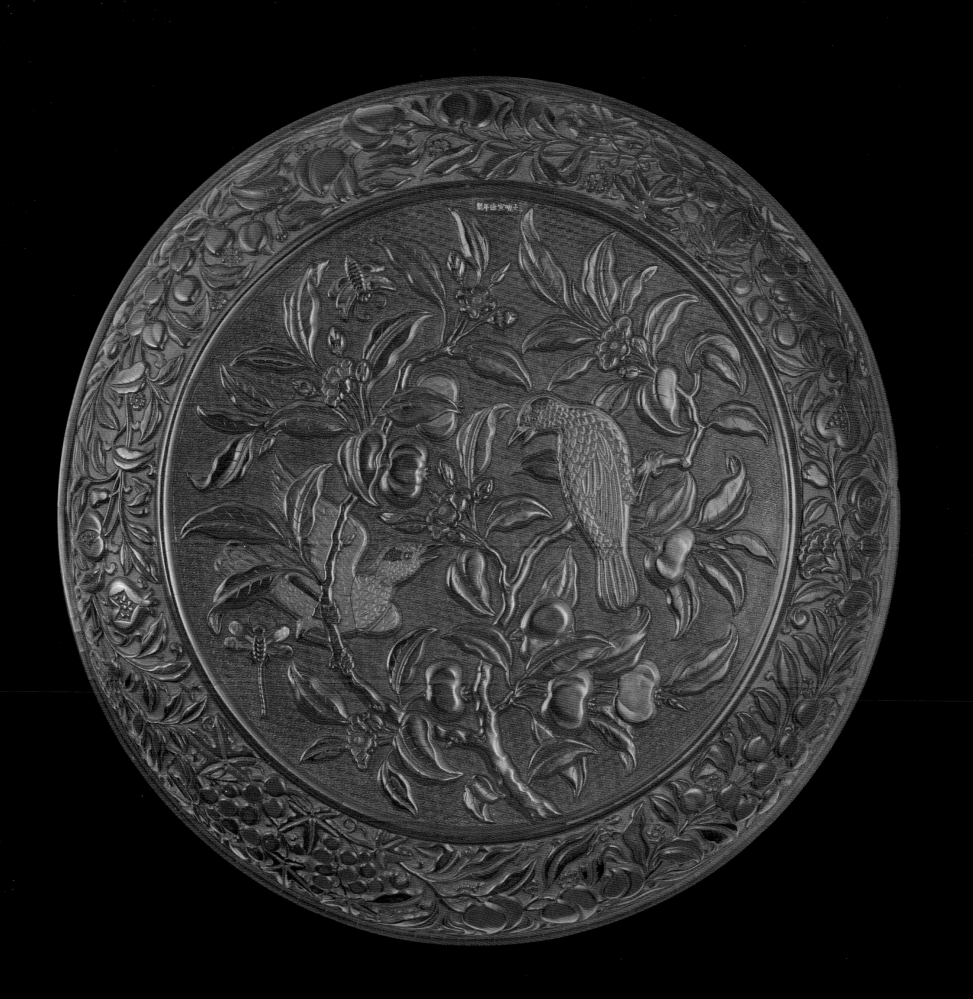

红漆戗金双龙纹"大明谱系"长方匣

明宣德

高8厘米 长77厘米 宽50厘米

Rectangular red lacquer case of
Great Ming family tree with gold
relief and double dragon design

The Xuande reign (1426-1435), Ming dynasty
Height: 8 cm, length: 77 cm, width: 50 cm

　　长方形，插盖，上设铜扣，可锁闭，两侧安有铜质提环。通体在红漆地上做戗金纹饰。盖面中间绘一长方形招牌，上书楷体"大明谱系"四字。左右两旁双龙对舞，祥云缭绕。四壁亦饰云龙纹。

　　该匣为明代宫廷典章用品，用以存放皇家谱系。皇家谱系至关重要，是族系相传的记录，所以其包装不仅考究，还要有皇家风范，因此运用戗金工艺，使用皇家专用图样，富丽堂皇，规范标准。匣并无款识，但依据龙纹特征，漆的老化程度，可确认为宣德朝作品。［张丽］

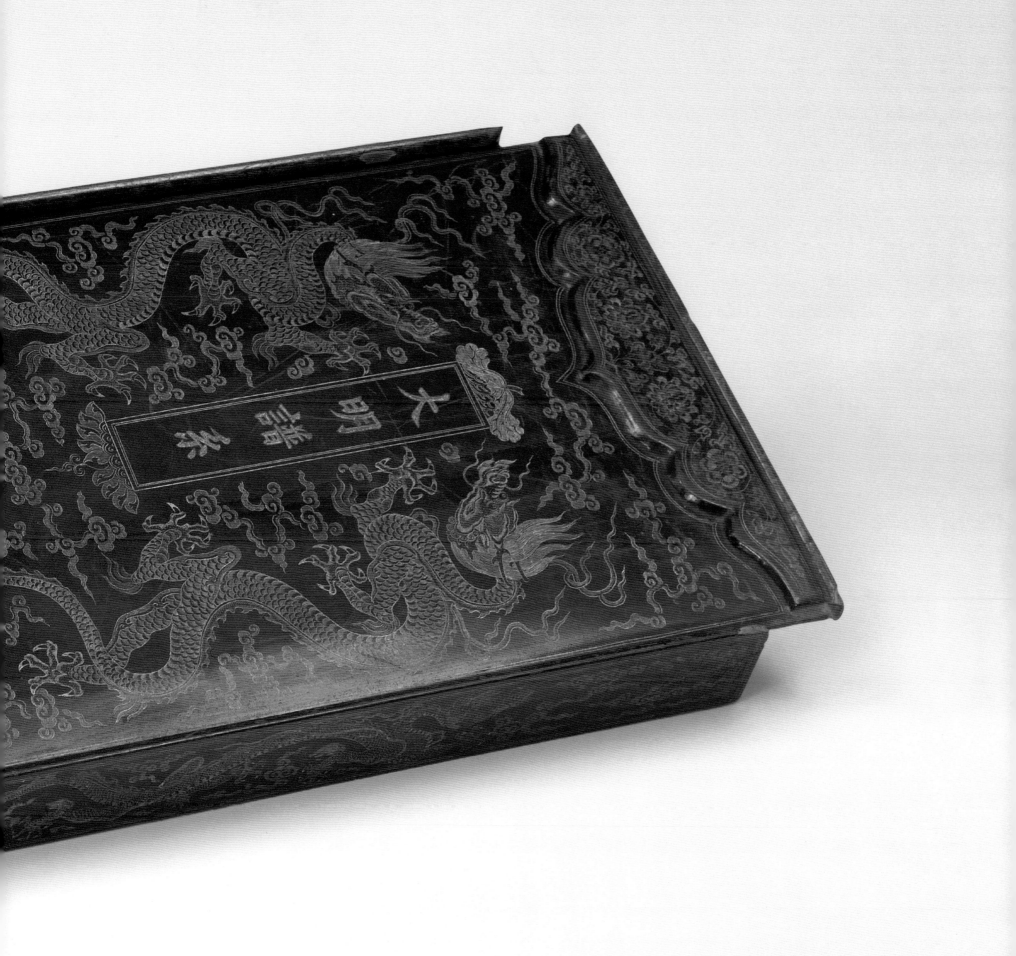

Painting and Calligraphy

书画

永宣书画概说

傅红展　曾君

　　永宣时期的书画艺术，在朝政逐渐稳定、社会经济向好、宫廷致力于文化事业发展的状况下，呈现出繁荣鼎盛的局面。书法领域的"台阁体"，绘画领域的"院画"、"浙派"等当时盛行的主流风格，法度严整、大气磅礴，体现了明初独特的时代风貌，并对后世影响深远。

一　书法

　　永乐至宣德是明代社会发展的兴盛时期，表现为政治清明、经济向上、社会稳定而安宁，形成了著名的"仁宣之治"的盛世局面。与此相适应，在诗坛上，出现了以杨士奇、杨荣、杨溥等内阁辅臣为代表的新的诗派——"台阁体"。这些诗文工整、词句华贵，以歌功颂德、粉饰太平为目的的诗歌作品，适应了当时社会发展，得到了人们的普遍认同。同时，为建立一个和平稳定的政权和维护统治利益，朝廷更冀于"以能纳其心于规矩之中"的政治和文化氛围。

　　相对应的，以书法形式展现出来的诗文歌词的完美书体——"台阁体"，也以一种完美、和谐、规范的方式出现在永宣时期的书坛上，并且占据了当时社会书法的主流。从封建社会统治特征分析，皇帝掌握宫廷朝政的最高权力，历朝历代的宫廷政务均以表现皇帝及其所代表的皇权为中心，并以皇帝个人的审美好尚为宗旨。宫廷中的书法亦受皇权意识的影响，朝廷的行政机构包括内阁、翰林院，以及服务于宫廷政务的书写工作的机构，形成了具有庞大群体书写的、具有典型时代风格特征的书法形体——"台阁体"，并成为明代早期书法体式的专有名词。

　　应该说，"台阁体"的形成来自于宫廷内部和永乐皇帝本人。永乐好文喜书，书法甚为奇崛，常常赐予亲眷和臣僚。身边聚集着解缙、黄淮、胡广、杨荣、杨士奇、金幼孜、胡俨七位内阁大臣，都是当朝台阁书法的大家，对永乐皇帝的书法观念有一定影响。

　　史书记载，永乐皇帝非常喜爱沈度的书法。沈度在洪武年间未能中举，永乐年间因为书法好而进入翰林院，侍奉于宫廷。凡是用于朝廷、藏于秘府、颁赐属国的金版玉册等，必命沈度书写，且称其为"我朝王羲之"，成为当时台阁书家的主要代表。现在人们普遍把沈度推为"台阁体"的先驱，书法"特妙于楷"，无形中为后人习书创建了一个标准的模式，在那些臣僚士子当中产生了一定影响。

　　从永乐皇帝关注书法的诸多事例来看，他也是台阁书法的倡导者。明代王锜有这样一段记载："夏昶年少登科，丰姿甚美。一日，与中书二十余人在文渊阁写书，永乐见其字而爱之，谓诸人曰：'今后俱仿小中书写'……今人遂多从此体。"夏昶后来从翰林院庶吉士授为中书舍人，累迁太常寺卿。从这段话里，我们可以发现皇帝言下的非常作用力。永乐时期，在全国广泛征召能书擅写的文人，纳入翰林，并给予廪禄。宫廷亦要求国子监生每日写仿书法，不拘家格，或羲、献、智永、欧、虞、颜、柳，点画撇捺，必须端楷有体，合于书法。宫廷严格的规范，成就了一大批宫廷书家。值得一提的是，永乐年间编纂的《永乐大典》，全书正文22 877卷，总字数约3.7亿字。书中的文字全部用毛笔以楷书写成，缮写非常工整。解缙出任总裁官，组织编撰力量，先后供事编辑者3 000余人，仅誊写一项就有1 300多人。"台阁体"的书法是严谨的楷书，书风端庄典雅，极其功力。

　　本次展览所陈解缙、胡广、曾棨、宋广等人的书法作品，都是永宣时期书法的代表。

　　解缙，洪武二十一年进士，当时授与中书庶吉士。明朝初年翰林院设立了庶吉士一职，即从考取进士的人当中挑选，选择文学优等及擅写书法的人为庶吉士，然后送入翰林院学习三

年。这三年学习中很重要的一门课程就是书法，由此可见解缙书法的功底。"文皇亦雅闻缙名，爱惜其楷书，召至左右，进侍读学士"。

胡广，建文二年状元，永乐五年任内阁首辅。他平息诸多冤狱，关注百姓疾苦，成为永乐盛世的重要缔造者之一。胡广擅多种书体，是永乐喜爱的台阁书家之一。

曾棨，永乐二年进士，廷试第一名。永乐三年，曾命令翰林学士解缙等人，从进士中挑选优秀人才到翰林院文渊阁读书。当时入选的有曾棨、周述、周孟简等28人，曾棨为之首。史书记载曾棨书法独步当世，草书雄放，有晋人风度。

宋广，曾任沔阳同知。擅画，亦擅行、草书。师法张旭、怀素，略变其体，笔法劲秀流畅，体势翩翩。其与宋克、宋璲俱以善书，被明代初年人称为"三宋"。

另外，永宣时期有沈度、沈粲二书家，称之为"二沈"。沈度在洪武年间未能中举，永乐年间因为书法好而进入翰林院，侍奉于永乐皇帝左右。沈粲，沈度之弟。永乐时自翰林待诏迁侍读，进大理寺少卿。与兄沈度同在翰林，时号"大小学士"。擅草书，师法宋璲，以遒丽取胜。

此外，宣德皇帝本人也是一位擅书的帝王。他的书法在诸多明代皇帝中存世最多、书写最好。其代表作品《行书新春等诗翰卷》，是一件七米多的长卷，书法行笔非常稳健，笔画结构十分清晰，能于圆熟之外，以遒劲发之，显示了宣德皇帝深厚的书法功底。

二　绘画

永宣时期的画坛，呈现出繁荣鼎盛的局面。继两宋画院之后，永乐、宣德宫廷绘画的发展也出现了新的高峰。画院兴盛，人才辈出。在民间，以戴进为代表的"浙派"绘画影响最大。"院体"和"浙派"成为永宣时期的主流画风。另外，继承元代文人画传统的绘画风格也同时存在于宫廷和民间，以杜琼、刘珏为代表的"吴门前驱"开后来"吴门画派"之先河，只是不及"院体"、"浙派"辉煌。

明代"院体"是指由明代宫廷画家所创立的绘画艺术风格。"院体"绘画多出自宫廷画家之手，主要为皇室服务。明代虽没有正式建立画院，但征召了大量画家入内廷供奉，主要入直文华殿、武英殿和仁智殿，授以锦衣卫的各级武衔。永乐到宣德时期宫廷画家的力量大大加强。边景昭、石锐、周文靖、谢环、商喜、倪端、李在、孙隆等都是当时杰出的宫廷画家。许多画家来自江浙及福建等地。杭州原是南宋王朝文化中心，从元到明，宋代画院的流风余韵持续不绝，对当时宫廷绘画影响很大。另外，明代前期，新王朝建立不久，正需要积极向上、令人奋发的力量。元人冷寂消极的画风显然不适宜，北宋"院体"的富丽堂皇、南宋"院体"激奋的情绪和刚拔的气势才是这个新兴王朝所需要的。因此，明朝"院体"的艺术特点是继承两宋画风，花鸟画精工富丽，自创新格；山水画大气磅礴，水墨淋漓；人物画细致严谨，题材丰富。"院体"绘画非常活跃。

"浙派"的代表画家戴进，宗法南宋李唐、刘松年、马远、夏圭的"院体"传统，兼容北宋各家及元人之长，风格挺健豪放，自成一家。由于他是浙江人，在当时一部分画家中影响很大，追随者众多，被称为"浙派"之首。戴进在宣德年间曾进入宫廷，呈《秋江独钓图》时遭谢环进谗言被黜。在京不得志，回到杭州，以卖画为生，其艺术影响主要在民间。

"院体"和"浙派"有密切的联系。一方面，浙派的几位重要画家都出入过宫廷，也可以算作宫廷画家。宫廷内一部分画家受到"浙派"画风影响，也可以算作"浙派"；另一方面，明代"院体"、"浙派"的渊源都是宋代院体绘画，两家画学渊源相同，

都主宗南宋马远、夏圭，形成很多相似之处，如山水画中多边角之景，大量运用南宋绘画的斧劈皴，苍劲有力，水墨淋漓。两家的绘画总体风格是构图讲究，造型准确，墨色多样，兼工带写，用笔收放有度，比宋代院体笔法更随意疏放，比后期浙派的绘画更有法度。不同之处在于"院体"绘画比"浙派"更严谨一些，"浙派"比"院体"融汇了更多元的画法。由于宣德皇帝的认可，"院体"和"浙派"成为当时最强势的画风。

永宣时期，皇帝的个人爱好、审美取向至关重要。皇帝的喜好引导了艺术的潮流。宣宗朱瞻基颇有文采和艺术鉴赏力，深得祖父永乐帝的喜爱。据说其父仁宗体胖多病，不为成祖朱棣喜欢，当上皇帝是由于"好圣孙"（宣宗）。在永乐帝的关爱下，朱瞻基从小就受到了良好的文化教育和武备训练，能文能武，多才多艺。其诗文在明代皇帝中造诣最深。他重视画院，热爱绘画艺术并具有天赋。文献记载，谢环、孙隆等常侍奉其作画。故宫博物院现藏明代皇帝御笔绘画七幅，其中五幅为宣德皇帝所画。其作品主要是人物花鸟题材，笔法多样，富有韵致。正如《图绘宝鉴续编》所说："宣庙御笔，有山水，有人物，有花果翎毛，有草虫，上有年月及赐臣名。宝用不一，有'广运之宝'、'武英殿宝'等宝，'雍熙世人'等图书……于图画之作，随意所至，尤极精妙。盖圣能天纵，一出自然，若化工之于万物，因物赋形，不待矫揉，而各遂生成也。"

皇帝的倡导使得"院体"、"浙派"盛极一时，对后世有很大的影响，远及日本和韩国。但是，到了明代中期，浙派绘画"徒呈狂态"，以粗笔阔墨强求豪气，近于胡涂乱抹，与"院体"绘画一样无法保持优势，失去了昔日的荣辉，被更有文化底蕴的吴门绘画所取代。

A General Introduction to the Paintings and Calligraphy of the Yongle (1403-1424) and Xuande (1426-1435) Reigns

Fu Hongzhan Zeng Jun

The mainstream calligraphy style in the Yongle and Xuande era was the Court Style and the mainstream painting style was the Accademic Style and Zhe School.

The favorites of the emperors led the trend of arts. Emperor Yongle loves the regular script of Shendu calling him "Wang Xizhi of the times" thus made it popular in and out of the court. The Accademic Style and Zhe School became the most influential painting style at that time due to the recognition from Emperor Xuande.

The Court Style calligraphy was precisely regular script. Each character was square, smooth and fluent in the same size in black and shining ink. The style was elegant and can present well the ability of the calligrapher. At the same period, the calligraphy in cursive script, seal script and clerical script all made incredible achievements. However, the Court Style was most influential.

The Court Style and Zhe School originated from the court style painting in the Song dynasty. The Zhe School was more multi faceted than that of Court Style. Dai Jin, who was the leading figure of Zhe School painting entered the court under the reign of Xuande thus making the ties between the Court Style and Zhe School even closer. Generally speaking, in the Yongle and Xuande era, the composition of the painting was well arranged, the shapes were accurate, there were many changes in the use of ink, the brushwork were well controlled able in free style painting and meticulous painting as well, which was more free than the Court style in Song dynasty but more strict than later Zhe School painting. In the figure paintings, many topics were used and new creation was made in the bird and flower paintings. In the landscape painting, the technique of Fupi Cun, application of strokes resembling the cuts made by an axe, of the Southern Song painting was widely used which was strong and very revealing in inks. In the same period, the style inheriting the literati tradition of the Yuan dynasty existed as well but was not so popular as the Court style and Zhe School.

In the Yongle and Xuande era, the personal favor and artistic taste of the emperors mattered most. In the Palace Museum, we have seven paintings drawn by the emperors of Ming dynasty, among which five were painted by Emperor Xuande. Most of his paintings were bird and flower paintings. He used the brushes in various forms making the paintings very provoking and elegant. The promotion of emperors brought the court style calligraphy and paintings to its peak of glory during that period.

When it came to mid Ming dynasty, the Court Style, Accademic Style and Zhe School lost its glory and their mainstream status was replaced by the calligraphy and paintings of the Wumen school.

山水人物扇

明宣德 朱瞻基
绢本 设色
纵84厘米 横144厘米

Fan with landscape and figure

Zhu Zhanji (1399-1435), the Xuande reign (1426-1435),
Ming dynasty
Color on silk
Vertical: 84 cm, horizontal: 144 cm

　　此成扇双面所绘山水人物，题材均为高士在山林中陶冶性灵、一小童服侍身旁的情景。笔墨简洁，清润活泼，设色明快秀雅，为朱瞻基系列书画作品中不可多得的精品。款署为"宣德二年武英殿御笔"，钤"武英殿宝"。

　　宣德皇帝朱瞻基(1399～1435年)是明朝帝王中比较有作为的一位，性格活跃，修养深厚，他在位期间宫廷文化艺术呈现出繁荣兴盛的面貌。他自己在文化上的造诣也很深，长于诗歌文赋，精于绘事。 [李天垠]

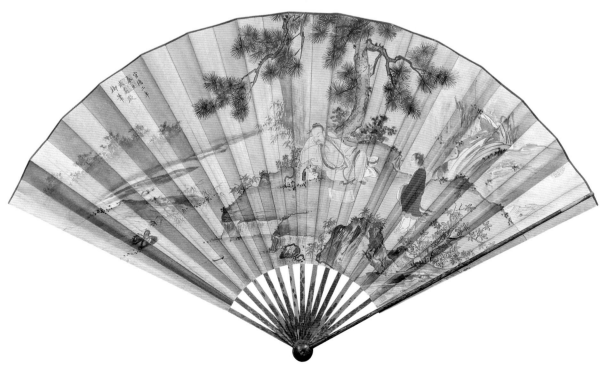

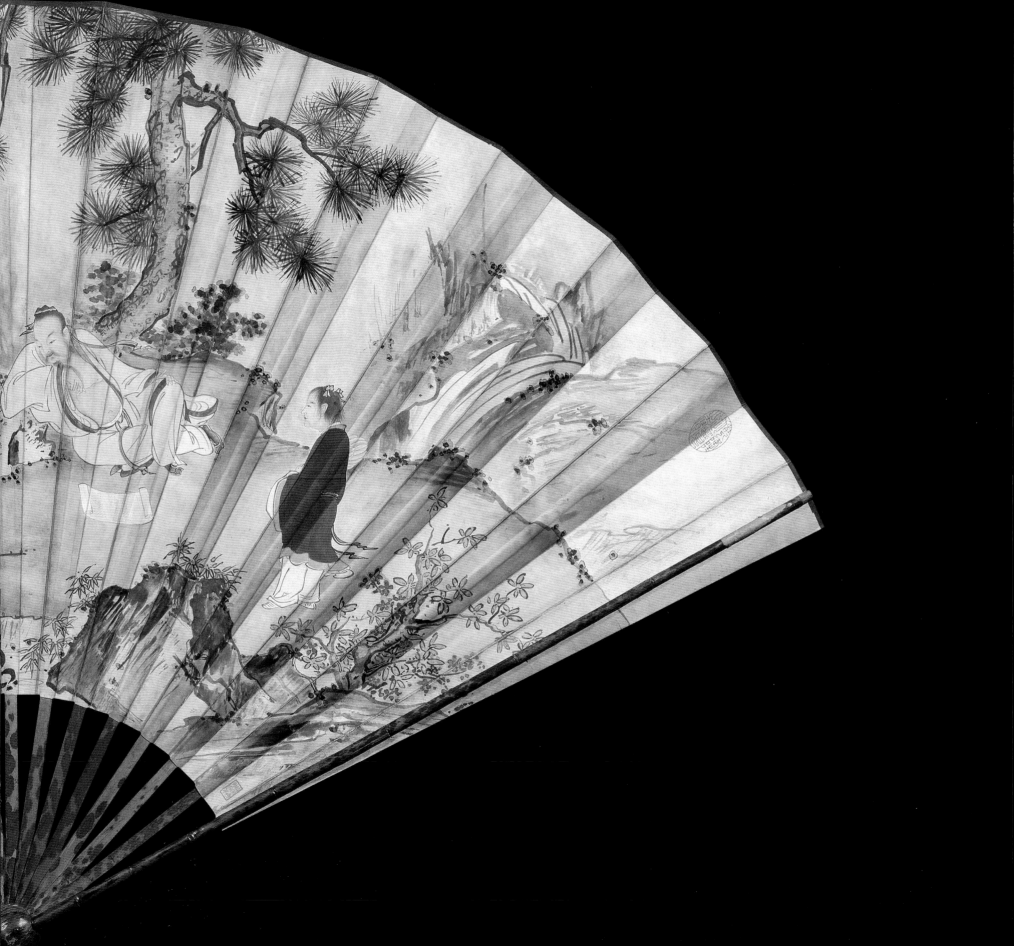

墨松图卷（湘江烟雨图局部）

明 戴进

纸本 设色

纵29.4厘米 横148.2厘米

The Ink pine, handscroll (Detail of
handscroll of *Mist and Rain on the
Xiang River*)

Dai Jin (1388-1462), Ming dynasty

Color on paper

Vertical: 29.4 cm, horizontal: 148.2 cm

　　此图承续宋元文人水墨画的传统，用较为
放逸的水墨笔法画具体真实的物象，墨色浓淡
层次丰富，干湿对比鲜明，松枝草叶笔画凌厉，
显示出戴进吸收文人画营养又不失个人笔墨风
格的绘画面貌。款署为"西湖静庵笔"，钤"钱塘
戴氏"、"文进"、"竹雪书房"。

　　"竹雪书房"是戴进(1388～1462年)在京时
所用斋号，可知此图应为戴进在京期间所作。

　　［聂卉］

山水图轴

明 李在
绢本 设色
纵135.8厘米 横76.2厘米

Landscape, hanging scroll
Li Zai (?-1431), Ming dynasty
Color on silk
Vertical: 135.8 cm, horizontal: 76.2 cm

　　作品取全景式山水，画面以雄壮的山川衬托村居生活之平和气息，颇具怡然闲适之意趣。此画构图饱满，景致高远，山势突兀，气魄雄浑，用笔粗中有细，皴法劲健浑朴，兼宗南北山水之长。款署为"李在"，钤"金门画史之印"朱文印。

　　作者李在(？～1431年)，字以政，福建莆田人。明宣德年间入直仁智殿待诏。他的绘画以山水见长，取法北宋郭熙之细润，兼得南宋马远、夏圭之豪放，在明初其声望仅次于戴进。《明画录》称李在"细润者宗郭熙，豪放者宗夏圭、马远，笔气生动，四方宝之"。［聂卉］

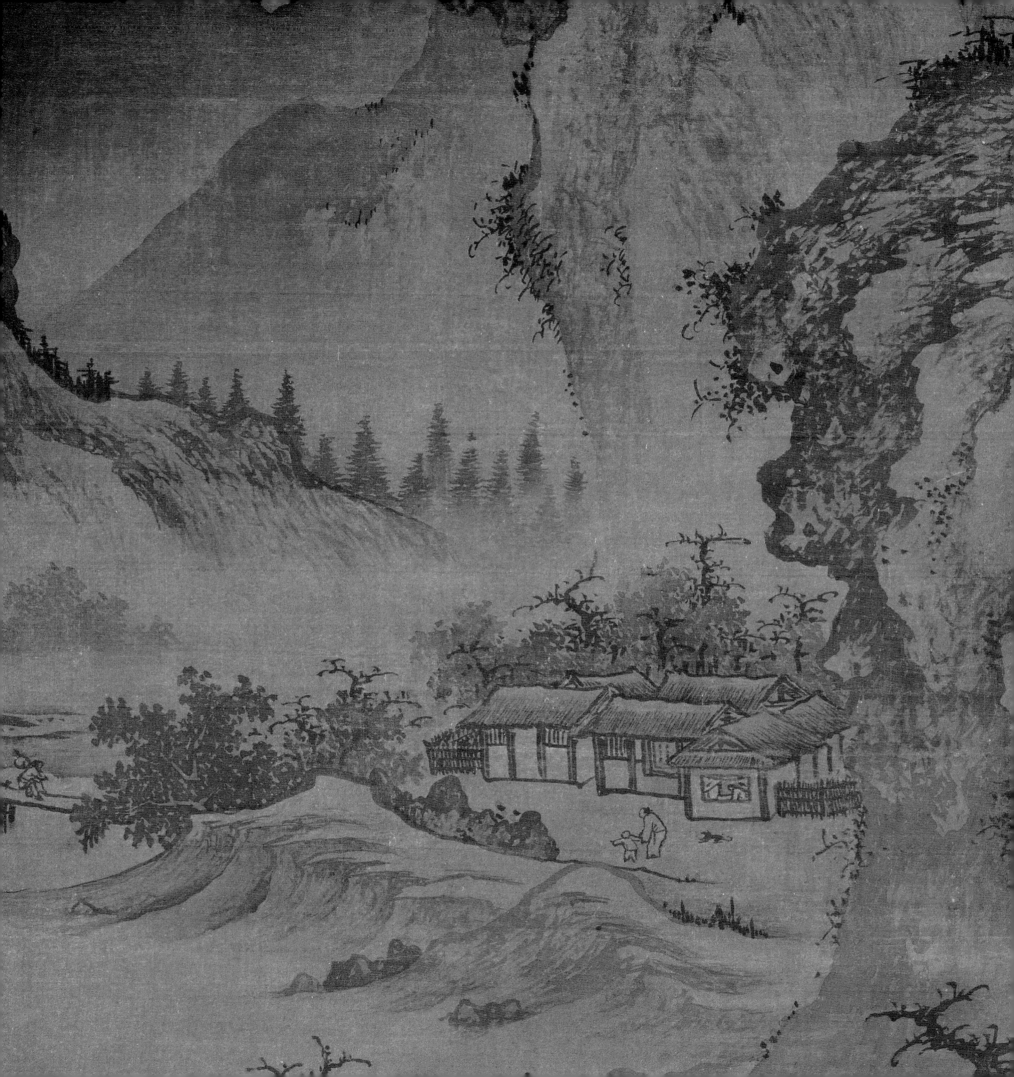

洪崖山房图卷

明 陈宗渊
纸本 墨笔
纵27.1厘米 横106.2厘米

Hongya mountain house, handscroll
Chen Zongyuan(dates unknown), Ming dynasty
Ink on paper
Vertical: 27.1 cm, horizontal: 106.2 cm

　　画面上山峦起伏，江面开阔，景色壮观，反映出江西一带的风貌特征。所画人物占画幅比例很小，虽只寥寥数笔，须眉皆无，但姿态休闲生动，或展卷堂上，或携琴访友，巧妙地突出了人物在画中的地位，增添了恬静安逸的情致，表现出文人优雅的生活环境和超凡出尘的意趣。画中的山石用荷叶皴与披麻皴表现，线条多用中锋，自上而下拖长，错落纷披，转折灵动。陈宗渊的画法继承元代绘画风格，近似王绂，意境清远，笔墨苍秀，其作品对了解吴门前期绘画的传承关系具有重要的作用。引首篆书"洪崖山房"四字出自明书法家陈登之手。卷后有明初胡俨书《洪崖山房记》，梁潜诗序及当时名宦杨荣、李时勉、王直、陈敬宗等人所书题识和诗多首。无款，钤"陈宗渊氏"、"游戏翰墨"印2方。

　　陈宗渊(生卒年不详)，名潜，后以字行，斋号"进修"，浙江天台人。永乐中以墨匠在翰林学书，官至刑部主事。工山水，亦能写真。《洪崖山房图》是陈宗渊唯一的传世作品，为其受友人胡俨之请按实景创作的。胡俨怀着还乡归隐之情，在家乡筑室名"洪崖山房"，以慰归思。他曾请王绂为其作图，但王绂当时因病重便作诗推辞，胡俨遂转请其弟子陈宗渊创作了此图。胡俨十分珍爱此作，多次在图后题识。图中抒写了胡俨身居庙堂、心怀归思的志向和情怀，同时也反映了在明初严酷的政治环境中，文人士大夫思隐的心态。 [袁杰]

滿崖山房

明宣宗宫中行乐图卷
明
绢本 设色
纵36.7厘米 横690厘米

Emperor Xuanzong at leisure,
handscroll
Ming dynasty painter
Color on silk
Vertical: 36.7 cm, horizontal: 690 cm

　　明代宫廷绘画中,有一部分表现帝王生活和重大历史事件的作品。此幅行乐图表现了宣宗皇帝着便服,在御园观赏各种体育竞技表演的场面。画面上从右至左依次为射箭、蹴鞠、马球、捶丸、投壶等,场面宏大繁复而又具体入微,生动地表现出宫中当时的娱乐活动。无款署。

　　全卷绘画工整、细腻、写实,是记录明代宫廷历史及皇家建筑的重要图像资料。[聂卉]

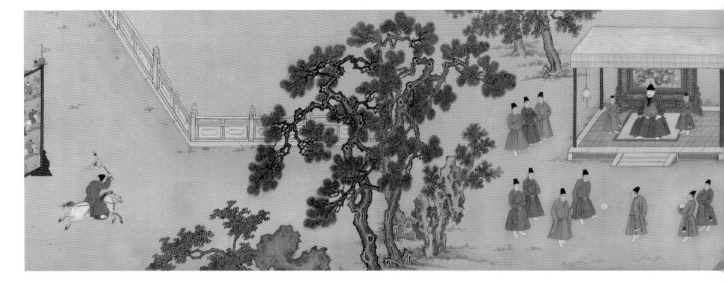

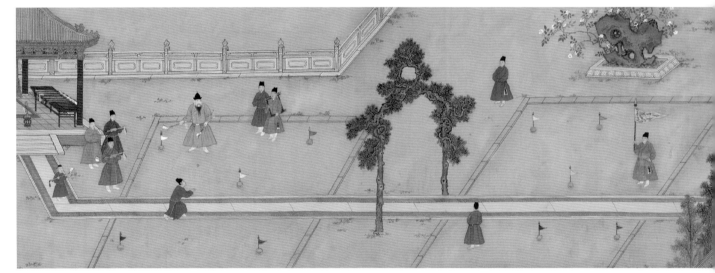

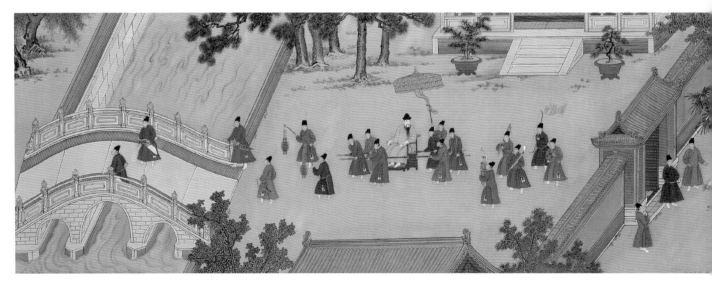

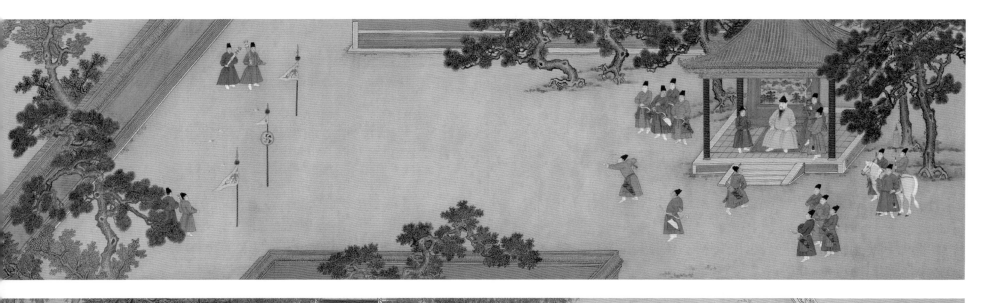

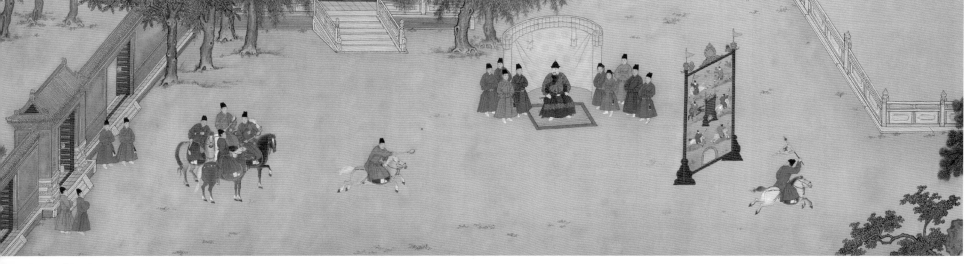

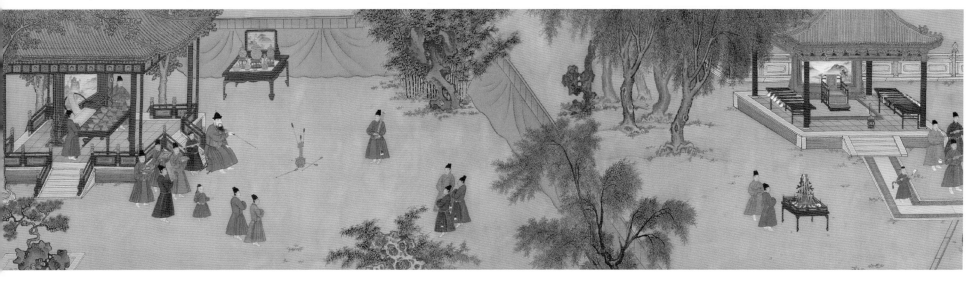

93

明宣宗射猎图轴
明
绢本 设色
纵29.5厘米 横34.6厘米

Emperor Xuanzong hunting, hanging
scroll
Ming dynasty painter
Color on silk
Vertical: 29.5 cm, horizontal: 34.6 cm

此图是一幅写实的行乐图像, 画幅右旁贴一条黄色小标, 上题"明宣德御容行乐"。图中对环境的描绘着墨不多, 却很好地表现了野外的空旷及人物的姿态, 构图富有动感。无款署。

作品采用的是勾线上色的工笔画法, 在设色方面大胆地运用红色与黑色的对比, 突出了重点。

宣德皇帝朱瞻基自幼善射, 在位期间, 重视武备, 对出游巡猎活动也颇为热衷, 是位文武兼备的皇帝。[聂卉]

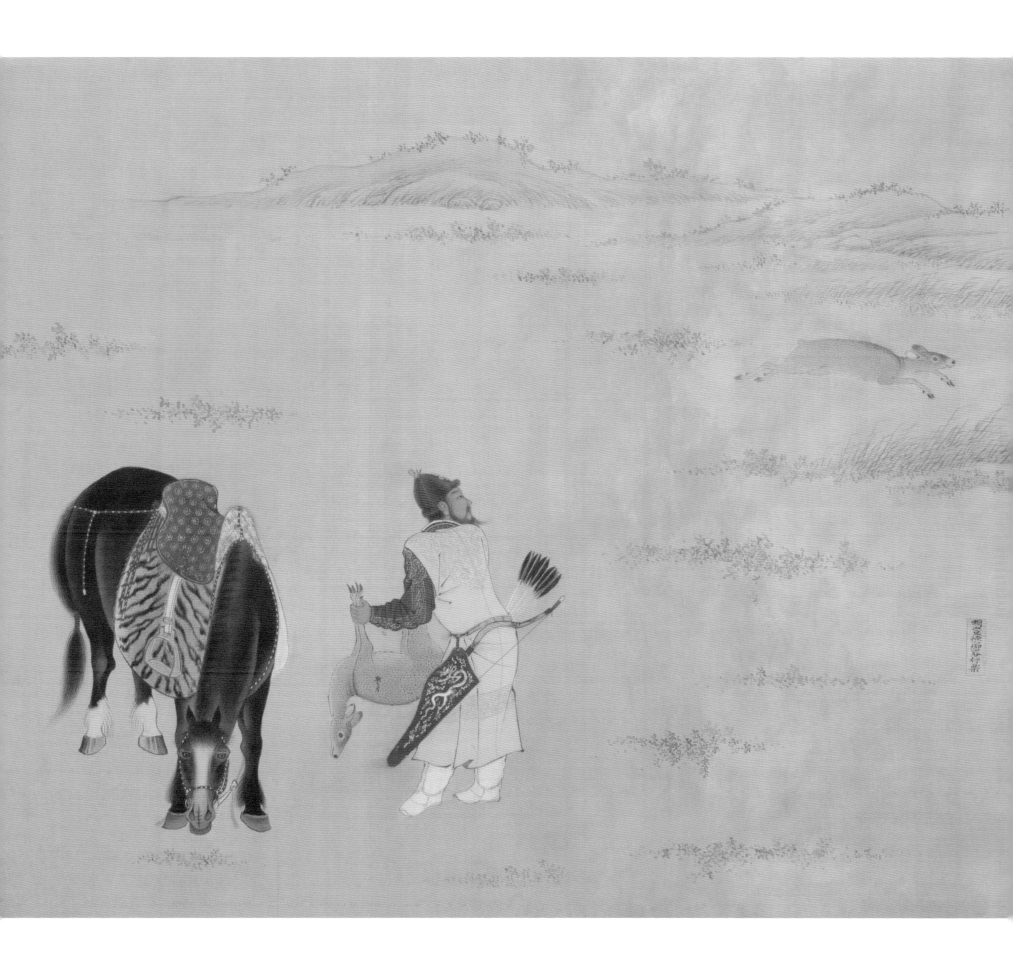

草书游七星岩诗页

明永乐六年 解缙
纸本
纵23.3厘米 横61.3厘米

Poem of the tour to Seven-star Cliff
(Qixingyan), cursive script, album
Xie Jin (1369-1415), 1408 (6th year of the Yongle reign),
Ming dynasty
Paper
Vertical: 23.3 cm, horizontal: 61.3 cm

《七星岩诗》见于解缙《文毅集》卷五《题临桂七星岩》，原为三首，此处增至四首，为解缙中年（永乐戊子为永乐六年，解缙40岁）书作，书艺臻至成熟自化，笔墨奔放，傲让相缀，而意向谨严。款署为"永乐戊子五月十一日为文弼书。鹰识"，钤"缙绅"白文印。鉴藏印记有"休宁朱之赤珍藏图书"朱文、"仪周鉴赏"白文、"乾隆御览之宝"、"顾崧之印"、"潘厚"、"伍元蕙俪荃甫评书读画之印"、"张珩私印"等。

解缙（1369～1415年），字缙绅，号春雨，明代吉水（今属江西）人。幼颖敏，20岁举进士，授庶吉士。太祖甚爱重，常侍御前。永乐间入直文渊阁，累进翰林学士兼右春坊大学士。永乐五年（1407年）遭贬谪为广西参议，改交阯（今越南）。八年为遭构陷入狱，后死狱中。解缙富才华，工诗文，有《文毅集》行世。书法最擅草书，为明初著名书家。［华宁］

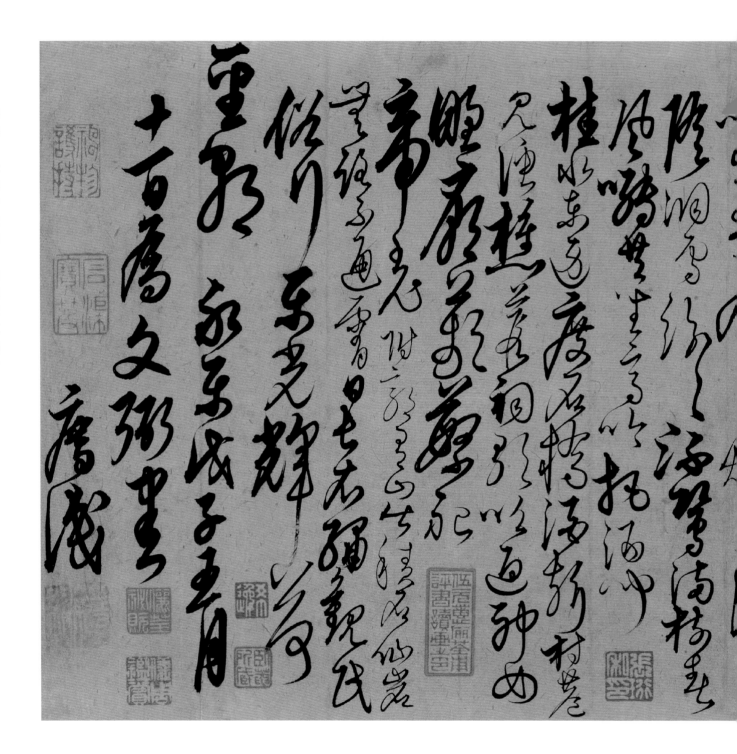

行书赠王孟安词页

明永乐十三年　曾棨

纸本

纵29厘米　横39厘米

Lyric to Wang Meng'an, running
script, album

Zeng Qi (1372-1432), 1415 (13th year of the Yongle reign) ,
Ming dynasty

Paper

Vertical: 29 cm, horizontal: 39 cm

　　此作书《苏武慢》词，赠王孟安。王孟安是
制作湖笔的良工，曾棨称赞其制笔"能造其妙，
予平生所用，无不如意"。此页书于永乐十三年
（1415年），曾棨44岁。书法运笔流利，结体略呈
欹侧之势，风格俊健明快，与明初宋棨、解缙等
人雄放书势一脉相承。款署"永乐十三年秋七
月，翰林侍讲曾棨识"。钤"曾子棨印"、"两京载
笔"白文印。鉴藏印钤有"博山宝藏"、"朱之赤
鉴赏"、"顾崧"、"希逸"等。

　　曾棨（1372～1432年），字子棨，明代永丰
（今属江西）人。永乐二年（1404年）殿试第一，
累官右春坊大学士。才思奔放，文如泉涌，奏对
应制，为帝褒赏。宣德初，进詹事府少詹事，直
文渊阁，卒于位。著有《西墅集》。［华宁］

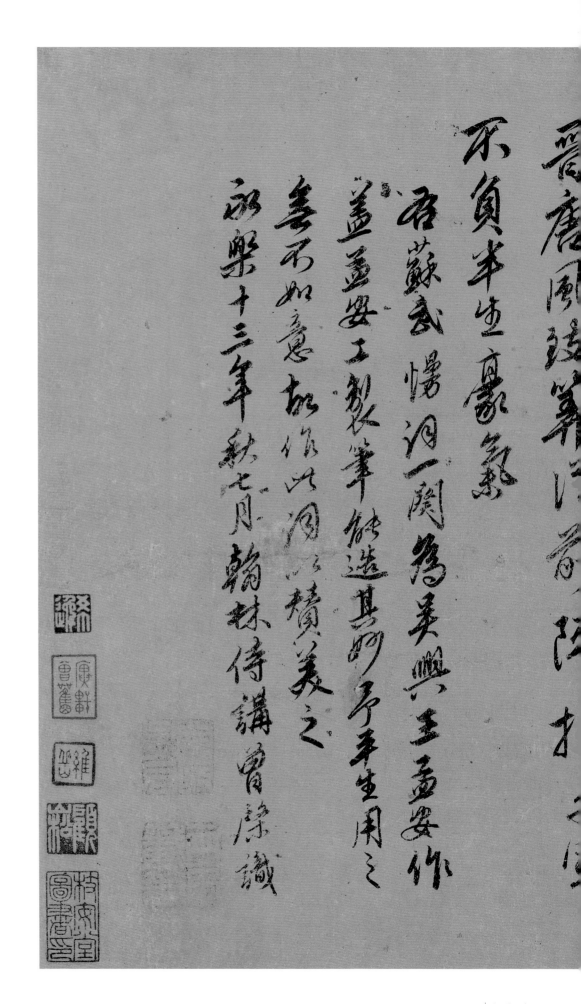

按穎中山管城增號秦殿喜傳
新製鈆槧無功凍膏瀝藏讓取
綠豪精銳燕許如掾夢中五色
浸此即添文勢是何人一擲封
侯非是尊閣榮貴　親曾見雲
擁牆頭月明影直天上幾回籍暉
玉署頻呵石闌斜點偏憑御爐燻
日用頭剟重至陰曠潴暑解煇霧

楷书敕谕卷
明宣德元年
纸本
纵39.3厘米　横103厘米

Edict by an official, regular script, handscroll

1426 (1st year of the Xuande reign) , Ming dynasty
Paper
Vertical: 39.3 cm, horizontal: 103 cm

钤"广运之宝"朱文方印。

明宣宗朱瞻基当政10年，在洪熙帝奠定的基础上，倚靠重臣杨士奇、杨荣、杨溥"三杨"及尚书蹇义、夏原吉进行理政，此时是明朝初期统治秩序最稳定的时期。由于他的勤政，朝廷行政事务更为规范化，台阁体书法逐渐兴盛，由于朱瞻基喜爱沈度的书法，从而带动一大批朝臣和学子仿照沈氏书法，书法圆熟遒劲，具有端美、婉丽、潇洒、庄重之美。这件楷书出于宣德时期中书舍人之手，书法具有典型的时代特征。[傅红展]

勅諭文武羣臣夏原吉等

皇帝勅諭文武羣臣

朕惟君國莫大於奉

天守成莫重於法

祖為臣之道莫切於忠君而愛人朕嗣君

鴻業惟

天惟

祖宗付畀夙夜祗敬勵精思理不敢怠寧

今肇歲改元與天下一新尔文武羣

臣皆

祖宗所簡任以遺朕者其必有以副朕之

望撫誠秉義茂乃嘉猷以輔予德彈

厥智憲勤力不懈以共乃職尔惟懋

我治民者悉心愛民治軍者悉心愛

軍俾咸享樂利用副朕子惠羣生之

行书新春等诗翰卷

明宣德 朱瞻基
纸本
纵32.4厘米 横794厘米

Poems on the New Year and others,
running script, handscroll
Zhu Zhanji (1399-1435), the Xuande reign (1426-1435),
Ming dynasty
Paper
Vertical: 32.4 cm, horizontal: 794 cm

引首书"御制。宣德四年正月八日，御武
英殿书赐弘慈普应禅师净观"。钤"广运之宝"、
"钦文之玺"朱文方印。鉴藏印钤有"唐又唐读画
记"白文长方。

朱瞻基（1399～1435年），明朝第五位皇
帝。洪熙皇帝长子。永乐二十二年（1424年）永
乐帝死，其长子朱高炽即位，同年立朱瞻基为
皇太子。洪熙元年（1425年），洪熙皇帝去世，朱
瞻基即位，次年改年号为宣德。朱瞻基在位10
年，他继承了洪熙时代的政策，宣宗朝是明朝
初期统治秩序最稳定的时期。 ［傅红展］

御製新春詩
三元鳳曆渭新
春乾坤一氣回
洪鈞柔風東来
而和煦六合萬

御製

宣德四年正月八日
御武英殿書賜知幾
菴庵禪師淨觀

清蹕無台役壺
籟陳列彩穀騰
南陌北里憧相
聚白㲲青髭居
看序年年新
旦相頌祝側多
殷勤皆好語絲
統守成合在兹
何華四海清
無虞人君至樂
以天下斯樂宜
與臣武俱五雲
上繞蓬萊島縈
溯形樓倚晴昊
龍琴高張鳳管
吹弦聲清揚
惠末好羣壺之
醇醑金香雕盤
綺饌白玉肪孚
臣文武才且良
相與歲案同樂
康㪅沙飲酒
孔茶傳武詞每
祝純墩並令儀
明良相顧在永
久眈酩不忘歌
師詩

御製中秋詩
乾坤八月秋
氣中瓊輪玩出
素彩墀净君臣
喜起相交慶龍
河鳳治不作秋
崇殿紅樓炯如
膜萬榮之眼滄
荡山河影無礙
蕩芒洞溟海蕩
毫芒洞溟海蕩
上六清光同照激
里浄鐵羽淺漾
統守成合在兹
旦相頌祝側多
著庵禪師淨觀

多因西山咫尺迷縈
黛栽蓮萬朵開
岩载凝華含
素彩墀净君臣
荃九五茶撫摹運
当盈成協和调燮
資承衡四時順序
寒暑平有当
之祥此預兆而
樂豐足之回善生
大明麗正雲翁
收出音浩當法天
洪流衍當法天增
需天澤施自
九重浩如珂

御製喜著庵禪
師至
如来啓教濟學
蒙皇度清夷业
而崇一念萬年

草书太白酒歌轴

明 宋广

纸本

纵87厘米 横33.6厘米

Poem of Li Bai on wine, cursive
script, hanging scroll

Song Guang, Ming dynasty

Paper

Vertical: 87 cm, horizontal: 33.6 cm

　　诗录唐代李白《月下独酌四首》之二。宋广此篇笔画精熟，流利飞动，风度洒脱，是其草书的典型面貌。但线条多连绵圆婉，缺乏筋节转换，笔力稍逊，字态亦少变化，故内蕴与劲道略显不足。古人论及草书方圆之道称："书一于方者，以圆为模棱；一于圆者，以方为径露。盖思地矩天规，不容偏有取舍。"款署为"昌裔为彦中书"。鉴藏印钤有"休宁朱之赤珍藏图书"、"仪周鉴赏"、"冯公度家珍藏"及乾隆内府收藏印等共10方。

　　宋广（元末明初人），字昌裔，河南南阳人。曾官沔阳同知。擅画。最擅行、草书，师法王羲之、王献之、张旭、怀素，略变其体，书风纵横俊发，时与宋克、宋璲俱以擅书知名，人称"三宋"。[华宁]

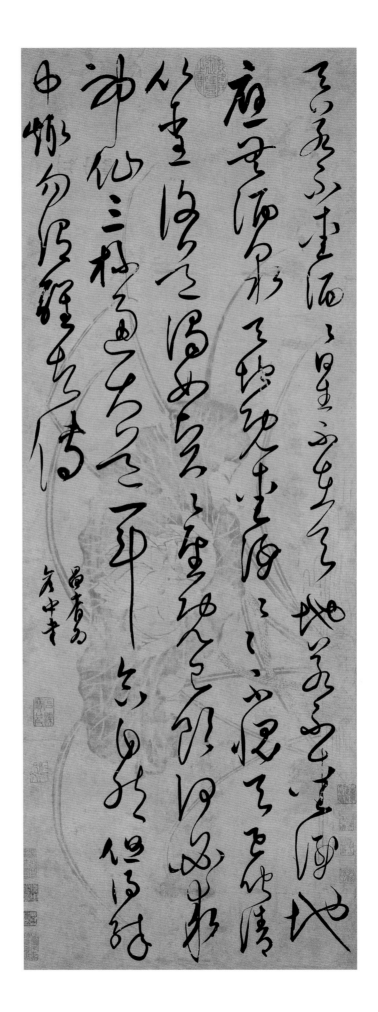

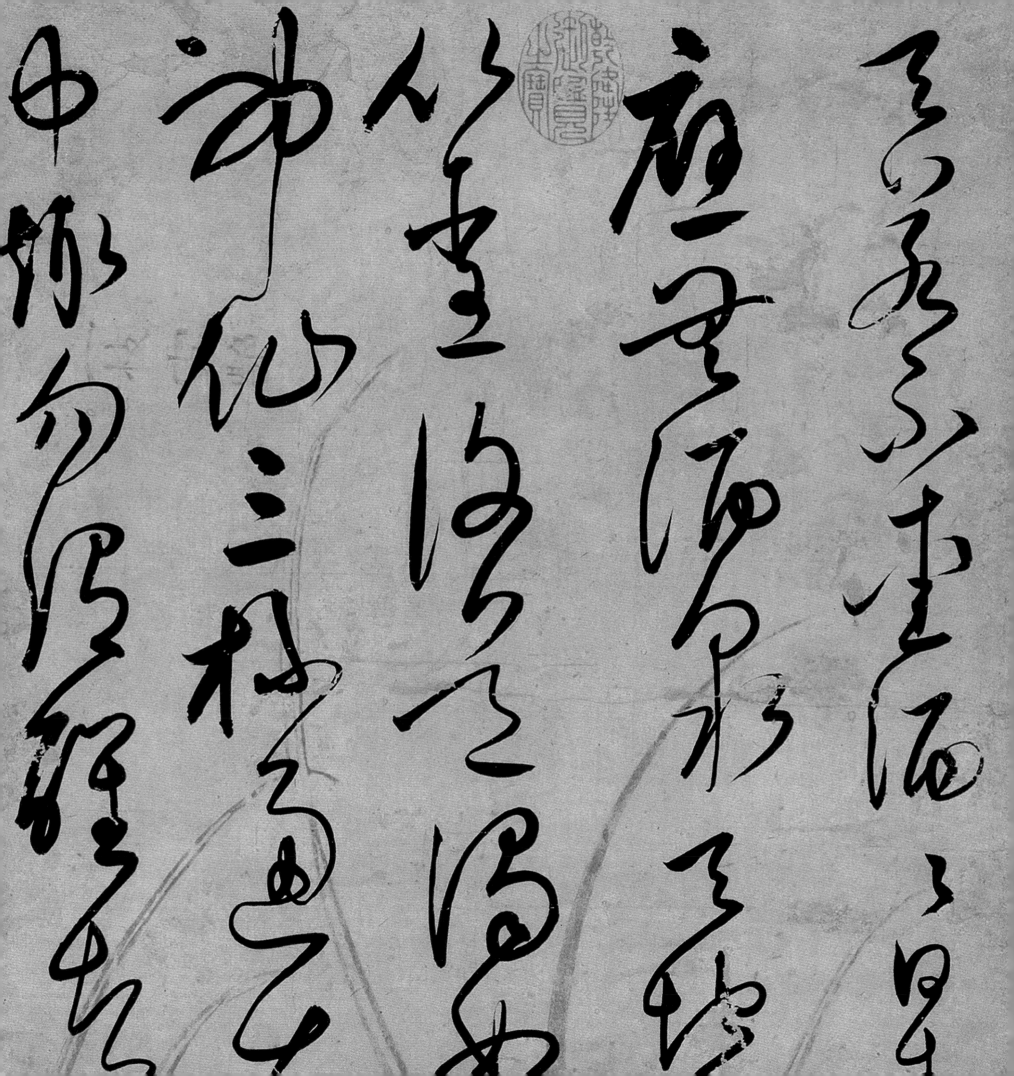

99

楷书谦益斋铭页

明 沈度
纸本
纵24.4厘米 横31.3厘米

Epigraph of Qianyi Studio, regular script, album

Shen Du (1357-1434), Ming dynasty
Paper
Vertical: 24.4 cm, horizontal: 31.3 cm

　　本幅书《谦益斋铭》，笔墨妍润平和，风姿俊雅，为"台阁体"书法典范之作。款署为"云间沈度"，钤"云间沈度"、"侍讲学士之章"白文印2方。

　　沈度（1357～1434年），字民则，号自乐，华亭（今上海松江）人。明洪武中举文学不就。永乐间以能书入翰林，为皇帝朱棣激赏，赞为"我朝王羲之"，每日侍从御前。凡用于朝廷、藏于秘府、颁赐属国的金版玉册等，必命沈度执笔。遂由翰林典籍擢检讨，历修撰，选侍讲学士。沈度书擅各体，尤精楷书，书风端秀遒丽，平正光洁，代表了明初"台阁体"的最高成就。［华宁］

謙益齋銘

惟天之道好謙惡盈人其體之弗滿

弗盈所以君子甲以自牧溫恭自虛

以受忠告大哉易道潔靜精微衷多

益寔物稱其宜至高者山至甲者地

地中有山為謙之義如霅崇高而

佛居謙尊而光甲不可踰翼斯齋

草书千字文卷

明正统十三年 沈粲

纸本

纵28.4厘米 横868厘米

The Thousand Character Classic, cursive script, handscroll

Shen Can (1379-1453), 1448 (13th year of the Zhengtong reign) , Ming dynasty

Paper

Vertical: 28.4 cm, horizontal: 868 cm

此卷书《千字文》以应邹克明所求。全篇运笔迅疾流畅，用笔遒劲峭利，锋芒毕现，点划蕴涵波磔，具有明显的章草笔意，风度遒逸古雅。书于正统戊辰（1448年），时沈粲70岁，为晚年佳构。尾纸有清代韩崇题跋。款署为"正统龙集戊辰五月望日沈粲识"。钤"云间沈粲民望"白文印，"作德心逸日休"、"常寺少卿图书"朱文印，引首章"简庵"朱文印。鉴藏印钤有"卧庵所藏"、"陈元璞"、"耕烟散人"等20方。

沈粲（1379～1453年），字民望，号简庵，华亭（今上海松江）人。永乐时入翰林，由待诏迁中书舍人，擢侍读，进大理寺少卿。沈粲以草书擅名，师法宋璲，以遒丽取胜。与兄沈度同在翰林，荣宠一时，时号"大小学士"。[华宁]

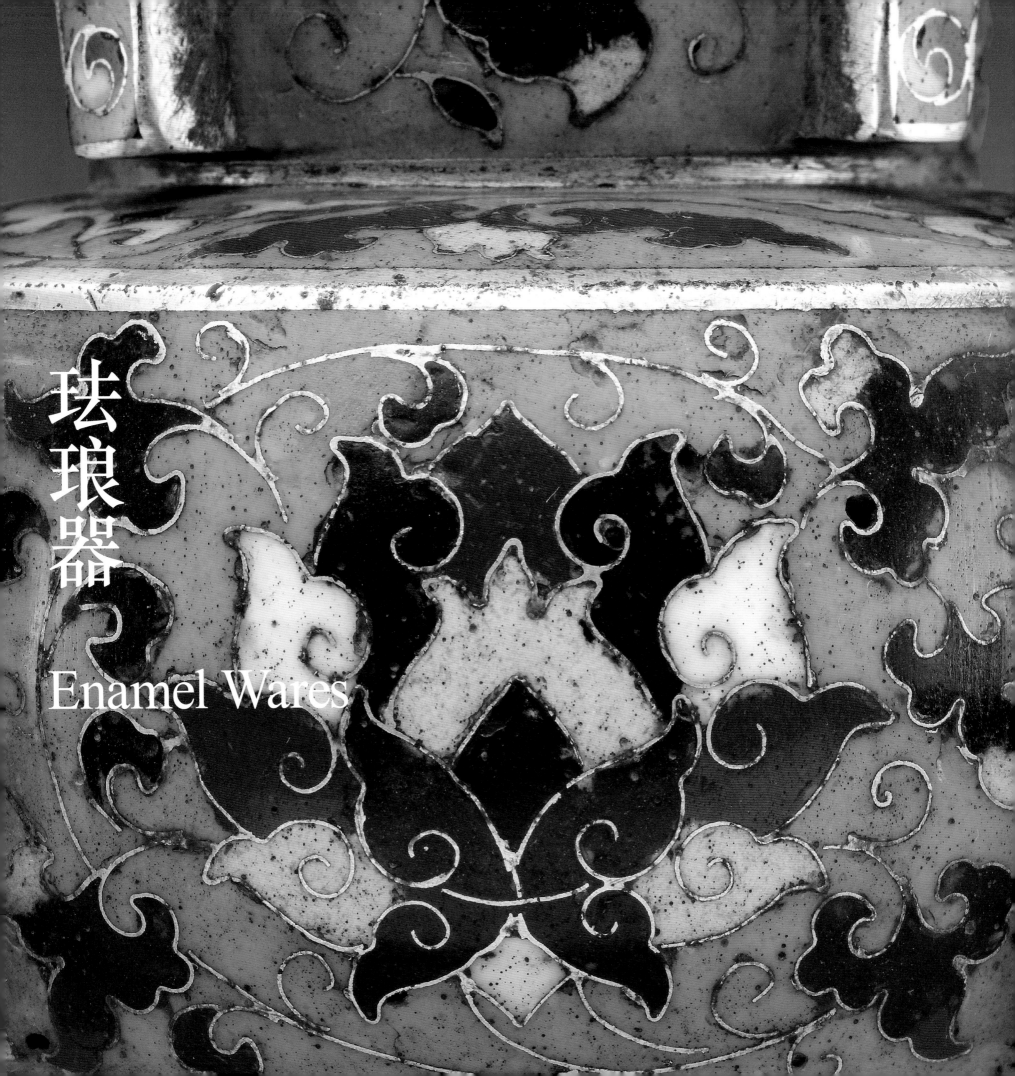

珐琅器

Enamel Wares

宣德朝金属珐琅器概说

李永兴

珐琅，又称"佛郎"、"佛菻"(菻，是唐宋以来我国对东罗马的称谓)，亦作"琺瑯"。珐琅与料器(玻璃)、陶瓷釉等同属于硅酸盐类物质，是以石英、长石和瓷土(亦称高岭土)等几种基本原料组成的。所谓金属珐琅器，是将经过粉碎、混和、熔融、研磨之后的珐琅粉或珐琅浆，涂饰或者填施在金属胎(主要是铜，兼有金、银)的表面，经焙烧、镀金及磨光等加工过程之后，而制作完成的一种工艺制品。有錾胎珐琅器、掐丝珐琅器、锤胎珐琅器、画珐琅器和透明珐琅器等几个品种。下面主要就掐丝珐琅略作介绍。

掐丝珐琅，俗称"景泰蓝"。关于"景泰蓝"一词的解释有三：其一，金属掐丝珐琅器工艺初创于明景泰年间。但从目前有纪年款识的作品看，最早的景泰蓝为宣德年间所造；其二，景泰蓝工艺在明景泰年间最为精湛。目前所见明代纪年款的景泰蓝以景泰款为最多，且相当一些器物工艺卓越，但多为拼改之器(借前代珐琅器拼接改装成新器)和后人改款之器(例如将万历款剔除，盖上景泰伪款。另外还有仿制之器)。故目前尚无一件器物成为公认的确切的"景泰年制"掐丝珐琅标准器；其三，景泰蓝工艺以蓝色作地。掐丝珐琅器确有许多以深蓝或浅蓝作地色者，但以白色等其他颜色为地的作品为数也不少。可见，"景泰蓝"之称不科学。但鉴于此词早已约定俗成，所以我们在确定景泰蓝即是掐丝珐琅器的前提下，不必忌讳这一美称。

景泰蓝的具体制作方法是：在成型金属胎的表面，依据图案设计要求描绘图案纹样的轮廓线，然后用细而薄的铜丝或铜片(亦有金或银丝、片)，盘曲成花纹焊着在纹样轮廓线上，再于纹样的空白处，填施珐琅，经过多次焙烧显色，并经磨光、镀金等加工制作过程之后方为成品。

掐丝珐琅器是一种"舶"来物。从目前所掌握的实物及文献材料看，它是在13世纪晚期至14世纪初叶吸收并借鉴了由阿拉伯半岛传入我国的"大食窑"制作工艺而发展起来的。由于金属珐琅器具有金属的贵重性和珐琅装饰性的特点，特别是它那金碧辉煌、富丽华贵的艺术效果，深得封建帝王和权贵们的赏识，明清二代均在宫内设立专门机构(明代御用监，清代造办处珐琅作)制作生产金属珐琅器，以供宫中使用。

下面，仅从造型、图案、用料、款识几方面，对宣德掐丝珐琅器的艺术成就和时代特征作简单介绍：

一 造型

宣德掐丝珐琅器有觚、尊、炉、瓶、盒、盏托、碗、盘、杯等造型，较元代和明初之炉、瓶、罐等有了很大的发展，涉及宫廷宗教祭祀和日常生活，使用范围更为广泛。造型端庄、胎壁厚重、形制规整，是这一时期掐丝珐琅器的显著特征。此外，这一时期掐丝珐琅器的铜镀金装饰简略自然，与掐丝珐琅装饰和器物整体造型配合得体、相得益彰，较好地起到了点缀与渲染作品整体艺术效果的作用。

二 图案

缠枝莲花纹是其主要的装饰纹样，多以单线勾勒枝干，再用曲线串联不同色彩的盛开花朵，花头硕大，在多层次的花瓣衬托下，中心形成桃形花蕊。这种缠枝图案的组合已成定式，对后世产生了很大影响。莲花，中国古代常用的装饰纹样，盛行于南北朝时期，与佛教的传播有着密切联系。缠枝纹又名"万寿藤"，因其结构连绵不断，故又具生生不息之意，寓意吉庆。以牡丹组成称"缠枝牡丹"，莲花组成则称为"缠枝莲"。除缠枝莲纹外，如菊花、茶花、栀子花、荷花、瓜果等纹样也应用在掐丝珐琅器的装饰上。更为重要的是代表吉祥的狮戏球纹和象征皇权龙凤纹的出现，对以后明清两代掐丝珐琅的装饰起到了重要的作用。

三 珐琅

质地细腻洁净,色泽纯正,具有宝石般质感,是这一时期珐琅显著的特征。主要颜色品种有红、黄、蓝、绿、白(砗磲白。砗磲,又称"车渠",原是一种生活在热带海洋中的蚌壳类动物。壳的表面通常呈灰白色,壳的内面色白而有光泽,古时将其列为"七宝"之一)等,与元代和明初基本相同。在珐琅色彩的运用上,注重典雅之美,特别是运用绘画的晕染技法,以黄、绿珐琅混合调配呈晕色效果来表现瓜熟蒂落的瓜果图案,逼真写实,这于掐丝珐琅图案装饰方面起到了开创作用,影响颇深。

四 款识

目前所见具有年代款识的明代掐丝珐琅器有宣德、景泰、嘉靖和万历四朝,共计170余件,其中景泰款有120件左右,宣德款有20件左右,嘉靖款掐丝珐琅器目前仅见一件,是故宫博物院20世纪60年代购入的,其表面的珐琅和镀金锈蚀严重,当为出土文物,出土的具体时间和地点不详,但从图案装饰和珐琅质地特点看,应是这一时期的作品。"大明万历年造"和"万历年造"置于长方形框内,周围并一周如意云头纹填彩色珐琅作装饰的款识形式,是万历朝所特有的款识形式。此外就是占绝大多数的景泰款作品了,但是景泰款掐丝珐琅至今仍然是一道难解的题,还没有一件款、器一致者能够得到大家的共识。因此,宣德款掐丝珐琅器的存在就显得尤为重要了。

目前所见到宣德掐丝珐琅器的款识形式有"宣德年制"、"宣德年造"四字款,"大明宣德年制"六字款和"大明宣德御用监造"八字款。排列形式有单行、双行、三行和横排等。款识位置有的在器底和盖里,也有的镌刻于器物的口沿、盖沿或内边缘处。制款的方法有铸款、錾刻阳文、阴线双钩、单线刻划和掐丝填珐琅几种形式。书体有楷书、篆书、隶书,其中以楷体款占绝大多数。字体庄重隽秀,与同时期的金属器和瓷器款识相似。宣德款掐丝珐琅器是掐丝珐琅遗存实物中具有款识标志最早的作品,对于以后掐丝珐琅器官署年款产生了重要影响。

宣德在制作精美掐丝珐琅器的同时,还生产了另外一种金属珐琅器——錾胎珐琅器。如展览中选用的錾胎珐琅缠枝莲纹盒,是目前所见唯一宣德款錾胎珐琅作品。

综上所述,明宣德朝(1426～1435年)御用金属珐琅器,是由当时设置于宫内,制造御用器物的机构——御用监生产的。这一时期的金属珐琅器,器形多样,制作规整,胎壁厚重,庄重典雅。珐琅具有宝石般质感,细腻洁净,色泽纯正。硕大饱满、布局疏朗、线条流畅的缠枝莲花纹是这一时期的主要装饰图案,并兼有龙凤、狮戏以及其他花果纹。宣德款掐丝珐琅器是目前掐丝珐琅的遗存实物中,具有时代标志最早的作品,弥足珍贵。

A General Introduction to Cloisonné in the Xuande Era

Li Yongxing

During the Xuande era (1426–1435) in the Ming dynasty, the Directorate for Imperial Use (*Yuyong Jian*) produced cloisonné wares for the imperial family and was located in the palace. The main imperial cloisonné vessel types of this period include incense burners, vases, bowls, boxes, plates, saucers, cups, and two ancient-style wine vessels known as *zun* and *gu*. The cloisonné vessels were neatly made and ornamented, and had thick heavy bodies that were both solemn and elegant. The enamels shined like precious stones—fine, clear and with pure colors. The main decorative motif during this period was the entwined-lotus design with big blossoms and vines encircling the vessel in smooth lines. Other patterns include the dragon-and-phoenix, playing lions, and other flowers and fruits. What is most precious about cloisonné vessels from the Xuande era is the reign mark. These are the earliest known cloisonné wares with marks indicating the production time.

掐丝珐琅缠枝莲纹直颈瓶
明宣德
高22厘米 口径2.9厘米 足径9厘米

Cloisonné vase with entwined lotus design

The Xuande reign (1426-1435), Ming dynasty
Height: 22 cm, mouth diameter: 2.9 cm, foot diameter: 9 cm

　　直口，长颈，垂腹，圈足。蓝色珐琅为地，掐丝盛开的缠枝莲花计六朵，内填红、黄、蓝等颜色的珐琅料，绿色枝叶为衬。颈和足部分别装饰彩色蕉叶纹和莲瓣纹。足底镀金，中心阴刻双线"宣德年制"一排楷书款。

　　此瓶造型秀丽，成型规整，掐丝线条流畅活泼。〔李永兴〕

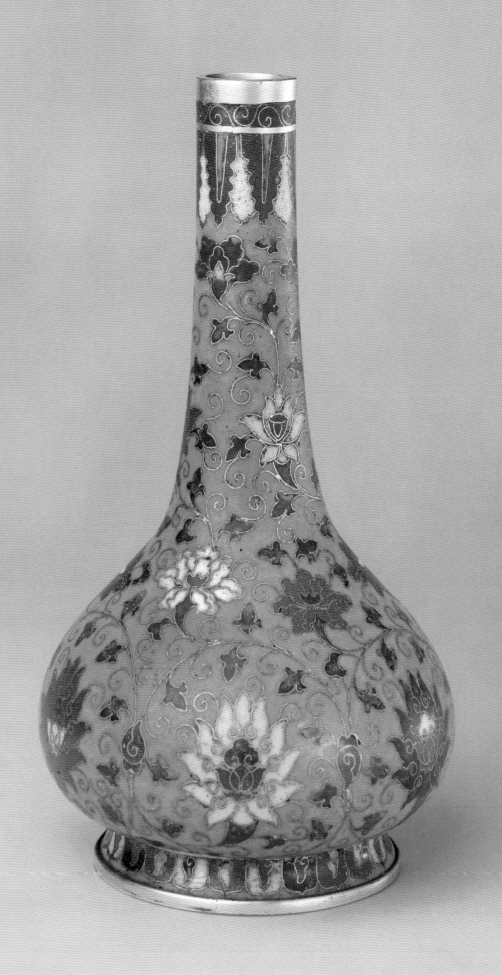

掐丝珐琅缠枝莲纹尊

明宣德

高18.5厘米 口径14.3厘米 足径9.8厘米

Cloisonné *Zun* with entwined lotus design

The Xuande reign (1426-1435), Ming dynasty
Height: 18.5 cm, mouth diameter: 14.3 cm, foot diameter: 9.8 cm

　　圆形，撇口。颈、腹、足四面均有出戟。口内壁蓝色珐琅地上装饰缠枝莲纹。尊外壁通体以蓝色珐琅为地，掐丝缠枝莲纹，内填红、黄、绿、蓝、白等颜色的珐琅料。足底中心阴刻十字金刚杵纹，边沿刻"大明景泰年制"阴文楷书款。

　　此尊胎壁厚重，珐琅质地细腻温润，色泽纯正，体现出明宣德掐丝珐琅工艺特征。足底景泰款为后刻。［李永兴］

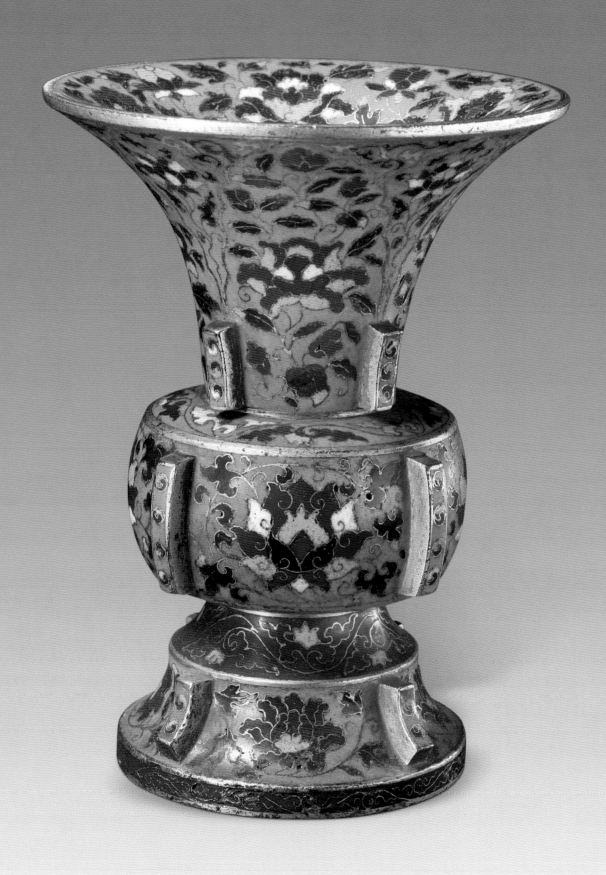

掐丝珐琅缠枝莲纹出戟觚

明宣德
高28.4厘米 口径16.3厘米 足径9.8厘米

Cloisonné *Gu* vessel with protruding
bar and entwined lotus design

The Xuande reign (1426-1435), Ming dynasty
Height: 28.4 cm, mouth diameter: 16.3 cm, foot diameter: 9.8 cm

撇口，腹和足部四面均嵌有铜镀金螭形出
戟。口内掐丝填红、黄、蓝色珐琅缠枝莲各两
朵。外壁通体蓝色珐琅为地，以缠枝莲纹为图
案装饰主题，颈部另作宝蓝色开光，内饰缠枝
莲纹。足底镀金，中心阴刻双线"宣德年制"单
行楷书款。

从觚的颈、腹、足和出戟等部位的衔接处
判断，该作品曾被重新拼装过，其出戟和底足
均为后配。［李永兴］

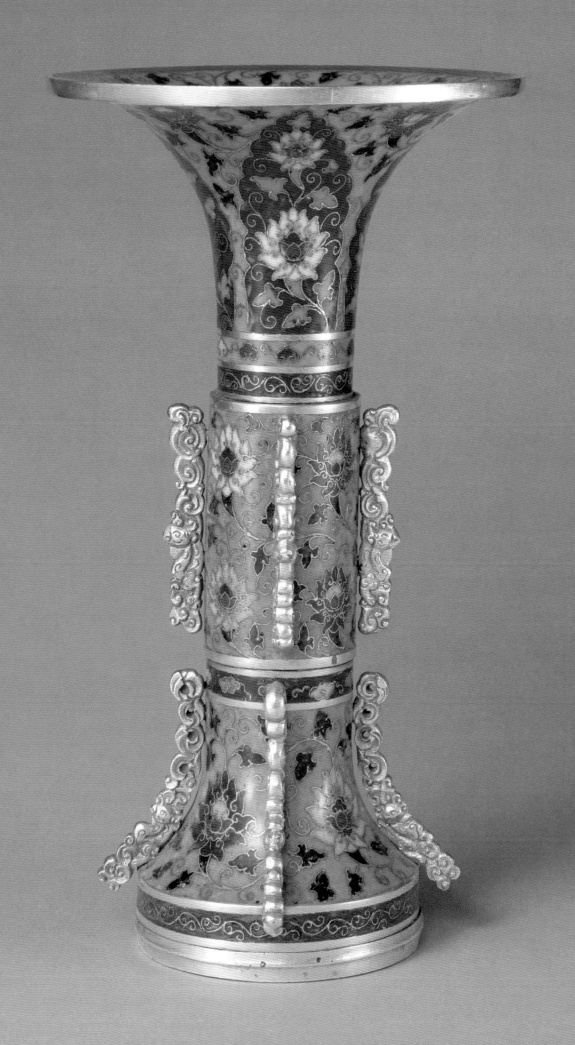

104

掐丝珐琅缠枝莲纹炉
明宣德
高9.7厘米 口径15厘米 足径12.3厘米

Cloisonné censer with entwined lotus design
The Xuande reign (1426-1435), Ming dynasty
Height: 9.7 cm, mouth diameter: 15 cm, foot diameter: 12.3 cm

　　撇口，铜镀金龙首吞彩色云纹双耳，垂腹，圈足。炉身通体蓝色珐琅为地，掐丝填红、黄、蓝、白等颜色珐琅的缠枝莲纹两层，呈"∽"形上下相间排列，足上以彩色莲瓣纹为衬。足底镀金光素。

　　此炉胎壁厚重，造型规整，珐琅颜色纯正，色泽蕴亮，有宝石般的光泽。虽然作品无款，但明显表现出了宣德时期掐丝珐琅的工艺特征。

　　[李永兴]

105

掐丝珐琅龙凤纹炉
明宣德
高23.5厘米 口径37.5厘米 底径36厘米

Cloisonné censer with dragon and phoenix design
The Xuande reign (1426-1435), Ming dynasty
Height: 23.5 cm, mouth diameter: 37.5 cm, foot diameter: 36 cm

　　菱花瓣式，铜镀金象首为足。外壁共九瓣，蓝色珐琅为地，每一花瓣内又做掐丝镀金菱花瓣式开光，开光内装饰彩色云龙和云凤纹，相间排列。炉底镀金光素。

　　此炉色彩纯正，珐琅质地晶莹，飞龙在天，体态修长，异常矫健，是明早期掐丝珐琅器中的精美之作。　[李永兴]

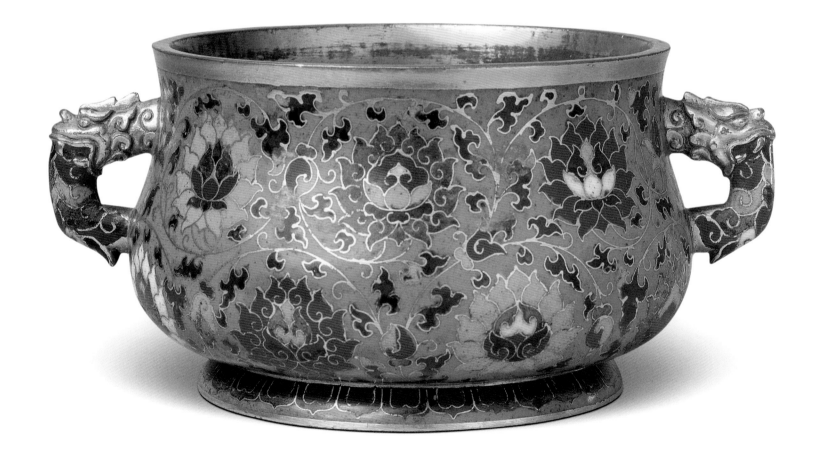

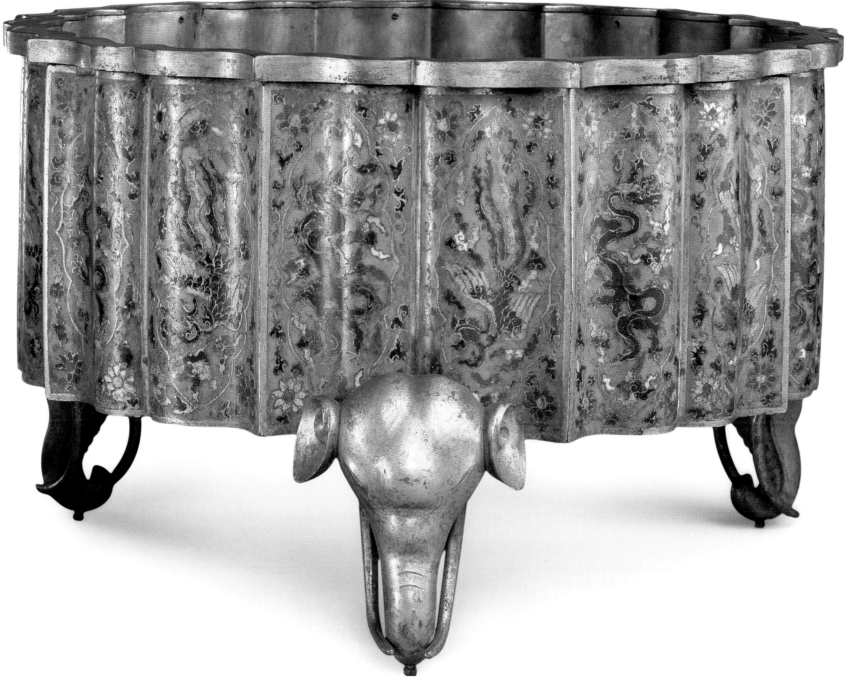

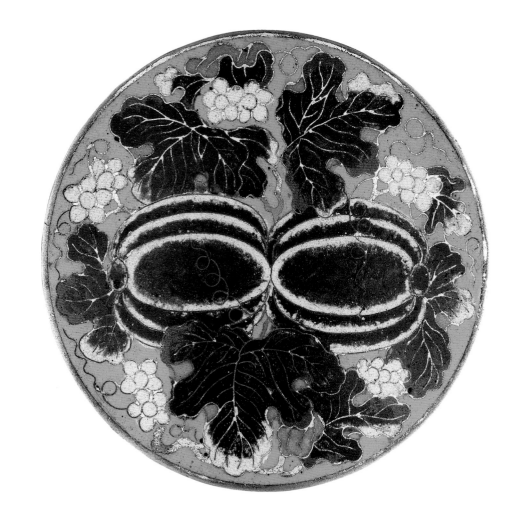

掐丝珐琅瓜果纹盒
明宣德
高4.6厘米 径11.9厘米

Cloisonné container with melon fruit design

The Xuande reign (1426-1435), Ming dynasty
Height: 4.6 cm, diameter: 11.9 cm

　　圆形，直壁，平盖。盖面以蓝色珐琅为地，装饰两个成熟待摘的西瓜，寓意双喜；直壁掐丝填红、黄、蓝、白颜色珐琅的缠枝莲纹，盖与盒体呈对应排列。盖内和底镀金，中心均阴刻"大明宣德年制"单行楷书款。

　　此盒应用晕染技法表现瓜果，颜色品种丰富，色泽如宝石般靓丽，款识字体刚劲有力，是宣德时期掐丝珐琅的代表作品。［李永兴］

107

掐丝珐琅缠枝莲纹碗
明宣德
高13.9厘米 口径29.7厘米 足径13厘米

Cloisonné bowl with entwined lotus design

The Xuande reign (1426-1435), Ming dynasty
Height: 13.9 cm, mouth diameter: 29.7 cm, foot diameter: 13 cm

敞口, 圈足。内壁蓝色珐琅为地, 掐丝填深蓝色珐琅二龙戏珠纹, 彩色祥云为衬; 外壁掐丝盛开的缠枝莲花计六朵, 内填红、黄、紫等颜色珐琅, 蓝、绿两色枝叶为衬, 枝蔓呈"∞"形。足底中心掐丝填红料"宣德年造"楷书四字双行款。

此碗口径近30厘米, 体形硕大, 在明早期同器形作品中较为少见。[李永兴]

掐丝珐琅缠枝花卉纹托盘

明宣德

高1.2厘米 口径19.3厘米 底径15厘米

Cloisonné plate with entwined flower design

The Xuande reign (1426-1435), Ming dynasty

Height: 1.2 cm, mouth diameter: 19.3 cm, foot diameter: 15 cm

圆形，折沿，中心凸起杯槽应与盏配套使用。盏托内壁蓝色珐琅为地，盏槽中心饰盛开的莲花一朵，并衬以一周彩色莲瓣纹；盏槽外掐丝填红、黄、蓝、绿缠枝莲花和菊花等花卉纹。平底镀金，中心阴刻双线"大明宣德年制"单行楷书款。

托盘珐琅颜色品种丰富，色泽纯正，具有明宣德时期掐丝珐琅的工艺特点。［李永兴］

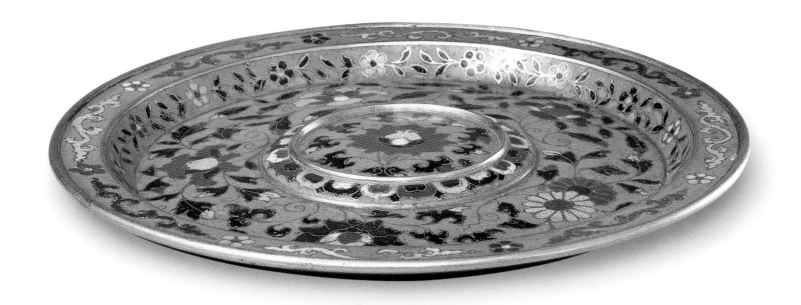

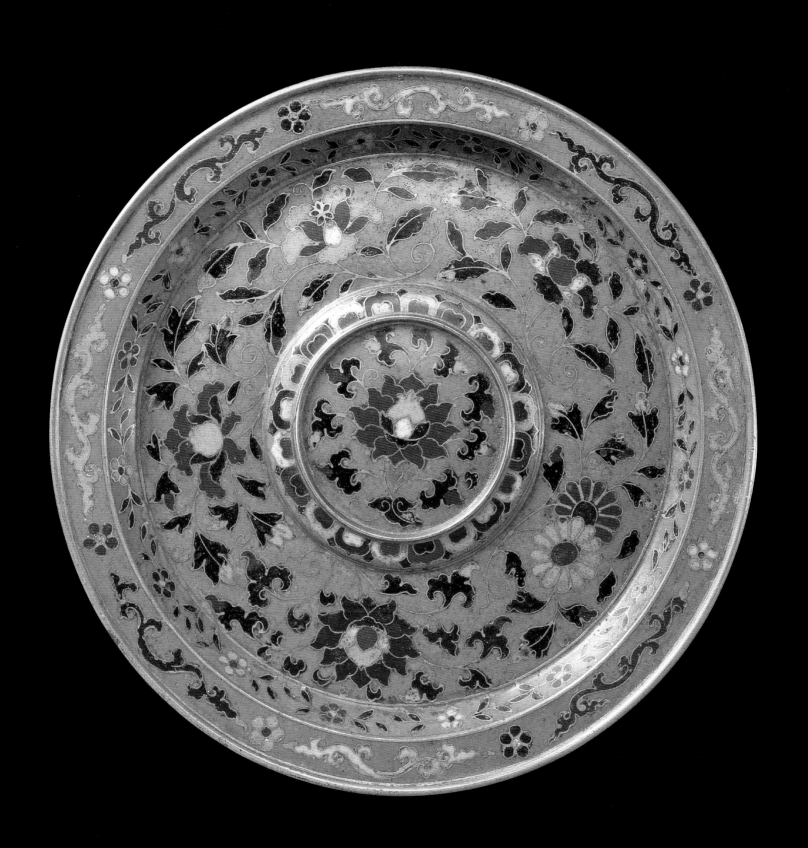

109

掐丝珐琅七狮戏球纹双陆棋盘

明宣德
高15.7厘米 长54.6厘米 宽34.5厘米

Cloisonné *Shuanglu* chess container
in the design of seven lions playing
with ball

The Xuande reign (1426-1435), Ming dynasty
Height: 15.7 cm, lenght: 54.6 cm, width: 34.5 cm

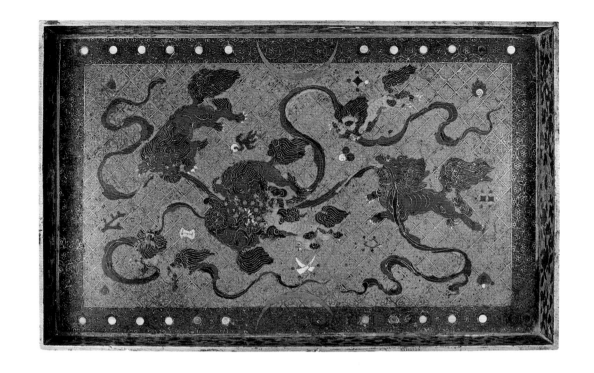

　　长方形，直壁，下承垂云如意座。盘内底中间掐丝填红、黄、蓝、绿等颜色珐琅的狮子共七只，做戏球状；在狮戏纹之中，以及上下各横向镶嵌有圆形螺钿，为放置棋子之用。底镀金光素。

　　双陆棋，又称"陆棋"，亦称"鹿棋"、"双鹿"，中国古代博戏。盛行于南北朝、隋唐及宋元时期，明清两代宫内仍然流行，清朝灭亡后失传。双陆棋子为马，做锥形，黑白各15枚。两人相搏，掷骰子按点行棋，白马自右归左，黑马自左归右，先出完者为胜。

　　棋盘造型规整，胎壁厚重，掐丝线条流畅，狮子形象顽皮可爱，是宣德时期掐丝珐琅的罕见之作。 [李永兴]

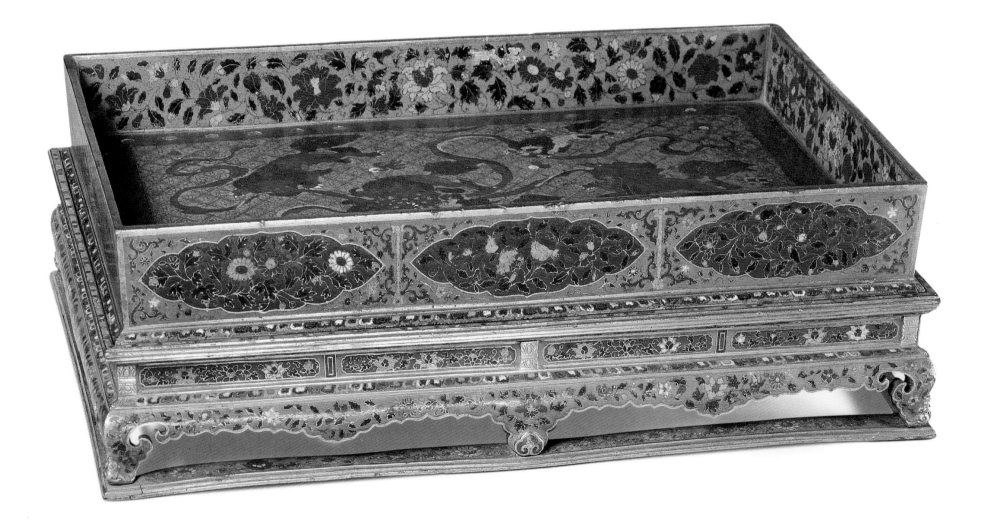

110

錾胎珐琅缠枝莲纹盒

明宣德

高5.5厘米 径11.3厘米

Champlevé container with entwined lotus design

The Xuande reign (1426-1435), Ming dynasty
Height: 5.5 cm, diameter: 11.3 cm

圆形，直壁，平盖。通体蓝色珐琅为地，盖面中心饰盛开的莲花一朵，周围环以枝蔓；直壁饰以彩色缠枝莲纹数朵，盖与盒体的花纹和颜色相对应。底镀金，中心"宣德年造"楷书阳文四字双行款。

此盒纹样的制作方法与掐丝珐琅不同，线条简练粗犷，它是以金属錾花技法，在铜胎表面錾刻花纹，然后在其纹样的下凹处施各种颜色的珐琅，经过焙烧、镀金和磨光后最终完成。錾胎珐琅缠枝莲纹盒，是目前所见唯一宣德时期具有纪年款的錾胎珐琅作品，弥足珍贵。[李永兴]

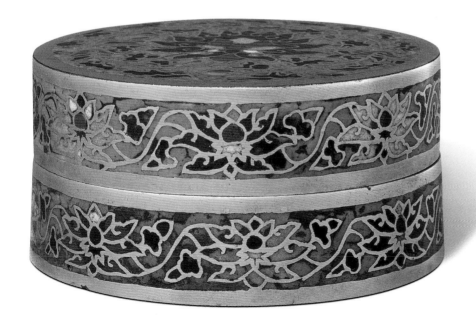

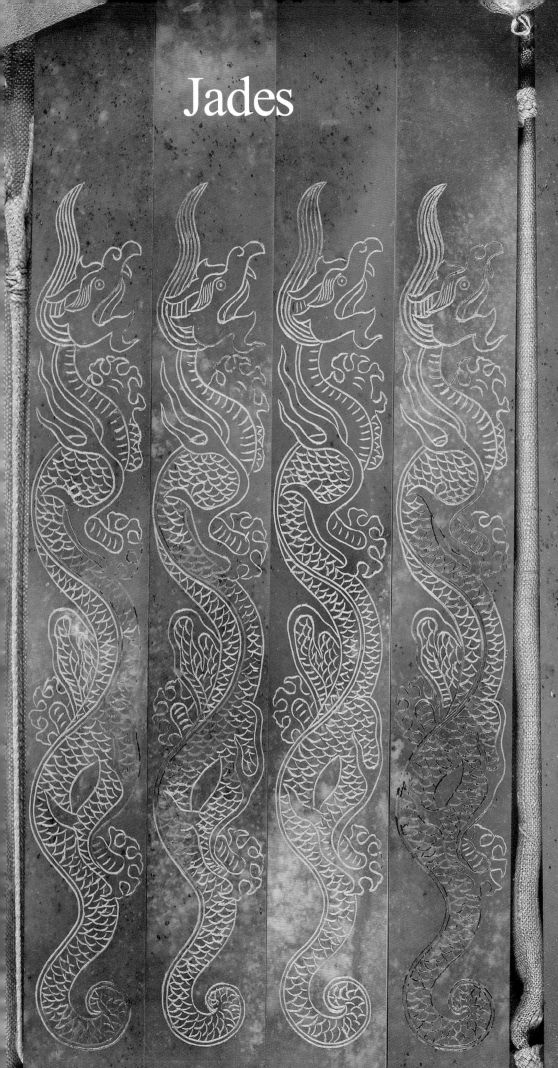

Jades

皇帝廟號

太祖伏惟

聖靈陟降陰隲下民覆燾無極與

天作配謹言

玉器

明早期玉器概说

徐琳

明太祖初定天下，必然要建立一套自己的礼仪制度，依据《周礼》大力恢复汉族礼仪用玉传统。洪武元年，太祖命中书省暨翰林院、太常寺，定拟祀典，并历叙沿革之由，酌定郊社宗庙仪以进。祭祀凡玉三等：祀上帝，用苍璧；皇地祇，用黄琮；太社、太稷，用两圭有邸；朝日、夕月，用圭璧五寸。

皇帝宝玺及谥册皆用玉制。《明史》载：明初宝玺有十七：如"皇帝奉天之宝"、"皇帝行宝"、"皇帝信宝"、"天子之宝"、"制诰之宝"、"敕命之宝"、"广运之宝"、"皇帝尊亲之宝"、"御前之宝"、"钦文之玺"等，设尚宝司掌管。在洪武元年欲制宝玺之时，有商人胡浮海献美玉，曰："此出于阗，祖父相传，当为帝王宝玺。"后命制为宝，唯不知十七宝中，此玉制何。但从文献中可知，当时国之宝玺以和阗玉制。后来永乐帝又制"皇帝亲亲之宝"、"皇帝奉天之宝"、"诰命之宝"、"敕命之宝"。嘉靖十八年，又新制七宝，遂成一代定制。凡请宝、用宝、捧宝、随宝、洗宝、缴宝，皆由内官尚宝监管理。

可惜的是，目前故宫博物院不见永宣时期皇帝玉质宝玺的实物，只见玺文。如明永乐八年敕谕上钤"敕命之宝"，永乐刻本《诗传大全》上钤"钦文之玺"，故宫旧藏宣德皇帝朱瞻基所绘《武侯高卧图》卷上钤"广运之宝"，宣德六年明宣宗《万年松图》上钤"皇帝尊亲之宝"。从中可一窥永宣时期皇室所用玺印的踪迹。

谥册为下任皇帝即位时为上任皇帝所上的玉册。洪武元年，规定册宝皆用玉，并对谥册的形制、文字进行了规范。册简长尺二寸，广一寸二分，厚五分，简数从文之多寡。联以金绳，藉以锦褥，覆以红罗泥金夹帕。故宫博物院所藏永乐元年上高祖玉谥册与宣德十年所上宣宗玉谥册规制与文献记载基本相同。谥册有固定的文字格式，一般以简练的语言赞美皇帝的一生，再上尊谥号和庙号。明代永宣时期皇帝谥册多为青玉质，楷

书，填金字，文字前后多雕有四条填金龙纹。

礼器可分为祭器和瑞器，有时可一器二用，玉圭即是如此。玉圭自商周时开始使用，一直是历代王朝最重要的礼器。商周时祭祀礼仪用玉有六器。《周礼·大宗伯》："以玉作六器，以礼天地四方。以苍璧礼天，以黄琮礼地，以青圭礼东方，以赤璋礼南方，以白琥礼西方，以玄璜礼北方。"这六器可以说是古人附会天地万物而从玉器中找到的象征。青圭因锐，像春物初生，礼东方。另外，玉圭也是持有者身份地位的象征，即所谓的"瑞器"。《周礼·大宗伯》："以玉作六瑞，以等邦国。王执镇圭，公执桓圭，侯执信圭，伯执躬圭，子执谷璧，男执蒲璧。"六种瑞玉分别为四种不同名称的圭和两种璧，作为觐见、朝会之礼，是符信的凭证。故玉圭为祭器和瑞器合为一身的重要礼器，后代尤以瑞玉为重。

明代初期，恢复汉人用玉传统，对玉圭的尺寸、形制、适应场合等都进行了严格规范。永乐三年，规定皇家所用玉圭长一尺二寸。明初，玉圭主要有素面玉圭和谷纹玉圭两种形制。目前发现明初亲王所用的玉圭全为素面，如鲁荒王朱檀墓及梁庄王墓出土的素面玉圭均属亲王。而谷纹玉圭则为皇室定亲、聘女，以及皇妃或亲王妃在受册、助祭、朝会活动中礼服所用。《周礼·春官·典瑞》："谷圭以和难，以聘女。"《明会典·亲王婚礼·定亲礼物》中有"玉谷圭一枝"。《明会典·亲王妃冠服》明确规定亲王妃在受册、助祭、朝会活动中需服礼服，其礼服的诸服饰中便有玉谷圭。以上文献所记也与考古发现情况相符，目前出土的玉谷圭一般在亲王妃墓中。

佩是用黄丝线将多件饰物穿连而成的腰间挂饰，也称之为"杂佩"，明代则统称之为"玉佩"。因走起路来，玉佩之间相互碰撞，丁当作响，使人走路小心翼翼，所以别称"玉玎珰"、"玉禁步"。

在明代皇家冠服制度中，最耀眼的玉器使用，就是玉佩和玉革带了。

洪武十六年定皇帝冕服：冕前十二旒、旒五彩玉十二珠、玉簪导、玉革带、玉佩。永乐三年曾对玉佩各部组成、数量进行规范。一套玉佩包括玉珩一、瑀一、琚二、冲牙一、璜二；瑀下垂玉花一、玉滴二；琢饰描金云龙纹。自珩而下系组五，贯以玉珠。行则冲牙、二滴与璜相触有声。玉佩上用玉钩或金钩，垂挂于腰间革带上。使用时，一般两套分别挂于两侧。太子与太子妃及亲王与亲王妃所用佩制与此基本相同。

革带是系于袍服外代表身份、地位的饰物。由皮质带鞓及缀于其上的带銙组成。带銙选用的材料因身份等级的不同而异。明初规定，帝、后的衮冕、礼服，以及一品官员的朝服，可使用带有玉銙的革带，即玉革带。明初沿袭元代玉带形制，所用玉带銙数量、造型并不统一，从14銙到22銙不等，造型各异，有些在玉带中既有带穿玉銙，也有带环玉銙，亦有带包镶的金属插销玉銙，形式多样。永宣以后，玉带形制逐渐统一，形成定制。《明会典》载，每条玉革带由20块玉带銙组成，按带銙的形状及其钉缀革质带鞓上的位置，分别称之为"三台、六桃、两辅弼、双铊尾、七排方"。玉銙造型开始简单划一，或长方、或方、或方圆、或桃形。素面与雕纹玉带銙均有，雕纹者造型多样，早期作品丰满流畅。

另外，贵族官员退朝燕居之时，常系便服腰带，多为丝绦制成，也有皮革质地，带上多饰有玉器。这种玉带饰花纹精美，式样多变，明前期多分层立体透雕，有宋元遗意。

明代早期除礼仪用玉外，玉器类型与宋元时没有太大差异，但服饰、装饰品、器用、陈设玉器的品种多于前代。玉器的制作工艺基本承袭宋元遗风，并开始形成自己的特点，尤其是迁都北京以后，雕工趋向简约精致，虽不及宋工精细，也受了元代粗犷简率风格的影响，但还是出现了一些精致而艺术水平较高的作品，在器物纹饰造型的形神兼备和多层镂雕工艺上，都与明中后期玉器雕琢在商品经济的影响下走向程式化的风格明显不同。

明初设立二十四衙门，即十二监、四司、八局，由宦官管理，作为明代的宫廷服务机构。其中十二监中的御用监，管理官方玉作。据《明史》记载，御用监不仅制作玉册、玉宝等重要礼仪用器，还制作御前所用器物及诸玩器。

需要注意的是，明初由于元朝残余势力的干扰，北部边疆不得安宁，其政治辖区没有直接达到今新疆地区，明朝只有通过朝贡、自行贸易及受贿私鬻等途径获得新疆玉。向明廷"贡"玉的地方虽有火州、吐鲁番、曲先卫、撒马尔罕、别失八里、哈烈、和阗、黑娄、把丹沙、天方等多处，但玉产地只有和阗，邻国亦多窃取贡献，"贡"玉虽多，其中堪用者不多。由于原料来源的限制，致使宫廷生产的玉器数量减少，质地精粗相杂，加之永乐皇帝更偏爱瓷器，不甚喜爱玉器，目前能明确定为永宣时期的玉器者较少。

Jades of the Early Period of Ming Dynasty

Xu Lin

In the early Ming dynasty, great efforts were made to restore the tradition of using jade in Chinese court rituals. The imperial seals and mortuary tablets were all made of jade. During the Yongle reign, the use of jade *Gui* and the jade pendant on clothing was standardized. The craftsmanship of jades in the early Ming dynasty was inherited from the Song and Yuan dynasties while its own characteristics began to emerge. The patterns and shapes of the jade objects of this time were not only beautifully sculpted but also brought out hidden spiritual qualities. Jade objects continued the technique of multi-layering openwork that was clearly different from the processed carving style of the mid and late Ming dynasty under the influence of commercialization from the region south of the Yangtze River. What needs to be pointed out was that, out of the limited resources of jade in the early Ming dynasty, the quantity of jades produced by the court was reduced while a mixture of fine and coarse jade was used. At the present, few jades can be confidently attributed to the Yongle and Xuande periods.

青玉明太祖谥册

明永乐元年
通长58.2厘米 宽24.5厘米 厚1.2厘米

Grey jade mortuary tablet for Emperor Taizu

1403 (1st year of the Yongle reign), Ming dynasty
Overall length: 58.2 cm, width: 24.5 cm, thickness: 1.2 cm

　　一册6片，由黄织金缎连接，每片均是四条拼成。册第1页光素；第2～5页刻谥文，楷书填金字；第6页刻四条龙。此册为永乐即位时上谥。

　　由皇帝尊号、谥号、庙号、年号、陵寝号等构成的名号系统，对突出皇权，加强君主专制，有着重大意义。谥号之制，一般的说法认为是源于周朝。谥号自出现到清末，期间虽在秦始皇时期被明令废除，但是自汉朝恢复以后始终盛行不衰，终于形成了一套制度。按照儒家的观点，谥法的目的，就是通过对死者的道德功业进行评价，或肯定其一生的贡献，或斥责其伦理的沦丧，从而起到抑恶扬善、维护封建礼制的作用。[恽丽梅]

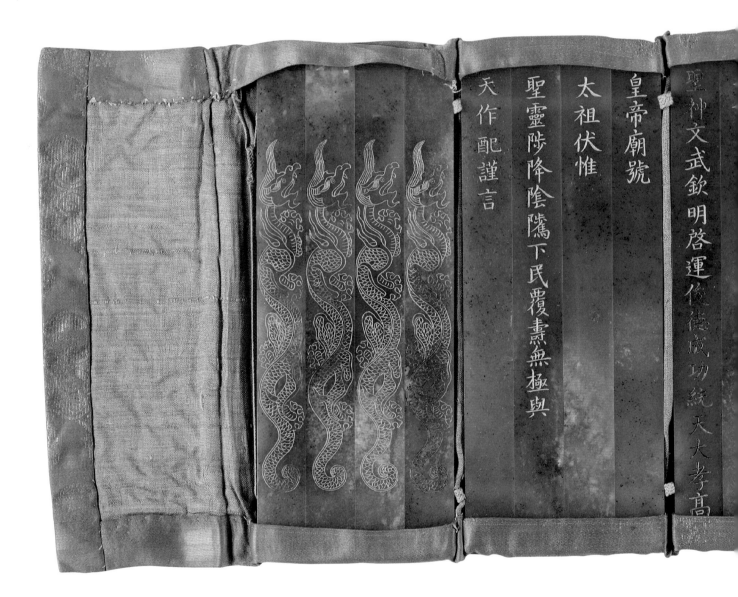

維永樂元年歲次癸未六月丁未朔越十

一日丁巳孝子嗣皇帝臣 棣 謹再拜稽首

言曰 間後德贊堯重華美舜禹湯文武列

聖相承功德熏隆咸膺顯號欽惟

皇考皇帝統天肇運奮自布衣戡定禍亂用

夏變夷以孝治天下四十餘年民樂雍熙

禮樂文章垂憲萬世

德合乾坤明同日月

功超千古道冠百王謹奉

冊寶上

青玉明宣宗谥册

明宣德十年

通长96厘米 宽24.7厘米 厚1.1厘米

Grey jade mortuary tablet for Emperor Xuanzong

1435 (10th year of the Xuande reign), Ming dynasty
Overall length: 96 cm, width: 24.7 cm, thickness: 1.1 cm

　　一册10片，由黄织金缎连接，每片均是四条拼成。册第1页和第10页各刻4条填金龙，第2～9页刻谥文，内有"孝子嗣皇帝臣祁镇谨再拜稽首"，填金字。因明宣宗于宣德十年（1435年）正月初三去世，按规定：皇帝去世的第二年才称下任皇帝年号。所以，此册为正统即位时上谥，但仍称宣德十年。〔恽丽梅〕

維宣德十年歲次乙卯正月癸酉

朔二十五日丁酉

孝子嗣皇帝祁鎮謹再拜稽首

言臣聞德盛者必有徽稱功高者

必崇顯號帝王茂典古今攸同恭惟

皇考大行皇帝

睿知聰明

剛健中正奉

天法

祖嗣統御於萬方

發政施仁

覃洪恩於四海

文化丕顯

德教弘章除渠逆以寧邦家矜庶獄

以重民命朝觀畢至如萬水之必

113

墨玉圭
明早期
长24.8厘米 宽6.2厘米 厚1厘米

Dark jade *Gui*
Early period (1368-1435) of Ming dynasty
Length: 24.8 cm, width: 6.2 cm, thickness: 1 cm

　　玉中黑点分布均匀，下部有土黄色沁，局部有裂纹。玉圭素面，上部呈尖角，下部长方形。表面光滑，抛光精亮。

　　此件玉圭玉质和山东邹县明初鲁荒王朱檀墓出土的墨玉圭玉质相似，形制也与鲁荒王、湖北梁庄王墓出土的玉圭类似，可证其为明早期玉圭。

　　玉圭自商周时开始使用，一直是历代王朝最重要的礼器。礼器又可分为祭器和瑞器，有时可一器二用，玉圭即是如此。[徐琳]

114

青玉谷纹圭
明早期
长21厘米 宽5.6厘米 厚0.7厘米

Grey jade *Gui* with grain pattern
Early period (1368-1435) of Ming dynasty
Length: 21 cm, width: 5.6 cm, thickness: 0.7 cm

　　玉圭上锐下方，呈尖首长方形。双面雕琢谷纹，谷纹圆润，略呈六边形，形状与战国、汉代表面凸出的带谷芽之谷纹不同，而是表面平整，与器边沿平齐。谷纹先管钻，再在边框内减地浮雕。每面谷粒83颗，做5纵行排列，边缘两列各16颗，中间三列各17颗，排列整齐。

　　从其玉质、造型、纹饰看与湖北钟祥梁庄王王妃墓中出土的谷纹玉圭类似。梁庄王朱瞻垍，明仁宗庶九子，永乐二十二年封王，墓中出土器物多为明早期文物，可由此考察明早期文物状况。[徐琳]

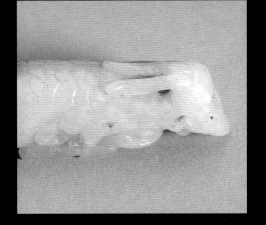
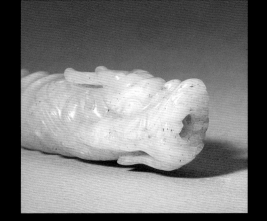

Length: 16.6 cm, width: 1.7 cm, thickest point: 2 cm

玉质温润，有黄色的丝绺玉沁。整体呈锥形，龙首，身体为九节螺旋纹，尾光素，尾尖稍弯。龙首圆眼，龙眉下压，嘴上翘，大鼻，下颚下有两缕胡须。颈下龙鳞排列整齐。两角，角分两节，龙发后飘。龙口内有一竖穿孔，口内上唇处打一横孔，用以系挂。

此玉以龙为首，十分少见，工艺亦很精致，可能原为皇家用玉。

觿，最早从解结之兽牙演变而来。《说文解字》曰："觿，佩角，锐端可以解结。"说明觿是用来解绳的，主要特征就是一端呈尖角。最早古人以兽骨或兽牙制作，佩带于身，用于解结。以玉制觿，逐渐丧失了其原始功能，成为象征性佩饰件。《说苑·修文篇》曰："能治烦决乱者佩觿。"可知觿在古人眼里有治烦决乱之意。

历代玉觿形制多不同，但均保留了尖角之状。玉觿可用于组玉佩中，亦可单体佩饰。明代，玉觿属于"事件"，《明会典·亲王妃冠服》记有"玉事件十，金事件三"，是将其作为一种剔器的象征。 [徐琳]

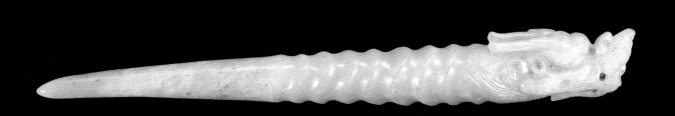

116

白玉蟠龙环饰
明早期
长6.7厘米 宽6.8厘米 厚4.5厘米

White jade dragon pendant
Early period (1368-1435) of Ming dynasty
Length: 6.7 cm, width: 6.8 cm, thickness: 4.5 cm

　　玉质洁白温润，蟠龙环状。龙双角，龙发向后及左右两侧飘拂，发丝细而规整。龙首须眉上挑，额上有三道深阴刻线，两耳，大鼻，左右长龙须，龇牙咧嘴。龙身盘卷如环，四周缭绕卷草云纹，龙脊如鬐，一腿弯曲，一腿伸直，腿毛线纹平行，五爪，秃尾。环佩背后一侧凸起方拱形穿，上高浮雕云纹。

　　附紫檀木座，雕云纹，木座反面阴刻"丙"字，填金，为清代宫中文物定级字样。

　　这件环饰云龙相伴，从龙之造型纹饰上看，威严苍劲。镂雕、高浮雕工艺亦有宋元遗风，为明早期宫廷玉雕之代表。此物造型少见，从其背后扁穿看，可能为带饰。原藏紫禁城永寿宫。［徐琳］

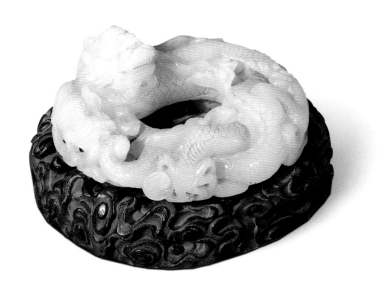

白玉凌霄花佩饰
明早期
长7.5厘米 宽6.2厘米 厚1.8厘米

White jade pendant in Chinese trumpet creeper flower form
Early period (1368-1435) of Ming dynasty
Length: 7.5 cm, width: 6.2 cm, thickness : 1.8 cm

　　玉质温润。玉佩稍扁平，圆雕四朵盛开的凌霄花交叉盘绕，花瓣肥厚微曲，花茎细长。上部以花之枝茎弯绕成一个半圆弧形穿，可穿绳配拌。背面光素。

　　此器为清宫旧藏，原藏紫禁城弘德殿。

　　凌霄花，属紫葳科凌霄属，落叶藤本观赏植物。原名"紫葳"，始载于《神农本草经》，以"凌霄花"为名始见于《唐本草》。李时珍称其附木而上，高数丈，故曰凌霄，在《本草纲目》中有详细的描述。凌霄花适应性较强，不择土，枝丫间生有气生根，以此攀缘于山石、墙面或树干向上生长。宋代诗人梅尧臣对凌霄花赞美不绝，称其"慕高艳而仰翘，攀红日而斗妍"。因凌霄一词有凌云之意，喻志气高远，故唐以后常有这种题材玉佩出现。 ［徐琳］

118

白玉凌霄花纹带板

明早期

长方形銙：长7厘米　宽4.3厘米　厚0.6厘米
条形銙：长4.3厘米　宽2.4厘米　厚0.6厘米
条形銙：长4.3厘米　宽1.35厘米　厚0.6厘米
桃形銙：径4.3×4.2厘米　厚0.6厘米
铊尾：径7.6×4.3厘米　厚0.6厘米

**White jade belt plaques with Chinese
trumpet creeper flower design**

Early period (1368-1435) of Ming dynasty
Rectangular plaque: length: 7 cm, width: 4.3 cm, thickness : 0.6 cm
Bar-shaped plaque: length: 4.3 cm, width: 2.4 cm, thickness : 0.6 cm
Bar-shaped plaque: length: 4.3 cm, width: 1.35 cm, thickness : 0.6 cm
Peach-shaped plaque: length: 4.3 ×4.2cm, thickness : 0.6 cm
Plaque end: 7.6×4.3 cm, thickness : 0.6 cm

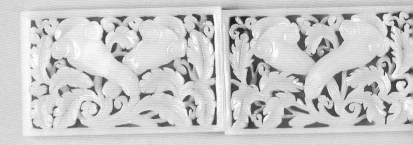

　　一套20块，皆扁平体。其中圭形铊尾两块，长方
形銙8块，条形銙4块，桃形銙6块。各块均以多层镂
雕、剔地和阴刻等多种技法雕琢凌霄花及翻卷的花
叶。反面光素，四角均有对穿孔。

　　这套玉带板为清宫旧藏。因玉质、雕工皆精，故
深受乾隆皇帝的喜爱，不仅配以紫檀木匣，而且还于
其上刻诗、题款，可见其珍视程度。盒侧四面题有
隶书填金诗文，为大臣恭和之辞。

　　类似纹饰带板，北京市海淀区魏公村民族学院
工地明代太监墓曾有出土，只是少了2块，共18块。

[徐琳]

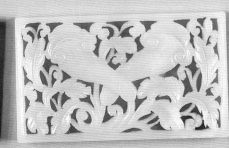

青白玉凌霄花三连带饰
明早期
长12厘米 宽8厘米 厚3厘米

Three connected plaques of white
greyish jade with Chinese trumpet
creeper flower design
Early period (1368-1435) of Ming dynasty
Length: 12 cm, width: 8 cm, thickness : 3 cm

　　器物为一块整玉雕琢而成，椭圆形璧环
上，高浮雕四朵盛开的凌霄花，花枝交叉环绕。
圆环背面凸起两桥形鼻钮，分别套连两椭圆
环，环上为半月形托，托上浮雕蝶恋花图案，在
圆形花朵、花叶之中，两只蝴蝶展翅飞翔。器表
抛光精亮。

　　此玉为清宫旧藏，原藏紫禁城体和殿。

[徐琳]

Buddhist Statues

永乐宣德佛造像艺术

王家鹏

中国佛教雕塑艺术到唐代达到高峰,如脍炙人口的敦煌石窟彩塑佛像、龙门石窟造像。宋以后随着佛教的衰落,汉地佛教雕塑艺术水准也逐渐下降,元以后几乎乏善可陈了。元代以后藏区与内地联系日益紧密,藏传佛教东向发展传播内地,促进了藏汉佛教文化艺术的密切交流,为中原汉传佛教艺术注入了新鲜血液,诞生了以汉藏佛教艺术结合为特征的居庸关云台佛像石刻、杭州飞来峰石雕佛像等元代佛教雕塑艺术佳作。明代永宣时期宫廷制作了大量精美的藏传佛像,正接续了元代开启的以汉藏交融为特色的佛教艺术潮流,以金铜佛像雕塑为代表达到了一个高潮,题材丰富、造型优美、工艺精湛,以其卓越的艺术成就,在明清佛教雕塑艺术史上产生了深远影响。本次展览中的多尊永宣金铜佛像,都是难得的珍品,如宫廷旧藏永乐铁鎏金大黑天立像、宣德铜鎏金阿閦佛像等,均为永宣佛像研究的代表性文物。

永宣佛像题材丰富,西藏佛教各派推崇的显宗、密宗佛像都有,与元宫廷专崇萨迦派、清宫廷独尊格鲁派不同,显示了明宫廷佛像艺术对西藏各教派兼容并蓄的方针。

永宣佛像在艺术表现上把汉藏艺术因素巧妙结合,形成独特的艺术风格特征,佛像慈祥和美,雍容大度,装饰华丽,雍容而不失秀逸,浑厚之中又温文娴雅。宝冠、发髻、项链、璎珞、裙裳、莲座,每一细部都设计精准,高度程式化。汉藏交融的设计之美,达到元以来的佛教造像艺术的巅峰。

永宣佛像样式模本来自西藏,如文本资料:完成于永乐八年(1410年)的永乐版《甘珠尔》插图版画;宣德六年(1431年)在北京刊印的《诸佛菩萨妙相名号经咒》;故宫博物院收藏的《明内府金藏护心经》插图,都是有关永宣铜佛造型与艺术风格的重要文献。永宣佛像雕塑母题源自西藏,但在艺术表现上又与西藏原型不同,一方面完美吸收了同时期尼泊尔与西藏佛像所

谓"梵像"风格特点,遵循西藏佛像量度规矩,头臂数目、手持法器、身体姿态、身长比例一丝不苟。另一方面在脸部刻画、服饰表现上有机结合汉地艺术因素,方正端庄的面相、繁缛华丽的项链璎珞、起伏自如的衣褶、飘逸婉转的帛带,又是一派汉风。永宣佛像造型来源不仅是西藏,直接影响还来自于元以来内地汉藏佛教艺术的发展,如居庸关云台佛像雕刻、碛砂藏扉页版画的影响。永宣佛像的出现并不突然,是元以来藏汉文化艺术长期交流的结果。它的独特艺术风格长期影响了内地与西藏明清佛像艺术发展。

精湛的工艺是永宣佛像的突出特点,金属造像是佛像雕塑艺术中工艺最复杂的,集合了塑模、铸造、錾刻、打磨、鎏金、镶嵌、染色十几道工序。据清代宫廷档案记录,制造一尊铜鎏金吉祥天母像需各类工匠达12种之多:即大器匠、锉刮匠、合对匠、收搂匠、胎基匠、錾花匠、攒焊匠、磨匠、镀金匠、洋金匠、画匠和拨蜡匠(见中国第一历史档案馆藏乾隆三十七年《内务府奏销档》),可见造像工艺之复杂。永宣佛像铸造錾刻精细,每一缕发丝、每一粒圆珠都一丝不苟。镀金层厚,光泽亮丽,工艺之精微缜密无可挑剔,确实是明清佛像中的珍品。

永宣佛像的产生与流传是有历史渊源的,明王朝建立后沿袭元制以支持藏传佛教为安藏方略,实行"多封众建"政策,改变元朝独尊萨迦一派做法。明初设立西安行都指挥使司于河州,统辖河州、朵甘、乌斯藏三卫,后升朵甘、乌斯藏为行都指挥使司,在甘青川等地设置卫所,建立土司制度,把全国藏区都置于中央政权的统一治理之下。永乐宣德皇帝积极联系藏区宗教上层人士,迎请活佛,分封西藏各派佛教领袖王号,先后封三大法王即"大宝法王"、"大乘法王"、"大慈法王"。除外,明代中央政府还将一些地方势力分封为王,即善赞王、护教王、阐化王、阐教王和辅教王。藏区各派佛教领袖纷纷赴京朝贡,拥戴朝廷,

朝廷给予册封任命,厚与赏赐,达到了治理藏区的效果。明廷与藏区的密切往来,促进了汉藏文化的双向交流,使佛像艺术呈现出繁荣景象。佛像是朝廷赏赐的重要物品,藏区的僧俗领袖以得到朝廷封赐为荣,把朝廷赏赐的佛像视为拱璧世代珍藏,今天大量永宣佛像仍保藏在西藏布达拉宫和各大寺院中。从宫廷文化层面看,永乐宣德皇帝崇信佛教,礼敬西藏高僧,对藏传佛教兴趣浓厚,热衷建寺刻经,重视佛教造像,促进了永宣佛像艺术的发展。

永宣时期宫廷制作的藏传佛像,是朝廷赏赐藏区僧俗领袖的贵重礼品,见证了永乐宣德时期宫廷与藏区的紧密联系。永宣时期宫廷制造佛像,时间只有30年。从现存的文物看,永乐宣德以后明宫廷制造佛像极少,表面看起来像一场大戏,轰轰烈烈演出一番就悄然谢幕了,其实不然,永宣佛像作为一种流行的宫廷佛像艺术样式,传播到藏区民间,深受欢迎,流传久远。16世纪噶举派僧人白玛噶波(1527~1592年)著《利玛佛像鉴赏》一文,高度评价永乐佛像。永宣佛像输入藏区成为明代藏区的一种流行佛像样式,如来乌群巴是15世纪中期西藏拉萨地区的著名工匠,他制作的佛像造型美观,就吸收了明永乐佛像艺术因素,其作品至今还珍藏在故宫博物院。藏区工匠依宫廷原像翻模铸造或仿造,一直到明晚期,甚至到清代中期。永宣佛像取得的艺术成就是元以来藏传佛教在内地传播发展、藏汉艺术密切交流的硕果。

Art of Buddhist Statues of the Yongle (1403-1424) and Xuande (1426-1435) Reigns

Wang Jiapeng

A large number of Buddhist statues were made at the court during the Yongle and Xuande era of the Ming dynasty. They were bestowed on Tibetan religious leaders who came to pay tribute to the emperors and therefore the images became witness to the close ties between the inland and Tibetan areas. The Buddhist statues of Yongle and Xuande reigns were elegantly shaped and finely crafted. The lines were round and smooth, the details were accurate and the gold color was very bright, which smartly combined the different artistic factors in Han and Tibetan Buddhism forming an artistic style of peaceful beauty and courtly elegance. This supreme achievement in art was the product of close exchanges of Han and Tibetan Buddhist art presenting not only the highest level of production of Buddhist statues in the Ming court, but also the peak in the production of Buddhist statues since the Yuan dynasty.

铜鎏金释迦牟尼佛坐像
明永乐
高22厘米 座底径13.5 × 9.7厘米

Seated gilt-bronze statue of Sakyamuni Buddha
The Yongle reign (1403-1424), Ming dynasty
Height: 22 cm, bottom dimension: 13.5×9.7 cm

释迦佛面相方圆，神态庄严和悦，螺发高髻，宽肩细腰，肌肤丰满圆润。着袒右袈裟，衣褶起伏自然。右手结触地印，左手结禅定印，全跏趺坐。下承仰覆莲座，莲瓣细长圆鼓，瓣尖雕卷云纹，上下边缘饰联珠纹。座面刻"大明永乐年施"楷书款。

此造像造型吸收西藏艺术因素，具有汉藏合璧的鲜明特色。[王家鹏]

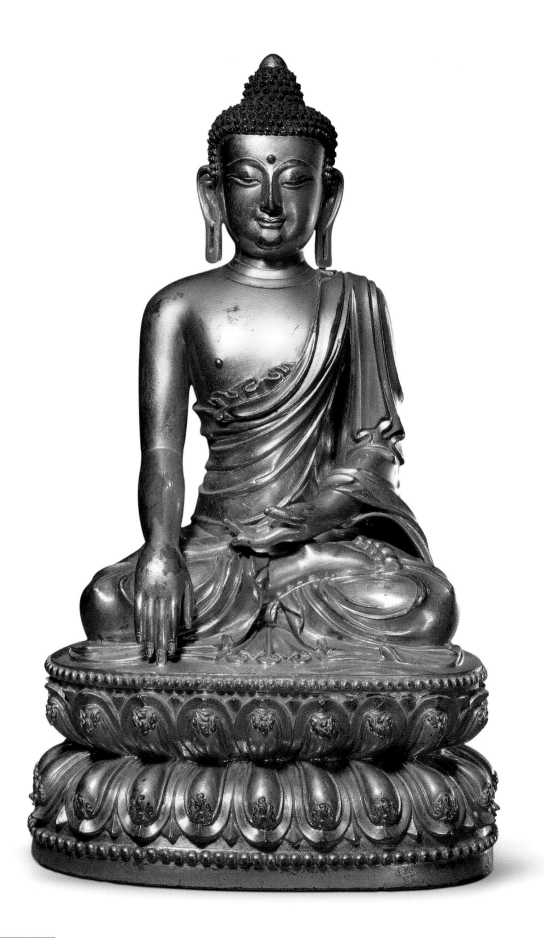

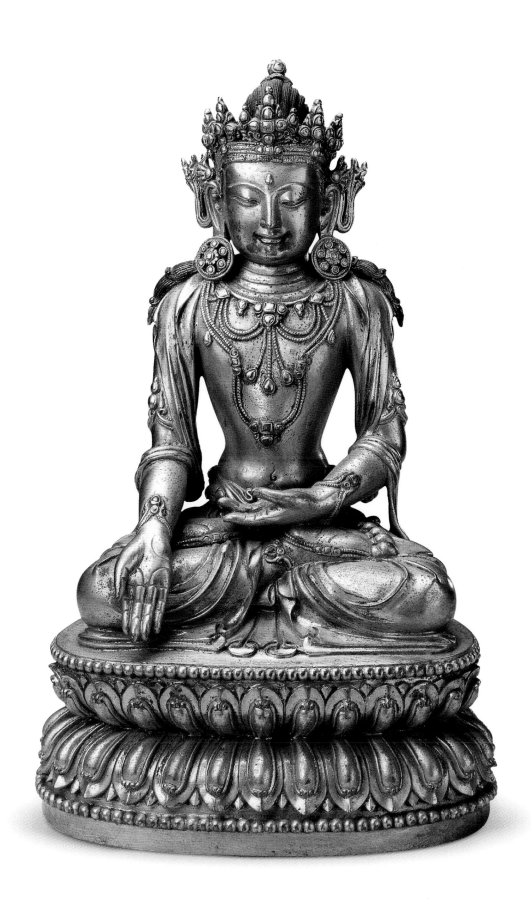

121

铜鎏金宝生佛坐像
明永乐
高21.2厘米 座底径13.3×9.5厘米

Seated gilt-bronze statue of Ratna-sambhava

The Yongle reign (1403-1424), Ming dynasty
Height: 21.2 cm, bottom dimension: 13.3×9.5 cm

　　此像身着菩萨装，头戴五叶宝冠，发髻雕刻精细，缯带上飘，垂轮式耳环。面相丰满，双眼细眯，嘴角含笑。袒上身，肩披帛带，下裙褶纹起伏，流畅自如。右手结与愿印，左手结禅定印，全跏趺坐。仰覆莲座莲瓣尖端上卷，呈三颗圆珠状，上下边缘饰联珠纹。座面阴刻"大明永乐年施"楷书款。

　　宝生佛为五方佛之一，主南方，代表平等性智。［王家鹏］

铜鎏金绿度母坐像
明永乐
高19厘米 座底径12 × 11厘米

Seated gilt-bronze statue of Green Tara
The Yongle reign (1403-1424), Ming dynasty
Height: 19 cm, bottom dimension: 12×11 cm

　　此像头戴五叶宝冠，冠叶细小，冠叶间距大，冠箍前垂流苏形璎珞华丽优美。修眉广目，脸形圆满，仪容端庄秀丽，姿态典雅。右舒坐，脚踏小莲花，左手拇指与无名指相捻结施依印，右手结与愿印置膝上。长裙衣纹自然流畅，裙摆垂盖莲座。身材比例准确，肌体线条匀称柔美。座面阴刻"大明永乐年施"楷书款。

　　绿度母为二十一救度佛母之首，传为观世音菩萨所幻化，在西藏深受崇信。[王家鹏]

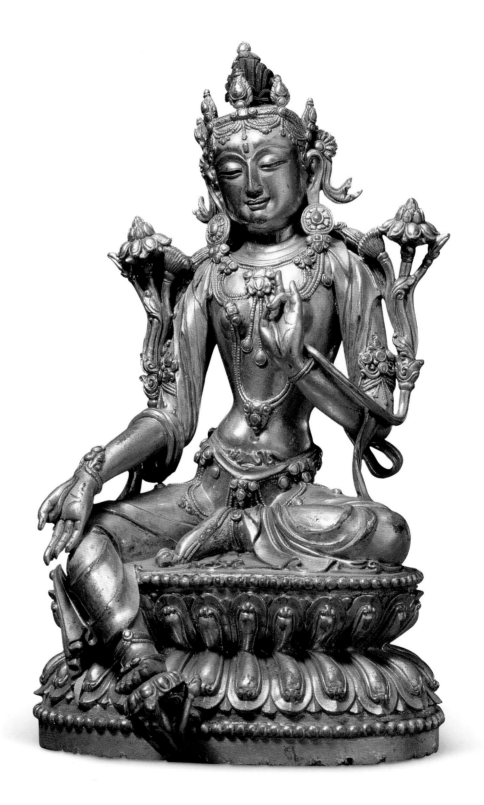

铜鎏金尊胜佛母坐像

明永乐
高19.8厘米 座底径12.6×9厘米

Seated gilt-bronze statue of Ushnishavijaya

The Yongle reign (1403-1424), Ming dynasty
Height: 19.8 cm, bottom dimension: 12.6×9 cm

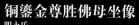

　　此造像头戴宝冠，发髻顶部装饰宝珠鎏金。三面八臂，脸形浑圆，双目俯视，神态安详。胸前二手，右手掌心托十字交杵、左手握索绳。右上手掌中托阿弥陀佛小像，是尊胜佛母的显著标识，其余各手持弓、箭，施与愿印、护印、禅定印，托宝瓶。双肩披长帛，绕臂翻卷，两条帛带垂于莲座前，这种形式在永乐佛像中少见。座面阴刻"大明永乐年施"楷书款。

　　尊胜佛母是佛陀顶髻的神格化现，她与无量寿佛、白度母组成藏传佛教中的三长寿佛，保佑人们平安吉祥长寿。[王家鹏]

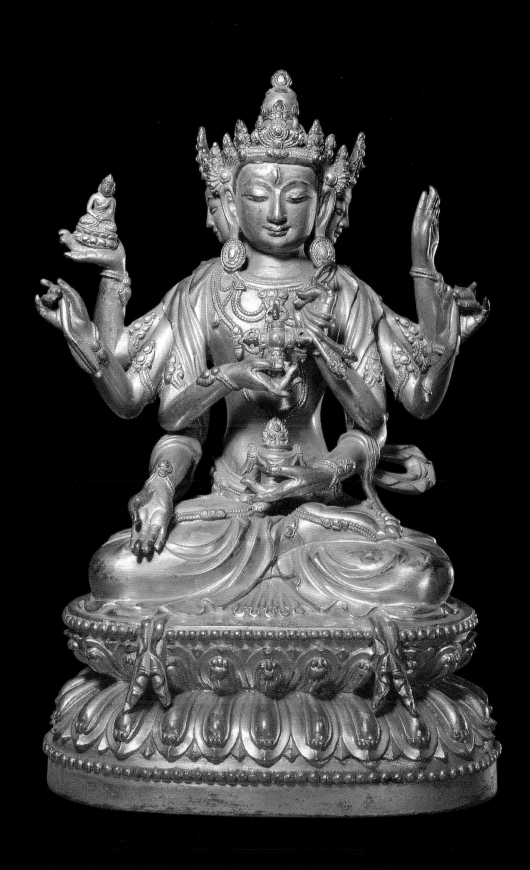

铜鎏金弥勒菩萨坐像
明永乐
高23厘米 座底径14.7×10.3厘米

Seated gilt-bronze statue of Maitreya
The Yongle reign (1403-1424), Ming dynasty
Height: 23 cm, bottom dimension: 14.7×10.3 cm

　　此像菩萨装，脸形方圆，高卷发髻，头戴宝冠，束发冠带翻卷，大圆耳珰。袒露上身，胸前装饰项链璎珞，上身挺直全跏趺坐，双手在胸前施说法印。身侧的莲花枝条婀娜多姿，造型别致，为永乐佛像特有，右侧莲花顶部雕净瓶。形体圆润丰满，铸造鎏金工艺精湛。莲座正面由左至右阴刻"大明永乐年施"楷书字款。

　　弥勒菩萨为八大菩萨之上首，作为释迦牟尼佛的继承者，亦被称为未来佛，他的形象也因而有菩萨装与佛装的不同表现。〔王家鹏〕

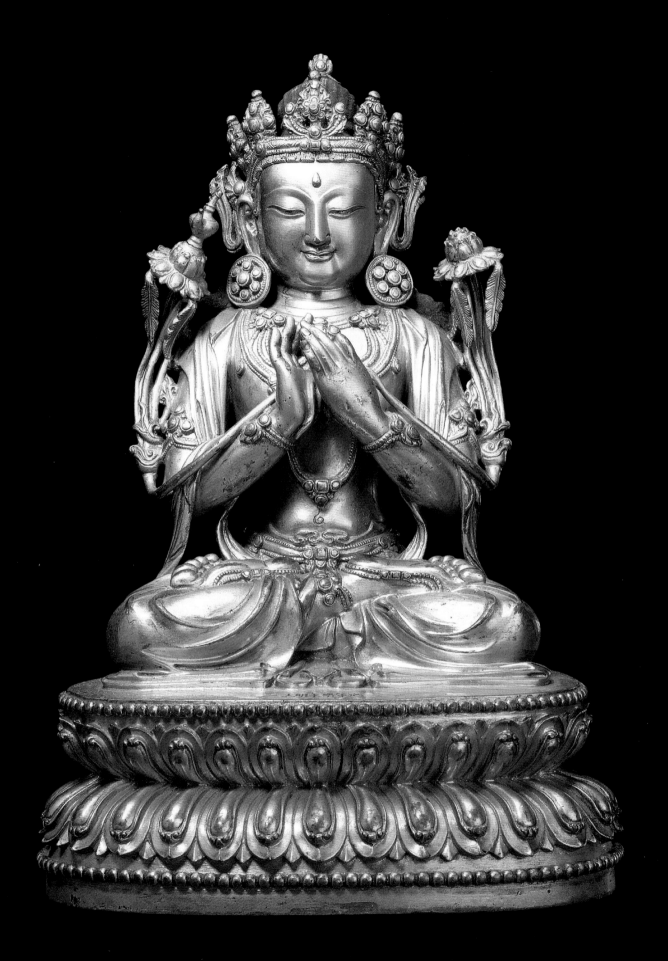

铜鎏金秘密文殊菩萨坐像
明永乐
高21厘米 座底径13×9.1厘米

Seated gilt-bronze statue of Tantric Manjusri

The Yongle reign (1403-1424), Ming dynasty
Height: 21 cm, bottom dimension: 13×9.1 cm

　　文殊菩萨一头四臂，面相方圆丰满，双目俯视，神态庄严。头戴五叶宝冠，袒上身，细腰束裙，披肩长帛垂挂前臂。主臂右手上举持剑，左手结期克印牵莲花茎；其余右手持箭，左手上举持弓，肌肤丰满，姿态端正，全跏趺坐。座面阴刻"大明永乐年施"楷书款。

　　[王家鹏]

铜鎏金秘密文殊菩萨坐像
明永乐
高19.5厘米 座底径11.8×8.5厘米

Seated gilt-bronze statue of Tantric
Manjusri
The Yongle reign (1403-1424), Ming dynasty
Height: 19.5 cm, bottom dimension: 11.8×8.5 cm

文殊菩萨一头四臂，面相浑圆秀美，垂目
俯视，神态安详。头戴五叶宝冠，袒上身，细腰
束裙，褶纹转折自如，流畅起伏，潇洒飘逸。主
臂右手上举持剑，左手结期克印牵莲花茎。另
外两手中的右手持箭，左手上举持弓，全跏趺
坐。端坐仰覆莲座，莲瓣细长挺拔，上下边缘
饰联珠纹。座面阴刻"大明永乐年施"楷书款。
　[王家鹏]

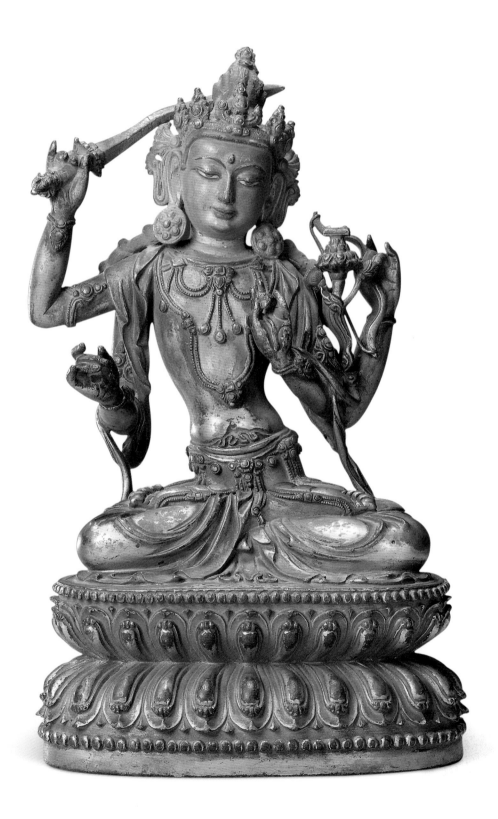

铜鎏金文殊菩萨坐像
明永乐
高20.5厘米 座底径14.5 × 10.5厘米

Seated gilt-bronze statue of Manjusri
The Yongle reign (1403-1424), Ming dynasty
Height: 20.5 cm, bottom dimension: 14.5×10.5 cm

　　文殊菩萨面相丰满端正，神态安详。头戴五叶宝冠，佩戴大圆耳珰。高卷发髻，祖上身，璎珞、臂钏雕饰精美。双手持莲花，结说法印，左右肩莲花上分别托梵箧和剑。腰束长裙，衣褶折叠流畅，全跏趺坐。下承仰覆莲座，瓣尖上卷成三颗圆珠状，上下边缘饰联珠纹。座面阴刻"大明永乐年施"楷书款。［王家鹏］

铜鎏金观音菩萨坐像
明永乐
高19.2厘米 座底径12 × 8.9厘米

Seated gilt-bronze statue of Avalokiteśvara
The Yongle reign (1403-1424), Ming dynasty
Height: 19.2 cm, bottom dimension: 12×8.9 cm

　　观音菩萨面相浑圆，神态祥和。头戴五叶宝冠，高扁发髻，袒上身，璎珞、臂钏雕饰精美。腰束长裙，衣褶折叠流畅，右舒坐，右腿自然下垂踏小莲花，左腿盘曲在莲座上。身体略向右倾，闲适自如。右手牵莲花茎抚座面，左手当胸握经箧。端坐于仰覆莲座上，莲瓣尖上卷成三颗圆珠状，覆莲瓣下雕刻一周三角形花瓣装饰，莲座高大华丽。座面阴刻"大明永乐年施"楷书款。　[王家鹏]

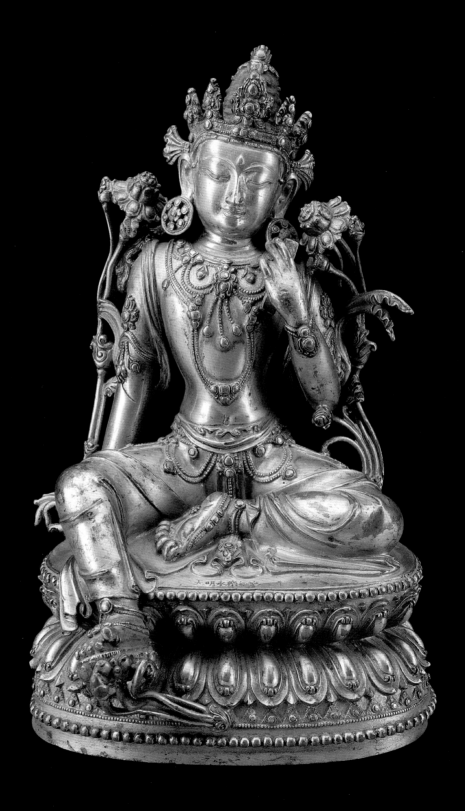

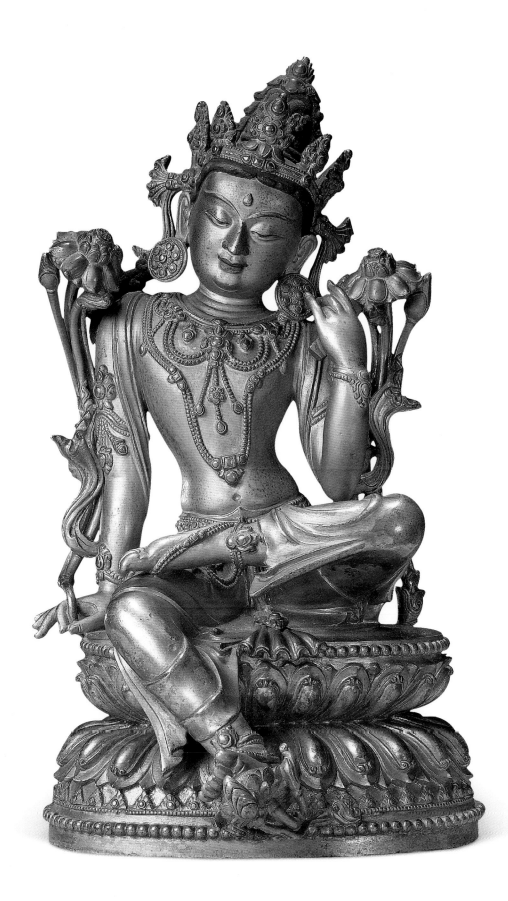

铜鎏金观音菩萨坐像
明永乐
高21.4厘米 座底径12.2×8.5厘米

Seated gilt-bronze statue of Avalokiteśvara
The Yongle reign (1403-1424), Ming dynasty
Height: 21.4 cm, bottom dimension: 12.2×8.5 cm

　　观音菩萨面相丰满安祥。头戴五叶宝冠，高发髻，袒上身，璎珞、臂钏雕饰精美。腰束长裙，衣褶折叠流畅，右舒坐，右腿自然下垂踏小莲花，左腿盘曲悬起，左足架在右膝上。身体呈三折扭姿态，闲适自如。右手牵莲花茎抚座面，左手在胸前握经箧。仰覆莲座，覆莲瓣下雕刻一周三角形花瓣装饰，莲座高大华丽。在莲座侧面刻"大明永乐年施"楷书款。〔王家鹏〕

130

铜鎏金金刚萨埵坐像
明永乐
高21厘米 座底径15×10.8厘米

Seated gilt-bronze statue of
Vajrasattva
The Yongle reign (1403-1424), Ming dynasty
Height: 21 cm, bottom dimension: 15×10.8 cm

金刚萨埵面相丰满端正，三目圆睁。头戴
花冠，雕饰精美，高发髻盘卷染蓝色。袒上身，
肩披帛带，婉转绕臂垂于身后。佩饰璎珞、臂
钏。右手所持金刚杵已佚，左手握金刚铃。细
腰，小腹部紧收，腰束裙，衣褶转折流畅，全跏
趺坐。下承仰覆莲座，上下边缘饰联珠纹。座面
阴刻"大明永乐年施"楷书款。[王家鹏]

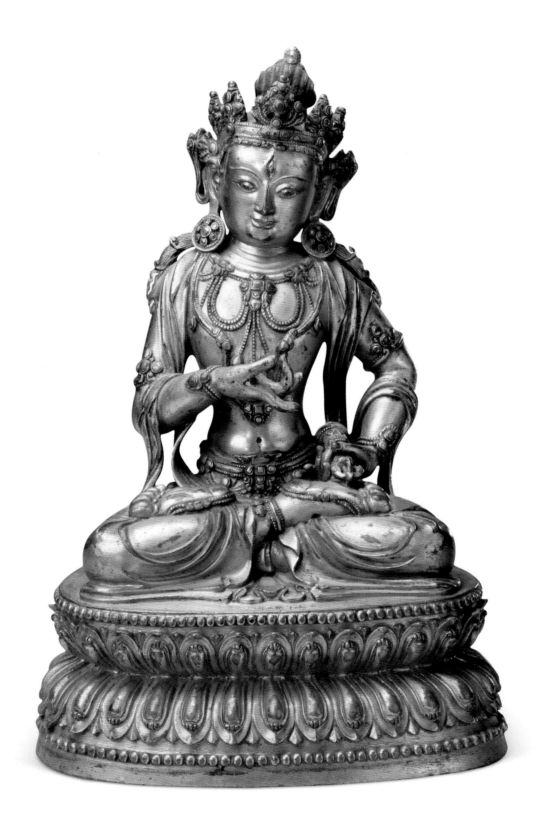

铜鎏金金刚萨埵坐像

明永乐
高21厘米 座底径13×9.2厘米

Seated gilt-bronze statue of Vajrasattva

The Yongle reign (1403-1424), Ming dynasty
Height: 21 cm, bottom dimension: 13×9.2 cm

金刚菩萨面相丰满，双目俯视，嘴角含笑，神态安详和悦。头戴五叶冠，冠带呈"U"字型紧贴耳部向上卷曲，垂轮式耳环，披帛由肩前下垂缠绕双臂垂于身后，宝冠佩饰规整，雕饰精美。全跏趺坐，双手牵莲花茎、施说法印，身侧两枝莲花花蕊中立金刚铃、金刚杵。形象端庄，工艺精美。座面阴刻"大明永乐年施"楷书款。

[王家鹏]

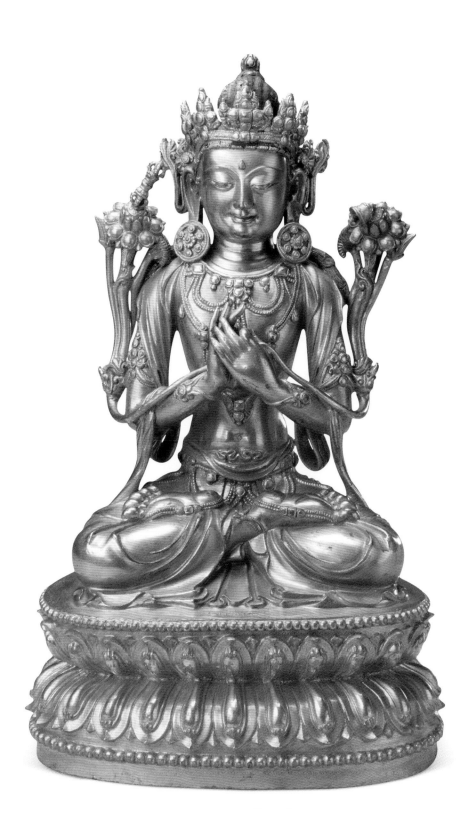

铜鎏金金刚萨埵坐像
明永乐
高26.5厘米 座底径16.3 × 11.5厘米

Seated gilt-bronze statue of Vajrasattva
The Yongle reign (1403-1424), Ming dynasty
Height: 26.5 cm, bottom dimension: 16.3×11.5 cm

金刚萨埵头戴五叶宝冠象征五佛严顶，束发缯带双飘耳后，双耳垂饰大耳珰。圆面朗目，嘴角上扬，微含笑意。上身袒露，通肩披帛带，胸前、腰际佩挂璎珞，四肢手足各以臂钏、手镯、脚镯等为装饰。左手持金刚铃作拳，安于腰侧，表以大智慧清净法音惊觉一切有情归于正道；右手持五股金刚杵安立心际，象征着如来五佛五智。莲座正面由阴刻"大明永乐年施"楷书款。[王家鹏]

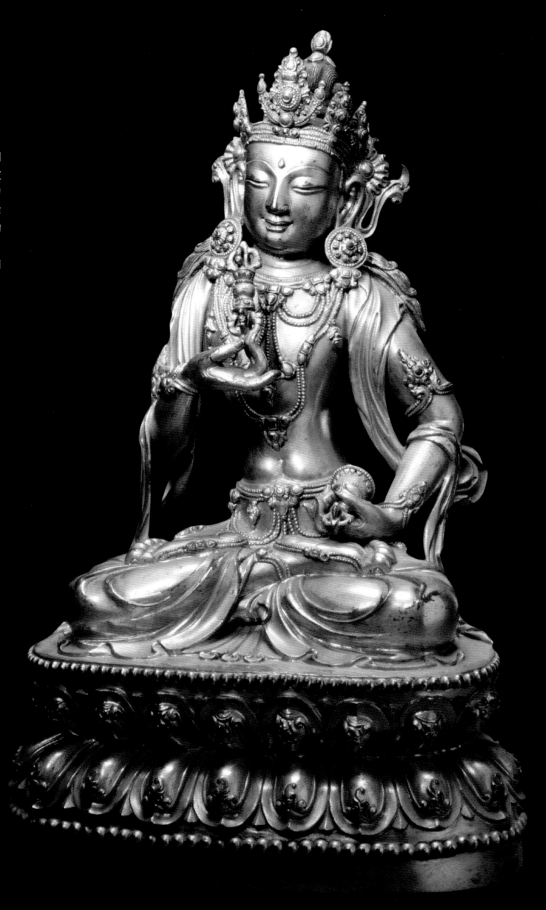

铁鎏金大黑天立像
明永乐
高21厘米 座底径15.5×8.4厘米

Standing gilt-iron statue of Mahākāla
The Yongle reign (1403-1424), Ming dynasty
Height: 21 cm, bottom dimension: 15.5×8.4 cm

　　此像为罕见的铁鎏金像，裸露的肌肉是铁的黑色，以应大黑天颜色。宝冠、璎珞、飘带、莲座等处局部鎏金，色彩对比鲜明。大黑天三目圆睁，须眉立起，怒目而视。头戴五骷髅冠，发髻正中坐阿弥陀佛，左手托噶巴拉碗，右手持银制钺刀。胸前挂人首项蔓、珠宝璎珞、长蛇装饰。两短腿作蹲踞姿势踏仰卧神。全身披挂华丽繁密的璎珞珠饰，长帛绕身翻卷，动感强烈，装饰繁缛华丽，雕刻精细入微，形象怒而不凶，愍态可掬。座面刻"大明永乐年施"款。

　　大黑天梵文音译为玛哈噶拉，起源于印度，原为财富之神、战神，传入西藏成为藏传佛教中护法大神，具有帐房保护神、战神的属性。

[王家鹏]

铜鎏金阿閦佛坐像
明宣德
通高28厘米　座底径17.5 × 6.5厘米

Seated gilt-bronze statue of Akṣobhya Buddha
The Xuande reign (1426-1435), Ming dynasty
Overall height: 28 cm, bottom dimension: 17.5×6.5 cm

　　佛左手结禅定印，掌心立金刚杵，右手结触地印，全跏趺坐。面相端庄宽额丰颐，神态庄严祥和，肩披长帛缠绕双臂垂于身后，下着长裙，衣褶起伏自然流畅。葫芦形背光，表面高浮雕精美卷草花纹。座前沿刻铭"大明宣德年施"。

　　现存永乐宣德佛像多原无背光，或背光失去，莲座背光俱全的极少，此像莲座背光完整，极为珍贵。造型华美、鎏金亮丽，是宣德时期宫廷所造藏传佛像的代表作。

　　阿閦佛为五方佛之一，主东方，代表大圆镜智。〔王家鹏〕

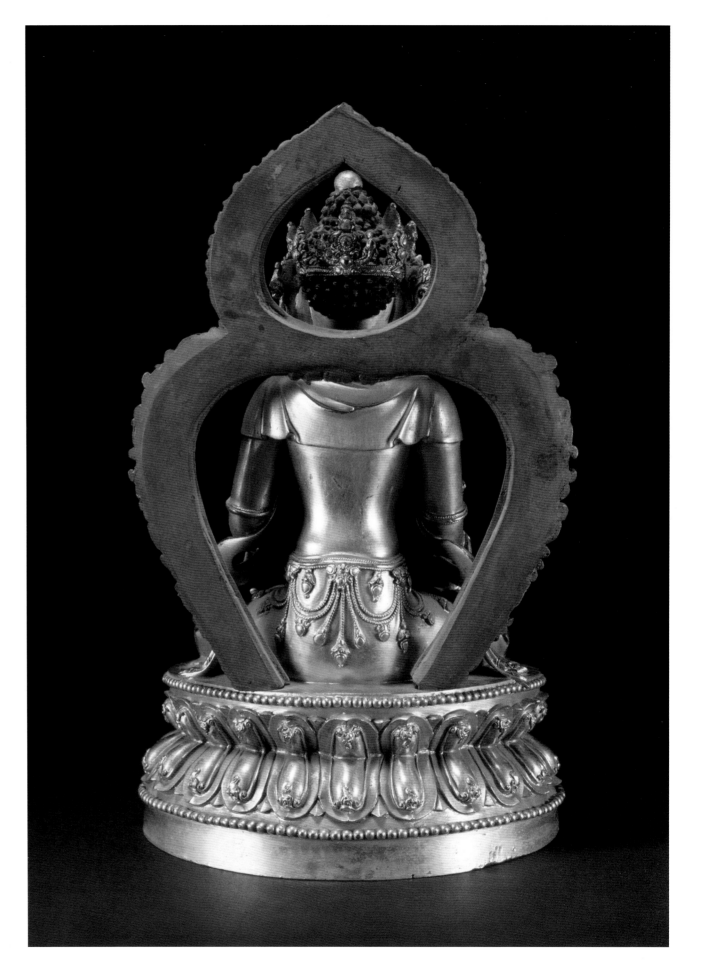

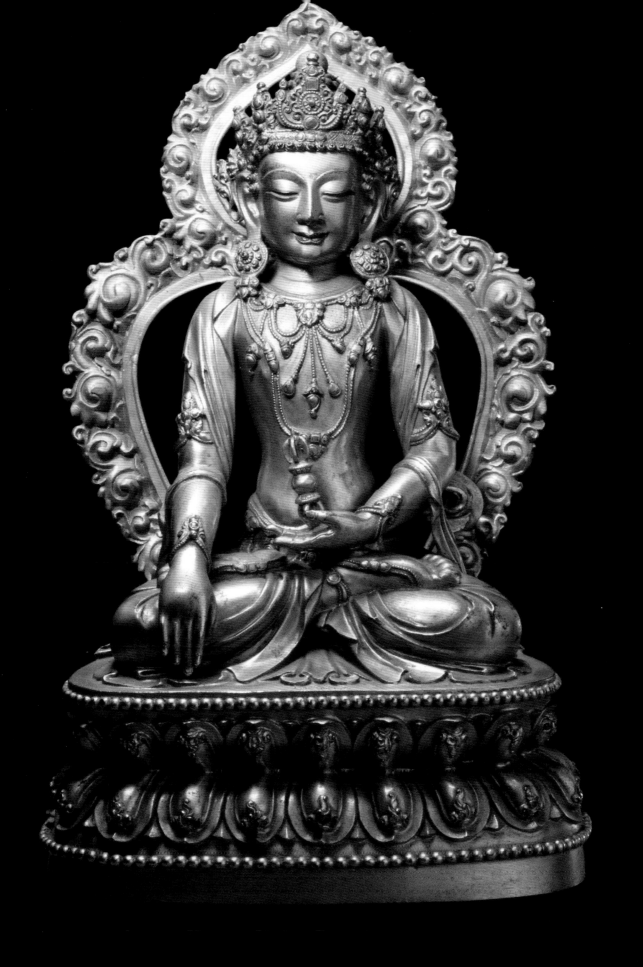

铜鎏金阿閦佛坐像
明宣德
高28.5厘米 座底径19.5 × 14.2厘米

Seated gilt-bronze statue of
Akṣobhya Buddha
The Xuande reign (1426-1435), Ming dynasty
Height: 28.5 cm, bottom dimension: 19.5×14.2 cm

　　阿閦佛发结螺髻，发髻顶部饰宝珠，戴五
叶宝冠，佩大耳珰，其独特的宝冠佛造型与常
见的菩萨装不动佛迥然不同。身着袒右袈裟，
袈裟衣缘浮雕缠枝莲纹花边，以联珠线划分田
相格，每格内雕莲花。永宣佛装像，袈裟样式
通常为光素面，雕自然起伏的褶皱，此像袈裟
雕刻之精致华美，在永宣佛像中是特例。左手
结禅定印，腹部袈裟中心高浮雕立金刚杵，远
观似托于掌心，虚实相间别具匠心。右手结触
地印，全跏趺坐。座前沿刻铭"大明宣德年施"。

　　[王家鹏]

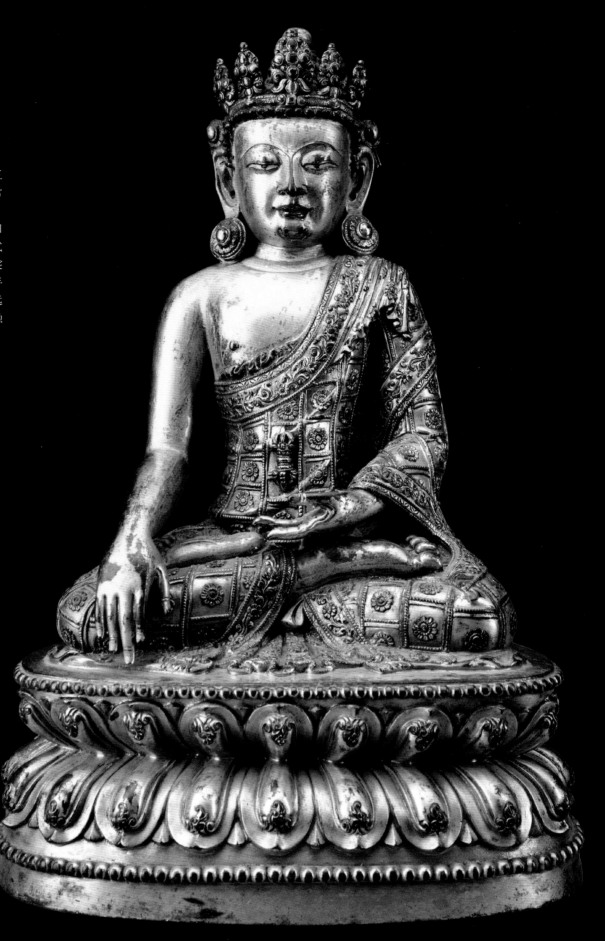

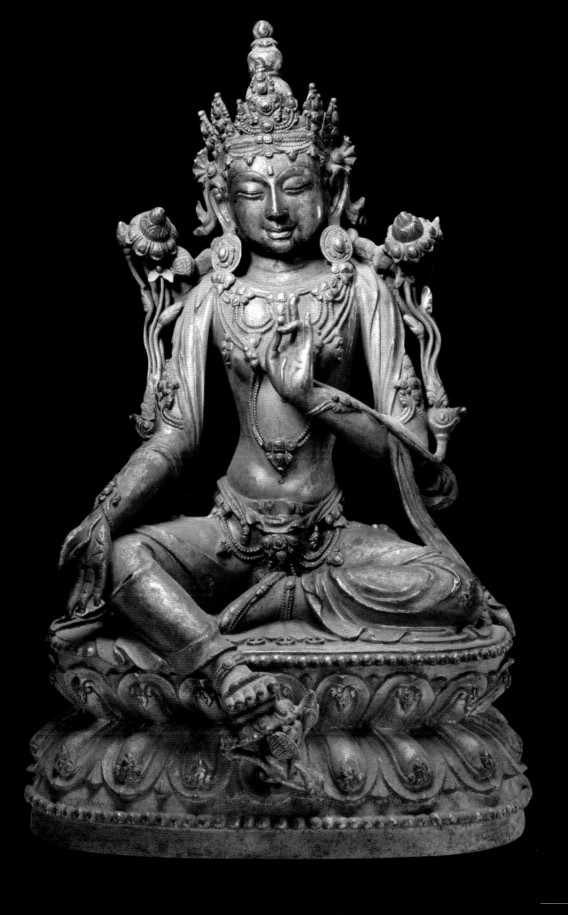

铜鎏金绿度母坐像
明宣德
高25.6厘米　座底径17.3×12.3 厘米

Seated gilt-bronze statue of Green Tara
The Xuande reign (1426-1435), Ming dynasty
Height: 25.6 cm, bottom dimension: 17.3×12.3 cm

　　佛母面露温和微笑，头略右倾，以右舒式坐于莲座上，右脚踏莲花。乳房略微凸起，女性特征不明显，与丰乳细腰的西藏作品差异较大，显示了儒家思想影响下汉地佛教艺术审美的特点。左手于胸前牵莲花茎，拇指与无名指相捻结施依印。右手放右膝上作与愿印。身两旁两束盛开莲花。在莲花座正中台面上阴刻"大明宣德年献"铭文，与常见的"大明宣德年施"款识，有一字之差，含义大有不同，值得深入研究。[王家鹏]

铜鎏金观音菩萨坐像

明宣德

高26厘米　座底径17.8×12.6厘米

Seated gilt-bronze statue of Avalokiteśvara

The Xuande reign (1426-1435), Ming dynasty
Height: 26 cm, bottom dimension: 17.8×12.6 cm

　　观世音菩萨一面二臂，头戴八叶宝冠，高发髻前雕阿弥陀佛小像，缯带束发，双垂耳珰，修眉朗目，寂静慈祥。左手当胸握经箧，右手握莲花茎支撑在莲座上。舒右腿，足踏莲花，左腿盘曲，右舒坐姿。袒上身，胸前垂挂项链璎珞。帛带自双肩绕臂婉转身侧，肩后帛带下垂呈弧形，项后璎珞中间打一衣结，雕刻生动写实，与永乐宣德佛像常用的披肩式样不同。裙面雕细密精致的缠枝莲花纹，改变通常的衣褶起伏做法，此像是永宣佛像中少见的一种华丽式样。莲座正面阴刻"大明宣德年施"楷书款。[王家鹏]

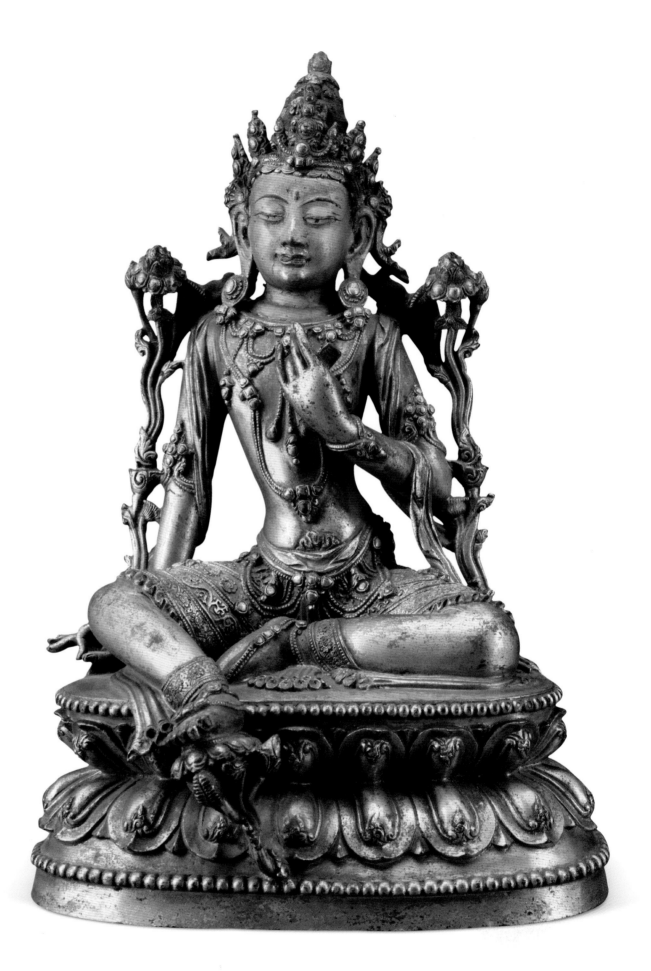

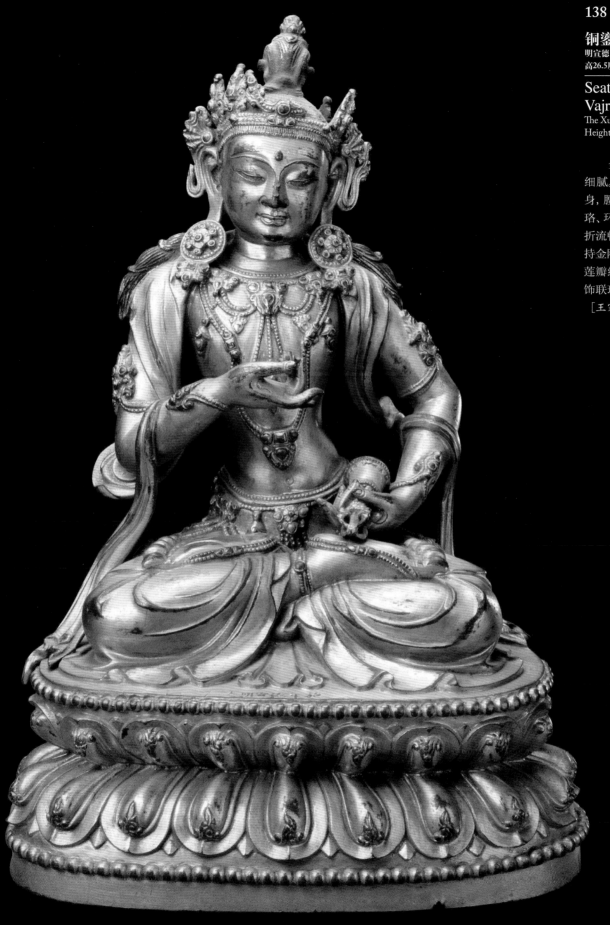

铜鎏金金刚萨埵坐像

明宣德

高26.5厘米 座底径18×12厘米

Seated gilt-bronze statue of Vajrasattva

The Xuande reign (1426-1435), Ming dynasty
Height: 26.5 cm, bottom dimension: 18×12 cm

　　金刚萨埵面相端庄，略含笑意，嘴唇刻画细腻。头戴五叶宝冠（残），束菩萨发髻。袒上身，腰部纤细，三折扭身姿，姿态优美。身佩璎珞、环钏、耳环，上嵌宝饰，帔帛及下裙纹褶转折流畅。右手抬起，掌心所持金刚杵已佚，左手持金刚铃放于腰际。全跏趺坐。下承仰覆莲座，莲瓣细长挺拔，瓣尖上卷雕卷云纹，上下边缘饰联珠纹。座面阴刻"大明宣德年施"楷书款。

　　[王家鹏]

宣铜器

Xuande Censers

清宫旧藏"宣铜"器释疑

李米佳

有关宣德炉的争论可谓贯穿古今，似乎一直存在。比如，有人认为真正在宣德三年铸造的铜香炉是有可能存在的，但是极为罕见，即便在当时也十分珍贵。大部分带"宣德"款的铜炉都是后期仿造的，从明中叶到近现代，仿制一直没有停止过。甚至还有人认为从未有过什么宣德年间所造的香炉，所谓"宣德炉"只能称为具有"宣德"款识的铜炉，或者泛指和"宣德"款炉形相近的不带款或带有其他款的铜炉。

其实，说"宣德炉"是一种泛称比较科学。它并不仅指宣德年间所造香炉，也泛指与之形制相近的铜炉。从清宫旧藏器看，大部分带"宣德"款的铜炉都是明中叶以后铸造的，但在年代和工艺上仍具有很高的历史价值和艺术价值。虽然尚不能确认哪件是宣德三年铸造的"真宣"，但是宫廷旧藏器中宣德炉作为一类器物又是客观存在的，是不容置疑的。所以，到底有没有宣德炉的争论可以就此而止了。目前需要解决的问题是，以炉来概称这一类旧藏器是否准确。原因在于，还有很多的鼎、簋、鬲、尊、壶等各式，这些器物明显借鉴或模仿了青铜器的造型。根据明吕震《宣德鼎彝谱》和《宣德彝器图谱》（有学者认为这两部书均为明晚期伪造）的记载来看，本来也是参照《博古图》等书及内府所藏秦汉以来炉、鼎等样式铸器的。当然，若据此以鼎彝或彝器统称也不太适合，因为还有更多的炉式造型。

这就是一个无法回避的问题了。本着实事求是的原则，在实物的基础上，充分参考古籍和档案，我们发现有一种称谓，无论对十明造还是清造的宣德款铜器来说，都是非常适宜的，这就是宣铜。"宣铜"一词，最初见于明代高濂《燕闲清赏笺》和文震亨《长物志》，清代《造办处各作成做活计清档》中也有出现，是指铸器时以明代宣德炉的用料和冶炼方法为本，也即黄铜工艺的代称。宣铜器用料丰富、质地细腻、色泽莹润、造型精致，不仅代表着宣德时期铸器的最高水平，也标志着我国铜器铸造

业进入了新的发展阶段。以清宫旧藏器来看，明代的宣铜器宫中也有留存，非常难得。但清代铸造的占多数，其中康雍乾三代的官款是当然的清造"宣铜"标准器。

旧藏宣铜器式样繁杂，虽经尽力归纳也多达数十种，但不出炉、彝器及杂式三大类。我们对每一类和其下每一式器物名称的订定，首先考虑以器形来划分，同时参照原有名称，如青铜器造型中的鼎式、簋式等。其次，依《宣德鼎彝谱》等古籍所录名称而定，如冲耳乳足炉、桥耳乳足炉等；其他数量比例较小或无法归类的各式，则一律列为杂式，如钵盂式、盘式等。

款识方面也不单一。从内容上可分为：国朝年号款，如"大明宣德年制"；人名款，如"大明宣德六年工部尚书臣吴邦佐监造"；斋堂款，如"玉堂清玩"等。工艺上，以减地阳文楷书为主，如"大明宣德年制"、"大清雍正年制"等。其他还有阴文楷书、单框阴文篆书等。以铸造方法论，大部分是铸款，少数为刻款。从字口的边角痕迹可以看出，圆润者为铸，锐利者为刻。另外，字口的顶面与字口下的地子是否同一皮色，地子是否有修整的痕迹等，也是鉴别铸、刻款的重要因素。款识位置基本上集中在器外底，也有个别的在内底、口沿等处。至于款识的书写者，各代各朝不一。清代王应奎《柳南随笔》记高江邨之宣德鳅耳诗注中，曾将宣德款的书写者指向宣德朝学士沈度。从沈度的书法作品中辑字比较，有些旧藏宣德款铜器的写款方式，确实较接近沈度的书风。

皮色是指宣铜器外表呈现的颜色，据《宣德彝器图谱》总结有十几种之多，后人多以此为鉴别"真宣"的重要标准。其实所谓皮壳多为后期加工所致，明末项子京《宣炉博论》中有关于炉色制作的详细记载。而铸造生成的自然金属色泽是非常单一的。故而以皮色鉴"真宣"实乃本末倒置，皮色不是先天生成的，与铸造的材质或精炼与否没有关系。皮色本身就是后加上

去的，随着使用也会变色或脱掉。从旧藏的宣德款器物来看，由于长年频繁的使用，器表多有烟渍，包浆过重，颜色灰暗，原来的皮色荡然无存。而后来收购或捐赠的宣铜器多出于藏家之手，赏玩多于实用，具有璀璨的外表，与旧藏器形成强烈的对比。另外一个方面，旧藏清代款识的宣铜器，尤其是署康雍乾三代年号款者，则基本未见使用痕迹，皮壳颜色精彩纷呈，可以见到当年制作后的炉色风貌。

Incense Burners of the Xuande era Collected by the Qing Court

Li Mijia

The disputes over the Xuande incense burners have continued for hundreds of years. Some think that it is very possible that the incense burners cast in the 3rd year under the reign of Xuande did exist, however very rare and very precious even at that time. Some say that most of the incense burners with the mark of Xuande were later copies. These activities of copying have never stopped starting from mid Ming dynasty till modern time. Some even think that there was no incense burners made during the Xuande era. The so-called Xuande Incense Burner refers to the incense burner with the mark of Xuande or those bronze incense burners which share similar shapes with the Xuande ones but without marks or with other marks. By combing through the collections and careful research, this article explains the cultural contexts of the conventionally accepted term Xuande Incense Burner and gives a brief introduction from the style and the marks on the Xuande Incense Burner or, namely, bronze vessels of the Xuande era.

铜冲耳乳足炉

明

高11.2厘米 口径14.3厘米

Bronze censer with raised handles and stubby feet

Ming dynasty (1368-1644)

Height: 11.2 cm, mouth diameter: 14.3 cm

　　口外侈，收颈，鼓腹，下腹圜收，三乳足渐起自器外底。口沿上左右各立一冲耳。器外底有减地阳文三行六字楷书"大明宣德年制"。

　　器形秀雅、古朴。经过历年的岁月累积，包浆极其厚实坚固。无丝毫浇铸范缝、焊疤，应为传承古老的失蜡法铸造。

　　该器最大亮点是款识，可谓法度谨严，点画巧妙，转折分明，提按清楚，既有法度，又不刻意做作。字中牵丝搭笔，显得十分自然，颇有明代书法家沈度用笔的神韵。通过与藏于故宫博物院沈度的《敬斋箴册》辑字比较，其收笔、落笔、撇捺、转折勾挑处，颇具其笔意。结构方正，体量匀称，线条轻重及粗细变化也无二致。

　　[李米佳]

铜冲耳乳足炉
明
高6.7厘米 口径10.6厘米

**Bronze censer with raised handles
and stubby feet**
Ming dynasty (1368-1644)
Height: 6.7 cm, mouth diameter: 10.6 cm

　　圆形器，器表略呈黑漆古色。唇边外侈，收颈，鼓腹，下腹圆收，三乳足。口沿上左右两边起冲耳。器外底有减地阳文三行六字楷书"大明宣德年制"款。附云足铜座。

　　宣德炉的造型多达数十种，其蓝本多源自古代青铜器或瓷器。如宣德炉中最常见的"冲耳乳足炉"之原型即宋瓷中的"哥窑双耳三足炉"等。［李米佳］

141

铜冲耳乳足炉

明

通高22.2厘米 口径14.2厘米

Bronze censer with raised handles
and stubby feet

Ming dynasty (1368-1644)
Overall height: 22.2 cm, mouth diameter: 14.2 cm

圆形器。口沿略外侈，收颈，鼓腹，三乳足。口沿上左右两边起冲耳。盖鎏金，盖钮顶端镂空寿字，钮盖间饰俯仰莲瓣纹，钮身和盖面饰镂空宝相花，盖外沿饰一周回纹。器外底有减地阳文三行六字楷书"大明宣德年制"。

皮色老，器表有铸后的流动痕迹。附有配件炉瓦、锡质拔火套和鎏金铜盖。香炉的应用除其本身外，尚有一些配件以强化其作用。如上述的炉瓦、拔火套分别起到隔火和助火的作用。有些香炉还另配有香铲、香箸、香瓶及香盒等。[李米佳]

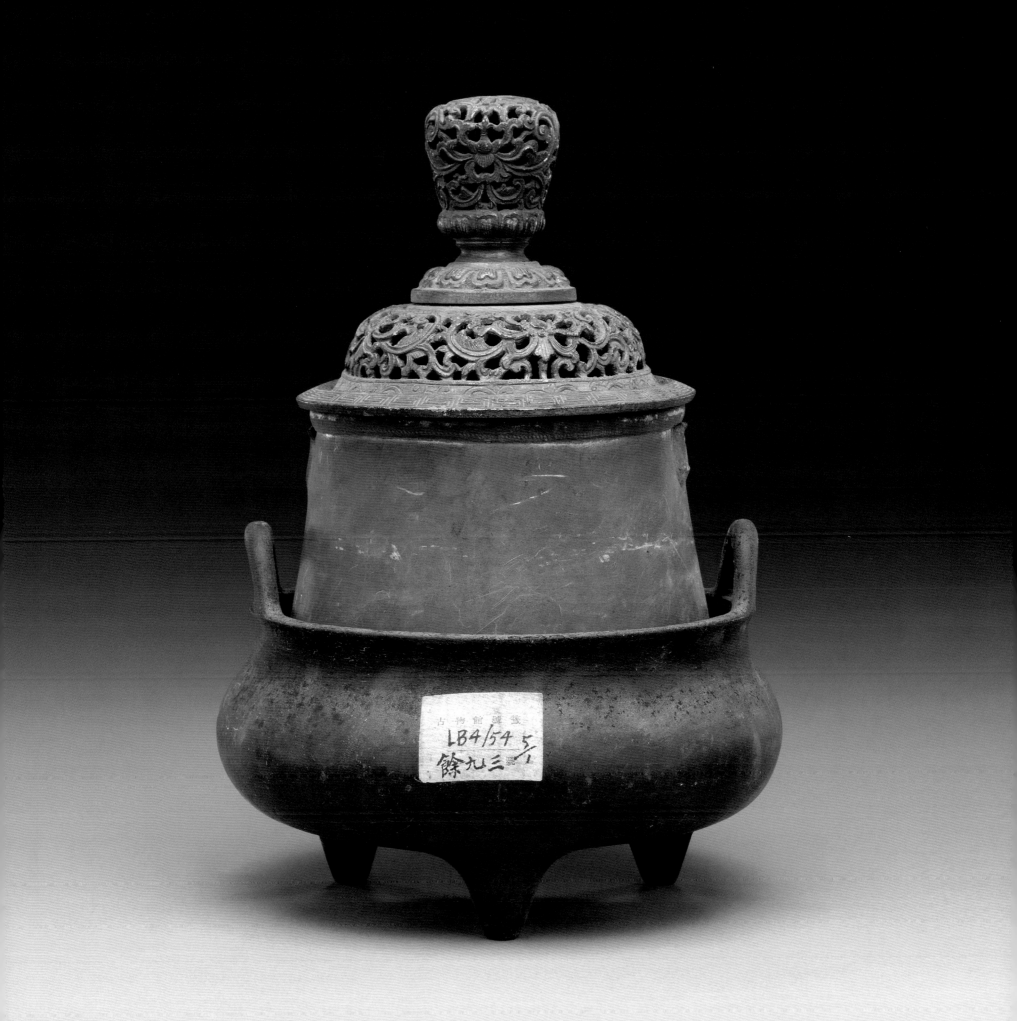

铜蚰龙耳圈足炉
明
高8.6厘米 口径14厘米

Bronze censer with handles and ring feet

Ming dynasty (1368-1644)
Height: 8.6 cm, mouth diameter: 14 cm

篮形。平口外侈，收颈，鼓腹下垂，圈足外撇。双环耳起自颈部，收于腹鼓处。器外底饰凸雕双龙纹，二龙逶迤团成一圆，圆心有减地阳文四字楷书"内坛郊社"。

造型规整、顺畅、小巧中透出大气。厚实的平口，古拙的双耳，加上高度和角度均恰到好处的圈足，使整个器物古意盎然，又充满灵性。虽然使用痕迹明显，皮壳却毫发未损。在清宫旧藏的宣铜器中，也有在器底款识外围绕二龙的类似图案，但龙的形象不太相同，刻画也粗细有别。本件器物龙纹雄劲有力，龙发从两角间前耸，呈怒发冲冠状，张口，龙眉向上，细脖，是比较典型的明代龙的形象。其中一龙的龙尾似蛇尾，更加符合宣德时期龙的特征。但另一龙的龙尾及龙爪特征有异，不是典型式样，值得进一步研究。[李米佳]

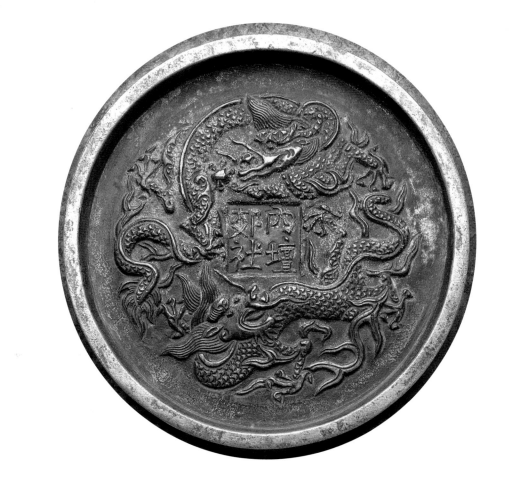

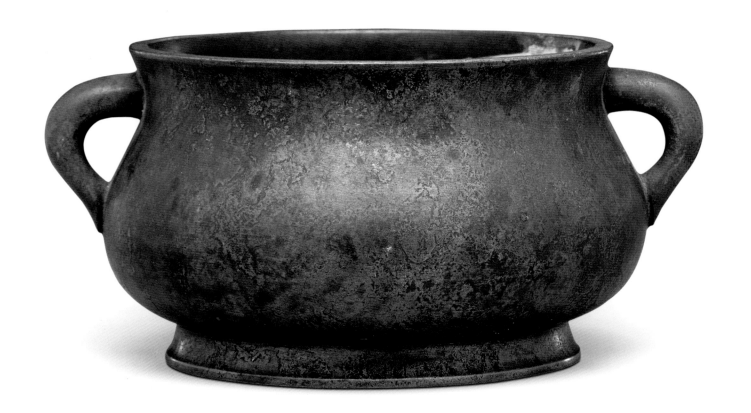

143

铜嵌银丝蝉纹兽吞耳圈足炉

明

高8.1厘米 口径11.3厘米

Bronze censer in silver inlay with cicada design, animal-swallowing handles and ring feet
Ming dynasty (1368-1644)
Height: 8.1 cm, mouth diameter: 11.3 cm

簋形。口外侈，收颈，鼓腹，左右置兽吞式双耳，圈足。器表饰嵌银丝蝉纹，颈、足饰回纹，颈下饰蝉纹。

器形古拙周正，各部分比例适中，制作精良。尤其是一双兽吞耳，神秘生动，古朴大方。纹饰粗中有细。包浆厚重自然，几乎掩盖了嵌银丝装饰。铸嵌工艺精湛，在岁月的侵蚀下仍然不失原有的风格，令人称道。宣德炉最初是按照古代各种名器式样铸成的，并非出于臆造，所以青铜簋式造型也是应有所本。蝉纹、回纹本也是商周青铜器上的重要纹饰，但是用嵌银丝手法形成如此华丽的装饰图案，却是时代变迁带来的变化特点。[李米佳]

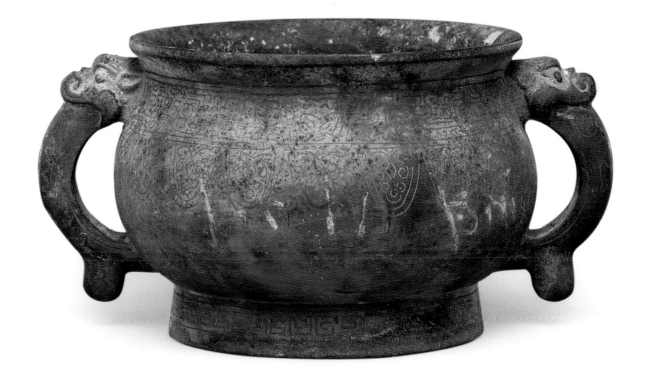

144

铜戟耳圈足炉

清康熙
高7.5厘米 口径10厘米

Bronze censer with halberd-shaped
handles and ring feet

The Kangxi reign (1662-1722), Qing dynasty
Height: 7.5 cm, mouth diameter: 10 cm

簋式。直腹, 口略外倾, 圈足内缩。口沿下至下腹左右各置一戟耳, 似抽象夔形。器外底有减地阳文双行四字楷书"康熙年制"。

典型的康熙官方制器风格, 提供了清代宣铜器的断代标准。流传下来的旧藏宣铜炉, 凡簋式造型者多配戟耳或狮耳。据《宣德彝器图谱》所载图式及相关资料, 戟耳炉又分为渗金装饰、戟耳鎏金和无金饰三种类型, 本器仿制的即为最后一种。 [李米佳]

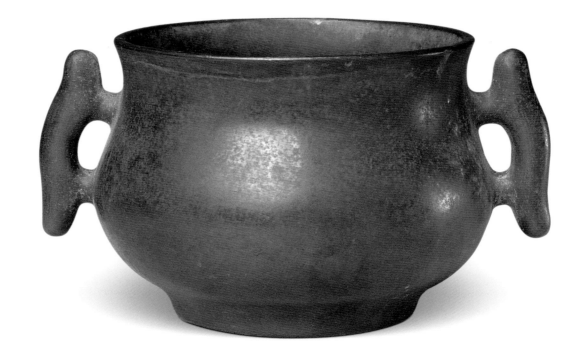

145

铜台几式炉

清雍正
通高11.2厘米　口径9.6×4.2厘米

Bronze censer in the shape of a table
The Yongzheng reign (1723-1735), Qing dynasty
Overall height: 11.2 cm, mouth dimension: 4.2 cm

器形似台几案，平口，方足，不施金彩。器外底有减地阳文一排六字楷书"大清雍正年制"款。附铜座，配黄绢面木匣。木匣外有受赏人的签题："世宗御赐。"

据《宣德彝器图谱》所载，当年的台几炉是仿照宋定窑瓷器款式铸造的。而雍正器又是按《图谱》所载样式仿造，甚至连款识位置和书写格式都无二致。该器的意义有二：一是器形非臆造，而是有所本。从宋定窑至《图谱》再到雍正宣铜器，一脉贯穿，进而也说明至少雍正时期对《图谱》一书是认可的；二是除本身具有国朝年号款外，另有签题佐证为雍正器。当然，清宫旧藏器的身份是奠定二重意义的基础。〔李米佳〕

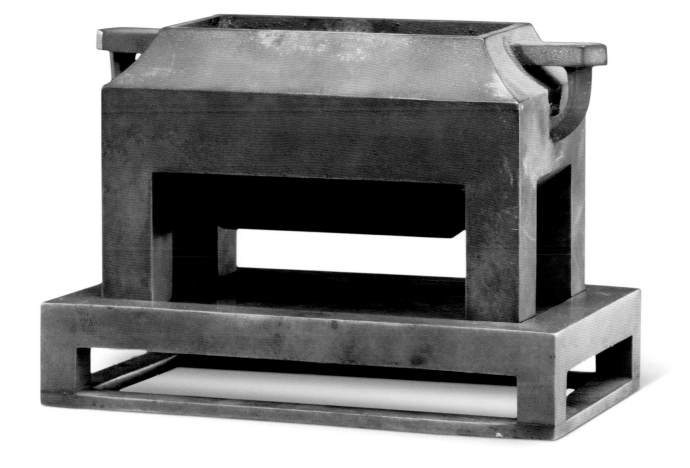

146

铜虬龙耳圈足炉
清雍正
高5.1厘米 口径13.5厘米

Bronze censer with handles and ring feet

The Yongzheng reign(1723-1735), Qing dynasty
Height: 5.1 cm, mouth diameter: 13.5 cm

　　簋形。直口，颈略收，鼓腹下垂，腹圜收，圈足。双耳为抽象的虬龙造型，皮壳颜色均匀漂亮。器外底有减地阳文三行六字"大清雍正年制"款。

　　造型虽然是宣铜器中最为常见的器形，但该器在其他方面显然不同于众。除皮壳手感细糯外，款识还是正宗的铸款。其笔画转折分明，笔道细挺匀整，布局也可谓法度谨严，是为判断雍正宣铜器铸款的参考标准。[李米佳]

铜冲耳乳足炉

清雍正
高8.5厘米 口径11.9厘米

**Bronze censer with raised handles
and stubby feet**
The Yongzheng reign(1723-1735), Qing dynasty
Height: 8.5 cm, mouth diameter: 11.9 cm

　　圆鼎式造型。直口，颈略收，鼓腹下垂，腹圆收，三乳足渐起自器外底。口沿上左右各立一冲耳。器外底有减地阳文三行六字楷书"大清雍正年制"款。

　　雍正时期虽一度实行禁铜政策，但对宫廷内宣铜器的制造，却一直没有停止，甚至雍正帝还亲自过问和修改样式。如《雍正四年造办处各作成做活计清档》："雍正四年八月初八日铜作，郎中海望持出铜双螭耳罐一件。奉旨：照此罐款式做宣铜的二件、银的二件，螭耳改夔龙式。钦此。于十二月初三日做得银罐二件……初四日做得宣铜罐二件……"［李米佳］

148

铜双耳圈足炉
清乾隆
高9.2厘米 口径13.7厘米

Bronze censer with two handles and ring feet

The Qianlong reign(1736-1795), Qing dynasty
Height: 9.2 cm, mouth diameter: 13.7 cm

　　簋形。平口外侈，收颈，鼓腹下垂，圈足外撇。双环耳起自颈部，收于腹鼓处。器外底有减地阳文三行六字楷书"大清乾隆年制"款。

　　造型规整，顺畅，小巧中透出大气。厚实的平口，古拙的双环耳，加上高度和角度均恰到好处的圈足，使整个器物古意盎然，又充满灵性。用料丰富，质地细腻无比，显示出反复冶炼的结果。由于从未使用，皮壳至今毫发未损。

　　[李米佳]

铜桥耳乳足炉

清乾隆
高8.3厘米 口径14.1厘米

Bronze censer with bridge handles
and stubby feet
The Qianlong reign(1736-1795), Qing dynasty
Height: 8.3 cm, mouth diameter: 14.1 cm

　　口唇圆润略外侈，收颈，鼓腹，三乳足。器外底有减地阳文三行六字楷书"大清乾隆年制"款。

　　造型敦厚，铜质细腻。底部款识极其精致。外界流传，具有国朝年号款的乾隆器物，其款识分为两种：一是双龙环绕的篆书款"乾隆年制"；二是楷书款"大清乾隆年制"。从清宫旧藏宣铜器来看，其款识只有后一种。 [李米佳]

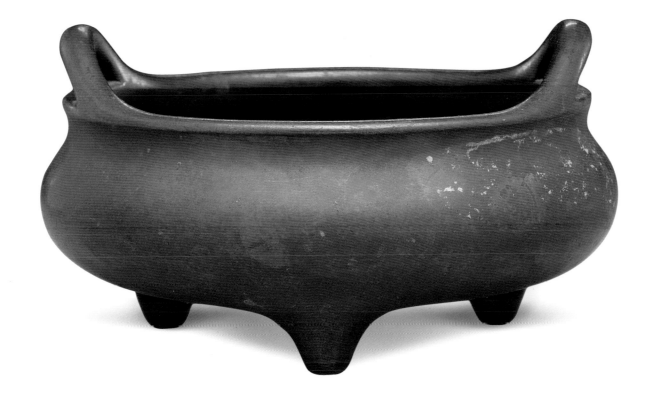

150

铜冲耳乳足炉

清
高18厘米 口径22.5厘米

Bronze censer with raised handles
and stubby feet
Qing dynasty (1644-1911)
Height: 18 cm, mouth diameter: 22.5 cm

圆鼎式造型。直口，收颈，鼓腹，腹圜收，三乳足渐起自器外底。口沿上左右各立一冲耳。器外底有减地阳文三行六字楷书"大明宣德年制"。附黄条："嘉庆四年正月初六日收梁进忠交古铜炉一件。铜座。"原配铜座。

黄条是过去宫廷里系在器物上的黄色纸条，通常记载该物的来源、安置地点等事项。因此黄条往往能给旧藏文物一个较明确的身份。以宣铜器的黄条内容来看，嘉庆朝收进宫中的宣铜器较多，如："嘉庆十年十二月初四日收"、"嘉庆十三年五月二十六日收铜炉一件，寿意。"等。需要注意的是，黄条反映的不是铸造内容，而是"收进"，所以在断代上不能把黄条与实物归属于同一时期，而只能说明实物至少不晚于黄条时期。此为其一例。[李米佳]

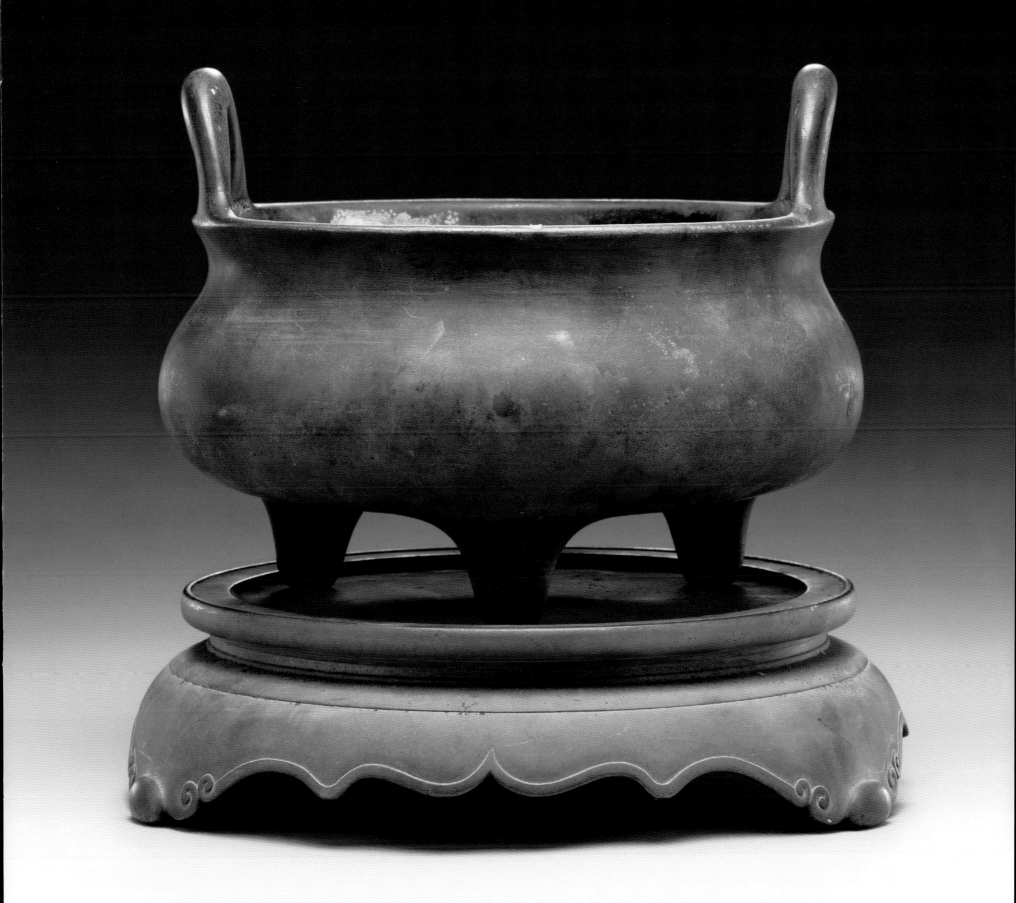

永乐宣德大事年表

时　间	重要事件
永乐元年 （1403 年）	朱棣改北平为北京；设立御史巡视制度；免除全国未垦荒田税；徙直隶、苏州等十郡、浙江等九省富民于北京；大力推行伊斯兰教信仰的东察合台汗国黑的儿火者汗去世。
永乐二年 （1404 年）	朱高炽被立为皇太子；朱棣封哈密安克帖木儿为第一任忠顺王；徙山西民万户于北京；赈苏、松、嘉、湖等地天灾；免民户食盐钞税。明帝国与日本室町幕府"勘和贸易"。
永乐三年 （1405 年）	明设立沙州卫；郑和第一次出使西洋；宗喀巴著《密宗道次第广论》。
永乐四年 （1406 年）	开辽东开原、广宁马市；遣宋礼等人采料以备建造北京宫殿之需；封扎巴坚赞为"阐化王"。
永乐五年 （1407 年）	《永乐大典》修成；噶玛噶举派活佛得银协巴（1384 ~ 1415 年）被封为"大宝法王"，并受朱棣命，分别在南京灵谷寺、五台山显通寺为朱元璋夫妇、徐皇后举行荐福法会；明朝下令在乌斯藏复设驿站；鞑靼可汗鬼力赤被弑。
永乐六年 （1408 年）	在阿鲁台的支持下，本雅失里为鞑靼可汗；郑和第二次出使西洋；北京宫殿、都城肇建；宗喀巴婉拒朱棣邀其进京的要求，率众修缮大昭寺。
永乐七年 （1409 年）	朱高炽监国；朱棣选址天寿山造皇陵；设置奴儿干都司，统辖黑龙江出海口及库页岛；封瓦剌马哈木为顺宁王、太平为贤义王、把秃孛罗为安乐王；宗喀巴在大昭寺举行法会；甘丹寺兴建。
永乐八年 （1410 年）	朱棣下令在南京刻印藏文版《大藏经》。
永乐九年 （1411 年）	朱棣封哈密兔力帖木儿为忠义王；复修《太祖实录》；立朱瞻基为皇太孙；鞑靼、瓦剌分别与明朝通使。
永乐十年 （1412 年）	朱棣禁宦官干预政事；筑洗马林边墙；郑和第三次出使西洋。
永乐十一年 （1413 年）	朱棣封萨迦派首领贡噶扎西（1349 ~ 1425 年）为"大乘法王"；封阿鲁台为和宁王。
永乐十二年 （1414 年）	朱棣第二次召请宗喀巴，宗喀巴派弟子释迦也失前往北京。
永乐十三年 （1415 年）	明通漕运，罢海运。
永乐十四年 （1416 年）	郑和第四次出使西洋。
永乐十五年 （1417 年）	明颁行《四书》、《五经》、《性理大全》等儒家经典，定为生员必读书。

永乐十六年 （1418 年）	《太祖实录》重修；东察合台汗国歪思汗将其政治中心由别失八里迁至伊犁河畔亦力把里(今新疆伊宁)。
永乐十七年 （1419 年）	色拉寺建成；宗喀巴圆寂。
永乐十八年 （1420 年）	杨荣、金幼孜为文渊阁大学士；山东唐赛儿农民起义；北京城及紫禁城主体工程完工；设立东厂特务制度。
永乐十九年 （1421 年）	朱棣迁都北京，改南京为留都；郑和第五次出使西洋；紫禁城奉天、华盖、谨身三大殿起火，全部焚毁。
永乐二十年 （1422 年）	乾清宫火灾。
永乐二十二年 （1424 年）	郑和第六次出使西洋；朱棣卒；朱高炽即帝位，以明年为洪熙元年。
洪熙元年 （1425 年）	朱高炽卒；朱瞻基即位，以明年为宣德元年；下谕法司慎理刑狱；敕修《仁宗实录》；令有司举荐人才；鞑靼阿岱汗即位，亲征瓦剌获胜。
宣德元年 （1426 年）	朱瞻基设立内书堂，进行宦官教育；汉王朱高煦叛。
宣德三年 （1428 年）	朱祁镇被立为皇太子；朱瞻基巡边。
宣德四年 （1429 年）	明朝初设钞关；命人经略漕运。
宣德五年 （1430 年）	太宗和仁宗两朝《实录》修完；明军迁开平卫于独石口；郑和第七次远航西洋；各省专设巡抚。
宣德六年 （1431 年）	朱瞻基罢湖广采木之役；吏部奉谕考察地方官。
宣德七年 （1432 年）	朱瞻基复下宽恤之诏；募商贾输粟入边。
宣德八年 （1433 年）	朱瞻基命有司各举贤良方正之人。
宣德九年 （1434 年）	朱瞻基下令赈凤阳、淮安、扬州、徐州等地饥荒；罢工部各项采办；西藏帕竹政权变乱；朱瞻基封释迦也失(1352 ~ 1435 年)为"大慈法王"；班卓八藏卜开始撰写藏文史籍《汉藏史集》。
宣德十年 （1435 年）	朱瞻基去世；朱祁镇即位，以明年为正统元年。

后　记

2010年恰逢紫禁城落成590周年和故宫博物院建院85周年，为志殊年，我院决定举办"明永乐宣德文物特展"。从院藏品中遴选出160余件永宣时期及与之相关的文物，并辅以西藏博物馆、青海省博物馆、湖北省博物馆和首都博物馆13件藏品，力求展示永宣时期各类艺术品之精华。

2010年9月展览如期举行，并由故宫出版社(原名紫禁城出版社)出版了《明永乐宣德文物特展》图录。不到一年的时间，永宣图录已告罄。为满足广大读者的需求，故宫出版社(紫禁城出版社)将该书纳入《故宫经典》系列。在编辑过程中，我们将兄弟博物馆的文物取消，只保留了故宫博物院的藏品。

为确保藏品的准确性和科学性，分别请我院的老专家耿宝昌先生、杨伯达先生、肖燕翼先生、单国强先生、夏更起先生对陶瓷、玉器、书画和珐琅等藏品把关。佛像部分藏品因具有很强的专业性，特请宫廷部研究员王家鹏、王跃工、王子林和罗文华到库房鉴别文物的真伪和年代，以确保藏品年代的准确无误。傅红展、曾君、王家鹏、吕成龙、李永兴、李米佳、张丽、徐琳、徐巍、恽丽梅、华宁、袁杰、聂卉、李天垠为该书撰写了分类说明和文物说明。感谢我院长辈前贤和同仁为该书出版付出的辛勤劳动。

感谢故宫出版社(紫禁城出版社)社长王亚民、总编赵国英和责编万钧、方妍，美编李猛的全力支持。

张荣

2011年5月30日

出版后记

《故宫经典》是从故宫博物院数十年来行世的重要图录中，为时下俊彦、雅士修订再版的图录丛书。

故宫博物院建院八十余年，梓印书刊遍行天下，其中多有声名皎皎人皆瞩目之作，越数十年，目遇犹叹为观止，珍爱有加者大有人在；进而愿典藏于厅室，插架于书斋，观赏于案头者争先解囊，志在中鹄。

有鉴于此，为延伸博物馆典藏与展示珍贵文物的社会功能，本社选择已刊图录，如朱家溍主编《国宝》、于倬云主编《紫禁城宫殿》、王树卿等主编《清代宫廷生活》、杨新等主编《清代宫廷包装艺术》、古建部编《紫禁城宫殿建筑装饰——内檐装修图典》数种，增删内容，调整篇幅，更换图片，统一开本，再次出版。惟形态已经全非，故不再蹈袭旧目，而另拟书名，既免于与前书混淆，以示尊重；亦便于赓续精华，以广传布。

故宫，泛指封建帝制时期旧日皇宫，特指为法自然，示皇威，体经载史，受天下养的明清北京宫城。经典，多属传统而备受尊崇的著作。

故宫经典，即集观赏与讲述为一身的故宫博物院宫殿建筑、典藏文物和各种经典图录，以俾化博物馆一时一地之展室陈列为广布民间之千万身纸本陈列。

一代人有一代人的认识。此次修订再版五种，今后将继续选择故宫博物院重要图录出版，以延伸博物馆的社会功能，回报关爱故宫、关爱故宫博物院的天下有识之士。

2007年8月